艺术文化学导论
第二版

- 主　　编　黄永健
- 学术顾问　刘梦溪　胡经之　李心峰　李凤亮
　　　　　　丁亚平　向　勇　王廷信　梁　玖
- 编　　委　王乐乐　宗祖盼　许微翊　姚爱芬
　　　　　　龙笑依　张亚飞　刘沫沫

高等院校艺术学门类
"十四五"规划教材

A R T　D E S I G N

华中科技大学出版社
http://www.hustp.com
中国·武汉

内 容 简 介

本书以艺术文化作为研究对象,将艺术文化放在人类文化价值系统中进行观照、省思,试图对艺术这一人类特有的精神文化现象的本质及其对人类存在、发展的意义进行新的阐释。本书结构完整、体系严谨、引证丰富,适合深度阅读和延伸讲解。本书可以作为综合性大学艺术学院和艺术院校在校本科生、研究生的教材,同时可以作为艺术院校教师的参考资料。

针对目前人类艺术的新现实、新现象,本书通过对艺术本体的新阐释克服了20世纪以来种种艺术本质论的局限性。本书批驳了黑格尔的艺术发展三阶段论,对人类艺术文化的本体性存在及其对人类存在、发展的意义进行哲学形而上的解释,提出"情意合一实相""活感性生成""人类共在的原要求""感性与理性对话性共在的不可缺少的一极"等艺术本体论理念,并将上述理念进行对照性的、互文性的阐释。这些是本书的创新之处。除此之外,本书突破以往艺术哲学研究东方、西方二元对比模式,将印度、埃及、日本、巴比伦及东南亚艺术美学理念放在与东西方艺术美学理念平等的层面上进行对比、互文论证,使得结论更加圆融可信。本书辟专章对艺术价值进行集中研究,从价值论的角度来探讨艺术文化的独立性和超越性,并对艺术的价值结构进行新的学理性阐释。

本书的学术价值和使用价值体现在以下几个方面。其一,本书以文化人类学的视野和方法对艺术发生学、人类的艺术行为、人类艺术的演化及艺术在人类文化演化中所起的作用进行了宏观考察。其二,本书所形成的对艺术特征、艺术本体存在的新阐释,有助于加深我们对各个不同门类的艺术(如美术学、音乐学、舞蹈学、戏剧学、影视艺术学、设计艺术学等),以及现代艺术、后现代艺术的理解。其三,本书提出的艺术文化学研究方法,对相关的学术研究领域具有启发价值。其四,通过深入的辨析,本书纠正了学术界对当代大众文化的误解,对如何制定合理的文化政策和艺术开发政策具有学术性指导价值。

图书在版编目(CIP)数据

艺术文化学导论/黄永健主编. —2版. —武汉:华中科技大学出版社,2020.9
ISBN 978-7-5680-6567-2

Ⅰ.①艺… Ⅱ.①黄… Ⅲ.①艺术理论-高等学校-教材 Ⅳ.①J0

中国版本图书馆 CIP 数据核字(2020)第 183747 号

艺术文化学导论(第二版)
Yishu Wenhuaxue Daolun (Di-er Ban)

黄永健 主编

策划编辑:	彭中军
责任编辑:	赵巧玲
封面设计:	优 优
责任监印:	朱 玢
出版发行:	华中科技大学出版社(中国·武汉) 电话:(027)81321913
	武汉市东湖新技术开发区华工科技园 邮编:430223
录 排:	华中科技大学惠友文印中心
印 刷:	武汉科源印刷设计有限公司
开 本:	880 mm×1230 mm 1/16
印 张:	8.75
字 数:	260千字
版 次:	2020年9月第2版第1次印刷
定 价:	49.00元

本书若有印装质量问题,请向出版社营销中心调换
全国免费服务热线:400-6679-118 竭诚为您服务
版权所有 侵权必究

前言
Preface

艺术学是一门古老而年轻的学科。说它古老是因为东西方轴心时代的大哲人柏拉图、亚里士多德和孔子、庄子、墨子等都有关于艺术文化的独特论说；说它年轻是因为从学科体系来看，作为一门独立的学科，它是晚近从人文社会学的诸多学科中独立出来的。艺术学独立的历史可追溯至"艺术学鼻祖"德国美术史家、艺术理论家康拉德·费德勒。他认为美学所要研究的对象是与愉悦情感有关的美，艺术学所要研究的对象是与感性认识有关的"形象构成"。其后由德国艺术学家、社会学家格罗塞丰富发展，至德国美学家马克斯·德索著《美学与一般艺术学》一书，艺术学作为一门独立学科终于得以确立。[1]

马克斯·德索在《美学与一般艺术学》一书中指出，美学并没有包罗一切我们总称为艺术的那些人类创造活动的内容与目标。每一件天才艺术品的创作起因与效果都是极端复杂的。它并非取自随意的审美欢欣，也不仅仅要求达到审美愉悦，更别说美的提纯了。普通艺术科学的责任是在一切方面为伟大的艺术活动做出公正的评判。

马克斯·德索倡导艺术学的具体实证研究，要使艺术"这种人类最自由、最主观与最综合的活动获得必要性、客观性和分析性"。格罗塞在《艺术科学研究》一书中同样倡导以客观的科学方法，精细入微地研究艺术这一具体的经验事实。他指出艺术学的研究课题应是：①研究艺术的本质，即把艺术活动及作品研究同其他研究区分开来，研究相互区别的各门艺术，研究艺术的各自不同的性质；②研究跟艺术家和素材有关的各种动机，研究艺术和自然的（风土的）、文化的各种制约；③研究各门艺术给个人或社会生活所带来的各种效果。

中国当代艺术学既有与美学、文艺学强烈的分化意识，又有试图包举艺术审美学和文艺学的学科一体化建构意识。艺术学涉及的问题或内容有艺术本质、艺术起源、艺术演进、艺术功能、艺术文化、艺术创作、艺术欣赏、艺术批评、艺术作品、艺术种类、艺术风格、艺术流派、艺术家等。虽然这些内容并未穷尽艺术现象（艺术事实、艺术世界）的方方面面，但这种一体化的学科框架整合思路还是可以加以辨识的。

[1] 杨恩寰，梅宝树.艺术学［M］.北京：人民出版社，2001.

文化学的研究范围包罗万象，如人种研究、社会结构和社会制度变迁研究、地理环境与文化理念的关系研究、符号研究、文化类型研究、文化史研究、价值观念研究、行为方式研究和文化产品研究等。从文化学的角度切入艺术学研究，或者以文化学研究的成果来观察艺术，便形成了艺术文化学。艺术文化学研究艺术的文化规定性、艺术现象背后的意识形态、艺术作品的文化价值，但是，正如当代学者周宪等人所指出的，这只是"半个"艺术文化学，即研究作为文化现象的艺术这一半。因为艺术文化学不仅是一种强调他律、强调超越于艺术之外的学科，或者说着重文学艺术与其外部因素相互作用的"外部研究"，而且是一门确认艺术在某种程度上的自律，以及艺术终归要还复为其自身的学问，只有同时研究作为艺术现象的文化这另一半，艺术文化学才算完全。艺术的文化学研究不能变成艺术的文化决定论，因为艺术不仅蕴含着不同民族、不同文化群落的文化理念和文化价值，而且艺术作为全人类的精神现象和精神产品又超越具体的文化理念和文化价值，是一个自在圆满的存在实体。

20世纪90年代，我国出现了几种艺术文化学专著，徐岱和杨春时于1990年分别出版了《艺术文化论》和《艺术文化学》。杨春时著作中的一些观点值得重视，如在论述艺术文化的特殊性的时候，他认为艺术文化是特殊的文化，正由于艺术是超越的文化，即超越现实的文化，因而文化的核心是价值，艺术文化的核心是审美价值，审美价值是超越现实价值的最高价值，是人的价值的真正实现。从价值论的角度讨论艺术文化的独特性可谓正中鹄的。1996年，丁亚平出版《艺术文化学》，接连提出艺术文化学的研究范围、研究方法和研究观念，并从这三个角度对艺术文化学进行了新的理论建构。丁亚平指出，艺术文化学研究不能满足于对艺术做孜孜不倦的考证或外在浮面的检视，对艺术文化的研究，首先要注意艺术的价值观念、思维方式、心理状态、主题形式、美学取向等审美文化方面的内容。从这样的研究观念出发，艺术文化学是一种艺术哲学，更是一种文化哲学，或者说，是一种文化诗学，渗透着强烈而自觉的文化意识。这些理论见解，对中国的艺术文化学的理论建构具有重要的建设性意义。

本书针对当代艺术存在的新现实，针对多元文化语境中的艺术变相、艺术表现，试图从哲学和文化人类学的角度对人类文化价值系统中的艺术文化进行新的诠释，其目的是进行某种意义上的解蔽——还人类艺术活动以本来之面目，并试图在学理层面上阐明艺术及艺术精神对人类存在和社会历史演化的价值所在，在与已有的各种学说的对话、质疑、扬弃的过程中，经过独立思考，形成自己的有创新意识的新见新观点，如"活感性生成""情意合一实相""感性与理性对话性共在的不可缺少的一极"等艺术本体论理念。艺术文化超越哲学、宗教的价值独特性，艺术精神对主流意识形态的疏离，文明内部艺术精神的潜伏性延续和复活，文明断灭之际艺术精神的潜伏性延续和复活，艺术文化发挥着文明对话之间的桥梁和纽带的作用等。这些观点不无新意，并试图在前人研究解说的基础上更进一步，但是这些理论思考和诠释模式尚有待海内外学人明辨。

本书是在博士论文的基础上稍加修订而成的，导师刘梦溪先生要求我对本书所提出的新的核心观念，如"情意合一实相"等进行详尽的分析梳理，以便于加强本书的说服力度，为此特地在全文之后增加一篇附录论文——《诗歌的智慧》，希望这篇讨论诗歌（实即广义艺术或广义艺术文化）的文章能够对我在正文中提出的相关观点有所深化。

目录 Contents

1　第一章　绪论

8　第二章　艺术与文化
　　第一节　"艺术"与"文化"二词的观念梳理 /8
　　第二节　艺术与文化的关系 /13

21　第三章　原始艺术与原始文化
　　第一节　人与文化及艺术的发生 /21
　　第二节　原始文化 /26

32　第四章　原始艺术在原始文化价值系统中的位置
　　第一节　原始艺术作品 /32
　　第二节　依存与独立 /35
　　第三节　原始艺术精神 /38

43　第五章　艺术本体——艺术文化的自我存在
　　第一节　本质和本体 /43
　　第二节　艺术本质论和艺术本体论 /45
　　第三节　情意实相——艺术本体论新诠释 /50
　　第四节　艺术存在的独特性与自洽性 /55

61　第六章　艺术文化价值论
　　第一节　价值、实用价值、超越价值 /61
　　第二节　价值本质和价值对象 /64
　　第三节　文化与价值 /67
　　第四节　艺术文化的价值 /74

第七章 艺术存在与文化变迁 …… 82

第一节 文化变迁对艺术存在的影响 /82
第二节 艺术文化的超越性示相 /94

第八章 文化之桥——艺术在人类文化建构中的作用 …… 109

第一节 现代化、全球化、地方化 /109
第二节 文明对话与共同价值 /112
第三节 从艺术文化到全球文化 /114

附录 A …… 117

结语 …… 124

参考文献 …… 128

第一章 绪论

一、艺术学概述

自从艺术学脱离美学成为一门独立的学科以来,学术界一直就有人质疑其学科的独立性,有人称之"艺术哲学",又有人称之为"美学"。进入20世纪,艺术学(或叫作艺术科学、一般艺术学)的影响范围越来越广,并被诸多国家学者所接受。我国学者宗白华先生在20世纪30年代撰文支持艺术学独立,其主要观点为:"美学之范围,不足以包括一切艺术,故艺术学之名遂脱离美学而独立""艺术学也可谓美学的一部分",但艺术学内容"非仅限于美感""如一件艺术品所表现的文化,作家的个性,社会与时代的状况,宗教性,俱非美之所能概括也。故艺术学之研究对象不限于美感的价值,而尤注重——艺术品所包含,所表现之各种价值"[1]。宗白华的观点综合起来可以进一步诠释为以下两点。

第一,艺术学与美学虽有相互交叉的方面,如二者都研究美感价值、情感、形式等问题,但二者又有不相关联之处。美学研究审美现象,当然也就包括了艺术审美现象,但艺术中的非审美现象,如艺术中的道德教诲、宗教义谛、民族精神、政治理念、伦理观念、社会习俗、人类心理特征等却非美学所探讨的问题,艺术学虽研究审美现象,但只研究艺术审美问题,艺术之外的审美现象如自然和社会中的美和审美问题,则不予过问。美学不能涵盖艺术研究的全部内容,20世纪以来现代艺术思潮和艺术现象的"反审美"倾向,又进一步颠覆了传统的审美意识和审美范畴,如现代艺术将丑纳入审美范畴,这就使得传统美学的解释力和理论话语面对艺术新语境有不胜担负之嫌,因此艺术学作为一门"走向科学的美学",独立出来,淡化审美研究,专注于艺术研究,专注于对艺术作品的研究,专注于与艺术密切相关的人类活动和经验的研究,专注于对艺术作品的观照、使用和欣赏的研究,专注于对艺术的审美及其他的社会作用的研究,专注于对艺术进行控制或通过艺术控制人类的思想、感情和行动系统的研究。[2]

第二,艺术学作为一门独立性的学科,尤其重要的是要加强对艺术品所表现出来的文化现象、文化理念和文化价值的研究,所谓作家的个性、社会与时代的状况、宗教性都与文化有着本质的内在关联。通过艺术的文化学研究,也即艺术的文化人类学、艺术的文化哲学的研究,我们可以更准确地把握艺术现象的规律,更准确地描述艺术现象。也就是说,通过文化的眼光透视艺术现象,我们可以更精确地认识艺术特殊的精神价值,从而巩固和强化艺术学学科的独立性。

我国的艺术学研究起步较晚,但近年来已取得了令人瞩目的学术成就,虽然在学科的性质、学科的研究任务、学科研究的方法论原则上尚难达成共识,但学科的系统框架已基本形成。总的来说,中国当代艺术学既有与美学、文艺学(文学学)强烈的分化意识,又试图包举艺术审美学和文艺学(文学学)的学科一体化建构意识。如李心峰在《艺术类型学》一书中,设定艺术学的框架是关于"艺术世界"的系统整体,是一个内涵丰富、意

[1] 宗白华. 宗白华全集[M]. 合肥:安徽教育出版社,1994.
[2] (美)托马斯·门罗. 走向科学的美学[M]. 石天曙,滕守尧,译. 北京:中国文艺联合出版公司,1984.

义明确、蕴含着现代的思维成果(即系统整体思想)的艺术学的科学范畴。① 也有学者从艺术的社会实践性特征出发,设定艺术学的框架为"艺术现象被理解和把握之后的逻辑展开",涉及的问题或内容有艺术本质、艺术起源、艺术演进、艺术功能、艺术文化、艺术创作、艺术欣赏、艺术批评、艺术作品、艺术种类、艺术风格、艺术流派、艺术家等。② 虽然这些内容并未穷尽艺术现象(艺术事实、艺术世界)的方方面面,但这种一体化的学科框架整合思路还是可以辨识的。

艺术学的独立虽然跟近代以来西方美学的科学实证主义走向不无内在关联,但艺术学又不是完全采用科学实证主义的方法来研究至为复杂的艺术现象,艺术学的研究要求艺术理论与艺术技巧的融合,要求理论思辨、艺术哲学的思考,以及对具体艺术实践、对实际的艺术作品欣赏的经验丰富与广博。最理想的艺术学的研究方法应该是"自上而下"与"自下而上"③(从西方的方法论来说),"由技入道"与"由理入道"(从中国的方法论来说)的结合。④

西方艺术学学科成立于19世纪后期至20世纪初的德国。20世纪二三十年代,日本、苏联等国都相继开展了对艺术学的研究和探讨,我国也出现了一些艺术学方面的译作和著作。20世纪80年代以来,我国高校艺术教育也有了长足的发展,但是艺术学真正进入人文科学学科体制范围是20世纪90年代。1990年,我国研究生教育和学科目录在艺术学一级学科中分别设立了音乐学、美术学、设计艺术学、戏剧与戏曲学、电影与电视学、舞蹈学的二级学科博士学位授权点。1996年,国务院学位委员会决定增设作为二级学科的艺术学(与一级学科艺术学同名),从而与上述二级学科并列,这标志着艺术学学科从组织体制上在我国得到确立,同时预示着我国艺术学学科建设走向成熟。

目前,参照文艺学的学科系统架构,艺术学的三维架构理论得到了当代不少学者的认可。陈池瑜在《现代艺术学导论》中指出艺术学研究对象纷繁复杂,一切艺术自身的问题,或与艺术相关的历史问题、现实问题,一切艺术现象,如绘画、雕塑、建筑、音乐、舞蹈、戏剧、电影、电视、书法、摄影、工艺美术与设计艺术等,都是艺术学研究的对象。概括地讲:艺术学主要研究艺术的理论、艺术的历史和艺术的批评。⑤ 黄宗贤在《从原理到形态——普通艺术学》一书中指出艺术学由三大部分组成:艺术原理、艺术史、艺术批评。艺术原理是理论性的艺术学;艺术史是历史性的艺术学;艺术批评是应用性的艺术学。⑥ 有的学者认为艺术学作为一门新兴的学科与其他人文社会学科一样,在当前的人类知识系统中不断趋于繁复、精细、复杂化的发展态势中,与其他学科互相渗透,产生了新兴的交叉学科。除了从理论与实践的角度将艺术学建构为艺术理论、艺术批评和艺术史的三维架构之外;还可以从一般与特殊的角度,将艺术学建构为一般艺术学、新兴交叉艺术学、特殊艺术学的三维架构;或者从内部与外部的角度将艺术学建构为内部研究与外部研究的二维理论架构;或者从一般艺术学的角度将艺术学建构为世界、主体、艺术作品、接受者的四维理论架构。⑦

值得注意的是,艺术学与其他学科交叉形成的边缘学科,得到了当代学者的重视,认为为了加强并推进艺

① 李心峰.艺术类型学[M].北京:文化艺术出版社,1998.李心峰设定的艺术世界的系统整体是指:其一,艺术的一切方面包括艺术的审美方面;其二,文学是艺术的一个门类,是艺术大家庭的一个成员,艺术学的对象领域中理应包括文学在内,文学学(文艺学)与音乐学、舞蹈学、美术学、戏剧学、电影学等并列,作为艺术学系统中的一个分支系统来建构;其三,美术学只能是艺术学的一个分支学科,而不能把美术学称之为"造型艺术学"。

② 杨恩寰,梅宝树.艺术学[M].北京:人民出版社,2001.

③ "自上而下",语出德国心理学家、美学家费希纳,在其1876年出版的《美学导论》一书中区分了"自上而下"与"自下而上"的美学。前者是从某一哲学系统的根本原理出发,以演绎的方法推论出对美、美感、艺术问题的看法,建立美学的原理;后者则是从经验的观察与实验出发,以归纳的方法找出美学的原理。德国主张建立艺术学的学者都赞成费希纳建立"自下而上"的美学的主张,对"自上而下"的美学提出了尖锐的批评,认为它脱离了艺术史的事实,它讲的美的规律等无法用以说明、解释各种各样具体的作品。德国的艺术研究是和人类学、社会学、心理学等实证科学的研究紧密结合在一起的,反对脱离艺术史和脱离与艺术有关的各门实证科学去构筑思辨美学的空中楼阁。

④⑦ 陈旭光.艺术的意蕴[M].北京:中国人民大学出版社,2001.

⑤ 陈池瑜.现代艺术学导论[M].北京:清华大学出版社,2005.

⑥ 黄宗贤.从原理到形态——普通艺术学[M].长沙:湖南美术出版社,2003.

术学学科建设的整体发展,艺术学可与文化学、社会学、心理学、人类学、考古学、宗教学交叉渗透,构成艺术文化学、艺术社会学、艺术心理学、艺术人类学、艺术考古学、艺术传播学等新的交叉学科。当代学者易存国曾就艺术学的分支学科提出设想,将作为二级学科的艺术学划分为两大部分。一是艺术学的"经线"部分,即带有原理性质的核心性分支学科,包括艺术原理、艺术史学、艺术审美(美学)、艺术评论学、艺术分类学、比较艺术学、民间艺术学、艺术辩证法、艺术文献学等九大分支学科。二是艺术学的"纬线"部分,即学科之间所形成的诸多边缘学科、交叉学科,如艺术思维学、艺术文化学、艺术考古学、艺术社会学、艺术心理学、艺术经济学、艺术教育学、艺术伦理学、宗教艺术学、工业艺术学、环境艺术学、艺术法学等。

　　中国艺术学的研究对象除了音乐、舞蹈、绘画、雕塑、文学、戏剧、电影、电视、书法、篆刻、建筑、工艺、摄影这些传统的艺术门类之外,随着网络化时代的到来,还要研究网络艺术、影像艺术等新的艺术门类,此外,还必须对围绕着艺术文本而共同构成艺术世界的艺术家、艺术思维、艺术接受及艺术的"元形中"所凝结的原理问题做系统考察,进而做出符合艺术自身规律的结论。

　　艺术学面临着全新的挑战,艺术学面对现代、后现代社会出现的众多艺术新现象、新现实,如何做出新的诠释以免于艺术本体论的崩溃,如何在价值多元、中心离散的时代确立艺术的价值定位和价值导向,如何在数字网络化时代对艺术演化的前景做出学理性的前瞻和设计,这些都是当代艺术学面临的具体问题。汉斯·格奥尔格·伽达默尔面对现代艺术的世纪性困惑,曾设想过一条可能的新的诠释途径:人们究竟怎样借助古典美学的方法来应对现在这种试验性的艺术风格呢?对此,显然需要回到更基本的人的经验。① 参照巴赫金(见图 1-1)的"对话"本体论哲学,我们认为汉斯·格奥尔格·伽达默尔的艺术存在理念比黑格尔的艺术死亡论更具有文化学意义上的学术眼力和理解视界,毕竟黑格尔式的自上而下的美的思辨性原理不能演绎出其身后人类艺术活动的新现实。艺术的新现实只能以艺术自身的本质规定性加以演绎,艺术至今也没有消亡的迹象,只不过传统的艺术门类在分化、重组,新的艺术门类和艺术文本在不断地涌现。黑格尔之后,实证主义美学、科学美学、艺术学等学科的蓬勃兴旺之势,本身已证明了黑格尔的美学系统及其对艺术的前途的判断与历史的事实相互乖违,事实证明,黑格尔对艺术史和艺术命运的判断,依然是一种逻各斯中心主义式的白色神话。②

图 1-1　巴赫金

二、艺术文化学概述

　　艺术文化学是艺术学的一个分支学科,也是一种边缘学科和交叉学科。艺术学和社会学、心理学、文化学、传播学、经济学等学科交叉融合,形成新的交叉性学科。艺术活动(艺术实践、艺术世界)是一个复杂的动态系统,可以从哲学、宗教学、文化学、伦理学、道德、经济、心理学、传播学等不同角度加以诠释。文化学研究范围包罗万象:研究人种,研究社会结构和社会制度变迁,研究地理环境与文化理念的关系,研究符号,研究文化类型、

① 潘红.普通艺术学[M].昆明:云南大学出版社,2002.
② "逻各斯中心主义"又叫"语音中心主义",认定意义不在语言之内,而在语言之先,如柏拉图的"理念",亚里士多德奉为宇宙第一动因的"隐德来希"以及基督教传统中的上帝的大智慧,因此当初第一次的语音加以命名的"逻各斯"就是"宇宙本体"。近似于人的思想出口便渺无踪影的言语(活动的声音),便成为直传逻各斯的本质。记录言语的文字只是后到的补充。此外,德里达等人还认为"逻各斯"也是欧洲白种人言说的方式,一种理性的超强结构,一种白色神话也即西方的形而上学传统,从这个角度来看,黑格尔为艺术所设定的三阶段,也是一种形而上的超验结构,是一种所谓"自上而下"的艺术哲学假说。朱立元.当代西方文艺理论[M].2 版.上海:华东师范大学出版社,2005.

文化史,研究价值观念、行为方式和文化产品等①,从文化学的角度切入艺术学研究,或者以文化学研究的成果来观察艺术,于是便形成艺术文化学。当代学者中有人认为艺术文化学应当是一门在"文化场"中研究艺术"场效应"的学科。所谓"文化场",亦即丰富复杂的处在动态过程中的整个文化背景;所谓"场效应",亦即艺术在这一背景中由内外各种因素交互作用、连锁反应所构成的复杂境况。②

图1-2　马修·阿诺德

当代西方学者查尔默斯认为"艺术与文化"研究的思想渊源,一直可追溯到人文科学和社会科学发展成为特殊研究领域之前。柏拉图大约在公元前373年就已经注意到艺术在理想国中的地位。此外,亚里士多德和普罗提诺也曾提到艺术地位的抽象理论。在东方,关于艺术的社会性质的讨论,可以追溯到孔子。斯达尔夫人的《论文学与社会建制的关系》1800年在巴黎出版,这部著作被许多人引证为对艺术做社会解释的现代开端。现代艺术文化学的先驱为法国的丹纳,他的名著《艺术哲学》从种族、环境、时代三要素来观察艺术的动态系统,影响深远。英国的马修·阿诺德(见图1-2)以其著作《文化与无政府状态》(1869)使得文化批评扬名一时。20世纪50年代,苏联的艺术文化学研究进展很快,美学家卡冈在《美学与系统方法》中,明确将艺术文化作为整体的社会文化的子系统进行研究,认为艺术文化具有不同于精神文化和物质文化的内部结构特殊性;鲍列夫则将艺术文化学与艺术社会学、艺术心理学、艺术形态学、艺术符号学并列为美学的一门分支学科。20世纪五六十年代,英国伯明翰学派兴起,文化研究成为当代显学,并于20世纪八九十年代波及我国学界。

西方当代艺术文化学的兴起,既有传统的影响,也有现实的原因。传统的影响来自西方艺术文化批评的悠久历史。现实的原因来自当时的西方人文学者对英美新批评学派的反弹。新批评学派坚持文学艺术的自律论,隔断艺术文本与周围世界的关联而做文本细读式的自言自语式的批评,这引起一批后起批评家的不满,他们认为过分倚重文本,未必就能"自圆其说",因为艺术处于某种文化关系之中,一部艺术作品,无论它如何拒绝或忽视其社会,总是深深地植根于社会之中的,它有其大量的文化意义,因而并不存在"自在的艺术作品"那样的东西。在方法论上,他们认为排他法画地为牢,自我设限,不足以彻底洞察艺术的种种复杂机制和动因。"我们尤其需要用某种方式把历史的、心理学的、社会学的、美学的等各种不同的观点联结起来"(考维尔蒂),而文化研究最主要的方法论——文本间性研究,正是他们所要找寻的、能够将艺术这一人类集体产品的各个侧面贯穿起来的理想联结方式。③

这种开放、兼容和对话式的艺术文化学研究目的还是要探讨艺术的文化规定性、艺术现象背后的意识形态、艺术作品的文化价值,但是正如当代学者周宪等人所指出的,这只是"半个"艺术文化学,即研究作为文化现象的艺术这一半。因为"艺术文化学不仅是一种强调他律,强调超越于艺术之外的学科,或者说着重于文学艺术与其外部因素相互作用的'外部研究',而且是一门确认艺术在某种程度上的自律,以及艺术终归要还原为其自身的学问,只有同时研究作为艺术现象的文化这另一半,艺术文化学才算完全。"④艺术的文化学研究不能变成艺术的文化决定论,因为艺术固然蕴含着不同民族、不同文化群落的文化理念、文化价值,但是艺术作为全人

① 据陈序经《文化学概观》一书的看法,"文化学"这个名词是由德国文拉弗里尼·培古轩在1838年提出来的。拉弗里尼·培古轩所说的"文化学"当时属社会学的分支学科。1854年格雷姆出版了《普通文化学》,这是英文领域中最早将文化作为一门学科看待的文献。"文化学"的目的在拉弗里尼·培古轩看来,"是要确定或认识人类与民族在教化的改善上所依赖之法则",而按照今天的说法,应是"确定或认识有关改善民族或人类现状的价值观或价值系统"。陈序经.文化学概观[M].北京:中国人民大学出版社,2005.近年来有俄罗斯学者将"文化学"定义为:文化学是关于文化的科学,它所研究的是全人类和各民族文化进程的客观规律,以及人类物质及精神生活的遗产、现象和事件。[俄]安娜·尼古拉耶芙娜·玛尔科娃.文化学[M].王亚明,宋祖敏,孙静萱,等,译.兰州:敦煌文艺出版社,2003.

②③④ 周宪,罗务恒,戴耘.当代西方艺术文化学[M].北京:北京大学出版社,1988.

类的精神现象和精神产品,又超越于具体的文化理念和文化价值之上,成为一个自在圆满的存在实体。

全球性的文化热以及艺术研究的文化学转向的原因可以表述为:全球化时代人们的身份焦虑意识以及人们对文明冲突的内在根源的反思。一批具有深刻反思能力的东西方文化学者从宇宙论、生命论的高度反思世界范围内的文化、文明现象(其中当然包括艺术现象),认为文化、文明只有价值观的不同,没有高低优劣之等级区分。因此,以西方文化价值作为唯一价值而贬抑非西方文化价值,或者以西方文化理念去征服或同化非西方文化理念都不是智慧之举,从这种多元、开放、包容的后现代多元文化主义立场出发,艺术的文化学研究又通过后殖民理论、东方主义和文化霸权主义的批判,第三世界文化研究、关于公共空间的讨论、族裔和民族身份研究、性别研究以及大众传媒研究等,呼应着全球文化(文明)研究的风潮。

在我国,关于艺术与文化关系的研究(非学科性探索的艺术文化学研究)渊源有自,如讨论艺术与政治的关系,《乐记·乐本篇》有言:

> 凡音者,生人心者也。情动于中,故形于声;声成文,谓之音。是故治世之音安以乐,其政和;乱世之音怨以怒,其政乖;亡国之音哀以思,其民困。声音之道,与政通矣。

又如墨子(见图1-3)在《墨子》这本哲学著作中讨论建筑与礼乐文化的关系:

图1-3 墨子

> 子墨子曰:"古之民,未知为宫室时,就陵阜而居,穴而处,下润湿伤民,故圣王作为宫室。为宫室之法,曰室高足以辟润湿,边足以围风寒,上足以待雪霜雨露,宫墙之高,足以别男女之礼。"谨此则止,凡费财劳力,不加利者,不为也。[①]

还有大量有关艺术与文化关系的论述散见于历代的诗论、文论、书画论、戏曲论等典籍之中。近代以来,更有文化启蒙先驱梁启超将艺术在文化建设中的作用提升到了新的高度加以论说。在《论小说与群治之关系》一文中,将历来不登大雅之堂的小说提升到了空前的文化价值高度:"欲新一国之民,不可不先新一国之小说。故欲新道德,必新小说;欲新宗教,必新小说;欲新政治,必新小说;欲新风俗,必新小说;欲新学艺,必新小说,乃至欲新人心,欲新人格,必新小说。"[②]现代新儒家方东美、徐复观、唐君毅以及现代学者宗白华、朱光潜、钱钟书等都曾深入探讨过艺术与文化的关系。

随着20世纪80年代文化热的兴起,中国学人开始构建本土的艺术文化学。在20世纪80年代中国艺术文化学建构学术探索中,周宪、罗务恒、戴耘在《当代西方艺术文化学》译文集的译序里阐述了中国学人对艺术文化学的构想,提倡建立一门艺术文化学——"艺术文化学应从文化的全方位、大背景以及各种角度和分支来研究包括文艺、美学诸方面在内的艺术问题,从文化场中考察文学艺术,又从各门类的文学艺术中反观更为普泛的人类文化"。他们对于艺术文化学的界定是:"艺术文化学应当是一门在文化场中研究艺术'场效应'的学科……所谓'场效应',亦即艺术在这一背景中由内外各种因素交互作用连锁反应所构成的复杂境况。"他们又从文化域观念、文化层观念和文化史观念三个层面,将艺术文化学研究引向三个维向的阐释语境中,而又最终

[①] 河流,等.艺术特征论[M].北京:文化艺术出版社,1984.
[②] 李心峰.20世纪中国艺术理论主题史[M].沈阳:辽海出版社,2005.

探讨艺术的独立价值和艺术的自在自为性,不失为极具理论创见的艺术文化学理论系统建构。①

此外,何新、杨春时、丁亚平等在20世纪80年代发表了一系列论文,也提出构建中国艺术文化学的独特思路。20世纪90年代,出现了几种艺术文化学专著,徐岱和杨春时分别于1990年出版了《艺术文化论》和《艺术文化学》。杨春时的著作中的一些观点值得重视,如在论述艺术文化的特殊性的时候,作者认定"艺术文化是特殊的文化",正由于"艺术是超越的文化,即超越现实的文化",因而"文化的核心是价值,艺术文化的核心是审美价值。审美价值是超越现实价值的最高价值,是人的价值的真正实现"。从价值论的角度讨论艺术文化的独特性可谓正中鹄的。1996年,丁亚平出版《艺术文化学》接连提出艺术文化学的研究范围、研究方法和研究观念,并从这三个角度,对艺术文化学进行新的理论建构。丁亚平指出,艺术文化学研究不能满足于对艺术做孜孜不倦的考证或外在浮面的检视,对艺术文化的研究,要注意艺术的价值观念、思维方式、心理状态、主题形式、美学取向等审美文化方面的内容。从这样的研究观念出发,艺术文化学是一种艺术哲学,更是一种文化哲学,或者说,是一种文化诗学,渗透着强烈而自觉的文化意识。② 这些理论见解,对中国的艺术文化学的理论建构,具有重要的建设性意义。

三、艺术文化学的研究目的及方法

艺术文化学研究涉及艺术、文化、文明、艺术学、艺术文化学、文化学、人类学、社会学、文化价值、艺术价值、艺术的文化价值、民族艺术、人类艺术、原始艺术、艺术存在、文化变迁等关键词。通过研究艺术、文化等核心概念的语义演变历史,通过观察和研究艺术发生、艺术本体、艺术价值、艺术存在与文化变迁之间的关系,以及艺术在未来人类文化建构中的作用等问题,论述艺术的独特价值、艺术文化与非艺术文化要素之关系、艺术在文化价值系统中的不可替代的地位(即艺术创作、艺术作品、艺术接受、艺术交往在人类生命存在意义上的重要性和不可替代性),并对当下的艺术新现实、艺术新现象进行现代诠释学意义上的梳理与说明。

因为艺术文化学研究涉及的关键词都是一些内涵丰富的类概念,因此艺术文化学研究的第一个方法也是必须采用的一个方法是观念史的方法,即通过概念的学术梳理达到对这些类概念的新的诠释。需要说明的是,在进行观念史的学术梳理时,尽量照顾到不同的观察角度对同一个概念的不同界定,但同时又必须考虑论文的总论题,从而对涉及艺术范畴的概念给予应有的重视,如关于"文化"的概念很多,但我们主要考察的是那些既有代表性的,又涉及艺术范畴的关于"文化"的概念,我们认为必须进行必要的观念史的分别梳理,才能恰当地引入论题而不至论述宽泛无边,漫无头绪。

艺术文化学研究的第二个方法是当代人文社会科学研究最常用的文本互释法,也叫学科综合研究、跨学科研究等,实际上这个方法也是当代显学文化研究最常用的方法,即通过文本与文本之间,尤其是不同学科、不同话语范畴的文本之间的相互参照、相互对话,从而超越孤立的艺术文本,把艺术现象作为社会文化文本进行解读,并深入追寻艺术文化背后的价值意义及其本质特征。

艺术文化学研究的第三种方法是解释学。德国哲学家汉斯·格奥尔格·伽达默尔在《真理与方法》一书中,提出了一种不同于方法论解释学的哲学本体论解释学。他认为"理解"并非方法论解释学所说的那种达到类似科学认识的方法,而是真理发生的方式。科学认识的真理是一种命题真理,它指的是陈述与对象的各个符合一致。在解释学中的理解是指意义的发生和持存,为更原始的真理样式。汉斯·格奥尔格·伽达默尔关于艺术作品理解的主要原则有以下两点。

其一,视域融合。理解者的见解构成了理解者的视域并不是自身封闭一成不变的,它们都从属于一个无所

① 周宪,罗务恒,戴耘.当代西方艺术文化学[M].北京:北京大学出版社,1988.
② 丁亚平.艺术文化学[M].北京:文化艺术出版社,1996.

不包的"大视域"(可理解为人类原初共在的统一体),因此,不同视域的差异性恰恰导致自身界限的跨越而向对方开放,即所谓"视域融合"。要重构对文本提出的潜在问题就要超出它呈现给我们的视域,在解释者的视域内进行。

其二,艺术的人类学基础。艺术作品作为效仿历史而存在意味着它是历史性的交往理解方式,而历史性的交往作为人类学要求,正是艺术活动得以发生的根本基础。经由对作为游戏、象征和节日的艺术分析,汉斯·格奥尔格·伽达默尔将艺术的人类学基础展示为:人类共在的原要求。艺术的发生与持存不仅出于交往理解的人类共在要求,并以共同交往的世界(传统)为存在的前提,而且其本身就是一种交往理解的共在方式,因此它又构成这种交往的共在性。如果在此意义上来审视现代艺术,其存在的合法性就能得到适当的理解。汉斯·格奥尔格·伽达默尔指出:现代艺术的基本动力之一是艺术要破坏那种使观众群、消费群、读者群与艺术作品之间保持的对立距离。无疑,最近几十年来,那些重要的有创造性的艺术家正是在努力突破这种距离……在任何一种艺术的现代试验的形式中,人们都能认识这样一个动机,即把观看者距离变成同表演者的邂逅。就现代艺术作为一种新型的交往理解活动而言,它与传统艺术基于同一个人类学基础,这便是汉斯·格奥尔格·伽达默尔为现代艺术存在之合法性的辩护。①

艺术文化学研究的第四种方法是人类学方法,即从体质人类学、文化人类学的角度分析和阐述,判断人类艺术现象,尽量利用考古学、语言学、宗教学、民族学、社会学,以及生理学的研究成果来说明、阐释艺术作品、艺术创作心理、艺术文化内涵、艺术风格、艺术传播、艺术演化的规律,在研究过程中注意采集资料,包括一些细枝末节的材料,使这些细枝末节的材料及对它们的分析、阐述通向关于人和艺术文化的宏大叙事。②

① 朱立元.当代西方文艺理论[M].上海:华东师范大学出版社,1997.
② 王铭铭.西方人类学名著提要[M].南昌:江西人民出版社,2004.

第二章 艺术与文化

第一节 "艺术"与"文化"二词的观念梳理

一、汉语"文化"一词的观念梳理

"文化"一词虽是英文"culture"、德文"kultur"的转译,但汉语中"文化"一词似可追溯至《周易·贲卦·象传》之释贲卦:"观乎天文,以察时变,观乎人文,以化成天下。"此处的"人文"可理解为"人道""人所理解并创造的秩序系统,人伦道德"。"化"始见于商代,为商代金文,是正反两个人形。本义指变化,进一步引申为"教化"。因此,汉语里"文化"一词(包括日文里的"文化"一词)可以理解为以"人道""人所理解并创造的秩序系统、人伦道德"去"改变""教化"人类自我。在中国文学史上,"文"还可理解为与"质"相对的"文采""文饰",也即文学形式。孔子认为"文"与"质"的配合要中庸合度,"质胜文则野,文胜质则史,文质彬彬,然后君子"。刘勰在《文心雕龙·情采》中将艺术的形式分为"形文、声文、情文"三类。"立文之道,其理有三:一曰形文,五色是也;二曰声文,五音是也;三曰情文,五性是也。五色杂而成黼黻,五音比而成《韶》《夏》,五情发而为辞章,神理之数也。"

"文"是"纹路""形式""外观",它的内容、本体是什么呢?如果说上文所说的"人文"也即"人道",那么"人道"是什么东西呢?刘勰在《文心雕龙·原道》里,指出了这个"文"的本原。

文之为德也大矣,与天地并生者,何哉?夫玄黄色杂,方圆体分,日月叠璧,以垂丽天之象;山川焕绮,以铺理地之形:此盖道之文也。仰观吐曜,俯察含章,高卑定位,故两仪既生矣。惟人参之,性灵所钟,是谓三才;为五行之秀,实天地之心。心生而言立,言立而文明,自然之道也……夫以无识之物,郁然有采;有心之器,其无文欤?

大自然万物幻化,杂然纷呈,都是"道"之文,可是在天地之间,唯有"性灵所钟"的人类才能"仰观俯察",将"天道""人道"打通无间,因"天道""人道"异质而同构,相异而体同。中国"人文"始自《周易》,而孔子集其大成,圣人"原道心以敷章,研神理而设教……观天文以极变,察人文以成化,然后能经纬区宇,弥纶彝宪,发挥事业,彪炳辞义。"天地(自然)之道与人伦之道相互打通,并通过圣人的"立言"而昭示人类群体。[①] 在中国历史传统中,所谓"文化",即是以历代圣贤智哲(尤其是儒家精英人物)的思想和理念来不断完善人类社会,它本身也像西方文化理念一样,有其强烈的优越感和使命意识,其逻辑前提是"道"。"道"是宇宙创化的普遍真理,用契合此"道"的"人文""人道""人所理解并创造的宇宙秩序,异质而同构的人伦道德系统"去教化天下,乃是将人类社

① 童庆炳.文学理论要略[M].北京:人民文学出版社,1995.

会引向理想完善之境的不二选择。这是从狭义上来看的,从广义上来看,所谓"文化"还指向依据"人文"和"天道"逻辑地展开的典章制度、文学艺术、伦理规范、信仰系统等。刘勰《文心雕龙·情采》里的"文",虽是"文学"之"文",但它也是"人文"现象之一种。尤其值得注意的是,此处的"文学"已被泛化为包括美术(五色之形文)、音乐(五音之声文)、辞章(五性之情文)的文艺系统,美术和音乐被提升到文学之前。[①]

中国文化(包括中国艺术)自成系统,且与埃及文化、古巴比伦文化、波斯文化、阿拉伯文化、印度文化、日本文化、朝鲜文化、东南亚文化相互呼应,共同构成东方文化系统,其艺术精神也多有相互沟通、互为发明的方方面面。[②] 数千年来的中国文化以及深受中国文化精神影响的中国艺术并未遭遇到颠覆性的挑战,只是到了近现代才遭遇了异质性的西方文明的挑战,阿诺德·约瑟夫·汤因比在《历史研究》一书中认为,目前中国已被一种并非中国的哲学和宗教所征服,但他接着又指出,以前中国也一度出现过佛教形式的宗教征服,最终被中国本土的世界观所克服,因此谁也不能确定,中国这种本土的世界观是否有足够的能力再次成功地重申自己。中国艺术甚至整个东方艺术也遭遇到了前所未有的颠覆性的挑战,晚近以来,中国绘画、戏曲、文学都曾被激烈地批判和否定过,如五四时期所谓"桐城谬种、选学妖孽"的言论等,可是时过境迁,中国文化和中国艺术在经过与西方文化和艺术的整整一百多年的磨合和碰撞之后,其可资开掘和发扬光大的价值也渐渐露出本来面目,这倒有些应和了阿诺德·约瑟夫·汤因比在论及文明接触时的观察和思考。阿诺德·约瑟无·汤因比指出:"在这种接触中,'侵略性'文明往往把受害一方污蔑成文化、宗教或种族方面的低劣者。而受害一方所作出的反应,要么是迫使自己向外来文化看齐,要么采取一种过分的防御立场。在我看来,这两种反应都是轻率的。文明接触引发了尖锐的敌意,也造成了相处中的大量问题,唯一积极的解决办法是,双方都努力地调整自己,相互适应……今天,不同的文化不应该展开敌对的竞争,而应该努力分享彼此的经验,因为它们已经具有共同的人性。"

二、现代意义上的"文化"一词的观念梳理

美国人类学家,阿尔弗雷德·克洛依伯和克莱德·克拉克洪在1952年出版的《文化:概念和定义批判分析》一书中,列举一百多条不同的"文化"定义,并认为这些不同的"文化"定义可以归纳为9种基本的概念:它们分别为哲学的、艺术的、教育的、心理学的、历史的、人类学的、社会学的、生态学的和传播学的"文化"概念。其中,被认为是第一个现代意义上的"文化"定义出自美国人类学家爱德华·伯内特·泰勒1871年出版的《原始文化》一书,这是一个人类学的"文化"概念。

> 文化或者文明,就其广泛的民族志意义上来说,它是一个错综复杂的总体,包括知识、信仰、艺术、道德、法律、习俗和人作为社会成员所获得的任何其他能力和习惯。

爱德华·伯内特·泰勒对"文化"的定义与中国古代时"文化"一词的含义很不相同。汉语传统中的"文化"一词的意思乃是以"文"去"教化",是一个动词,所谓"观乎人文,以化成天下",重点在"改变""变化""教化""化成";而爱德华·伯内特·泰勒的这个"文化"是一个名词,凡是和人有关联的精神理念的方方面面都包括在内。它是一个内涵划分详细的类名词。

① 童庆炳.文学理论要略[M].北京:人民文学出版社,1995.
② 邱紫华在其所著《东方美学史》中指出东方文化共同的思维特征是整体性,这种整体性的思维特征与西方文化主客二分的分析性思维特征是完全不同的两种思维特征,东方艺术中的直觉感悟论、同情观、物感意识等都是直接受到东方思维模式的影响。这种整体化思维特征表现在:其一,在物我不分的主客体统一的基础上论美;其二,在人与物、人与人的相互作用、相互转化等关系中获取审美情感;其三,人与事物之间的生命形体的形式转化和替代,是对生命永恒性的赞美和信仰;其四,鲜活的个体生命之间可以"互渗",各种生命体之间可以相互关联,相互作用,相互影响,相互激发感情。 邱紫华.东方美学史[M].北京:商务印书馆,2003.

在爱德华·伯内特·泰勒定义的这个结构完整的文化架构中,艺术占据第三位。而在经典马克思主义的文化架构中,在经济基础之上"由各种不同的、表现独特的情感、幻想、思想方式和人生观构成的整个上层建筑"中,"文学、艺术"位于政治、法律、哲学、宗教之后。恩格斯的叙述:"政治、法律、哲学、宗教、文学、艺术等的发展是以经济发展为基础的。但是,它们又都互相影响并对经济基础发生影响"。[①] 文学、艺术被置于政治、法律、哲学、宗教之后,艺术成了高高在上、远离经济基础的一个"飘浮的能指",在整个意识形态领域显得无足轻重。然而,我们从另一个角度来理解,文学、艺术承载着人类精神文化(上层建筑),具有特殊的抽象性,因而它们又是人类精神生活的最高体现,所以高居在上。无论如何,马克思、恩格斯毕竟没有否认文学艺术在人类文化中所占据的一席之位。

自从爱德华·伯内特·泰勒这个具有现代意义的"文化"名词出现之后,"文化"基本上成了一个带有结构性质和层级性质的类名词。所谓结构性质,是指"文化"一词是一个由分类细密的文化成分(因子)所构成的完整的结构。所谓层级性质,是指在"文化"系统里,艺术、宗教、哲学、习惯、经济、法律、伦理、道德、科学这些文化的构成成分具有等级性。

除了上述爱德华·伯内特·泰勒所提出的第一个具有现代意义的"文化"定义,尚有如下一些"文化"的定义较为著名。

(1) 历史的"文化"概念。(阿尔弗雷德·克洛依伯和克莱德·克拉克洪:《文化:概念和定义批判分析》)

文化作为一个描述性概念,从总体上来看是指人类创造的财富积累:图书、绘画、建筑以及诸如此类,调节我们环境的人文和物理知识、语言、习俗、礼仪系统、伦理、宗教和道德,这都是通过一代代人建立起来的。

(2) 社会学的"文化"概念。

文化是一个具有多种意义的语词,这里用作更为广泛的社会学含义,即用来指作为一个民族社会遗产的手工制品、货物、技术过程、观念、习惯和价值。总之,文化包括一切习得的行为、智能和知识、社会组织和语言,以及经济的、道德的和精神的价值系统。一个特定的文化的基本要素包括法律、经济结构、巫术、宗教、艺术、知识和教育。

可见,社会学的"文化"概念不同于人类学和历史学的"文化"概念。它已不满足于罗列文化的构成因子,而把这些文化构成因子背后的价值、模式作为"文化"概念的重心,这比较接近于马克思、恩格斯对"精神文化"的意识形态性质的揭示,已从个别上升至一般,从现象走向本质,其中,艺术都具有其不可忽视的一席之地。

因此,"文化"概念在汉语传统里和近现代话语环境之下,都是在本义的基础上,不断变化建构起来的。汉语的"文化"的本义是以天人之道逻辑展开的礼仪、制度、规范去教化天下,而"culture"一词的拉丁语词根的本义是"cultur",即"耕种""培育"。对比一下"文"的本义与"cultur",就很有意味,"文"乃道体的外在显现,通过圣人,"垂文"而彰显天下,教化天下,"文"的本义的主观超验色彩强烈,而"cultur"作为与土地、作物、耕耘有关的生产劳作行为,其实践性、功利性明显,这或许与两种文化(重感性直悟的文化、重理性分析的文化)的精神差异不无关系。

"文化"一词从出现、积累、发展、演变,直到当代,扩展成为一个包括人类物质文明成果和精神文明成果的

① 中共中央马克思恩格斯列宁斯大林著作编译局.马克思恩格斯选集·第四卷[M].北京:人民出版社,1972.

含义更为丰富的类名词，[①]1982年，在墨西哥城举行的第二届世界文化政策大会上，联合国教育、科学及文化组织成员国给"文化"下了一个新的定义。

 文化在今天应被视为一个社会和社会集团的精神和物质、知识和情感的所有与众不同显著特色的集合总体，除了艺术和文学，还包括生活方式、人权、价值系统、传统以及信仰。

 这个"文化"定义中，显然在精神文化层面上，"艺术"又被提升到显著的位置。在现代和当代中国学者对"文化"的定义或对"文化"内涵的认知上，艺术无疑都在文化系统中占有不可忽视的一席之位。如童庆炳在《文学理论要略》里对"文化"的界定：文化在这里是人类符号创造活动及其符号产品的总称。这种符号活动和产品总是凝聚着人类的信念、情感、价值、意义或理想追求。[②]

 这个"文化"的定义看起来好像专指精神文化，但人类的物质生产实践和科学活动也是一种符号创造活动，因此它实际上包括物质文化和精神文化二者，文学艺术作为语言符号和意象符号的创造性活动又最具有符号性，因而文学艺术在这个"文化"定义中的地位可想而知。徐复观先生在其名著《中国艺术精神》一书中，更认为人类文化的三大支柱之一是艺术，原文为："道德、艺术、科学，是人类文化中的三大支柱"。接着他又指出：中国文化的三大支柱中，实有道德、艺术的"两大擎天之柱"，"艺术"在文化价值系统里的位置仅在"道德"之下。[③]

三、"艺术"一词的观念梳理

 《辞源》对"艺术"词条的注释为：泛指各种技术技能。《后汉书》卷二十六，《伏湛传》附伏无忌：永和元年，诏无忌与议郎黄景校定中书五经、诸子百家、艺术。注：艺谓书、数、射、御，术谓医、方、卜、筮。《晋书·艺术传序》："详观众术，抑惟小道，弃之或如可惜，存之又恐不经……今录其推步尤精，伎能可纪者，以为《艺术传》"。

 可见在中国的传统语境中，"艺术"一词的含义与今天的"艺术"一词的含义很不相同。我们大致可以认为，"艺术"在中国传统社会中是指与生活实用有关的技能技术，与哲学（诸子百家）、文学（诗歌传统）相比，"艺术"显得并不那么高贵。传统社会中精通绘画、戏曲或某一种工艺的职业人士，常被称为"艺人"，在今天我们称之"艺术家""艺术大师"。创作敦煌壁画的古代的某个无名画师在今天就可能是一位艺术家而备受尊崇。孔门"六艺"——礼、乐、射、御、书、数，在当时都是实用性学科，其中恐怕只有"乐"，属于今天的艺术系统中一门艺术类型，到了汉代"艺"仅指"书、数、射、御"，"礼、乐"则因其超实用性而被排除在"艺"之外。比较一下"艺术"与"学术""道术""心术"的语义内涵就能从另一方面说明问题，"学术""道术""心术"乃"学""道""心"之"术"，它们之间是"体与用"的关系，是本质与现象的关系，而"艺术"一词的两个词素"艺"与"术"是并列关系，"艺"与"术"一样是技能技巧。

 （"艺"的甲骨文）是一个象形文字，表示以手培植或扶持树木。《说文》上对"埶"（或作"藝"）的解释是：种

[①] "文化"（culture）和"文明"（civilization）常常被认为是一样的概念。根据陈序经的考辨，"civil"这个字是从拉丁文"civitas"（城市）与"civis"（市民、公民）而来，与希腊文的"polis"有同样的意义。所以"civil"这个词的本义含有文雅的意义、政治的意义。一般认为，文明是人类努力设法以统制其生活的状况的一切的机构与组织，以及一切可以利用的东西；文化是人类努力去设法满足自己内在的结果。文明是工具，文化是目的、是价值、是时款、是情绪的结合、是智识的努力。打字机、印字馆、工厂、机器、电话、汽车、银行、学校、法律、选举箱以至贷款制度等，都是文明；小说、图书、诗歌、戏剧、哲学、信条、教堂、游戏、电影等，都是文化。因此，相对于文明来说，文化的持久性、独立性、自足性较强，而文明作为人类的发明和利用的东西，易于革新。陈序经将"文化"定义为：文化不外是人类适应各种自然现象或自然环境而努力利用这些自然现象或自然环境的结果，文化也可以说是人类适应时境以满足其生活的努力的结果。这个定义已将人类人为创造的一切包括物质文化和精神文化都囊括在内。陈序经.文化学概观[M].北京：中国人民大学出版社，2005.

[②] 童庆炳.文学理论要略[M].北京：人民文学出版社，1995.

[③] 徐复观.中国艺术精神[M].上海：华东师范大学出版社，2001.徐复观此处所说的道德是指带有本体意义的人生价值的根源——宗教哲学理念，他认为中国人从具体生命的心、性中自证自悟出来的宇宙观、生命观和价值观，不仅有历史的意义，而且有时代的、将来的意义。

也,即种植的技术。《广韵》《集韵》上对"术"的解释:"术,技术也。"可见,"术"与"埶"一样指特殊的技艺、技术。英文"art"的词源拉丁文"ars"也是"技能""本领"的意思,其进一步的词源希腊文"techne"也是指一种"技术""技艺",东西方艺术的本义都是具有形而下的品质。[①]不仅如此,西方的"culture"(文化)一词的本义与今天的含义也有极大的区别。

在古希腊,有诗歌、舞蹈、绘画、雕塑、悲剧等概念,但没有将它们统一起来的"艺术"的概念。缪斯掌管文艺号称文艺女神,但其掌管的历史与天文不是今天的艺术,并且,视觉艺术不属于缪斯的掌管范围。

大约自公元4世纪起,西方有所谓"七艺"——语法、修辞、逻辑、算术、几何、音乐和天文,成为欧洲高等教育的标准课程。这个"七艺"系统和孔门"六艺"系统一样,重在实用性的技能技巧。至中世纪又在"七艺"的基础上,增加七种手工艺术——毛纺、军事装备、航海、农艺、狩猎、医术、戏剧。[②] 直至17世纪末,佩罗明确将美的艺术与自由艺术区别开来,将艺术与科学区别开来,其美的艺术系统里,包括雄辩术、诗歌、音乐、建筑、绘画、雕塑、光学和机械力学。

图2-1 刘熙载著《艺概》

在中国的清朝末年,刘熙载著《艺概》(见图2-1),用"艺"将诗、词、曲、赋、散文、书法等集合在一起,比较接近现代审美的艺术系统,但它显然注重文学,不能算作一个完整的艺术系统,但是它也是一种试图以审美性质将诸门艺术进行概念统一的尝试。在此之前,中国古代所谓"艺"之所指虽然包括了今天"艺术"系统中的部分艺术门类(如音乐、诗、书、画等),但主要还是指技能技术。徐复观在《中国艺术精神》一书中指出,用传统语意上的"艺"来对应近代的艺术精神,有所乖违,从更深一层去了解,老子、庄子之所谓"道",正适合于近代的所谓艺术精神,[③]意即汉语传统里"艺术"与今天所谓"艺术"趣味迥异。

东西方思想家没能从审美性质上观察诸"艺",因而形成古代社会内容混杂的艺术系统,当代西方学者对此已有较为清晰的论说,如克里斯特勒在其论文《艺术的现代系统——美学史研究》中指出,古希腊罗马时代没有留下关于审美性质的系统或精心说明的概念,留下来的只不过是许多分散的概念和意见,它们一直影响到现代,它们必须经过仔细遴选、脱离语境、重新整理、重新强调以及重新解释或误解之后,它们才能够被用作美学系统的构建材料。我们必须同意这个结论:古代作家和思想家尽管面对杰出的艺术作品的确受到它们魅力的感染,但他们既不能够也不急于将这些艺术作品的审美性质从它们知识的、道德的、宗教的和实践的功能内容中区别开来,抑或用一种审美性质作为标准将美的艺术集合起来,或将它们作为全面的哲学解释的对象。[④]

[①] 西方"art"一词来源于拉丁语"ars",是指一种广义的技能、本领,再往上追溯到希腊语中的"techne",本义也是一种技术。科林伍德在《艺术原理》一书中解释说:古拉丁语中的"ars",类似于希腊语中的"技艺"一词,它指的是诸如木工、铁工、外科手术之类的技艺或专门形式的技能。在希腊人和罗马人那里,没有和技艺不同而我们称之为艺术的那种概念。我们今天称之为艺术的东西,他们认为不过是一组技艺而已,例如作诗的技艺。李心峰.20世纪中国艺术理论主题史[M].沈阳:辽海出版社,2005.

[②] 彭锋.西方美学与艺术[M].北京:北京大学出版社,2005.

[③] 徐复观.中国艺术精神[M].上海:华东师范大学出版社,2001.罗伊·C.克雷文在《印度艺术简史》一书中指出,印度文化中的艺术跟今天人们理解的艺术很不一样,它不是审美的而是神秘的(服务于宗教和功利的目的),但是它显然遵循着工匠们口授的造像学的严格法规,可见印度近代和现代的"艺术"概念也是从西方横移过来的。〔美〕罗伊·C.克雷文.印度艺术简史[M].王镛,方广羊,陈聿东,译.北京:中国人民大学出版社,2004.

[④] 彭锋.西方美学与艺术[M].北京:北京大学出版社,2005.

学术界普遍认为法国美学家夏尔·巴托于1747年出版的著作《简化成一个单一原则的美的艺术》是现代"艺术"概念诞生的标志。该著作将"美的艺术"确立为以模仿自然美为原则,以愉快为目的的艺术,以"音乐、诗歌、绘画、雕塑和舞蹈"构成一个完整的艺术系统,"美的艺术"摆脱了技艺和科学,而净化为一个完全独立自主的概念。①

作为现代意义上的"艺术"概念被引进汉字文化圈是在日本的明治时代(1868—1912),在日本古代典籍中,"艺术"一词与中国古代该词的意义相同,而日本人西周用该词表示包括"美术、文学、音乐、舞蹈、戏剧"在内的现代美的艺术的系统。在中国,由于受日本"美术"与"艺术"二词混用的影响,在19世纪末20世纪初,一般都是以"美术"指称现代意义上的"艺术",当时文化精英人物如康有为、梁启超、严复、王国维、鲁迅都对"美术"(实即"艺术")发表过议论,如鲁迅在《拟播布美术意见书》一文中指出:"美术为词,中国古所不道,此之所用,译自英之爱忒""美术云者,即用思理以美化天物之谓。苟合于此,则无间外状若何,咸得谓之美术,如雕塑、绘画、文章、建筑、音乐皆是也。"②至五四运动前后,随着国内一批美术院校、美术学刊的出现,以及吕澂、陈独秀关于美术革命(绘画革命)的文章发表于《新青年》杂志,并产生广泛的社会影响,"艺术"与"美术"二词各自独立,这是现代意义上的艺术概念在中国确立的标志,也是古典艺术论向现代形态的艺术理论转型的主要标志之一。"艺术"从"技艺"上升到民族文化构成中的精神领域和理念层面,自然促使全民族全社会对它的重新审视、重新判断,建立在新的范畴基础上的全新的艺术学由此揭开了序幕。

第二节 艺术与文化的关系

一、文化价值系统里的艺术

通过对"文化"一词尤其是"艺术"一词的语义演变史的梳理,可以得出如下几个结论。

(1)"文化"一词在东西方都是从内涵比较简单逐渐丰富其所指,从而变成今天东西方通用的内涵丰富明晰的类名词。汉字文化圈用"文化"一词直接将它移用过来,从而实现了东西方"文化"研究和观察的对接。当然,这种对接有其学理的始基。西方近现代"文化"一词虽然已将物质文化成果囊括于其系统之内,但其重心在精神文化,③而中国传统话语环境中的"文化"虽是一个动词,但其中的"文"(天道人伦)却是属于精神理念范畴的,而且,以"文"化成的结果必然是物质文化和精神文化的双重成果,因此,以"文化"一词移译现代意义的"culture"十分贴切。

(2)东西方"文化"一词本不包括今天所说的艺术。中国文化元典里的"文"乃"道"之纹理,"道"之形象外显,后经刘勰延伸阐释成包括"五色之形文""五音之声文""五性之情文"三种艺术形式在内的精神系统。西方"culture"一词源于拉丁文"cultus"("culture"意为耕种、居住、练习、留意、敬神)④,也不包括今天所谓的艺术。艺术在文化价值系统里的重要性,是近代实证科学影响了社会学和人类学的研究之后,由泰勒等文化人类学者所发现并加以学理上的定位的。

(3)虽然近代之前东西方的"艺术"一词主要指实用性的技能技巧,并且艺术系统五花八门、相当混杂,但"艺术"在18世纪被确立为"美的艺术"之后,"艺术"所具有形而上的超越性的精神品质与"文化"中的"道""理

① 杨恩寰,梅宝树.艺术学[M].北京:人民出版社,2001.
② 李心峰.20世纪中国艺术理论主题史[M].沈阳:辽海出版社,2005.
③ 陈序经将"文化中心"解释为文化的空间的集中地点,如古代的首都和近代的大都市。"文化重心"是文化的内容的概念,即内容的重点、要点部分。 陈序经.文化学概观[M].北京:中国人民大学出版社,2005.
④ 陈序经.文化学概观[M].北京:中国人民大学出版社,2005.

念"等相互打通,即所谓"以艺通道""艺近于道""道艺相济",至此,"艺术"从形而下的技能技巧升华为形而上的"精神符号""情感符号",成了人类象征系统中"最高级的象征",从此艺术的价值受到了广泛的重视,艺术现象也得到了广泛的关切与研究。西方20世纪的文化学者奥·斯宾格勒认为"艺术"是人类所创造的象征系统中最高级象征,他认为高级人类的世界感受,为自身所寻觅的最明晰的象征表达的方法,除了数理科学那一套展示模式,及其基本概念的象征系统外,便是艺术形式。[①] 奥·斯宾格勒进一步指出:"如果一个人的环境,对个人的意义,就正如外在宇宙相对于内在宇宙一样,是一组庞大的象征之集合;则人的本身,只要他仍属于现实的结构之中,仍属于现象界,他们必然要被容纳在一般的象征之中。但是,在人给予他相同的人们的印象中,什么真能具有象征的力量?什么真能密集而睿智地表达出人类的本质,及其存在的意义?这答案,就是艺术。"[②] 英国文化学者阿诺德·约瑟夫·汤因比在其巨著《历史研究》中,在论及文明在时间上的接触时,指出:艺术的传承和相互接触不像政治或法律系统那样必须反映特定时空的实际需要,艺术有一种"超时空"的特性。"艺术所表现的人与现实的关系完全不同于其他人类活动领域所确立的人与现实的关系。艺术综合了人的感知和思考,因此,无论在艺术创作中时间和空间起到了什么作用,艺术中所包含的见识的效力都会超越创作时的历史时空的暂时性和地域性。""艺术的最基本因素却是超出其时代的那部分东西,那是永远能够被人们理解,对人们有所启示的,甚至神秘的'真实'"。

 两位西方文化学者分别从本体论和本质论的角度强调艺术在人类文化价值系统中的永恒价值。在马克思主义的文化系统里,"艺术"虽说是高高悬浮在上的一种特殊的意识形态,却也是文化系统里不可或缺的组成部分。这可以从两个方面理解:其一,在人类文化的建构历程中,文学艺术和其他意识形态共同构成反作用于经济基础的合力,而这种反作用合力在文化建构中是必不可少的;其二,艺术与其他精神文化都是对世界的不同的掌握方式,在马克思所列出的思维、艺术、宗教以及实践——精神的四种掌握方式中,艺术位居第二,不可替代。[③] 虽然黑格尔从其客观唯心主义的历史哲学观出发,认为"艺术"是"理念的感性显现",并最终会被哲学和宗教取代,但黑格尔之后的人类艺术实践和艺术创造已颠覆了黑格尔的推论,艺术在人类文化价值系统中的独立性的价值依然不可动摇,艺术与文化系统中的其他组成部分的广泛联系以及艺术新形式依然是当代文化学者和艺术学者深入研究诠释的对象。

 "文化"在结构上可以按照现代分析哲学的方法进行明晰的说明,如有物质文化、精神文化二要素说,有物质文化、制度文化、精神文化三要素说,有经济基础、上层建筑二要素说,有哲学、宗教、道德、艺术、伦理、经济多要素说,等等,但文化的本质是人类自己根据自身对宇宙真理的认知而建立起来的一套价值系统。美国文化学者阿尔弗雷德·克洛依伯和克莱德·克拉克洪在《文化:概念和定义批判分析》一书中提出的"文化"定义,被称为20世纪最有影响力的"文化"定义。他们认为:文化是包括各种外显或内隐的行为模式,通过符号的运用使人们习得并传授,并构成了人类群体的显著成就;文化的基本核心是历史上经过选择的价值系统;文化既是人类活动的产物,又是限制人类进一步活动的因素。[④]

 这个20世纪最有影响力的"文化"定义强调人类主体以及各个民族的文化随着时间、空间的变化,会不断解体、重构,就全人类文化来说,呈现出时间上的生发、创化、演变的趋势和空间上的由分到合的一体化建构趋势,而艺术作为人类最深刻的本质性存在,在这个过程中起到了一种桥梁纽带和融会贯通的作用。我们常说艺术无国界,艺术可以超越语言的隔阂、宗教的隔膜,艺术可以沟通"文明人"和"野蛮人"的感情,也正是说艺术虽然受不同文化价值观的制约,但艺术又超越具体的文化价值观,并且为不同文化的沟通、磨合、再生新文化起到

[①][②] (德)奥·斯宾格勒.西方的没落[M].陈晓林,译.哈尔滨:黑龙江教育出版社,1988.
[③] 庄锡华.艺术掌握论[M].北京:社会科学文献出版社,2002.
[④] 彭吉象.艺术学概论[M].北京:北京大学出版社,2013.

了不可替代的桥梁纽带和融会贯通的作用。音乐、绘画、雕塑、舞蹈、书法、摄影不需要通过翻译,世界上不同国家、不同文化背景的人都可以从中直接领受到一种特殊的神韵、情味、辉光(aura)①、玄妙等精神性的启悟,在这种同情共感的状态中,人类自艺术作品中确认了自我作为一个类的存在的身份,艺术对人性的肯定、艺术对文化融合所起到的积极作用,正是哲学、宗教所不可取代的。艺术当然有它的民族性、地域性。它的一整套创作程序和符号系统是一个经长期选择且固定下来的价值系统,但是艺术作品本身所蕴含的韵味、辉光,如中国画自身所发散出来的那种颇具形而上意味的笔情墨趣、笔气墨韵,是任何文化背景的人都能凭借一种直觉的力量感悟出来的。中国人看油画,看非洲的木雕或玛雅库库尔坎金字塔(见图2-2)、柬埔寨的吴哥窟遗址(见图2-3),甚至后现代拼贴,也能从中感悟出一种特别的辉光。人类文化演变的方向就目前人类的经验来说并不具有确定性,但艺术精神作为人类的感性生命的鲜活体现,竟可以超越"历史上经过选择的价值系统",而成一本体性的存在,这也就是阿诺德·约瑟夫·汤因比所说的神秘的"真实"。

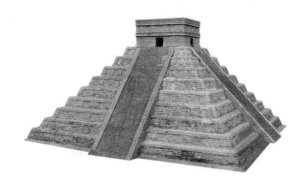

图2-2 玛雅人的库库尔坎金字塔

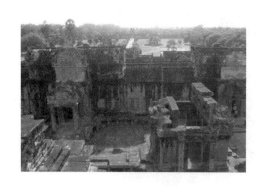

图2-3 柬埔寨的吴哥窟遗址

以往的研究大多从艺术从属于文化、依附于文化这个立场来说明艺术所能起到的作用、反映文化发展阶段,推动文化历史发展进程等功能作用和价值地位,如认为古希腊艺术体现古希腊文化中物质与精神、感性与理性的和谐统一;文艺复兴时期,艺术力图克服宗教与科学、天国与尘世之间的矛盾和冲突,从而推动欧洲文化历史发展进程等②,而我们认为艺术固然因民族时代、文化氛围、种族基因、地理环境等共时性或历时性因素的影响,而呈现为不同的经过选择的符号系统(意象系统),但艺术作为一种悬浮的能指,一种融感性、智慧于一体的浑一自在的实体,又必然超越于民族文化和时代文化之上,也就是说,艺术属于大文化系统,但在人类文化不断演变、选择、整合、重构的过程中,艺术精神独立于这种动态的历程,艺术的不朽价值和它的永恒性正是从这个立场上得到了确认。

或许赫伯特·里德的论述有助于我们对艺术超越于人类具体文化模式之外的终极价值的认识。赫伯特·里德指出:艺术的终极价值远远超过了艺术家个人及其所处的时代与环境。艺术价值在于表现了一种艺术家只有依靠直觉力量才能把握得住的理想的均衡或和谐,在表现其直觉的过程中,艺术家将会利用他那个时代的环境给他提供的材料——在一个时期,他在自己的洞穴的石壁上随意乱画;在另一个时期,他建造或装饰起一座寺庙或教堂;其后,他又在画布上为一伙鉴赏家挥毫作画——他,只接受那些可用来表现其形式意志的条件。

在历史的演变中,艺术家付出的努力将会被外来的力量——一种他本人预想不到的、同他所强调的价值无关的力量——所扩大或抵消、发扬或摒弃。尽管如此,艺术家仍然坚信自己作品中的艺术价值在于表现了永恒的人性。③

① 这是本雅明提出的一个概念,本雅明认为机械复制使传统艺术作品的"aura"丢失了,而实际上我们知道任何一件被确认的艺术品的东西,其"aura"总是能或隐或现地被体认出来。〔美〕Thomas. E. Wartenberg.艺术哲学经典选读[M].北京:北京大学出版社,2002.
② 彭吉象.艺术学概论[M].北京:北京大学出版社,2013.
③ (英)赫伯特·里德.艺术的真谛[M].王柯平,译.北京:中国人民大学出版社,2004.

二、艺术作为文化研究的意义

1. 艺术本质理解的抵达和艺术诠释能力的提升

所谓将艺术作为文化来研究,就是将艺术放在文化的大背景里来考察其发生和演变的历史过程,也就是研究所谓的"场效应",即艺术在这一背景中由内外各种因素交互作用连锁反应所构成的复杂境况。① 我们认为研究艺术与非艺术的各种文化要素之间的关系——如研究艺术与哲学、宗教、道德、科学等的互动关系,从而说明不同的艺术风格、艺术形式与文化环境的关系(如丹纳在《艺术哲学》里对意大利文艺复兴时期的艺术风格、艺术流派的研究)——固然重要,但是这种研究方法和研究视野为具体文化环境、文化价值和文化系统所局限,不利于我们跳出族群文化和地区文化的范围对艺术做宏观的整体的观察和研究。文化社会学和文化人类学研究的最终指向还是文化哲学,也就是说,通过对各种文化现象的分析、对比、阐释,其最终目的是探讨人类文化的本质。如露丝·本尼迪克特(见图2-4)一生都致力于文化人类学的考证、对比诠释的工作,但是她研究的目的在于最终确定她对人类文化的总的看法。② 她研究日本文化现象的方方面面也是为了说明日本文化的本质特性——"菊与刀"的两面互补、双向互动。所以我们说所谓的艺术在文化环境中的"场效应"研究,类似于文化人类学和文化社会学的研究,更进一步我们如果要想揭示艺术的本体、艺术的永恒价值所在,还必须超越文化人类学的方法而采用文化哲学的方法。然而,文化哲学除了考察各种文化现象(如神话、语言、宗教、艺术、科学、历史)之外,更着重研究和探索各种文化现象统一的深层基础和根源。③ 当代文化哲学所探讨的核心问题是文化的价值系统,阿尔弗雷德·克洛依伯和克莱德·克拉克洪的文化定义的重心是价值系统——文化是历史上经过选择的价值系统,文化的价值系统的依据是什么,不同文化系统的人根据什么样的宇宙观、生命观来建构他们的价值系统?因此,对文化的价值的研究实际上是对文化本质和文化本体的研究。同样,我们用文化研究中的价值研究的方法来研究艺术,也是在精神层面上对艺术的本质和艺术的本体的研究。

图 2-4　露丝·本尼迪克特

对艺术(艺术家、艺术作品、艺术传播、艺术接受、艺术市场、艺术理论等)可以从不同的角度加以诠释;或从哲学的、历史的、宗教的、道德的、心理学的、人类学的精神理念角度加以诠释;或从生理学的、生物学的、地理学的(包括风水学的)、数理学的、几何学的科学理念角度加以诠释;或从形式、结构等抽象关系理念角度加以诠释。但是,仅仅从某一个角度来观察和研究艺术往往失之偏颇,很难把握艺术的运演规律和艺术生命的本相。如:仅从编年史的角度来观察中国文学,我们只能看到先秦文学、西汉文学、魏晋南北朝文学、唐宋文学等历时性的概念范畴,文学成了社会政治、经济以及制度文化的附庸;仅从宗教的角度来观察艺术,我们只看到各种不同的信仰符号系统,艺术也成了依附于宗教信仰、宗教理念的表意符号系统;仅从心理学的角度来分析艺术家或艺术作品,也并不能解释所有的艺术现象,如我们可以用心理分析学说来解释一篇现代意识流小说或凡·高的绘画作品,但面对一件雕塑作品或一件民间工艺作品,比如一件木刻年画,心理分析学的认知模式就不太适应。对当代艺术作品的诠释,如果局限于只做形式美学角度的判断,那么这些作品将成为"反艺术"或"非艺术"的游

① 周宪,罗务恒,戴耘. 当代西方艺术文化学[M]. 北京:北京大学出版社,1988.
② 露丝·本尼迪克特通过《文化模式》一书,形成她自己对"文化"的整体的看法:文化也都是人类行为可能性的不同选择,无所谓等级优劣之别;文化的所谓原始与现代的差别,也并非意味着落后与先进的这类评价,各文化都有自己的价值取向,有自己与所属社会的相适能力。(美)露丝·本尼迪克特. 文化模式[M]. 上海:生活·读书·新知三联书店,1988.
③ 杨恩寰,梅宝树. 艺术学[M]. 北京:人民出版社,2004.

戏；而如果我们从文化学的角度，尤其是运用文化哲学的方法加以观察和诠释，那么，它们依然可以得到深刻的诠释和恰当的定位。

文化人类学、艺术人类学、艺术社会学以及当代显学文化研究理论都是当代艺术文化学研究所经常采用的方法，其最重要的特点是"文本间性"，也叫"互文性"，即对艺术文化现象尤其是艺术作品采取一种综合的、立体交叉式的观察和研究。对一件艺术作品，我们既要将它放在艺术理论模式中进行研究，又要将它放到哲学的、宗教的、人种的、时代的、环境的、市场的、艺术体制的、生产的等不同的视野中进行研究，这种诠释模式可以避免因理论话语的偏执一隅而产生的对艺术作品的误判误识。同时，艺术的感性十足的本然特征，本来就应该对应于一种灵活的、婉转的语言诠释模式，当代艺术学名著如徐复观先生的《中国艺术精神》、钱钟书的《谈艺录》、宗白华的《美学散步》、姚一苇的《艺术的奥妙》、苏珊·朗格的《艺术问题》及本雅明的《机械复制时代的艺术作品》等都是以这种话语交错、文本互涉的研究方法对艺术现象进行全新的诠释。

2. 民族文化特性的准确描写

当代社会，对民族文化尤其是民族精神文化的尊重和维护，既是每一个国家的内部要求，又是国际社会的共识，这种国际性的共识来自人们对文化理念的深刻反省。

在历史上，由于基督教教义的长期潜移默化的影响，使西方人认为源于古希腊罗马的西方文化是高等文化，而非西方文化是劣等文化，在这种思维定式的驱使之下，文化霸权主义、文化殖民主义行为反被认为是西方人借以拯救世界、拯救人类的善举。经过欧美文化人类学者的大量的实证考察和全新阐释，西方学术界普遍调整了文化优越论立场，美国人类学家露丝·本尼迪克特在其名著《文化模式》中指出，文化是人类行为可能性的不同选择，即生活习俗、社会制度、家庭婚姻制度等人类行为模式都是人类根据各自的自然环境和对宇宙真理、生命现象的真实体认而实行的自我设计，这种自我设计自有它的自在圆满性。西方人的一夫一妻制并不能成为鄙视伊斯兰国家一夫多妻制的理由，原始的生活习俗相对于今天的现代化生活也不能以落后与先进的这样的进化论观念加以评价。基于各民族自己的文化规定性，各种文化都有自己的价值取向，东方民族"物我合一"（自然主义）的价值态度和审美理念相对于西方文化"物我二分"（人类中心主义）的价值态度和审美理念都有它存在的合理性。

阿诺德·约瑟夫·汤因比早在数十年前就否定了欧洲中心主义对人类文化建设的普遍意义。他在设想人类未来的"大一统国家"时指出："未来的大一统国家必须是真正世界性的，但这就意味着它不一定像过去那样是一种文明的产物"。西方人往往想当然地认为，他们自身文明的价值观和目标将会永远处于支配地位。这是错误的。相反，未来的世界国家很可能出自一个自愿的政治联合体，在这个联合体中，一系列现有文明的文化因素都将继续保持特色……总之，一系列的文明或文化传统将不得不学会如何在一个政治体制下和平共处。因此，我们从'大一统国家'历史中所获得的最大教益之一就是，相互竞争的文化如何和平共处并相互促进，相得益彰。阿诺德·约瑟夫·汤因比的意思很清楚：一是各民族的文化都将对人类将来的文化共同体的建设有所贡献，因此，各民族文化都有敞明、展现自己文化特性的必要；二是人类要免于自我毁灭的命运，各文化（文明）必须和平共处、相互学习、相互补充，因此，各民族必须在尊重其他民族文化的前提下，珍惜并保护好自己的文化传统，尤其要珍惜并维护自己的精神文化传统。

在未来越来越重要的文化对话潮流中，在文化融合的时代大趋势中，各民族文化如何向别的民族和整个世界显明、陈述自己的文化特性？如果仅以理念的诠释或实物展示，恐怕多有障碍，不易促成双方、多方准确地接受和理解。艺术作为文化（精神文化）的典型代表，在未来的全球文化对话语境下，将担当准确描写、陈述本民族文化特性的重任，原因有两点。

一是艺术是民族文化的精华，是符号中的符号，用艺术文化现象来展示民族文化可以起到以一当十的效果。中国昆曲和古琴是中华文明的精华，承载着中国人的哲学智慧和价值取向，不用翻译，西方人及其他文化

圈的人都能通过昆曲的特定的形式化语言、古琴的独一无二的音乐调式理解中国文化的精神气质。

二是艺术作品、艺术阐释具有强烈的感性色彩，用艺术作品可以直接说明文化的独特性，有时候对艺术作品的理论解释也透露出亲切感人的文化气息，易于被人理解和接受。比如要解释古老东方文化"物我交感"（天人合一）的生命态度，仅用语言诠释，障碍很多，但如果我们以中国画论中的山水生命论来解释，则别开生面，令人豁然贯通，如郭熙的《林泉高致·山水训》。

> 山以水为血脉，以草木为毛发，以烟云为神彩。故山得水而活，得草木而华，得烟云而秀媚。水以山为面，以亭榭为眉目，以渔钓为精神，故水得山而媚，得亭榭而明快，得鱼钓而旷落。此山水之布置也。山有高有下，高者血脉在下，其肩股开张，基脚壮厚，峦岫冈势，培拥相勾连，映带不绝，此高山也。

这一段著名的山水画论解释画理，但如果我们把它作为文化信息的载体来看则生动可感，通俗易懂。它不但阐述了"物我交感"的生命态度，而且上升至"物物交感"的大生命循环层次，虽然是一则画论，实则是中华民族文化精神的象征性言说。①

当代中国舞蹈学学者以舞蹈的人体动态美来象征性说明中国舞蹈与西方舞蹈所代表的两种不同文化理念。

> 舞蹈的人体动态美也是社会、历史文化的产物。以中西舞蹈为例：西方人以为宇宙是直线前行的，是分层展示的、有秩序的，因而古典芭蕾的动作多由一基点直线发展，并在各个层面上有秩序地变化中发展动作，从而形成"开、绷、直、放"的人体动态美观念。
> 中国人以为宇宙圆流周转，如《周易》之六十四卦环环相扣，周而复始，因而中国古典舞的动作多取圆的运动，其体态运动在总体风貌上总是向心的而非离心的，由此形成"圆、曲、拧、含"的人体动态美观念。②

在上面这两段评论中，"开、绷、直、放"和"圆、曲、拧、含"这两组身体动态语言极其形象地阐明了两种文化理念的区别性特征。

3. 艺术的文化诠释对文化整合与全球文明的意义

文明对话、文化融合、文明一体化的前提是文化的多元化和对相互之间的同情的理解。可是，人类历史经验证明文明对话有时是相当困难的，历史上发生过无数次宗教屠杀灭国事件。犹太人因为自认为被上帝专爱，是上帝的"特选子民"，怀有独特的使命感而遭遇灭国屠城的惨祸；十字军东征，劳民伤财，生灵涂炭；即使在当下，世界上很多地区性冲突依然是由于文化的深层理念相互对立而引起的。塞缪尔·亨廷顿在其《文明的冲突与世界秩序的重建》（见图2-5）一书中认为，当代社会具有不同文化的人民和国家正在分离，其原因是，由意识形态和超级大国关系界定的联盟正让位于由文化和文明界定的联盟。文化社会正在取代冷战集团。③

① 邱紫华.东方美学史[M].北京：商务印书馆，2003.
② 于平.舞蹈文化与审美[M].北京：中国人民大学出版社，2005.
③ 虽然有的学者认为塞缪尔·亨廷顿在其行文中常把"文明"与"文化"混用，但是，在《文明的冲突与世界秩序的重建》这本书里，塞缪尔·亨廷顿对"文明""文化"还是有其明确的界定的。"文明"是"文化"的实体，"文明"和"文化"都涉及一个民族全面的生活方式，"文明"是放大了的"文化"，"文明"是最大的"我们"，其中，"我们"在文化上感到了安适，因为它使"我们"区别于所有在它之外的"各种他们"。根据塞缪尔·亨廷顿的解释，可以看出，这儿的"文明"是指在一定的文化价值观、行为模式、哲学特别是宗教等头等重要的思维模式的基础历史上建构起来的实体性存在。"文化"是根本，"文明"是它的延伸；"文化"是精神性存在，而"文明"是一个具时空意义的体制性存在。两者合为一体，不可分离，这与陈序经等人的看法很不一样。（美）塞缪尔·亨廷顿.文明的冲突与世界秩序的重建[M].北京：新华出版社，2005.

虽然有学者反对塞缪尔·亨廷顿的文明冲突论,认为塞缪尔·亨廷顿的文化观点是一种文化本质论,即用本质先于存在的唯心主义理论来解释文化现象,①但我们认为塞缪尔·亨廷顿对"文化"及"文明"的性质的认知,具有相当的说服力,尤其是将"文化"和"文明"所包含的"价值、规则、体制和在一个既定社会中历代人赋予了头等重要性的思维模式"放在超越了政治、经济等世俗性的范畴之上加以强调,并认定这些"文化"和"文明"的组成要素对整个人类文化整合和全球文明的建设具有根本性的意义,这些观点都代表了当代文化学者对人类前途命运的极其敏锐的洞察。即使是反对塞缪尔·亨廷顿的文明冲突论的迪特·森格哈斯,也认为确实存在着现代冲突(尽管这个冲突主要表现为文明的内在冲突),但无论如何,这个现代冲突要以可靠的文明化来加以缓解,言外之意,各个文明群落面对现代冲突现代人类的困境必须寻找一条缓解之途。②

图 2-5　塞缪尔·亨廷顿的《文明的冲突与世界秩序的重建》

历史的经验和当代人类社会的文明现实都提示着人类必须抛弃文化"普世主义"观点,即认为某一种文化代表人类文化的最高价值,具有普遍适应性。要发展人类的文化和文明,或者说为了避免人类的文明遭遇中断毁灭的厄运,人类的文明和文化要在共存中谋求演进的路径,"文化的共存需要寻求大多数文明的共同点,而不是促进假设中的某个文明的普遍特征。在多文明的世界里,建设性的道路是弃绝'普世主义',接受多样性和寻求共同性。"③

塞缪尔·亨廷顿提出维护世界和平,建立全球文明三原则:其一,避免原则,即"否定性戒律,如反对谋杀、欺诈、酷刑、压迫和暴政的规则",这些避免原则因为是"浅显"的、最低的道德标准而具有价值普适性;其二,共同调解原则,即文明之间尤其是种族和宗教之间的相互容忍与和谐原则;其三,共同性原则,各文明的人民应寻求和扩大与其他文明共有的价值观、制度及实践。

而所谓全球文明是一种"更高层次的道德、宗教、知识、艺术、哲学、技术、物质福祉等的混合体"④,在这个混合体中,艺术占有一席之地。很显然,在塞缪尔·亨廷顿提出的全球文明三原则中,第一个原则比较消极,不具有积极的建设性意义,第二个原则与政治斡旋、政府协调有关,具有即时性和机动性,只有第三个原则即在价值观、制度和实践三个方面求同存异的原则最具建设性意义,尤其是在价值观上的求同存异至为重要。因为价值的背后是人类根据不同的生活经验和智慧发现所领悟的终极真理,可以说它是文明的依归,也是有史以来人与人、群体与群体、种族与种族、国家与国家、文明群落与文明群落相互冲突、相互纠纷的根本原因。相比较而言,在宗教、哲学、知识领域,以及以宗教、哲学、知识为依托的道德领域,人类的认知差别较大。伊斯兰教和基督教、唯物主义哲学和唯心主义哲学就目前来说,很难调和;东亚人即使富裕起来以后,也很难认同欧美人的道德规约,因为"在一个日益全球化的世界里,文明的、社会的和种族的自我意识加剧了"⑤。但是,在艺术上人类有较明显的共同性,艺术只要不纯粹是宗教、哲学的理念性工具,不纯粹是某种道德的说教,而是人类感性(感情、情绪、智慧的复合体、情智合一实相)的表达渠道,那么它就具有超越于人类几千年来所造成的文明差异⑥的优异性,把艺术文化现象看成民族文化精神的符号系统、象征代表并加以申明固无不可,更重要的是艺术在典型地体现了民族文化精神的同时,又能通过更深沉、更普遍的人类感性的表达打通不同文明群体之间的价值壁垒,从而发挥文明冲突中缓冲、调适过度的作用。现代西班牙画家米罗的绘画与中国古代禅意画情趣相投;美

①② (德)迪特·森格哈斯.文明内部的冲突与世界秩序[M].张斌,等,译.北京:新华出版社,2004.
③④⑤ (美)塞缪尔·亨廷顿.文明的冲突与世界秩序的重建[M].周琪,刘绯,刘立平,等,译.北京:新华出版社,2002.
⑥ 李慎之在评塞缪尔·亨廷顿的文明冲突论时指出:塞缪尔·亨廷顿不会不知道人类几百万年进化造成的血缘、形体、肤色等种族差异远比几千年造成的文明差异更难弥平。这句话也可以理解为:人类本身的感性素质远比人类自我确认的价值观念更悠久、更本质。(美)塞缪尔·亨廷顿.文明的冲突与世界秩序的重建[M].周琪,刘绯,刘立平,等,译.北京:新华出版社,2002.

国电影《泰坦尼克号》得到全世界观众的情感认同;印度舞以其特殊的神秘得到了现代舞蹈家的精神认同;泰戈尔的孟加拉文诗歌翻译成英文得到西方读者的欢迎……人类的艺术实践及艺术交往的互容性已说明艺术可以发挥这一不可替代的文化融通作用。

因此,在建设全球文明——包括更高层次的道德、宗教、知识、艺术、哲学、技术、物质福祉等的新文明的历史性进程中,艺术文化因其所秉具的人类感性精神的共同性,而为这种一体化的建构提供一个特殊的始基点和连接彼此之间的津梁,通过这个始基点和津梁,人类可望通过求同存异,达到和而不同的文明新境界。

第三章 原始艺术与原始文化

第一节 人与文化及艺术的发生

一、人与文化的发生

如果我们不是以进化论的观念来看待文化和艺术的历史,那么"原始"(primitive)仅指编年史意义上的原始性。英国学者斯蒂芬·F.梅森在其《自然科学史》一书中指出:"到目前为止,真正有积累性的只是科学中的一部分,即科学的应用技术和它的经验事实及其规律,古希腊人的杠杆原理和光的反射原理已成为科学永久遗产的一部分,但是希腊人另外的一些理论,现在看来就只有历史价值了。"①这句话的意思是,在人类历史中只有科学并且只有科学的活动中的"应用技术"和"经验事实"是进化的,而人类的精神、情感、哲学、宗教理念、道德伦理学说甚至经济法律制度都很难说是进化的,尤其是艺术,它从一开始就对应着人的"情感"和"审美意识",②不管是在史前社会还是在文明社会,艺术总是在一定社会生活条件下人类思想感情和审美意识的反映,因此,只要人类的"情感"和"审美意识"并不像生物界那样由低级阶段到高级阶段不断进化,或者说只要这种进化相对来说极其缓慢,那么,用进化论的观念来建构人类艺术史,就很难奏效。比如一般皆认为原始艺术技巧幼稚,可是现代超现实主义画家达利的作品就很像原始技巧幼稚的岩画,立体主义画家康定斯基的作品又接近原始纹饰中的抽象几何图案,这是艺术的进化还是退化呢?康德对艺术的看法与艺术进化论观点迥异其趣,他认为艺术乃天才的事业,在《判断力批判》(见图 3-1)一书中,他认为美的艺术只有手法(modus)没有方法(methods),艺术达到一个界限不能再前进,这界限或早已达到而不能再突破;这样一种技巧也不能传达,每个人直接受之于天,因而人亡技绝,等待大自然再度赋予另一个人同样的才能。③

图 3-1 康德的《判断力批判》

艺术是发展进化的,还是随机演化的,抑或艺术精神在人类历史上贯通古今、独立不遗? 艺术何时、如何、为什么发生?④ 艺术的本质是什么? 原始文化与原始艺术是同时发生的吗? 要想回答这些问题,我们必须从人和人的发生谈起,因为我们今天所说的"文化""艺术"(不管是西方的概念,还是东方的概念)都是由人或通过人

①③ 朱狄.艺术的起源[M].北京:中国青年出版社,1999.
② 易中天在其《艺术人类学》一书中通过对艺术的人类学还原,认为"艺术的第一原理"是通过情感传达实现人的确证,有类于汉斯·格奥尔格·伽达默尔对艺术的人类学还原,汉斯·格奥尔格·伽达默尔认为艺术是"人类共在的原初需要"。 易中天.艺术人类学[M].上海:上海文艺出版社,2001.
④ 当代学者郑元者提出"艺术起源的问题环"概念,即"W-H-W2",艺术何时、如何、为什么发生的问题环,艺术起源理论只有对这三个问题做出全面解释,才算是严格的、成熟的艺术起源理论。 郑元者.艺术之根——艺术起源学引论[M].长沙:湖南教育出版社,1998.

而形成的,因为它们都有属人或人的"确证"的本质规定性。它们既是史前人类的心灵奥妙,也是当今人类心灵的奥妙。

人类不是上帝创造的,不是从元气混沌中,由阴阳二气和合而成(道生一,一生二,二生三,三生万物)的,也不是像印度神话里所说由金蛋上裂壳而出世的[①],科学人类学通过人与类人猿以及黑猩猩、大猩猩的遗传基因的对比分析,证明人类是由动物进化而来,至于动物由何进化而来,生命由何进化而来,这是自然科学的研究领域,与我们讨论的人与文化及艺术的起源关系不大,我们暂且只"还原"到这儿存而不论。

人类的始祖是距今三千万年至一千万年间,生活在热带和亚热带茂密森林中的古猿——一种特别灵敏的林栖灵长类动物。大多约在距今一千五百万年至八百万年间,由于一种我们还不十分清楚的原因——说是造山运动引起森林减缩,灵长目动物中最富于好奇心和探索精神的一支,便被迫地或自愿地或半被迫半自愿地告别了森林,走向开阔的平原地带,并一举使自己从林栖变成了地栖。几乎与其同时,它们也就由四肢攀缘变为双足直立,成为古人类学上的所谓"类人猿"[②],人类机体在自然生存的压力之下,发生了重大的变化,原来主要用来采摘攀缘的前肢变成了主要用来使用工具的"手",人的身体的行为模式的改变使"劳动"介入了人类的生存领域。马克思认为:劳动有专属人的特征。劳动过程在结束时得到的结果,在这个过程开始时就已经在劳动者表象中存在着,即已经观念地存在着。人不仅使自然物发生形式变化,同时人还在自然物中实现自己的目的,这个目的是人所知道的,是作为规律决定着人的活动和方法的。劳动是人类有意识的行为,而意识来自大脑,在这个人类机体发生重大变化的过程中,人脑又发生了什么变化?

根据考古学家的考证,例如从爪哇人、北京人的化石材料中可以看出,进步的肢体与原始的头骨显得极为不相称。也就是说,在"类人猿"从树上走到地上之后,由于上肢机能不断得到强化,尤其是手的机能不断得到强化,从而促进了大脑机能的完善。根据达尔文的生长相关律,身体某一部分的进化总要引起其他部分相应的改变。我们今天所说的"心手相应"实际上是从那个时候经过长期的"心"与"手"之间的机能的相互强化才固定下来成为我们的先天性习惯的。列维·布留尔认为原始人具有了这种能力:"在那时,手与脑是这样密切联系着,以至于手实际上构成了脑的一部分。文明的进步是由脑对手以及反过来手对脑的相互影响而引起的。"[③]

脑量的增加和大脑皮层的增殖对人类意识的产生具有决定性意义。古人类学研究成果表明,距今三百万年的人类的平均脑量仅六百毫升到七百毫升;一百万前的人类的脑量增加到八百毫升到一千毫升;到二十万年前的智人,脑量已增加到一千九百毫升,与现代人的脑量相当。智人与现代人的大脑皮层有一百五十亿个神经细胞,而黑猩猩大脑皮层却只有一百二十亿个神经细胞。由于每个神经细胞都具有能和其他细胞形成联系的延展和分支,而平均一个皮质细胞从其他细胞的分支中可以接受大约两千种联系,因此,这个巨大的复杂的网络能够形成数量上难以想象的神经模式。人类对世界、对自然以及对人类自身的感知和解释都是通过这个神经模式来进行的。法国神经生理学家尚格认为,行为、思维和情感等来源于大脑中产生的物理和化学现象,这是相应神经元组合的结果;澳大利亚学者艾克尔斯也认为是大脑皮层及其联合在一起的皮层下核的某些高度复杂的模式运动产生了意识经验。[④]

脑的变化是一个漫长而复杂的过程,有人说从"类人猿"到"有意识"的人的变化演进需一两千万年时间,[⑤]如果说人类迫于环境的压力从树上下来走到大地上的时间上限在一千五百万年至八百万年前,那么人类开始使用人工工具成为有自我意识的人,其时间上限大约在三百五十万年前至一百五十万年前之间。[⑥]

① 印度神话:创世之时,什么也没有;没有太阳,没有月亮,也没有星辰;只有那烟波浩渺、无边无际的水。混沌初开,水是最先创造出来的。而后,水生火。由于火的热力,水中显出一个金黄色的蛋。这个蛋,在水里漂流了很久很久。最后,由其中诞生了万物的始祖——大梵天。黄志坤.古印度神话[M].长沙:湖南少年儿童出版社,1986.

②⑥ 易中天.艺术人类学[M].上海:上海文艺出版社,2001.

③ (法)列维·布留尔.原始思维[M].丁由,译.北京:商务印书馆,1981.

④⑤ 张晓凌.中国原始艺术精神[M].重庆:重庆出版社,2004.

石器时代虽然已是人的时代,是人的自我意识觉醒并逐渐强化的时代,是人可用"用人工工具制造人工工具"的时代,在考古学和进化史上是一个"突变"和"飞跃",但是和文明时代相比较而言,毕竟也是极其漫长的数百万年时间,毛泽东以浪漫主义想象将这一时期比作人的童年时期。"人猿相揖别,只几个石头磨过,小儿时节。"准之于生命进化的历史来说也无不可。正是在这个漫长的原始时代,人类的文化和艺术开始发端并成其洋洋大观。

动物如海獭就能够用石块砸开贝壳,以取食里面的肉;加拉帕戈斯岛上的一种啄木鸟,能用树枝掏取树洞中的食物;鸟类之筑巢,兽类之垒窝,都可以看作是对天然材料的利用;但是在类人猿时代(石器、骨器)时代,由于类人猿手与脑的进化,人类远祖已不能满足于天然工具的使用,而开始使用人造工具;今天的学者把这个过程想象为:先是用爪和牙修整掰断的树枝,从而给天然工具打上了加工的印记;继而是利用天然石片加工木工具,开始了用天然工具(而不是爪牙)制造工具的活动;最后,为了获得更为称手的加工木类工具的工具,石器的加工和制作被提上了工具制作的日程,并开始了用人造工具制造人造工具的新阶段。从此人类不但有了自己制造的工具,而且有了自己制造的"制造工具的工具"。这是一个质的突变,是人类从必然王国向自由王国的一次巨大的飞跃,而人类的前史也就宣告结束,文化的历史便正式揭开帷幕。①

因此,我们可以把人类制造的第一件"制造工具的工具"(有意识制造出来的工具)作为"人猿揖别",人类从混沌里走出并产生了人类的"文化"的开始。在《原始文化》一书中,爱德华·伯内特·泰勒提到大量的人类早期物质文化成果,如巨石建筑、湖泊民居、火的遗留等,在该书的结论部分出现了这样的一段话:

假定考古学,引导学者的心力回到最遥远的已知人类生活环境中来,表明这种生活是属于一种确定的蒙昧人的类型;假定一种粗糙的燧石小斧,是从人类学家书桌置于其旁的漂流砾石层内的巨大骸骨堆中挖掘来的,这燧石斧对于考古学家来说,是一种非常典型的原始文化物品。它简单而精巧,粗拙然而实用,技术水平低然而确定开始一步步向更高的技术水平发展。②

可见爱德华·伯内特·泰勒的"文化"定义中虽没提到物质文化,但他并没有否认原始文化中的物质文化成果。只不过本着文化进化、发展、革新的基本态度,他只是认为这些原始的工具不具有重要的文化价值。

我们在本书第一章对汉语传统里的"文化"一词进行观念梳理时,认为汉语传统中的"文化"一词是指以历代圣贤智哲(尤其是儒家精英人物)的思想、理念来不断完善人类社会,其逻辑前提是"道"。"道"是宇宙创化的普遍真理,用契合此"道"的"人文""人道""人所理解并创造的宇宙秩序,异质而同构的人伦道德系统"教化天下,乃是将人类社会引向理想完善之境的不二选择。从广义上来看,所谓"文化"还指向依据"人文"和"天道"而逻辑地展开的典章制度、文学艺术、伦理规范、信仰系统等。这儿,似乎中国传统语境中的"文化"一词也不包括人类的物质文化成果,但我们只要仔细审察便可推知,其实这个"文化"还是包括了物质文化在内,所谓"人文",也即人根据"天文"(天道)而做出的有意识的物质和文化的创制,如原始人根据长期使用工具所得到的光滑感、对称感等感性认识,来磨制一块石刀或石斧,这实际上也是在把符合"天道"的"天文"的规律性认识熔铸在原始工具里,因为"天文""人文"异质而同构,所以一件原始工具里熔铸了"人文"(人的意识)因素,从文化传播学的立场来看,这种熔铸了人的主观意识并符合"天道"的"人文"工具不断完善,并从一个地方流传到另一个地方,也是一种"人文教化"。当代学者陆扬、王毅在其所著《文化研究导论》一书中,就认为《易·贲卦·象传》中"刚柔交错,天文也;文明以止,人文也。观乎天文,以察时变,观乎

① 易中天.艺术人类学[M].上海:上海文艺出版社,2001.
② (英)爱德华·伯内特·泰勒.原始文化[M].连树声,译.桂林:广西师范大学出版,2005.

人文,以化成天下"的天文、文明、人文三个重要范畴,是中国人对人类文化形态的认知,在这个文化概念里,已经融合了精神、物质和制度文明的不同层面的阐释。①

如果我们用1982年第二届文化政策大会上,联合国教育科学及文化组织成员给"文化"下的定义来打量人类的原始文化,那么就可以说人的出现就是文化的出现,或者说人和文化是同时发生的,因为人猿揖别,人从混沌中挣脱出来成为人的标志是其制造出了镌刻着其主体意识的工具——制造工具的工具,我们无法确认其发生的时间,也没有必要确认其发生的时间,这件工具就是人类最早的物质文化产品,它是人类文化发生的标志。②

二、艺术的发生

关于艺术的发生有两种看法,第一种看法认为艺术与文化同时发生,艺术起源与人类起源同步。当代学者刘晓纯在其《从动物快感到人的美感》一书中指出,人的美感是由动物的快感进化而来的,审美尺度是从快感尺度进化而来的;快感是生物体的本能要求,而生命主体的快感尺度是既定的,与主体的意愿无关,它的变化受到生活环境的影响,与生物进化有关,但是人的需求和欲望与快感又构成一种关系,并左右着人的行为。美感是快感的发展升华和质变,是快感中的一支特殊分支和高级形态。人类制造工具是"石器形制的进化",这种进化是人类对自然韵律的破坏到人工韵律的形成过程。在工具中体现的是韵律美和人的本质力量的自由显现。因此,第一件人造工具就包含了艺术因素。③邓福星在《艺术前的艺术》一书中也认为,简陋的石器制造,也顾及用起来方便、省力,以引起主体的快感。这种属于善的快感,伴随着或相应地引起了美的快感。石斧或石铲在造型方面那均衡、对称和尽可能光洁的特点,同时具备了一定程度的审美价值,已经具备了一定意义的视觉艺术的艺术美。

从生物体的生理快感角度来认识人类的审美意识的发生有一定的说服力。印度智者婆罗多牟尼早在公元2世纪时就创立了印度美学中的"情味"论,也是从人类对"味"的快感上升至对各种情欲、情感的深层次认知。④不过我们应注意,人类的审美意识远比快感要复杂得多。现代意义上的审美实际上是通过对人类的情感的体验、审视而通向对理性、终极本质的认知。原始人以直觉性的快感所制造出来的"人造的工具",其审美认知水平极为低下,和我们今天所说的艺术作品在功能上和审美认知上存在着较大的差别。

也有的学者从审美主体生成的这个角度来认知艺术起源与人类起源的共通性。人有意识地制造工具,实际上是将生物机能所能感受到的秩序、平衡、光洁、和谐等肉体组织神经间的协调活动,上升为一种主动意识和经验行为,并在大脑中形成了机能的定位。这种机能的经验成为一种主动行为之后,便上升为心理价值和审美尺度,因此,工具的制作者成为最初的审美主体,工具的形式是后来人类艺术品的原始形式,最早的工具本身也就成为人类原始的艺术品。⑤

艺术发生的第二种看法认为:艺术的发生相对于人类及人类文化历史来说,要晚得多,人类已有三百多万年的历史,而艺术和审美并不是人类脱离动物界之初就有的,而是到了旧石器时代中晚期的晚期智人时代才逐步具有的。就考古学家承认的范围而言,人类第一次的艺术创造活动在欧洲大概最早出现在三万五千年前的

① 陆扬、王毅.文化研究导论[M].上海:复旦大学出版社,2014.
② 当然也有学者仅就现代文明世界的文化差异性现实,给"文化"下定义,强调的是文化的独立性和不同文化群体之间的文化价值差异。多伦多大学的夏弗教授对"文化"的定义:一个有机的能动的总体,它涉及人们观察和解释世界、组织自身、指导行为,提升和丰富生活的种种方式,以及如何确立自己在世界中的位置。
③ 李心峰.20世纪中国艺术理论主题史[M].沈阳:辽海出版社,2005.
④ 曹顺庆.东方文论选[M].成都:四川人民出版社,1996.
⑤ 张晓凌.中国原始艺术精神[M].重庆:重庆出版社,2004.

冰河时期。它们是由长毛象、野牛、野马、鹿的狩猎者创造出来的。① 郑元者在有关著作中引证史前考古学的最新资料,将人类史前艺术的发生时期由旧石器晚期克罗马农人向前推进到二十三万年前原始公社中期或原始公社后期的阿舍利文化期,在叙利亚西南部戈兰高地的贝雷克哈特——拉姆遗址(属于阿舍利时期),发现刻有凹痕的卵石小雕像,其断代日期为距今二十三万年前。② 中国原始艺术的发生年代大约在旧石器时代末和新石器时代初,据碳 14 测定中国彩陶艺术出现在距今七八千年之间的老官台文化区域;中国最早的雕塑和欧洲旧石器时代中期的那些著名的、对空间和体积占有感极强的雕塑作品比起来,中国最早的雕塑在年代上较晚;中国岩画(见图 3-2)起源于两万多年前的旧石器时代。③

图 3-2 中国岩画

很显然,上述关于艺术发生的两种观点实贯穿着两种不同的艺术价值判断,认为艺术与文化同时发生的逻辑前提为人类先有审美意识、审美能力,然后才有意识地制造出既是工具又是艺术品的原始文化产品,有意识地制造工具,表明人类起源的同时,也就成为审美主体。④也就是说,人类的原始艺术作品(实用性、功利性很强的石器)贯注着人类的艺术精神,并且人类通过这些凝注着原始情感和原始思维的"确证物"确证自己,它是人之为人的理由——人不仅拥有类似于动物的本能心理素质,而且拥有含摄着智慧和理性的情感心理素质。易中天在《艺术人类学》一书中对艺术的本质进行最后的现象学还原后指出:艺术在本质上就是通过情感传达实现人的确证。这就是艺术的第一原理。从这个原理出发,广义地说,只要人在一个对象上实现了情感的传达,并且因此而得到了人的确证,那么,这个过程就可以看作是艺术过程,而这个对象就具有艺术性。狭义地说,这个过程必须是专门的,这个对象也必须是人专门创造的。人类原本没有这种生产。工艺、建筑、雕塑、人体装饰、舞蹈、戏剧、绘画、音乐、文学原本都是出于其他目的,比如出于生存的需要,或作为图腾的标记、巫术的形式,而被创造出来的。因此,艺术原本不是艺术,而原始艺术也只能叫作"艺术前的艺术"。但"非艺术"和"前艺术"终于变成了艺术,究其所以,是因为"通过情感传达实现人的确证"的需要,使它们从非艺术和前艺术向艺术生成。⑤

认为艺术与人类及文化同时发生,实际上是说人类在创造出文化和文明的伟大历程中,艺术一直在精神层面上参与并强化着人类的文化和文明创造工程。作为一种精神实体,与宗教、哲学、政治、道德、法律等人类意识形态相比,它出现得更早一点,因此艺术在本体论上和功能论上有它的独立自在性。这种艺术价值观与黑格尔的艺术价值观不同。在黑格尔的艺术价值判断里,艺术不具有自足的价值,而是绝对理念的感性显现,随着历史哲学地、逻辑地向前发展,艺术将不再能恰当地显现理念自身而被哲学和宗教取代,因此,艺术也只是人类历史发展中的阶段性的必需,而未必成为整个人类历史、人类文化和文明史的必需。但实际上,艺术精神从一开始参与人类文化的建构直到如今,作为人的情感确证物已变成人类交往共在的原要求(汉斯·格奥尔格·伽达默尔),或说是人类对话性的原要求⑥,艺术在当前人类生活中的表现也证明了艺术本身的这种与文化同生共

① 朱狄.艺术的起源[M].北京:中国青年出版社,1999.
② 郑元者.艺术之根——艺术起源学引论[M].长沙:湖南教育出版社,1998.
③④ 张晓凌.中国原始艺术精神[M].重庆:重庆出版社,2004.
⑤ 易中天.艺术人类学[M].上海:上海文艺出版社,2001.
⑥ 巴赫金认为生活的本质,事物的本质甚至宇宙的本质就是对话或对话性。"对话关系这一现象,比起(小说)结构上反映出来的对话中人物对话之间的关系,含义要广泛得多;这几乎是无所不在的现象,浸透了整个人类的语言,渗透了人类生活的一切关系和一切表现形式,总之是浸透了一切蕴含着意义的事物。"艺术作为人的情感确证,实际上也可以看作人的感情、感性与人的理性、理智对话的原要求,是这个对话两极中不可或缺的一极。 程正民.巴赫金的文化诗学研究[M].北京:中国社会科学出版社,2017.

在的精神品性。

艺术是在人类文化发展演变的过程中才出现的,因为人类并不是先有了审美能力,之后才有了艺术,而是相反,先有了艺术,之后才培养了审美能力。如朱狄在《艺术的起源》一书中认为:不管原始艺术产生的动力是什么,这一点是清楚的,这些艺术同样需要一些专门的技巧,要求它的创作者进行长期的专业性的训练,否则他就根本不可能拥有再现事物的能力。而当人类拥有这些技巧的时候,审美感觉仍处于不发达的状态……艺术在起源时其实是与美无关的。① 很显然,这是从艺术技巧的角度来看待原始艺术的,而对艺术发生的精神品性(动力)不加追问,只从人类目前所能见证的史前艺术作品本身来进行论说,根据这种艺术发生学观念,艺术只能是人类原始文化的派生物,或者说艺术是人类文化创造工程中的一部分,如进化论先驱赫伯特·斯宾塞所说的,艺术的发展历史就像工艺学、宗教、哲学乃至科学和社会体制一样,都是整个文化发展的一部分,② 虽然,这种艺术发生学观念并没有把艺术提升至与人类文化同生共存的高度来认识艺术的价值,但是它从人类文化总体视野来看待原始艺术实践和原始艺术作品,把艺术作为人类文化总体格局里不可缺少、不可轻视的有机组成部分,因此在某种程度上,上述这两种艺术发生学自有相互连通之处,即都认为艺术是人类创造的文化现象,艺术在史前时代是人类文化(不管是物质文化、还是精神文化)的重要表征,作为现代文明、现代文化的源头的人类原始文化,如果缺少艺术的物证,那么它就会因缺少某种"人的情感的确证物"而使本来就属人的文化机体缺少一种生动性、可感性。当代文化学者多伦多大学夏弗教授从生命美学的角度将文化看作是一个有机的能动的总体,文化也可以看作是一棵根深叶茂的大树,具有树干、树枝、树叶、根茎、花朵和果实。在这个生命体中,神话、宗教、伦理、哲学、宇宙观和美学构成根茎,经济和军事系统、科学技术、政治意识形态、社会结构、环境政策和消费行为构成树干和树枝,教育系统、文学和艺术作品、精神信仰、道德实践等则为树叶、花朵和果实。③ 艺术从一开始就带有强烈的精神品性(未必就一定是审美意识)和感性特质。它是对从混沌中走出来以后对不断演化的人性和历史的确认和强调。它当然和特定文化系统的价值取向有合谋的关系。但是从根本上来看,艺术又必须不断突破文化价值壁垒而不断地进行对人性的确认和强调,从而使我们人类各种不同文化系统永远闪耀着感情的活力,这或许就是夏弗所谓的生命花朵——艺术是文化之树上的生动感人的花朵形象。

第二节 原始文化

一、原始文化的独立性和自主性

原始文化,其上限可追溯至人告别动物界之时,人开始以石器为劳动工具的生产实践时代。这是一个漫长的被人类学家爱德华·伯内特·泰勒称为"蒙昧状态"的文化发生、积累、发展的时期。爱德华·伯内特·泰勒将人类发展分为三个阶段,文化是依据蒙昧状态、野蛮时期和文明时期的阶梯从一个阶段向另一个阶段的运动。"高级文化就是从人的初级文化逐渐发展或传播起来的。"④格罗塞在《艺术的起源》(见图3-3)一书中,把原始文化所处的这个时期界定为人类的"狩猎"和"采集"时期,"所谓原始民族,就是具有原始生活方式的部落。他们生产的最原始的方式就是狩猎和采集。一切较高等的民族,都曾有过一个时期采用这种生产方式;还有好些大大小小的社会集群,至今还未超脱这种原始的生产方式"。⑤ 中国的老子对这个时代的生活方式及价值观

① ② 朱狄.艺术的起源[M].北京:中国青年出版社,1999.
③ 陆扬,王毅.文化研究导论[M].修订版.上海:复旦大学出版社,2014.
④ (英)爱德华·伯内特·泰勒.原始文化[M].连树声,译.桂林:广西师范大学出版社,2005.
⑤ (德)格罗塞.艺术的起源[M].蔡慕晖,译.北京:商务印书馆,1984.

持肯定赞美的态度。他说:"我独泊兮,其未兆;沌沌兮,如婴儿之未孩";"知其雄,守其雌,为天下溪。为天下溪,常德不离,复归于婴儿"。老子反复赞美初民混沌未凿的自然主义状态(人类的婴儿时期),认为在那样的社会状态中,人类对宇宙和生命的认知是完整的。人法地,地法天,天法道,道法自然。"道"与"天、地、人"和其光,同其尘,人类自然、自由、无为而无不为,社会上也没有智慧伪巧、六亲不和家国昏乱等一系列烦恼祸端。从老子深思远虑的哲学文本中,我们看到了东方人对原始文化的一种极其睿智的认识方式。

如果我们从物质文化层面来看,原始社会的"文化"乏善可陈,生产力水平的原始性使得人类的吃、穿、住、行等物质生活条件无法跟文明社会相比,特质技术的发明、创造更是在数十万年、上百万年的时间跨度之内有所表现。

图 3-3　格罗塞的《艺术的起源》

从制度文化的层面来看,原始社会经由群居时代过渡至母系氏族社会、父系氏族社会,主要是受原始的生产方式的影响和制约,在农耕自然环境下,以母系氏族社会的组织方式为主要的社会结构,而在狩猎生产方式制约之下的社会结构为父系社会制度,除此之外原始社会的经济结构、法律制度都与今天现代文明社会有重大的区别,但是我们不能以今天文明社会的制度文化准则来批判原始社会的制度文化,一些原始社会制度文化因素如一夫多妻制依然延续至现代文明社会,本身就说明原始文化从物质层面、制度层面到精神层面都有它的内在的合理性。

从精神文化的角度来看,原始社会的文化自成系统、自圆其说,表现出强大的独立性和自主性。当代加拿大文化学者夏弗教授从宇宙哲学的角度对"文化"重新界定,认为"文化"是一个有机的能动的总体,它涉及人们观察和解释世界、组织自身、指导行为、提升和丰富生活的各种方式,以及为何确立自己在世界中的位置。① 这是一个总体视野的"文化"观念,它的重心(主要内容)是特定的文化群体的世界观、信仰和信念,"就人们观察和解释世界的方式而言,它将显示人们如何运用自己所有的、一切哲学的、宇宙观的、科学的、神话的、伦理的,以及意识形态的信仰和信念来观照和解释世界"②。在原始社会中,人类万物有灵的世界观,建立在氏族血缘关系之上的民族社会组织结构和特定的生产方式,以图腾认同、禁忌习俗为价值规范的道德伦理系统,以及表现和沟通原始情感的丰富激烈的艺术行为、艺术创造构成了原始文化的"有机的能动的总体"。当代美学家卢纳察尔斯基在《艺术及其最新形式》一书中,对生命机体有一个恰当的阐释。他认为:"生命的机体是具有各种物理属性和化学属性,并且处于相互依存状态的软硬躯体的复合组合物。这一组合物的多方面功能彼此调配,并且和周围的环境协同一致,使机体能够自然存在,就是说,不失去其自身的统一性。"③文化也是一个生命的机体,我们从爱德华·伯内特·泰勒的人类学文化定义,美国社会学家保罗·布莱斯蒂德的社会学文化定义,以及目前正流行的生态学文化概念中皆能感受到这种大致相同的认知趋向,如生态学文化概念认为整个宇宙是一个大的生态系统,有其生命的律动和节奏、演变和运动的规则,而人类社会和人类的历史不过是这个大生态文化(大生命文化)的一个子系统,必遵循大生命系统的律动和节奏,演绎其生、成、驻、灭的命运轨迹。

西方文化学者奥·斯宾格勒认为,人类历史乃是强有力的生命历程的总和,而在习惯性思想与表达上,被冠以诸如"古典文化"或"中国文化"或"现代文明"等高等头衔的生命历程,其本身即具有自我与人性的色彩。他接着又指出:我们看到每一种文化,从其终身依附的母土之中,以原始的坚韧之性,跳跃而出;每一种文化,在其自己的影像之内,各具有其物质、其"人类";每一种文化各有其自己的观念、热情、生命、意志和感受,也各有其自己的死亡。这其中真是轰轰烈烈,有声有色,有光有热,可惜,迄今无智者能看破这一奥妙……每一种文化

①② 陆扬,王毅.文化研究导论[M].修订版.上海:复旦大学出版社,2014.
③ (苏)卢纳察尔斯基.艺术及其最新形式[M].郭家申,译.天津:百花文艺出版社,1998.

既有其各自的自我发展形势,所以世上并不只有一种雕塑、一种绘画、一种数学、一种动物学,而是有许多种,每一种的精纯之处,皆迥异于其他……这些生命的精华——正如田野的野花一样,漫无目的地生长着。①

当代人类学家露丝·本尼迪克特的文化模式观点正好也可以和奥·斯宾格勒的"文化生命说"相互支持,露丝·本尼迪克特认为西方人类学本着一种文化本位主义的立场和现代西方文明的话语优势地位,便把人类本性看成与他自己(白种人)的文化准则等价,而忽视了这种一致性毕竟只是一种历史的偶然。她说,一种文化就像一个人,是思想和行为的一个或多或少贯一的模式。每一种文化中都会形成一种并不必然是其他社会形态都有的独特的意图。顺从这些意图时,每一个部族都越来越加深了其经验,与这种驱动力的紧迫性相应,行为中各种不同方面也取一种越来越和谐一致的外形。换言之,指向生计、婚配、征战,以及精神等方面的各色行为按照在该文化中发展起来的无意识的选择标准而纳入一种永久性模式。② 原始文化作为一种"文化模式",也是原始人运用自己所有的一切哲学的、宇宙观的、科学的、神话的、伦理的,以及意识形态的信仰和信念而建立起来的价值系统、行为模式、艺术类型和知识系统。在这儿我们承认原始劳动对人的理性形成的决定性作用,原始劳动(采集、狩猎、农耕、畜牧)促成了人的前肢的解放和手的产生,原始劳动通过心手相应促成脑的进化,"到了晚期智人,在漫长的以工具制造为核心的实践活动中,人类终于完善了自己思维的基础——脑结构和功能。以概念为反映运演形式的抽象逻辑思维和以表象为活动方式的形象思维终于获得了各自的神经生理基础。抽象与具象、理性与感性、智力运算和形象特征,以及各类经验形式都有可能相互综合或迁移,而不局限于一种神经模式之内。这种心理自由的结果形成了人类过去从未有过的各类经验存在着的观念和心理图试,心理活动以此参与了各种实践行为。"③也就是说,是人类的物质生产劳动造就了生物学意义和人类学意义上的"人",但是另一方面,我们又必须承认,人一旦成为"人",尤其是到了智人时期,人的主观意识对世界的领受,以及在人与物的交流互感中产生的原始宇宙观,必然又加倍刺激人类对整个世界观念性想象和情感化的反应,这种建立在"万物有灵观"和"原始思维"④的基础之上的原始时空观,与神学思想、伦理理念、情感表现方式和行为模式共同构成了原始文化的主要部分。

二、原始文化系统

人类学家列维·斯特劳斯将原始时代的人类意识描述为具体性思维和抽象性思维互相平行发展、各司不同文化职能、互相补充、互相渗透的思维方式。这两种思维方式不是分属"原始"与"现代",或"初级"与"高级"这两种不同等级的思维方式,而是人类历史上始终存在的思维方式。这种思维方式被列维·斯特劳斯称为"野性的思维",其中,具体性思维对应着人类的感性直观和人类的艺术活动,而抽象性思维对应着人类的科学活动,却远离人类的感性直观。列维·斯特劳斯认为这种高度具体的思维方式配合高度抽象的思维方式,是分别从对立的两端来研究物理世界的。⑤他的观点在当代中国学者的思考中得到了回应,邱紫华《东方美学史》一书中认为东方民族继承和延续了原始美学特征,正是因为东方民族都保留着原始的思维习性,以具体事物的形象如气、体、味、风、雪、月、花、姿等范畴来表现某些普遍的审美观念,尤其是日本人用事物的名称(名词)作为范

① (德)奥·斯宾格勒.西方的没落[M].陈晓林,译.哈尔滨:黑龙江教育出版社,1988.
②⑤ 王铭铭.西方人类学名著提要[M].南昌:江西人民出版社,2004.
③ 张晓凌.中国原始艺术精神[M].重庆:重庆出版社,2004.
④ "原始思维"是人类学家列维·布留尔提出的概念,又可称为"不合逻辑""原逻辑"的思维形式,所谓"原逻辑"就是说他们不惧怕矛盾,也不尽力去避免矛盾。"原逻辑"适用于集体表现及其关联,也是所谓的"互渗律",在他们的眼中,所解释的现象与将这种现象解释成的东西乃是同一的、互不矛盾的,任何画像、任何再现等都是与其原型的本性、属性、生命互渗的。列维·布留尔对原始思维的判定与爱德华·伯内特·泰勒和弗雷泽等人对原始思维的判定不一样,前者认为原始思维有着与我们本质上不同的思维形式,而后者认为原始人的思维与现代人的思维有其相应的连贯性。王铭铭.西方人类学名著提要[M].南昌:江西人民出版社,2004.

畴,这是与西方美学范畴迥然不同的范畴和方式。①

列维·布留尔和列维·斯特劳斯这两位研究原始思维的学者的观点虽然不同——前者认为原始思维与现代文明人的思维方式有着本质的不同;后者认为原始思维是"野性的思维",经过了"驯化"才变成了现代思维,不过它潜伏在现代人的心智里面并在现代社会得以继续发展——但是他们皆认为原始思维确实是与现代思维有所不同的。

对于文化发生意义上的人类来说,先是存在派生并决定着意识,劳动改造并改进了人的主观认识能力,而人的主观意识、主观认识能力一旦确立起来,就会对自然宇宙和人类自身的内宇宙(情感世界)产生强大的反作用,并因此而建立起有生命的完整的精神文化系统,也即远古社会的上层建筑——原始神话、巫术、宗教、语言、艺术、道德伦理规范,以及与这些文化要素相关的仪典、风俗习惯、信念信仰系统。

神话是人类原始思维的产物,人类观察天地星宿、昼夜交替、日月山川、生老病死、花开果落这些自然现象百思不得其解,遂通过想象的虚构对客观世界进行解释。大概人的生存依托——天地时空最先引起人类的好奇心,所以各民族最古老的神话大都是创世神话,中国神话中的盘古和女娲,希伯来神话中的雅赫维,希腊神话中的普罗米修斯都是人格化的创世神明。此外,还有新西兰的太阳神——玛乌依用他垂钓的魔杖把岛屿从海底钓上来;印度神话中毗湿奴沉到大洋的最深处化为野猪,用獠牙把沉没的大地顶上来,等等。② 自然现象和自然环境同样让原始人深深着迷,于是便有了自然神话,布须曼人解释星辰的起源:"古代有一个女郎(布须曼人的始祖)想造出一种使人们看得出回家之路的光,所以她把炽热的灰烬撒向空中,于是火花变成了星星。"中国古代神话中,水神共工和火神祝融大战,结果共工大败,怒撞不周山,"天维绝,地柱折",山林起火,洪水滔天,女娲出来炼石补天,收拾残局,但是世界秩序因此被打乱:"天倾西北,故日月星辰移焉;地不满东南,故水潦尘埃归焉"。这是对中华大地地理特征的神话描述。原始神话出自原始人的万物有灵观和同情观,即一切有生命无生命乃至抽象性质都有生命,都可以像人一样行使意志和愿望。虽然马克思认为神话最终会随着自然力被人类加以支配而消失,但神话精神、神话思维模式在今天依然存在,诗人艾略特的长诗《荒原》、哥伦比亚作家马尔克斯的魔幻现实主义小说《百年孤独》、中国诗人郭沫若的名诗《凤凰涅槃》,皆可以看作是原始神话思维的诗性智慧模式在现代社会的遗存。神话提供给原始人的是原始宇宙观,在这个基础上,原始人进一步建构其以巫术为表现手段的生命观,以及建立在两者之上的原始道德伦理观念和行为规范系统。

许慎《说文解字》:"巫,祝也。女能事无形,以舞降神者也,象人两袖舞形"。又说:"舞乐也。""巫"与"舞"同音同义,舞者又必有音乐陪舞,所以巫、舞、乐三位一体。楚人称"巫"为"靈","靈"从"巫",也就是"萨满"。屈原《九歌·东君》《九歌·东皇太一》谓:"思灵保兮贤姱""展诗兮会舞""灵偃蹇兮姣服,芳菲菲兮满堂,五音纷兮繁会,君欣欣兮乐康",说的是巫者(舞者)华服美饰,载歌载舞的场面。"舞"就是"巫",从巫舞到乐舞再到歌舞性极强的"戏",便正是中国戏曲发生发展的历程,而中国戏曲中的"脸谱"实际上也正是巫舞时代的"面目"的变种和流风余韵。③

"万物有灵观"和所谓的"同情交感"的原始感知模式使原始人对大自然中一切观照对象产生了两种巫术性的想象:一是所谓同类相生,或谓结果可以影响原因,这是模仿巫术,通过模仿,就可以产生巫术施行者所希望达到的任何效果,如殉葬、祈雨、狩猎岩画;二是凡接触过的物体在脱离接触以后仍然可以继续互相发挥作用,这是感染性的巫术,巫术施行者可利用与某人接触过的任何一种东西来对他施加影响,如对敌人的身体的某一部分甚至一片指甲加以"巫术性"的毁灭,那么由于指甲和敌人整个身体有种"交感的联系"而祸及其整个身体。

① 邱紫华.东方美学史[M].北京:商务印书馆,2003.
② (英)爱德华·伯内特·泰勒.原始文化[M].连树声,译.桂林:广西师范大学出版社,2005.
③ 易中天.艺术人类学[M].上海:上海文艺出版社,2001.

弗雷泽在其名著《金枝》里指出巫术与宗教的区别：前者源于人们想通过特有的形式去控制自然力，当这种方式证明无效后，人们才想去通过祈祷求得神的恩赐，因此有了后者，而当人们看到连膜拜也无法使神降恩时，他们才踏进真正的科学之门。① 如果我们从人类试图摆脱生死困惑，消除因过于弱小而产生的恐惧感的功能角度来看，巫术和宗教都是人类对某种神秘力量的诉求，巫术虽然不像现代宗教有崇拜的偶像、经典的训诫、严密的组织，但巫术的观念信仰色彩与宗教如出一辙，其操作仪式甚至比宗教仪式更加完整、严密，因此我们说巫术是原始宗教或前宗教。

人类的劳动分为物质劳动和精神劳动，一开始二者统一于人与自然的关系之中，也就是说，人类最初的实践活动既是物质劳动，也是精神劳动。但从它的目的论来看，人类最初利用原始工具进行的劳动的物质实用性大于它的精神实用性，最初的劳动主要是为了满足物质生存的需要，而巫术主要是为了满足人类的精神需要。所以我们又说，自从人类进入一个"以巫术为无所不能的自我陶醉阶段"时期，②巫术作为人类最早的精神劳动从物质劳动中分化出来，巫师(巫、觋)成为人类最早的精神领袖——哲学家、预言家、艺术家，往往也是部落的政治首脑人物，巫术活动中，舞蹈、音乐、诗歌、表演、刻绘成为呈现巫术观念的主要形式，甚至可以说，"巫之术"不过就是原始时代的"艺之术"，这正是艺术的巫术发生学得以成立的主要理由。巫术是宗教，更是一种文化模式，有的学者认为巫术是至今人类能发现的最早的文化模式之一，在时间上只有工具的制造在它前面③，当代美国分析心理学家 E. 弗罗姆认为：人经过了几十万年才在进入人类生活方面迈出第一步，人类经历了一个以巫术无所不能的自我陶醉阶段，经历了图腾崇拜和自然崇拜阶段，在人类历史的最后四千年中，人类发展了充分成长的和完全觉醒的人的想象力，一种由埃及、中国、印度、巴勒斯坦、希腊和墨西哥的伟大先驱者以没有多大差别的方式表现出来的想象力。④巫术与科学并不矛盾，就像宗教与科学并不矛盾一样，因为巫术、宗教、科学都是在探索、追问终极的真理，只不过探索的方式不同而已，对巫术文化进行深入探索的弗雷泽认为：对那些深知事物的起因，并能够接触这部庞大复杂的宇宙自然机器运转奥秘的发条的人来说，巫术与科学这二者似乎都为他开辟了具有无限可能性的前景。⑤因此，巫术禁忌与科学信仰可以并存在当今文明社会，其内在的原因正在于此。

在原始人"万物有灵观"的野性思维的直接影响下，产生了以精神劳动为其实践模式的原始巫术文化。这虽然不能证明是精神决定了物质、意识先于存在，但它确实也表现了意识对存在的强大的反作用力和它独立的建构能力。

巫术的目的非常务实，狩猎巫术的集体舞蹈之后，他们希望接下来的真正的狩猎出征有所收获；一个不孕的女性将一个木头娃娃放在膝上抚摸，其目的是生出一个孩子来。但是，巫术活动本身带有了强烈的情感性。如战争巫术中体验到的是强烈的爱恨、振奋、欢欣等情感，巫师在施行咒术时咬牙切齿，大声叫喊，周围观看的人因为崇信巫师也体验着相同的情感起伏，不论是行使巫术的人还是观看巫术表演的人都在宣泄情感，强化情感，并以情感的激烈的渲染来确认某种神秘的判断。如果说科学是对客观事实和客观规律的理智判断，那么巫术在情感的表演中实施的是直觉判断。直觉判断有时可能比理智判断更准确，许多人都有过直觉发现一些预示性"兆头"的亲身体验，这种带有情绪性、情感性的觉悟能力不是科学认知所能解释清楚的。巫术的目的是实用的、假想的，但无论如何巫术活动当时所体验到的情感是真实的，它是人的情感传达的确证物，反过来又让人取得自我确证感、主体存在感，因此，巫术可以被界定为一种"前艺术"⑥，巫术时代的原始人过着一种艺术化的、情感化的生活。

原始思维的互渗性、混茫性致使原始人拒绝对客观事物和客观现象做二分法的是非判定，因此对与错、是

①④ 朱狄. 艺术的起源 [M]. 北京：中国青年出版社，1999.
②③⑤⑥ 易中天. 艺术人类学 [M]. 上海：上海文艺出版社，2001.

与非、美与丑、善与恶都是相对的。我们知道在中国文化系统里道德伦理规范的终极依归是"道",这些不同的制约着人的行为的规范原本不过是"道"(原始人对宇宙秩序的理解,对生命规律的认知)的外在表现形式,"以德配天"说的就是这个意思。中国先民远观天地山川,近察身体发肤,发现宇宙是由阴阳二元主宰,因此由天地秩序创制人伦秩序,原始人对自然节令交替,植物生命荣枯交替,雷霆风暴的威力的形象认知导致了"万物有灵观",因为万物有灵,所以万物平等,人与物平等。同样一个自然物或自然现象对一个民族或部落来说是恶神、邪恶的精灵,但对于另一个氏族或部落来说,可能是善神,此时某一自然物或自然现象是邪恶的,彼时又变成良善的,在"万灵有灵观"的基础上产生的巫术想象产生了不同的禁忌,它是原始人的道德规范也是原始社会的风俗习惯。总之,原始社会先民们由"野性的思维"所察悟出来的"道"与文明时代人们依据理性、理智所逻辑地建构出来的"道"不同,与宗教信仰的宇宙认知之"道"也不同,因此,原始人道德伦理和行为规范与文明人迥异其趣。现代原始部落的情形可提供佐证,在北美多布人社会没有合法性一说,背信弃义就是他们的伦理观,"汝失吾得"正是做人的信条;在克瓦基特尔人看来,自我夸饰和羞辱别人乃一切人生活动的规则;而普韦布洛人谨守中庸适度之行为准则。原始道德伦理规范及风俗习惯都有各自的行为所指向和各自的风俗所推进的确定目标,它们之间互不相同,并不只是因为一种特性在这里存在而在那里不存在,也不是因为这一种文化中的特性在另外两个地方以另外两种不同的形式表现出来。它们之所以不同,更多是因为它们作为整体适应不同的方向。

概而言之,将一切无生命的事物都生命化的心理倾向,或者说将一切事物都人性化和情感化的心理倾向,产生了原始的、生命化的宇宙创化学说,产生了原始的情感表达和交流方式(巫术、图腾)和原始的道德伦理规范、行为模式、风俗习惯。这种在文明人看来有点"蒙昧野蛮"色彩的文化模式、文化系统其实一点也不蒙昧、野蛮。它是人类依靠自我意识进行生存选择之一种,只要我们承认原始思维不可替代的认知价值,只要我们承认原始思维其实一直是人类思维不可或缺的一种思维模式,那么原始文化以及原始文化的种种表现(神话、巫术、宗教、艺术、语言、价值系统、道德信条、风俗习惯等)都对我们认识人类自身和人类历史的复杂性提供一个极其重要的参照。

第四章 原始艺术在原始文化价值系统中的位置

第一节 原始艺术作品

格罗塞在《艺术的起源》一书中指出：艺术的起源，就在文化起源的地方。接着他又指出：不过历史的光辉还只照到人类跋涉过来的长途中最后极短的一段，历史还不能给予艺术起源文化起源以什么端倪。[①] 这句话的意思是说，从逻辑上来讲，人从自然状态挣脱出来成为有意识的主体存在之后，文化诞生了，艺术也就诞生了，太古人类的第一声有节奏的呼喊是人类的第一首诗歌，第一件石器工具是艺术品，第一次往自己身上涂抹是身体艺术创作。但是，文化也好，艺术也罢，其发生之后都经历了史前人类学意义上的演化、积累和进步的历程，根据人类学和考古学的认定，原始人的额叶的生物发生和机能成熟大约在旧石器时代晚期，即克罗马农人时代。这大概就是格罗塞所说的"人类跋涉过来的长途中最后极短的一段"，这是非常重要的人的心理机能上的一次质的飞跃。在人类脑的进化中，额叶机能的成熟，才完全使脑的种系发展完成。额叶只为人类所特有，额叶机能是把脑的各区活动联合并完成为整体的神经心理基础。人类所特有的高级心理能力，正是源于额叶的神经之间的相互协调和运动。额叶机能的成熟标志着原始人逻辑思维能力的巨大进步，意味着人类对主体的建构已完全从动作图式中解放出来。逻辑意识的建立不仅使人类创造活动思维先于行动，而且使大量的感情经验不断转化为理性原则，凭着这一点，原始人就有可能在被动的、经验性的行为和创造方式中，使各零碎的、残断的、纷乱的形象和审美感受逐渐构合为观念性的实体。随着额叶的生物发生和机能成熟，人类大约从新石器时代开始，便逐渐进入一个艺术的繁荣时期，这个时期的原始人较为自由地支配了形的构成、线的运行、块面的组合，等等。他们能随意地从客体对象上抽取出自己所需要的造型结构和表现因素，或使形式自身衍化和呼唤出新的形式结构。[②]

当代文化学者司马云杰在其《文化价值论——关于文化建构价值意识的学说》一书中，也说明了旧石器晚期人的心理机能的成熟对人类的文化心理结构完成的主要意义。五十万年前"北京人"出现时，他的脑量已发展到了相当于现代人脑量的三分之二了。不仅脑量迅速增长，而且脑的结构发生了巨大的变化，即前额区大大进化，出现了高等动物如猩猩所不发达的新皮质：由高度发达的额叶组成的大脑特殊结构——语言中枢区、大脑皮层第二机能联合区、第三机能联合区，特别是第三机能联合区的出现，使人的心理机制大大不同于动物的心理机制。人与动物不同的地方是：动物只有小脑和间脑，而人有大脑，人的大脑产生了人的思想、意识、意志，大脑皮层第一机能联合区具有记录感觉信息、分类及组织信息、编码的功能，是产生人的行为目的和程序的机制；第二机能联合区，具有对信息接收和加工的功能，人的先天道德本性和知觉、记忆、回忆、联想、想象、推理、概括、抽象等灵敏的先天性思维能力，都是在这个机能联合区产生的；第三机能联合区不仅具有对信息再加工的功能，而且有对信息储存的功能。大脑皮层第三机能联合区对外界信息的不断储存、加工是形成人的意志的

① （德）格罗塞. 艺术的起源[M]. 蔡慕晖，译. 北京：商务印书馆，2015.
② 张晓凌. 中国原始艺术精神[M]. 重庆：重庆出版社，2004.

过程,也是人的心理机制不断接受文化世界的作用而建构文化心理结构的过程。①

根据以上的论述可知:其一,我们所说的原始艺术作品并不就是人类太古之初稚拙、浑朴的劳动工具或简单的类似于动物感情宣泄交流的声音、动作,而是指人的理性、意志力、结构整合能力已经成熟定型之后的艺术创作之成果;其二,如果说艺术也是进化的,那么,艺术的进化只能是相对于人的理性、意志力、结构整合能力完成之前的太古人类而言(旧石器时代晚期之前),而其后随着人彻底地从自然界,尤其是从动物界独立出来变成了现代意义上的人,艺术就不再是进化的,艺术也不像黑格尔所说的为了适应绝对理念而渐次变形,只是理念的表现工具而不具本体论价值,所以,朱狄在《艺术的起源》一书中指出,艺术在摆脱了原始阶段后,就不再有进化的性质,艺术总是在一定社会生活条件下人类思想感情的反映,艺术内容的这种不可重复性使它成为本质上不是积累性的。② 张晓凌在《中国原始艺术精神》一书的最后指出原始艺术是一个伟大的母体,它所孕育的发生原因、视知觉意识、特殊感知对象的方式、对精神特征独特的理解和表现意识、各类造型样式形成和演化机制等都在文明艺术的领地中一再表现出来。它是一个永恒的图试,对文明艺术是一种精神原则,文明艺术对它则是一种不断地完善。③

除了今天我们所谓的"映像艺术"(摄影、电影、电视、动漫)之外,其他的艺术门类如绘画、雕塑、建筑、书法、实用装饰工艺艺术、音乐、舞蹈、戏剧等,在原始社会皆有所呈现。格罗塞在《艺术的起源》一书中将原始艺术分为"静的艺术"和"动的艺术"两类:前者借着静物的变形或结合来完成艺术家的目的,而后者是用身体的运动和时间的变迁来完成艺术家的目的。格罗塞认为原始艺术的表现形态其一是人体装饰,其二是用具装潢和工具装潢,其三是造型艺术的绘画和雕刻,其四是舞蹈艺术,其五是诗歌,其六是音乐。格罗塞对原始艺术门类、原始艺术功能和原始艺术本质的探讨建立在对现代原始部落的民族学研究基础之上,由于缺乏史前考古学的实证,他对原始艺术作品和原始艺术行为的诠释,正如他自己所说的还值得存疑。如他认为艺术的本质是一种愉快的情感,我们所谓审美的或艺术的活动,在它的过程中或直接结果中,有着一种情感因素——艺术中所具有的情感大半是愉快的。所以审美活动本身就是一种目的,并非要达到它本身以外的目的,而使用的一种手段,④艺术所具有的情感未必都是愉快的,通常情况下痛苦的情感经历比愉快的情感经历对人的影响更大,因此,艺术所表现的情感本身可能往往是痛苦难堪,因而以艺术的手段使人通过一种宣泄而得到亚里士多德所说的"净化"效果,同时,艺术也罢,游戏也罢,都有它的目的,人类制造第一件原始工具就打上了"人"的烙印,成为人之为人的确证,原始艺术作为原始情感的表现载体,也正是人通过情感的表现和情感的交流而证实自我存在的价值的必要手段,没有艺术活动的充分表现和参与,原始人和原始文化作为一个类的存在就缺少了其"活感性"(当然这种"活感性"绝不等同于动物的"活感性")的证明。格罗塞本人也承认艺术存在于一切民族之中,"没有一种民族没有艺术。我们已经知道,就是最粗野的和最穷困的部落也把他们的许多时间和精力用在艺术上……如果人们用于美的创造和享受的精力真是无益于生活的着实和要紧的任务,如果艺术实在不过是无谓的游戏,那么,必然淘汰必定早已灭绝了那些浪费精力于无益之事的民族,而加惠于那些有实际才能的民族;同时艺术恐怕也不能发达到现在这样高深丰富了罢。"⑤格罗塞自相矛盾的判断本身正说明艺术对人类及人类文化来说并非无用,甚至有大益矣。

当代学者已经可以利用考古学实证材料讨论原始艺术类型,如中国学者朱狄在其《艺术的起源》一书中,认为"现在保存下来的人类最早的艺术痕迹是雕塑,它们的出现甚至比洞穴壁画还早",⑥著名的《手持角杯的少女》(见图4-1),又称《劳塞尔维纳斯》,制作于奥瑞纳的中期与晚期之间,距今已有二万五千年的历史。其他的

① 司马云杰.文化价值论——关于文化建构价值意识的学说[M].西安:陕西人民出版社,2003.
②⑥ 朱狄.艺术的起源[M].北京:中国青年出版社,1999.
③ 张晓凌.中国原始艺术精神[M].重庆:重庆出版社,2004.
④⑤ (德)格罗塞.艺术的起源[M].蔡慕晖,译.北京:商务印书馆,2015.

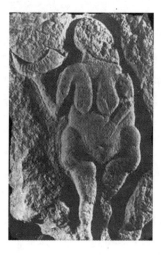

图 4-1 《手持角杯的少女》

尚有奥地利出土的《温林多夫维纳斯》,制作于公元前二万五千年,以及法国的《莱斯皮格维纳斯》、乌克兰的《科斯丹克维纳斯》等。

迄今最早的人类绘画作品是西班牙阿尔塔米拉洞穴壁画、法国拉斯科洞窟壁画、三兄弟洞穴壁画、科斯奎尔洞穴壁画等。洞穴壁画又称岩画,遍布欧洲、亚洲、非洲、大洋洲和美洲的广大地区,我国原始岩画有著名的阴山岩画、乌兰察布岩画、江苏连云港锦屏山岩画、台湾万山岩画、云南沧源岩画等。除此之外,朱狄在《艺术的起源》一书中还讨论了手印岩画——有意识的、并运用复杂的技巧留在石壁上的手的印迹。关于手印岩画的解释至少有八种:代表"我";画家的签名;狩猎巫术;对祖先灵魂的问候;下意识的消遣;自我行为;手势语的一种;指示人的标志。手印岩画让我们联想到"手"对"人"及"文化"生成的意义,"手印"让我们联想到原始人在用吹喷或抛洒颜料的方法显示出手的轮廓时的自我情感确认意识,原始人通过一个个普通的手印的艺术化处理,使原本自然的"我"变成了一个可以进行观照的另一个"我",它说明了在原始人构建原始文化实体的过程中,不仅在进行抽象的哲学思辨——对天地、时空、物我之辨析,而且注意到了用感情形象艺术地呈现文化的风貌,"世界的人化并不仅仅是抽象的哲学思辨,而是一种色彩斑斓的形象,在最宽泛的意义上,最初的艺术是一种行为,它使原来无我的地方出现了我,世界从此人化了"①。

原始人的文字书写形式也是一种艺术作品,如我国莒县陵阳河出土的四件尊有"旦""炅"的刻画符号,被认为是"旦"字或"炅"(热)字,这是典型的象形文字,而象形文字本身就可以看成是原始的抽象绘画,因为象形文字以象形(模仿物像)、会意(模仿事物之间的关系)、指事(突出事物某一特征)等方法来表示原始人对天道人文的理解并倾注着原始人的情感成分。在今天的因纽特人中,他们在岛上竖起一个圆形的坛,在这圆坛的中心画一个圆点表示这个岛是被人住过的,这种符号运用方式既可以被认为是一种行为艺术,也可以被看作是一种"会意文字"的书写。美洲印第安人奥奇布哇族女子绘于杨树皮上的情书为:图的左上方画一只熊,是这个女子自己的图腾;右下方画一只泥狗,是她爱人的图腾;两条线代表两条路,这两条路在一个帐幕前合而为一,那帐幕是会面的地点;三个十字架表示村中有三个天主教徒;帐幕中有一人做说话态势,是印第安人欢迎爱人的记号。在美洲印第安人这个例子中,符号的书写不仅带有强烈的理性的印记,而且带有强烈的感情色彩。所有的文字都由象形文字而来,象形文字在世界范围内终于沿着表音和表意两条路线发展下去,而汉字作为世界表意文字系统最主要的文字类型,发展为中国文化中的书法艺术,其鲜明的意象性和强烈的情感性与原始文字(符号)书写的精神实质一脉相承。

当代也有学者认为,确定人类的第一件艺术作品始于何时,到底是雕塑还是人体装饰都没有必要,遵循从物质到精神,从客体到主体,从外部世界到内心世界的艺术发展逻辑,可将原始艺术作品和艺术创作描述为"从环境艺术到人体艺术再到心象艺术"的历史演化过程,全部人从自然向人生成的过程,也就是精神生活越来越丰富、精神文明的水准越来越高、人的超生物性素质越来越强的过程。②第一个历史阶段的艺术是工艺、建筑和雕塑,因为为了环境而生产,媒材取自然环境且构成人类生存环境的一部分;第二个历史阶段的艺术是人体装饰、舞蹈和哑剧,即利用人的身体进行艺术的创作,所以被称为人体艺术;第三个历史阶段的艺术是绘画、音乐和诗歌,它们都是心灵的产物,较为突出地显示出艺术的精神品性,因而被认为是心象艺术。③这种划分法有它的逻辑的合理性,但是也并不能概括原始艺术全貌,且有不合逻辑之处,比如原始岩画作为绘画艺术也可以看

① 朱狄.艺术的起源[M].北京:北京青年出版社,1999.
②③ 易中天.艺术人类学[M].上海:上海文艺出版社,2001.

成是一种环境艺术,因为它也利用环境媒材且构成原始人文环境的一部分。

第二节　依存与独立

当代文化学者司马云杰在其《文化价值论——关于文化建构价值意识的学说》一书中指出,文化世界既是人的创造的杰作,也是人安身立命的精神性依归,"从现实性上来说,从文化世界在现实生活中先于人、自我生命的存在上来说,它是人的价值意识发生、建构的唯一本原",文化世界作为价值意识的本源,其本体生成论的原因是:①文化世界具有先于个人经验的本体论性质;②文化世界具有形而上的本体论性质;③文化世界具有价值本体论的性质。

"不同文化世界的风俗、习惯、伦理、道德、文学、艺术、哲学、语言、制度等构成一种总的文化精神,也构成一种文化价值系统。它不仅超越个体人的心理,而且超越个别时代和个别文化价值。特别是文化价值系统里的根本精神,它是不会为个别时代、个别人物所改变的,也是超越其他民族文化的价值而存在的……一个国家,一个民族的社会历史究竟怎样发展和演变,虽然有诸多因素在起作用,但其真正深层起作用的,最终决定于他们有一个什么样的文化世界,最终决定于这个文化世界存在着什么样的文化价值系统。"①

所谓文化价值系统里的根本精神,即文化实体里的宇宙本体论或形上本体论思考,如印度文化的"梵",古代希腊罗马文化的"逻各斯",中国文化的"道"。"梵"(梵天)。自公元前1500年至前1000年通过《奥义书》的宣扬成为印度哲学的本体——非人格本体神,这个"梵天"大神不仅用思维、意念创造了万物和人,赋予生命,而且以自己的思维赋予人,使人成为能感觉和思维的生命。因为"梵"乃永恒之实体、创造之本源,因此它也是一切价值的依归,表现在人生体验中就是梵我合一,也就是个体与本体合一进入一种形而上的永恒和谐的状态。黑格尔在《哲学史讲演录》中评价印度宗教和哲学:"确切地说:印度观念是这样的,他们认为有一个普遍的本体的存在,它可以较抽象或较具体地被把握,一切东西都产生于本体。本体的产物一方面是神灵'英雄'、普遍的势力、形态、现象;另一方面是畜生、植物与无机的自然。人处在两者之间,人所获得的最高境界在宗教上和哲学上一样,都是在意识中使自己与本体合一。"②所以印度人的人生价值甚至一切行为包括艺术行为皆以实现人神合一的超自我境界为最高理想。唐君毅在《中国文化之精神价值》一书中认为,西方人的自然宇宙观——上帝创造世界必有秩序及纯理分析精神乃派生出西洋的求知、进取、自由、平等的人生价值观;中国人之宇宙观是以"当下位时以说"的宇宙观,自当下位时以说宇宙,则当下为今古四方上下所交会,亦即为古今上下四方之极限,或今古上下四方中和之地。……吾人自己之生命,亦即为一生化历程,而与似在吾人之外者,恒在相与感通中,使起作用相往来……而凡物之感通,皆见一时位之物,与他时位之物之交会,而见一中和。故中国先哲不言无限而言中和,此中和之所在,盖即无限之所在也。③

中国、印度和欧美文化价值系统里的宇宙观之不同遂导致根本精神的分化与疏离,这正是当代文化冲突论者所深深忧虑的现实情形。

原始人以原始意识和原始思维所创立的宇宙观、生命观构成了原始文化的本体论部分,原始人对宇宙秩序、时间序列及生命现象的模糊认知(推己及物,同情交感)产生了"万物有灵"的自然宇宙观和生命观,原始人类的宇宙观和生命观是交织在一起不分彼此的,维持生存的本能欲求和生命延续的本能欲求使原始人对事物

① 司马云杰.文化价值论——关于文化建构价值意识的学说[M].西安:陕西人民出版社,2003.
② 邱紫华.东方美学史[M].北京:商务印书馆,2003.
③ 唐君毅.中国文化之精神价值[M].南京:江苏教育出版社,2006.

的判断以实用为上，一切对求生有益、对生命延续有益，并能带来本能快感的都是有价值的，是真的、是善的、是美的。原始文化系统和文明时代的文化系统相比其原始性是指它的物质文化、制度文化及精神文化的技巧性层面，但是在精神文化的精神品性层面，原始文化与现代文化一脉相承，很难以"原始""现代"这样的进化论名词加以界定。

所谓"原始文化"或"原始文化系统"，当代的学者解释为：

原始文化，也即史前文化，即文字出现以前处于蒙昧野蛮状态的人类所创造的粗糙简陋的物质文化以及原始的风俗、习惯、宗教、艺术等精神文化，同时也包括现代保留下来的原始民族不发达的蒙昧状态的各种文化。①

很显然，这个文化系统与文明社会的文化系统相比，其"符号系统"②要简单很多，现代人类价值意识建构起来的精神文化价值系统除了风俗、习惯、宗教、艺术之外，尚有伦理、道德、哲学、科学、政治、法律等。但无论如何，艺术自人类文化系统建构之初便成为人类文化价值系统中不可或缺的一个组成部分，这已成为不争的事实，原始艺术作为原始人的一个特殊的价值领域当然会受到原始文化精神中根本的价值意识所制作。原始艺术——原始雕塑、装饰、绘画、音乐、舞蹈、诗歌、建筑，甚至原始手印岩画及原始文字其原初的、基本的价值意识是"有用""实用"。《劳塞尔维纳斯》（手持角杯的少女）作为原始雕塑的代表，很难说具有今天所谓的艺术的审美价值，粗朴稚拙的造型及女性生殖哺乳器官的夸张表现，都表示它的存在是为了满足原始人生育繁殖的欲求，或是性的欲求。人体装饰也并不像今天的时装表演是为了审美冲动和商业效益的双重价值欲求。巫术绘画和巫术舞蹈或为了狩猎成功或为了吸引异性，也主要是为了实用的目的来进行这些艺术活动。总之，原始文化价值意识的生存欲望诉求，决定了原始艺术的价值意识主要强调的是艺术的使用价值和实用目的。

原始艺术在精神品性和价值取向上受原始文化的制约，同时在艺术技巧上也受到原始物质文化的制约。《吕氏春秋·仲夏记》："帝尧立，乃命质为乐。质乃效山林溪谷之音以作歌，乃以麋革置缶而鼓之；乃拊石击石，以象上帝玉磬之音，以致舞百兽。"在石器时代，玉磬、陶埙、鼓鼙是最早的乐器，"拊石击石"即以手拍打石头或以石击石，以这种最原始的乐器来模仿"上帝玉磬之音"，其效果可想而知。原始诗歌通常只是口耳相传的没有意义的音节的重复，澳大利亚蒙昧人在每一首诗歌之后，重复若干次"阿班格——阿班格"，而印第安人狩猎时则在像我们的孩子们所用的那种呱嗒板的伴奏下，以合唱"嗯呀——哎——哇！嗯呀——哎——哇"来取乐。亚当·斯密由于看到无意义的词所具有的原始特征仍然保留在民谣的结尾中而下了这样的结论：这些没有意义的或纯粹是音乐的词，由于可以被另一些词所代替，这些替换进去的词却可以表现某些意义，而它的韵脚步又可以和被替换的词完全一致，就像音乐中的词所做到的那样，那么这就是诗的起源。③ 由于没有文字记载和印刷传播，原始诗歌不可能积累或总结创作的经验和技巧，因而其表现性远不如文明时代的诗歌那样繁复、圆熟。

在原始文化价值系统中，风俗、习惯、原始宗教和艺术一样表达了原始人对自然宇宙的本体论认知，同时它们的价值取向也受到原始文化精神的制约，尤其是宗教，它是原始文化的价值意识的本原，"万物有灵"的泛灵主义自然观导致了一切人生活动皆为一种巫术模式或准巫术模式，在这种巫风盛炽的人文环境之中，原始社会

① 司马云杰.文化价值论——关于文化建构价值意识的学说[M].西安：陕西人民出版社，2003.
② 恩斯特·卡西尔认为，任何生命体都有一套感受器系统，即察觉之网，还有一套效应器系统，即作用之网，但是文化的出现，使人获得了第三个环节——符号系统（符号宇宙）。语言、神话、艺术和宗教则是这个符号宇宙的各个部分，它们是组成符号之网的不同丝线，是人类经验的交织之网。人类在思想和经验之中取得的一切进步都使这符号之网更为精巧和牢固。（德）恩斯特·卡西尔.人论[M].甘阳，译.上海：上海译文出版社，1985.
③ 朱狄.艺术的起源[M].北京：中国青年出版社，1999.

的风俗、习惯的价值就被认定为它们是否具有"模仿巫术"或"交感巫术"的灵验效果。属于印第安人的博托库多人和翡及安人从七八岁开始,就在下唇和耳轮上穿上了纽扣模样的窟窿,再将一种很轻的木制栓塞装进去,不久之后用几个较大的栓塞去代替那些较小的栓塞;件工作继续进行,直到可以用四英寸(1 英寸=2.54 厘米)直径的栓塞时为止。据格罗塞的解释,这种奇怪的装饰和风俗习惯,除了具有标志价值、美感价值,也有它的巫术灵验价值——为了它能在别人(敌人)身上起一种感应,威吓敌人。① 北美多布人,把争斗——人类社会和自然力量的生存竞争看成是自然界和人类社会的普遍规律,宇宙就是斗争的产物,由这种斗争的宇宙本体论发展成为"汝失吾得"的利己主义价值取向,凡是能利己的都是有价值的,多布人的巫术咒语,如施用在甘薯上的符咒就是为了诱惑别人种的甘薯停留在自己的地里,在多布,盗窃和通奸就是那些受人敬重的人所用的极有用的符咒的目的。多布社会缺乏合法性,背信弃义是他们伦理观。原始艺术与原始风俗、习惯以及宗教一样受到原始文化精神的制约,并通过特定的形式表现原始文化的基本价值取向和原始文化的精神品性,如绘画中的散点透视、正面律正是通过特定的形象系统来表现原始万物有灵的思维习性和宇宙自然观。在原始巫术思维中,任何事物只要有形体就有灵魂、有生命,因此巫术形象、艺术形象、绘画画面遵从完整性原则,即尽量将事物、生命的全部面貌或其精神性、灵魂性表现强烈的部分突显出来,如果形象是不完整的、残缺的,那么就意味着生命的病态和死亡。古埃及壁画画水塘时,采取一种奇妙的组合:水塘为俯视图,塘边的树木朝四边倒下,池水中的鱼则画成侧面;此外,壁画上的人物、动植物形象基本上是没有遮挡的,即使出现遮挡,也要把被遮挡的部分的轮廓线在前面事物的图案内画出来,就像是透过玻璃器皿所看到的一样。古埃及的人物画中站立的人:侧脸,眼睛完全从正面表现,胸部表现为正面,从侧面表现腿和脚。这种古埃及式的正面律的表现方式曾在人类原始绘画中、在早期各民族的绘画中存在过数千年,直到现在还在中国的年画、门神画、民间剪纸和民间织品中大量存在,且依然焕发出奇异之美。②

原始艺术受制于原始文化的物质基础和精神品性,原始艺术注重于作品的使用价值,原始艺术在技巧层面浑朴简拙,在这些方面它和原始风俗、习惯和宗教一样并无明显的特征突出它的独立性、自在性,但是,原始艺术有一个特殊的价值是其他原始文化价值成分所不具备的,那就是原始艺术的"情感确认"价值。虽然原始风俗、习惯和宗教都涵融着一定的情感成分,但是它们主要的是通过人类社会的个体或群体的实践活动表达了人类对自然现象、生命现象和宇宙结构的认知。巫术和图腾崇拜作为原始宗教带有强烈的感情色彩,但是其通过幻想的方式企图控制自然力的目的和动机,乃是不容置疑,只有艺术其第一目的最基本的价值乃在于对人的情感的确认,并通过情感思维情感直悟的方式参与人类的其他文化实践——风俗、习惯、宗教等,并领会和体悟宇宙的秩序和结构、自然现象和生命现象的奥妙。当代有学者指出:"由于原始人大脑皮层结构还处于不成熟的状态以及理性经验的匮乏,原始人认识和判断自身和客体的思维方式往往以情感为主要特征。作为一种心理能力的情感,它以感觉为基础,联合了情绪、心境、知觉等各种心理机能。对客体对象的结构提出、对对象的价值判断、性状特征分析、心理现象的形成,都是在情感的包孕中来完成的""情感是包容原始生活各个方面的社会化的心理能力,它因而成为原始人思维和创造的一个绝对原则"。③ 我们认为,其实即使是理性经验丰富、大脑结构完整的现代文明人,其对客观世界的掌握也离不开情感想象、情感直悟和情感实践,马克思(见图 4-2)在《〈政治经济学批判〉序言、导言》中指出,人类

图 4-2 马克思

① (德)格罗塞.艺术的起源[M].蔡慕晖,译.北京:商务印书版,2015.
② 邱紫华.东方美学史[M].北京:商务印书馆,2003.
③ 张晓凌.中国原始艺术精神[M].重庆:重庆出版社,2004.

对世界的领受和通过这种领受,掌握世界的方式有四种,即理论、实践-精神、艺术和宗教。其中理论和实践-精神的掌握方式,以真实性和实用性为目标,它们追求的是活生生的现实存在物。其掌握的途径为:真实地反映对象,把握事物的发展规律,更有效地利用对象。① 原始人的劳动实践与动物不同的地方就在于人在总结劳动经验的基础上,将经验上升为原始的综合性、抽象性的原理。长期观察尖利的石头的砍刺效果,于是发明石刀、石斧;观察自然界中石头摩擦起火,于是想到人工取火的方法;由长期穴居林栖的经验积累,终于可以搭造原始房屋,这些都是人类在文化创生时期的理论和实践-精神的掌握方式。而原始宗教通过巫术、图腾崇拜的方式所要解决的问题是与现实生活密切相关的方方面面,如种植、采集、狩猎、觅偶、疗伤、送终、战争、迁移、攘灾、祛祸等。所以,原始人的四种掌握世界的方式,只有艺术的掌握方式不以实用为目的,"在艺术掌握活动中,人化自然从本质上讲就是情化自然,艺术掌握也就是情感掌握,以情造物——对物的掌握和以情动人——对人的掌握"。② 艺术的目的是通过情感的交流互动使自我、他人及自然万物感通无间,而成一个有情宇宙,从而确证人的感情之活泼灵动。

艺术和其他三种掌握世界的方式一样也有它的认识论目的和认识论价值,但艺术对世界的认知与理论认知、实践-精神认知以及宗教认知方式不同。其他三种认知方式以理性思维为主,而艺术的认知世界的方式以感性思维为主,艺术不仅是情感的载体、情感的符号世界,而且通过情感直观、情感触悟、情感抵达的方式来获得对真理的把握,在情感思维中,艺术作品和艺术语言中皆暗含着理论、实践-精神和宗教认知所抵达的真理。中国佛教经典《六祖坛经》上记载五祖弘忍大师对"情""性"和"生"的体悟:"有情来下种,因地果还生,无情亦无种,无性亦无生。"意即人的情感、性情中自然地蕴含着智慧和理性。

> 吾人直就吾人有如是之心情时,加以反省体验,明见吾人此时之心情,乃直接对当前之境而发。由此所对之境之特殊性,及如是之心情之生动活泼性,即知其为当下生命活动之开辟或创新。而由此生命活动之含超越吾人之打算,而趋向于客观的使孺子得救,或拒绝嗟来之食之事,即知吾人之心情,乃超越于我个体之主观,而涵盖他人与外物于其内之客观性的宇宙性的心情。因而能具此心情之自然生命,亦即包含超自然个体之意义之生命,而为精神生命或宇宙生命之直接呈现。③

原始艺术主体秉具这种"涵盖他人与外物于其内之客观性的宇宙性的心情",通过他们的艺术创作和艺术作品,将超越于自我的宇宙生命直接呈现出来。

原始艺术的"情感确认"功能和艺术的情感性认知方式,正是原始艺术从发生学意义上就不同于风俗、习惯和宗教的特立独行之处,也正是艺术在原始精神文化系统里具有独立价值的主要原因。

第三节 原始艺术精神

一、人本性——人而为人之确证

史前艺术是人类意识和情感的客体化,也是人类意识和情感状态之载体,因此史前艺术(艺术作品、艺术行为)皆深深地烙上了人的印记。从第一件打磨石器工具开始,到原始人的第一声有节奏的呼喊(原始诗歌),五颜六色地涂抹身体,水边林下疯狂地集体性地酣歌曼舞,以及在漆黑幽深的岩穴深处刻画下驯鹿和猛犸的形体

①② 庄锡华.艺术掌握论[M].北京:社会科学文献出版社,2002.
③ 唐君毅.中国文化之精神价值[M].南京:江苏教育出版社,2006.

轮廓,等等,史前艺术作品带着人类的智慧、热情和理性构成了原始文化的重要组成部分。不管是以人体为表现对象的原始雕刻(塑)、岩画(如法国拉斯科洞窟壁画中那个鸟首人身的猎人)①、陶器上人形纹饰,还是以动物、植物、天文、地理为表现对象的种种其他原始艺术文本,人的目的、人的情感、人的思维能力、人的欲望以及人的理性精神得到具体的、栩栩如生的显现。

　　古希腊哲学家普罗泰戈拉说:人是万物的尺度,是存在的事物存在的尺度,也是不存在的事物不存在的尺度。马克思认为人类最低级、粗糙的劳动产品都是"人的本质力量的对象化",准之于原始艺术,一样若合符节。虽然上古人类崇拜自然神祇、动物图腾,但是这些观念的符号乃是观念的产物,动物慑于大自然的威力只能形成一系列引起恐惧混沌的表象,但绝无综合抽象的能力将它们具体化为一个个表意的符号,所以动物世界产生不了艺术。自从人告别了自然界而成为"人"之后,艺术才有可能发生在人与世界的广泛的关系之中。艺术起源的诸种设定——劳动、游戏、巫术、表现、模仿以及多元综合起源说,等等,都必须有一个前提,那就是以上种种必须是属人的"人性化了人类社会实践活动",所以我们说,原始艺术高扬人性和人的意志,但是这又不是"人本主义",即一切皆以人的本能欲求为依归,原始艺术的种种表现,如自残其躯的文身画,冒着生命危险攀岩入穴刻绘巫术壁画,以及在洞穴壁画上把人画得很小,把猎物画得庞大无比,这些皆表示原始人对超出人类理解力和控制力之上的宇宙秩序和生命法则的敬畏,对自我意志和欲望的有意的克制,原始艺术中的这些思想元素归根到底还是人类的情感思维能力(野性的思维)所能触悟的宇宙真理,它们统统来源于人,来源于人的最初的生命的热情和理智,这种既不同于自然主义,又不同于人本主义的艺术精神,我们不妨称之为"人性主义"。

二、完整性——生命意识之彰显

　　所谓"完整性"有两个意思。其一就刻画的单个的人或物来说,尽量表现其全貌,这在古埃及人物浮雕里表现得最为充分,如古埃及第十八王朝时期的著名壁画《三个女乐师》,头部采取侧面,但最能表现人的精神生命活力的眼睛采取正面对视的表现,上身皆用正面表现,而下半身又用侧面刻画。② 这与原始艺术创作的完整性原则有关,原始人根据"万物有灵"的世界观判断任何事物只要有形体就有灵魂、就有生命,形体与生命是合二为一的存在实体,因此在刻绘有灵魂、有生命的雕塑作品时,大多采取全身刻绘,而且最能彰显生命灵性的眼睛要得到夸张和强调,要在侧面的脸上画上一只硕大的眼睛,不仅为此,有时双眼或单眼还分别用铜、乳白石英、透明水晶、紫檀木镶嵌而成,熠熠生辉,显得如同活人的眼睛一模一样。原始巫术有一种巫术叫"伤害性巫术",即通过刻画躯体残缺之形象而欲祸及对方。因此,如果不是出于"伤害性巫术"的目的,原始艺术家不会刻绘残缺不全的形体,原始艺术家敬畏生命、保全生命、赞美生命也正是他们进行艺术创作的基本态度和价值立场。

　　其二,就刻画的某个事件场面来说,如想象中的狩猎活动,原始艺术家会尽量表现其全貌,交代其间的各种关系,特别是分布在世界各地的大型岩画无不如此,其结构完整,物像分布疏密有致,颜色涂染多用红色象征生命活力,以使人与动物的动作姿态之间的相互呼应都显得栩栩如生,突显出生命的动感和天工造物的生动气象。原始艺术中所彰显出来的这种原始生命意识是人类宝贵的精神财富,中国书法、戏剧、绘画、音乐、诗歌皆讲究起承转合的结构性法则,实际上也是一种完整性原则在起作用,不过它的背后是初民立地为人之时就已领悟出来的大自然秩序和生命的能量。

　　① 高火.欧洲史前艺术[M].石家庄:河北教育出版社,2003.史前绘画几乎总是把人的相貌隐藏在面具后面,或把人画得很粗糙。这个鸟首人身的猎人的手的下方脱落一件顶端装饰为鸟身的武器,而画面的正前方,一只被矛刺穿肚子的野牛正向猎人发动攻击。
　　② 高火.埃及艺术[M].石家庄:河北教育出版社,2003.

三、情感性——以情窥真之玄揽

"完整性"作为原始艺术精神,与原始生命意识和"万物有灵"的自然观有关,同时它也与生命状态最活跃、最显著的表征——人类的情感有关,没有人的情感和人的情感思维的积极投入,这种完整性也是不可思议的。恩斯特·卡西尔在《人论》中,引用歌德的论说来阐释,"唯一的真正艺术""完整的、活的"艺术与人类情感之内在关系:

> 艺术早在其成为美之前,就已经是构形的了,然而在那时候就已经是真实伟大的艺术,往往比美的艺术本身更真实、更伟大些。原因是,人有一种构形的本性,一旦他的生存变得安定之后,这种本性立刻就活跃起来……因此野蛮人便以古怪的特色、可怕的形状和粗鄙的色彩来重新模仿造型他的椰子、他的羽饰和他自己的身体。而且虽然这些意象都只有任意的形式,形状仍旧缺乏比例,但是它的各个部分将是调和的,原因是,一个单一的情感将这些部分创造成为一个独特的整体。
>
> 这种独特的艺术正是唯一的真正艺术。当它出于内在的、单一的、个别的、独立的情感,对一切异于它的东西全然不管,甚至不知,而向周围的事物起作用时,那么这种艺术不管是粗鄙的蛮性的产物,抑或是文明的感性的产物,它都是完整的、活的。①

这段话的意思是艺术(艺术家、艺术作品、艺术活动、艺术欣赏)会保全它的完整性。这种完整性(独特的整体)来自人的本性——内在的、单一的、个别的、独立的情感。人类自身只要秉具这份独特的情感,就有可能对外界事物发生作用,用情感结构和情感逻辑进行艺术的构形,只要是依据这种独特的、真实的、自然的情感来进行艺术的创造,那么不管是出自蒙昧人之手的技艺朴拙的工艺品,还是出自现代文明人之手的精品杰作,它都是真正的艺术——完整的、活的艺术。

原始艺术创作主体的情感状态如何,我们无法知晓,但是我们从岩画上那奔走雀跃的群兽的动态之上,从他们如醉如痴狂歌怒吼的舞蹈中,从他们那节奏铿锵情味浓厚的诗歌中,感受到了原始人的那份真性情(下面括号内的是译文):

> 卡尔当格　嘎尔罗(我的年轻的兄弟呀)
>
> 玛姆木尔　嘎尔罗——(我的年轻的儿子呀——)
>
> 茂拉　　　纳德若(我再也看不见他了)
>
> 浓嘎　　　勃罗(我再也看不见他了)

这是一支澳大利亚土著人的殡葬歌,②我们仅从它的节奏感和声调的抑扬顿挫之组合上已感受到了一种浑朴的强烈的情感力量。

情感为什么能将异己异质的事物整合完形?为什么原始人通过情感能发现隐藏于事物之后的秩序和有生命的、有意味的形式?当代有学者认为,这是因为情感思维的特殊性(与科学思维比较而言)所造成的,艺术思维从思维上把表象中的"一般"和"个别"区别、分析出来以后,也要进而综合,但这是一种不同于抽象概念的综合——把分析出的"一般"又回到完整的表象中去,和那个"个别"相综合,把"一般"予以突出、强调,使"个别"能

① (德)恩斯特·卡西尔.人论[M].甘阳,译.上海:上海译文出版社,1985.
② (英)爱德华·B.泰勒.人类学——人及其文化研究[M].连树声,译.桂林:广西师范大学出版社,2004.

更充分地体现出这个"一般",却又不失去这个完整表象的独特的"个别"。

这是艺术意象的产生过程,更为重要的是,艺术思维(情感思维)不只停留在从表象上升为意象,还要由意象上升为意境。"在意象思维中思维的基本材料是意象,人运用思维能力(分析、综合能力),使意象和意象不断结合,简单意象综合为复杂意象,单一意象综合为复合意象,初级意象综合为高级意象。意象思维不断运动的结束,是形成完整的艺术意境,或统一的意象系统。"①

原始艺术的强烈的情感性表现,既是它的外观,更是它的内质和内核,因为经由情感这一人性化的心理机制,原始艺术在看似粗拙、缺裂、幼稚的"天然"文本里,抵达一种以情窥真的艺术境界,实现了马克思所肯定的对世界"艺术的掌握"。

四、神秘性——超越时空之遐思

原始艺术是神秘的,无数原始艺术作品与史前史一样沉入时光的隧道而永不复现,就是目前我们已经发现和正在发现的史前艺术,以及现代原始民族的艺术的真正内含和意指也令我们茫然。《手持角杯的少女》雕像到底是为了庆祝丰收而制作的丰收女神还是像诸多的"史前维纳斯"一样是生殖女神?新西兰现代野蛮部落的一首歌曲的译文为:②

> 你的躯体在白依舍玛特,
> 这里却出现了你的魂灵,
> 并且把我从梦中唤醒。
> 合唱:哈啊,哈啊,哈啊,哈!

这首现代原始部落的歌曲的最后部分合唱是由没有意义的音节构成的副歌,这种由没有意义的音节构成的复沓重唱的副歌在现代歌曲中也极为常见。如辽宁民歌《新东北风》(部分):③

> 东北风呀,刮呀,刮呀!
> 刮晴了天,晴了天,
> 刮晴了天,晴了天。
> 庄稼人翻身(哪)!大家伙迎新年(哪哎哎)!
> 过的是翻身年(哪)!
> 哎咳哎咳哎哎咳呀,哎咳,哎咳呀,哎咳哎咳呀。

这种从原始诗歌一直留传下来的副歌复唱也是很神秘的。从哲学认识论上来看,人类无论采取何种思维方式去把握这世界都感到自己永远也只能有限地把握这宇宙的无限性;艺术思维也一样,它永远只能有限地把握这宇宙的无限性。人面对这种凭直觉感悟出来的真理就产生了一种特别的情感,一种混合着茫然、敬畏、虔诚与虚幻的复杂情感,这实际上就是一种宗教或准宗教情感,而原始人敬天畏地惧鬼神,其精神世界正处于这

① 胡经之.文艺美学论[M].武汉:华中师范大学出版社,2000.
② (英)爱德华·B.泰勒.人类学——人及其文化研究[M].连树声,译.桂林:广西师范大学出版社,2004.澳大利亚蒙昧人在每一首诗歌之后,重复若干次"阿班格——阿班格",而印第安人狩猎人则在像我们的孩子们所用的呱嗒板的伴奏下,以合唱"嗯呀——哎——哇! 嗯呀——哎——哇"来取乐。
③ 江明惇.汉族民歌概论[M].上海:上海音乐出版社,1997.

种神秘的虔敬状态,因此,原始艺术既非常地具有实用主义,又非常的神秘化。复活节岛上的巨大的人体石像(见图4-3)据说是一种流传于太平洋各岛的航海者等传播的一种观念"马纳",一些太平洋岛国的居民相信马纳是一种看不见的精神力量,联系着他们和另一个世界的先祖和灵魂。①

我们可以把原始艺术中的这种神秘性看成是人类的觉悟和智慧的发现。人理性地(或凭借情感思维之触悟)认知了自我的渺小,有限的人才将无限的遐思畅想放飞至一种神秘的意象中去。在复活节岛,他们借天地苍茫之间兀然挺立的巨大的石像表达了对宇宙和生命的追问;赤身露体吹奏着潘的芦笛的美拉尼西亚人,是用音乐来表示一种神秘的诱惑。② 阿诺德·约瑟夫·汤因比称这种神秘的"真实",是"艺术的最基本的因素,却是超出其时代的那部分东西"。本雅明称之为灵韵、辉光,中国古代诗人称之为"余旨""言外之意,味外之旨",印度诗论家称之为"韵",日本美学家称之为"风姿""幽玄"。③

图4-3 复活节岛上的巨大的人体石像

与原始艺术的完整性、情感性一样,原始艺术的神秘性也是人类艺术的精神母体之一。艺术演化发展到后现代主义时期,艺术创作在"去中心""戏拟化""离散化"等美学理念的导引下,出现了更多元的表现方式,但是万变不离其宗,艺术作品的完整性、情感性和神秘性一如既往。中国画家谷文达1998年受纽约PS1当代艺术中心亚洲社团委托创作的装置艺术《联合国——中国纪念碑:天坛》,被西方艺术界认为是"代表着十亿多中国人的声音"的成功之作,而其成功的要素之一便是以古老汉字、宣纸、寺庙气氛等共同建构起来的对话场所,"作品突破了那种文字必须承载一定意义的传统思维,代表着一种神秘主义的新形式"④。

①④ (英)米歇尔·康佩·奥利雷.非西方艺术[M].彭海姣,宋婷婷,译.桂林:广西师范大学出版社,2004.
② (英)爱德华·B.泰勒.人类学——人及其文化研究[M].连树声,译.桂林:广西师范大学出版社,2004.
③ 曹顺庆.东方文论选[M].成都:四川人民出版社,1996.

第五章 艺术本体——艺术文化的自我存在

第一节 本质和本体

根据《牛津简明英语词典》,"本质"的两个对应词"essence"和"nature"都表示一系列特性、特征的结合,"essence"的解释为"All that makes a thing what it is / intrinsic nature",意即"事物特征之集合/内在的特性";"nature"的解释为"Thing's essential qualities",意即"事物的最重要的诸特性"。从构词上来看,"本质"是个偏正式合成词,意即"基本的性质"。客观事物千差万别主要是因为事物之间的"本质"性构成要素的不同所引起的,比如人能说话、制造工具、有目的地劳作,但动物不能,那是因为人与动物的"基本的性质"不同。人有主观意识,有理性思维能力,有完整的情感结构,这是人之为人的"最重要的诸特性";动物不具备这几种"最重要的诸特性",所以动物与人类不同。即使是同属动物类的"猫科"亚类的猫和虎这两种动物看起来非常相像,但它们之间还是存在着不同的特性,如畜养/野生、体大/体小,虽然它们"基本的性质"——哺乳类动物、肉食、猫科习性相同,但因为它们的特性不完全相同,我们还是可以根据这些"基本的性质"之外的相异的特性判定它们是不同的动物。由此看来,所谓"本质"是指事物之间得以互相区别开来的区别性特征。我们给一个事物下定义,给一个事物命名的时候,必须抓住事物的诸本质(基本的特性、特征),然后才能将不同事物在大千世界的万千色相中加以定位、加以描述,给它一个合适的身份。辩证唯物主义的认识论告诉我们要透过事物的现象看本质,言外之意,本质比现象更重要,因为本质不但内在地规定了事物的性质,本质还决定事物发展的方向,本质决定事物发展的命运,把握住了本质就把握住了规律。

"本体"这个词在传统中国哲学里也称"体",是与"用"相对应的。"体"乃宇宙的终极存在,佛家谓"真如""实相",也可以理解为宇宙生、成、住、灭之法则,大化衍生之"道",印度哲学里的"梵""梵天"(创造了宇宙万物的抽象性实体)。中国宋代理学大师朱熹论"体用",既有形而上的发挥,又有形而下的解释,双路并进,蕴含广博。在朱子的体用观里,"体"为本,"用"为末,"体"是形而上的理、道、太极,"用"则是形而下的气、器、万物。具体到人的情感心理活动,则"心之未发"为"体","已发"为"用","心有体用,未发之前是心之体,已发之际乃心之用"①,"以爱之理而偏言之,则仁便是体,恻隐是用"。"体用"的意指在中国哲学里虽有驳杂其说的情形,②被广泛运用到自然观、认识论、工夫论、历史论、政治伦理等方面,成为中国哲学中应用最为普遍的范畴之一,但是其作为中国哲学最重要的本体论范畴则是学术上之共识。中国哲学体用观的最大特点是"分而不分,不分而分",

① 陈淳《北溪字义》释心谓:"心有体有用,具众理者其体,应万事者其用。寂然不动者其体,感而遂通者其用。体即所谓性,以其静者言也。用即所谓情,以其动者言也。"景海峰.中国哲学的现代诠释[M].北京:人民出版社,2004.

② 熊十力先生在《破破新唯识论》一书里,总结中国哲学史上的"体用"学说,将其划分为两类三种。第一类是哲学意义上的体用,是就人生的基源、大化之本始处立言;第二类是一般通用者,随机而设,凡主次、轻重、本末、先后、缓急等不同,都可用之表达。第二类又可分为两种:一种是"随举一法而斥其自相"的体用,即具体事物之实体与功能的关系;另一种是"如思想所构种种分剂义相,亦得依其分剂义相而设为体用之目"。景海峰.中国哲学的现代诠释[M].北京:人民出版社,2004.

即"体""用"互为涵摄,不即不离。熊十力提出,西方哲学家"言有实体与现象二名,俨然表有两重世界,足以证其妄执难除,东土哲人只言体用,便说得灵活,便极应理",意即相比较而言,以"体用"范畴描述世界的最高本体与事物现象之间的关系,要比实体与现象的名目准确得多,它充分体现出中华民族理论思维方式之特色,反映出中国哲学的真实精神。①

"本体"在西方哲学里指终极的存在。本体论是关于存在、存在物的学说。在古希腊哲人那里,"本体"表示宇宙的始基,是对现象进行还原之后的"本原",柏拉图称之为"理念",毕达戈拉斯称之为"数",德谟克利特称之为"原子"。到了中世纪,神的意志成了世界的本原和实体性存在,上帝成为世界的终极动因(第一推动力),"人被宣布为上帝所安排的秩序的组成部分,作为绝对的和决定一切的本原,上帝早就预先注定了世界和人的命运。他行事不让人知道,把人变成自动执行神的意志的盲目工具"②。近代以来,神志本体论遭到了唯理主义哲学本体论的颠覆,笛卡尔认为"我思"先于上帝的设立,"我的理性""我的思想"是世界存在的前提,"我思故我在"也可以理解为"我思故世界在"。这种把自我意识、人类理性无限拔高的宇宙认识论理念,意味着人的身心分离,因为这种唯理论把"我"定义为赤裸裸的思想、理性,而把人的感觉、想象、意志、情思与思想剥离开来,因此这种唯理论的"我思"陷入了独断论的深渊。康德和休谟等人否定了这种独断论的本体论,认为形而上学(本体论)超越了人类知识可能性的范围,因而用唯理论方式建立起来的本体论是独断的,没有实在的根据。

康德之后,西方哲人不满自然本体论或理性本体论,提出生命本体论的范畴,把生命解释成人的价值存在、人的超越性生成、人的终极意义的显现。叔本华将人的意志看作本体;尼采将生命力看作世界的本原;狄尔泰将谜一般的生命及其"生活世界"看作是世界的本体;在柏格森那里是直觉、绵延;在海德格尔那里是既能朗现,又可遮蔽存在的"亲在";在萨特那里是人的"自由";在马尔库塞那里,则是生命和人的新感性。③

现代生命本体论注重人的感性生命的意义生成,注重宇宙的人学意义,实际上可以与中国古代圣人"缘道垂文"及新儒家"心学"思想相互支持。前者认为作为认识主体的人间圣哲凭借自己的智慧感通天人之际,可以认知宇宙之本体——道体,并以言释文章昭示天下,虽然这少数的圣哲的生命感悟能力还不是西方现代"生命本体论"所说的普遍的个体感性生命本身,但是这两者所取的对"本体"的感悟方式——人的生命直觉还是相通的。新儒家"我心即宇宙,宇宙即我心"本体认知方式与西方现代"生命本体论"互通款曲,都认为普通人的生命感性直通宇宙大道本体,都将人的主体生命感性上升到与宇宙生命本体异质而同构的高度而加以体认。

总之,对"本体"的认知,对这个形而上的终极存在的判断和理解,直接关系着人类的生存价值判断和价值取向:以上帝为终极本体,必将人生存的意义和价值维系于上帝的意志和上帝为这个世界所规定的秩序之上;以客观理念作为宇宙的终极原因和终极依归,必然轻视俗世的生存价值而尊崇超越性的神秘的存在,如印度文化对"本体"的认知就引导着人们超然出尘,而轻视、漠视现世的生活;以生命意志以及人的活感性作为宇宙的本体,则必重视人、当下的人、当下的生活形态和当下的情感状态。人作为一种存在物,作为一种融感性和理性为一体的特殊的群类,不管是出于自我身份确认的需要,还是出于自我发展完善的需要,都无法停止对"本体"的思虑,因为它关乎终极本原和终极归宿,关乎存在的理由,关乎进行一切价值判断的逻辑本源。

亚里士多德说,本体论(形而上学)就是研究存在之为存在的问题的学问。所谓"存在",又叫"实体",是宇宙的大本大源。当我们探讨这个实体概念时,关心和不关心的问题可以归结为这样一些方面。

第一,它不关心具体的、特殊的存在,而只关心整体的,普遍的存在。

第二,它不关心多样性的、可分性的整体或总体存在(可数),而只关心统一的,不可分的整体或总体存在(不可数)。

① 景海峰.中国哲学的现代诠释[M].北京:人民出版社,2004.
②③ 王岳川.艺术本体论[M].上海:生活·读书·新知三联书店,1994.

第三,它不关心显现了的存在,而只关心终极的存在。

第四,它不寻求存在的当下意义,而只寻求存在的原始直观。①

从以上的论述中我们可以看出,"本质"(essence)和"本体"(being)是两个不同的哲学范畴。我们通常所说的"事物的本质"不同于"事物的本体",同样,"艺术的本质"也不同于"艺术的本体"。"本质"乃事物的诸特性、特征,往往是可数的,非唯一的;而"本体"有两种含义,一是指向宇宙的本原,如中国哲学之形而上"体用"之说中的"体""道体",二是指某一事物之外在现象被彻底还原之后的最根本的特征。

作为形而上之存在实体,本体是唯一的,《老子》"道生一,一生二,二生三,三生万物",以及《周易·系辞》"易有太极,是生两仪,两仪生四象,四象生八卦"中的"道""太极"就是宇宙论的唯一本体。事物的本体特指事物诸特征中最根本的特征,它也是唯一的;而本质是就事物的不同内涵、功能、特点诸方面而形成的一个概念。如我们说艺术的本质是人的实践活动,是情感的表现,是无目的的游戏行为,是模仿,是接受者和创作者的共同创造,是特殊的技能技巧,艺术的这些不同的特征都可视为艺术的本质,但这些本质之后必有一个最根本的本质,即艺术最终的、唯一的实在。克莱夫·贝尔称之为"有意味的形式",苏珊·朗格称之为"人类共同的情感结构",汉斯·格奥尔格·伽达默尔(见图5-1)称之为"人类共在的原要求",等等。可见,本体比本质更本质,更具有原生性和始基性,但是当我们在说某一事物的本质时,特别是在说某一事物的最重要的本质时,往往又等同本体。比如根据马克思、恩格斯对人的不同论述,我们可以说"人的本质是劳动",也可以说"人的本质是一切社会关系的总和","人的本质是自由自觉的活动"。我们还可以从人类的起源上,社会关系、历史活动、心理上、遗传上或结构功能上给"人"下定义,指出人的不同的本质,但在这些本质之后,有一个关于人的最终的不可还原的本质,那就是"人是文化的存在者"。这个概念既可以称为是人的本质,也可以视为人的本体性存在。②

图 5-1　汉斯·格奥尔格·伽达默尔

第二节　艺术本质论和艺术本体论

"本质"指事物的一系列特征,给事物下定义需要胪列一系列的特征,这些特征是该事物所有而其他事物所无的,艺术本质指使艺术区别于其他事物的一系列区别性特征,所以当代艺术本质论可以界定为:探讨艺术之所以为艺术的本质规定和基本特征的学问。③

"本体"乃形而上意义上的事物存在自身,本体论关注的问题是"什么存在""什么样的事物在第一意义上存在",以及"不同种类的存在如何关联"。对于艺术本体论而言,其所关注的问题为"艺术是什么样的存在""艺术如何存在",以及"艺术与其他存在的关联"等艺术哲学问题,因此,艺术本体论的追问,并不等同于单纯探究"艺术是什么"的艺术本质论。它虽然包括这种本质性的追问,但进而更要追问到本体论的最高层面。我们探讨艺术的价值,探讨艺术在文化价值系统中的地位,只是探讨艺术的本质还远远不够,因为艺术的本质特征还不能

① 曾志.西方哲学导论[M].2版.北京:中国人民大学出版社,2008.
② 司马云杰.文化价值论——关于文化建构价值意识的学说[M].西安:陕西人民出版社,2003.
③ 李心峰.20世纪中国艺术理论主题史[M].沈阳:辽海出版社,2005.

从本源上回答艺术对人类及人类文化的意义,艺术作为一种本体性的存在与文化价值系统中的哲学、宗教、道德、科学等的存在具有什么本体意义上的不同?贯穿人类历史始终的人类学意义上的艺术"自在物"是什么?只有回答了这些问题,我们才能把握住艺术价值的自在性和圆满性。如果说,对艺术文化的研究,要注意艺术的价值观念①,那么我们对文化价值系统中的艺术的研究,就不能只停留在对艺术特征、艺术功能、艺术表现方法等的研究,而要把思维的触觉深入艺术的形而上存在,自身进行人类学意义上的本体论探讨,只有这样,我们才能寻觅出艺术价值的本源,给文化价值系统中的艺术一个恰当的定位。

由于"体用"在中国学术话语环境中,不仅是形而上的意义上的本体论范畴,而且被广泛地运用到自然观、认识观、工夫论、历史观、政治伦理等多个领域,成为中国哲学中应用最为普遍的范畴之一②,再加上"本体"又可理解为事物本质规定性中最主要的、最基本的本质规定性,所以,艺术本质论与艺术本体论有相互混同之嫌,例如,当代有的学者认为"模仿"是艺术古典本体论的古典形态③,而实际上,"模仿"只是艺术诸特征之一,除了"模仿"这一特征之外,艺术带有游戏的性质,艺术还是一种特殊的精神劳作和实践行为,因此,"模仿"不是艺术的本体,按柏拉图的看法,理念是唯一的真实存在,个别事物只是理念的影子,艺术只是对现实世界个别事物的模仿。艺术模仿个别事物,而这些个别事物作为艺术模仿的对象是虚幻的,因而艺术是"影子的影子",它没有自己的本体性存在,因而是不真实的。亚里士多德认为艺术对个别事物的模仿可以达到更真实、更理想、更普遍的自由境界,所以在亚里士多德那儿,艺术的本体实乃个别事物的本质,也即个别事物中所含有的普遍性,个别中的一般。亚里士多德的艺术本体说到底还是一种客观的理式、规律,与黑格尔的绝对理念说遥相呼应。

新时期以来,我国艺术本质论探讨有以下几种主要观点。

第一,形象反映说(蔡仪)认为:"文学是反映社会生活的特殊的意识形态""文学是社会生活形象的反映"。

第二,情感表现说(李泽厚)认为:"情感性比形象性对艺术来说更重要""艺术的情感常常是艺术生命之所在"。

第三,审美本质说(王朝闻、陈传才)。陈传才在《艺术本质特征新论》一书中指出:只是从社会意识反映社会存在,并反作用于社会生活这个哲学认识论的层次,来把握艺术的本质特征,这是不够的。对艺术这种特殊的意识形态来说,还应该从它对现实的审美关系,即创作和欣赏活动中审美主客体的复杂关系这个层次,揭示艺术与科学、美感与思维相区别的审美本质特征。

第四,特殊精神生产说(李心峰)认为:"所谓艺术是一种特殊的精神生产。作为一种生产,它是一种感性、客观的、有目的的、对象化的、能够创造美的价值的实践;作为一种精神生产,它具有认识反映性、能动性和历史具体性(表现为意识形态性);作为一种特殊的精神生产,它以满足人们的审美需要为自己的特殊目的"。④

第五,审美意识形态说(钱中文、童庆炳)认为:"文学作为审美的意识形态,以感情为中心,但它是感情和思想认识的结合,它是一种虚构,但又具有不以实利为目的的无目的性,它具有阶段性,但是一种具有广泛的社会以及全人类的审美意识的形态"。

第六,社会意识形式说(董学文)认为:文学艺术在社会结构中的定位,可以描述为经济结构是基础,在这个基础之上耸立着的是"庞大的上层建筑",上层建筑包含作为设施的上层建筑和观念的上层建筑,在观念的上层建筑里面,既有以理论、观念形态存在的社会意识形式即意识形态,也有以其他形态存在的与意识形态相适应的社会意识形式,这些作为上层建筑的要素与意识形态相适应并因而间接地与经济基础相适应的社会意识形式之中,就包含文学艺术在内。

① 丁亚平.艺术文化学[M].北京:文化艺术出版社,1996.
② 景海峰《中国哲学的现代诠释》,北京:人民出版社,2004.
③ 王岳川.艺术本体论[M].上海:生活·读书·新知三联书店,1994.
④ 李心峰.20世纪中国艺术理论主题史[M].沈阳:辽海出版社,2005.

第七，艺术掌握论（邢煦寰、庄锡华）。邢煦寰在其专著《艺术掌握论》一书中指出：艺术是一种综合了艺术的认识方式、反映方式（包括艺术思维方式）和艺术的生产方式、实践方式的一种认识世界、体验世界和改造世界的特殊的掌握世界的方式。

在上述艺术本质论的学理性的探究中，我们认为情感表现说、审美意识形态与艺术掌握论三种观点超越了艺术本质论探讨而进入艺术本体论探讨的学理层次。这几种观点都是将艺术作为"特殊存在物"本身加以审察，并在人类文化价值系统里给予恰当的定位。

新时期以来，我国艺术本体论探讨的主要观点有以下几点。

第一，生存本体论（彭富春、杨子江）认为："艺术作为生存的活动乃是生存的创造。它是生存的创造，或是说生存对自身艺术的创造"。

第二，形式本体论和作品本体论认为：文本本身、艺术语言及结构形式是艺术的本体。如林兴宅认为："物质形式构成审美感知的直接对象，具有独立存在的意义，是人们感性直观的客体，是审美价值的本原，是艺术的本体""媒介材料的结构才是真正的艺术存在"。

第三，审美实践本体论认为：文学艺术是一种活动或实验的过程。朱立元认为：文学本体说应将"什么是文学"转化为"文学为什么存在""文学怎样存在"的问题。文学是作为一种活动而存在的，存在于创作活动到阅读活动的全过程，存在于从作家、作品、读者这个动态流程之中。

第四，意境本体论（胡经之）认为：艺术的本体是一种审美的意境，是人生的一种审美感悟和生命意绪，因为人的生命意绪、人的精神情态从根本上是律动的、抒情的、充满勃勃生气的生命节律，因而也是充盈着氤氲的意境的。

第五，体验本体论（刘小枫、王一川）。刘小枫认为：审美体验是一种精神的、总体的情感体验，由此出发，"艺术总是从一个更高的存在出发来发出呼唤，召唤人们进入审美的境界，规范现实向纯存在转变"。王一川说："伟大的艺术永恒地蕴蓄着那足以令我们心神震撼的体验。它总是要从我们生命的最深层次上吸取泉源，寻找一条跃上生命的最高峰巅的途径。因此，体验对于艺术来说，不能不是根本"。

第六，生命本体论（刘晓波、宋耀良、高楠）。刘晓波认为：艺术作品是不可重复的个体生命的不可重复的纯粹形式，是作家独特生命的形式化。高楠认为：艺术确有它的终极依据，这依据便是生命本体，说生命是艺术本体，这生命当然指人的生命。

第七，审美活感性本体论（王岳川）。面对后现代艺术的兴起及其对传统艺术本体论的冲击，王岳川在《艺术本体论》一书中，提出一个可以包举现代艺术和后现代艺术现象的新的艺术本体论——人的活感性（或人的活感性生成）。其立论的前提是：艺术与人类一样随着历史与文化的演化而演化，实践证明由哲学普遍性逻辑推理去把握艺术内在特性的做法在艺术新现实面前已然失效，因此必须寻觅出一种可以诠释从古典到后现代艺术的超越性的本体论，这就是人类的生成性活感性。"活感性"一词是王岳川从德语和英语借用来的一个新范畴（德文"lebende sensibilitat"，英文"live sensibility"），其中"lebende"意即生命的、活力的、鲜活的、勃发的，"sensibilitat"既有感官、感觉、判断力之意，又有意识、观念、知觉、理性、意指等意思，是感觉和意识、感性和理性的整合。①

王岳川所说的"感性""感性之根"类似于中国古代哲学里的"性情"。在人类本然的性情（自性）里裹挟着、蕴藏着宇宙的生成法则和自然秩序，谓之真如、法性、道体皆无不可。"感觉，是人的生命本身的能力表达性或表达能力，它比言说更根本、更本源。感觉不是思想，但是比思想更沉实，更浑朴，更难以捉摸，因而内在于人的

① 王岳川.艺术本体论[M].上海：生活·读书·新知三联书店，1994.

根本生存域,人靠这种自身的感受力,使那些根本说不出来的东西仿佛获得了一种自我显示性。"①可见这种感性与动物的感性不同,它是人类的先天性心理机能,内含智慧和理性——并会在特殊的情形之下自我敞开,显示宇宙的秩序和存在的法则,可以说人类的这种先天性的心理机能自从人之为人之后一以贯之,并没有发生太大的变化。

虽然人的感性(自性、性情、感情、情绪)一直以来变化不大,但是人毕竟要随着文化的演变和环境的变迁自愿或非自愿地领受新的生活经验和新的意象刺激,这样人类的感性就不可能保持在原始自然的状态,人类的感性在不断接受新的意象刺激的过程中,变成了一种开放性的、生成性的系统,这就是王岳川所谓的"活感性"。尤其是在现代异化社会里,活感性使人失落了的生命活动、节律、气韵回到个体,从而避免了物性和神性的异化,使人的感性有普遍必然性的历史社会的超生物素质,并不断生成完美的感觉和感性的反思②。活感性又不是后现代主义所谓的离散性、飘移性,活感性依然是含蕴着真理和智慧的人类的自性,"因此,活感性与那种否定理性的纯感性本能的后现代艺术判然有别。它是生命总体升华中所达到的理性与感性的整合,是包括认识、情感、意志、想象、直觉等意识向度的总体结构"③。

我们认为活感性本体论或活感性生成本体论是对艺术的人类学本体的准确的描述。它可以和原始艺术的情感本体论或情感确认本体论相互阐发,同时它也可以与巴赫金的艺术对话本体论,以及汉斯·格奥尔格·伽达默尔的艺术的人类交往共在的原要求本体论相互支持。与艺术本质论不同,这种对艺术终极存在的学理性阐释,在终极意义上揭示了艺术对人类和人类的文化建构的不可替代的价值,宗教、哲学、道德、科学对人类的存在和文化的建构各具有本体论意义上的价值,但是它们不是人类自我的活感性或活感性生成,它们不是人类自我确证之必不可少的一维——情感的确证,它们也不同于人类掌握世界之必不可少的一种方式——以情感的直观抵达宇宙的真理。因此,艺术存在的价值和艺术在人类文化价值系统里的地位和界定,只能从艺术本体论的角度来加以寻绎和敞明,艺术本质论(艺术特征论)不能为我们提供艺术的终极价值尺度。

20世纪以来,西方现代艺术反审美、极端形式化,以及后现代艺术"去中心""离散性""含混性""随意性"的叛逆行为,使得西方艺术理论界面对艺术的新现实,不得不就艺术而言艺术,给艺术的本质增加了许多新的规定性,其总的趣味正如王岳川在《艺术本体论》一书中所指出的:艺术品本体研究由其定性逐渐变为定点(对特定时空或语言指向),由艺术品是什么(质的规定性),变为艺术品在何处(现实的确定性),进而,艺术品本体自身(存在),逐步转向主体如何规定艺术品的特质方面④。西方后现代的艺术哲学实际上已放弃了对艺术本体(人类学意义和宇宙论意义上的艺术存在)的探究,艺术哲学研究中的这种"反形而上学"趋势主要与西方近代以来整个哲学领域的"反形而上学"趋势有密切的关系。在历史上的大多数时间里,哲学家对哲学致力于实现的目标和解决的问题的看法大体上是相同的。大多数哲学家深信不疑地认为,哲学研究的一个特殊的,也是专属于哲学家的领域乃是所谓形而上学。然而,随着近代自然科学和实验科学的兴起,这种情况逐渐发生了微妙的、耐人寻味的、意义深远的变化。这种变化的一个显著特征,就是哲学家对其正在从事的,或将要从事的那些工作的性质的理解,产生了越来越大的困惑和分歧。这种分歧在当代甚至达到了这样一种程度,即原本被看作是哲学的最根本的特征,并使哲学成为哲学的形而上学,遭到了许多哲学家,主要是语言哲学家和分析哲学家的拒斥。自近代自然科学和实验科学诞生以来,在哲学和科学领域中广泛存在的使哲学非形而上学化的潜流,在20世纪由于分析哲学家和语言哲学家的推波助澜终于转变成为一种现实。导致这样一种现象的原因是,近代一些重要的哲学家(例如休谟和康德等人)关于形而上学超越了人类知识可能性的范围和限度的思想,被当代一些主流哲学家(如语言哲学家和分析哲学家)普遍认同和接受。同时,随着自然科学和社会科学的发展,那些原本属于哲学的研究领域或学科正越来越多地从哲学中被分离出去;哲学越来越被局限于只是对知识进行逻辑分析和对科学前提做方法论的论证;追逐和仿效自然科学的经验方法并将之做哲学的方法论

①②③ 王岳川. 艺术本体论[M]. 上海:生活·读书·新知三联书店,1994.
④ 王岳川此处所说的西方艺术本体论研究转向实际上是由艺术本体论向艺术本质论的转向。

基础的思想主张逐渐在哲学家中占据了上风;拒斥形而上学成为哲学家的一种时尚、一种潮流[1]。

哲学本体论被消解之后,哲学研究的兴趣转向了对事物在当下情境的诸特征、特性进行分析、说明。流风所及 20 世纪文艺理论研究主要流派如新批评学派的文本细读法、结构主义流派的形式论研究等都拒绝对艺术的形而上学意义上的存在本身进行探究,而专注于对文本的语言、文本的构成以及文本的意义的研究。与其同时,面对现代派艺术、后现代派艺术的复杂情形,如现代派艺术中的象征主义、神秘主义、印象主义、未来主义、意识流、表现主义、达达主义、超现实主义、黑色幽默、魔幻现实主义以及后现代艺术中的"戏拟""拼贴""酷儿"(英文"queer","怪胎式娘娘腔"的意思)艺术、瞬间艺术、行为艺术、现成品艺术、包裹艺术等艺术新文本、艺术新现象,欧美艺术家和艺术理论家也拒绝对它们进行艺术形而上意义上的研究和说明。以托马斯·E.沃坦恩伯格所选编的《艺术哲学经典选读》(见图 5-2)为例[2],入选此书的 20 世纪以来的西方艺术哲学著作基本上都是就艺术在现代后现代化社会的现实处境,以及艺术的特殊实现方式立论,最典型的莫过于韦兹、戈德曼、丹托、迪基、罗兰·巴特、安得林·帕埃普、海恩以及阿费尔等人的艺术本质论观点。

韦兹认为:所谓艺术要靠一种所谓的"家族相似性"(family resemblance)来加以界定,而且这种界定是开放的,因为艺术作为一种开放的实践性行为决定了艺术不可能有一个一劳永逸的定义。戈德曼认为:艺术品要通过自己的例证(exemplification),通过具体时空背景将自身具体化为艺术品,当一件物品被放到博物馆的时候,它成了一件艺术品,但是当它作为一件实用物品的时候,它只是一件物品。丹托认为:艺术理论和艺术世界对艺术品的解释,使一个传统意义上的非艺术品成为艺术品,如布里奥盒子正是通过艺术理论的解释——认为它有一种区别性的本质性特征,决定它不是一个普通的商品包装盒子,而是一种别有意指的艺术作品。迪基认为艺术品通过艺术体制(institution)的一整套制度来决定它是艺术品。杜尚的《泉》(一个小便池,见图 5-3)在没有按照艺术体制的运作规则为其添加特殊的印记之前,它就只是一个小便池。但当杜尚

图 5-2 托马斯·E.沃坦恩伯格的
《艺术哲学经典选读》

图 5-3 《泉》

代表艺术世界(艺术体制)为它签名、命令、展览之后,使一个普通的小便池确立了艺术品的身份和价值。罗兰·巴特认为所谓艺术文本并没有一个单一的、决定性的意义,它不过是撰稿人将已经存在的多种话语实行绑缚(bind)而产生的一种混杂物,那些靠不断引用而成的艺术文本,还要靠读者在阅读接受过程中不断的解码(decoding)才能够得到实质性的存在。安得林·帕埃普认为艺术品有一种"拜物教性格"(fetishistic character),正如马克思所指出的资本主义社会对商品的拜物教崇拜一样,艺术世界也对艺术品实施拜物教式的神秘化认知方式,设定艺术品本身就是一种独立性实体,这个实体的命运,非人类所能加以控制,意即人的拜物教崇拜认知方式使一件非艺术品成为艺术品,或使一件不重要的艺术品成为艺术的代表作。在女性主义

[1] 曾志.西方哲学导论[M].北京:中国人民大学出版社,2008.
[2] (美)Thomas.E.Wartenberg.艺术哲学经典选读[M].北京:北京大学出版社,2002.

理论家海恩看来,艺术也是一种政治话语,艺术是性别政治操纵的产物。艺术既然是一种政治行为,那么所谓"艺术本质、本体"之说就很值得怀疑,因此女性主义的重要学理思路便是"反本质主义"(anti essentialism)。女性主义艺术家可以从女性的立场和女性的经验出发重新建构一种反本质主义的艺术作品和艺术世界。阿费尔等人认为非洲艺术在国际上得到认同,那还是因为西方人对非洲艺术实行文化殖民主义的话语操纵,如将非洲面具放在博物馆的箱子里,让它脱离其文化母体的话语环境,就变成了西方人认同的原始艺术作品,"约鲁巴人和自行车"并不是传统意味的非洲雕塑艺术,它也是按照欧美人的文化品位对非洲艺术的改造,因此它只是一种为了迎合欧美人的文化品位,为了在国际市场上能卖出价钱的新传统艺术,说白了就是一种后殖民艺术。

通过以上材料,我们可以看出西方20世纪以来的艺术哲学在"反本体论"思潮影响之下,回避对"艺术存在"以及"艺术是什么样的存在"这类本体论问题的研究,而专就艺术发生的条件、主体对艺术的规定、艺术的社会特性等问题进行分析性的说明,这类分析性的说明大多就艺术论艺术,没有将艺术的存在放在人类生存、人类总体文化演化的高度加以观审,因而并不能为艺术的存在提出一个终极的理由,也就不能为艺术在文化价值系统里的地位加以恰当的认定。为此,我们有必要针对艺术传统和艺术的新现实对艺术的本体加以新的领受和确认。

第三节 情意实相——艺术本体论新诠释

对艺术本体的认知与判识,直接关乎我们对艺术实现的手段和艺术的发展命运的认知与判断。两千多年前东西方圣哲都曾经认为艺术不过是"法""道""绝对理念"的外在显现,相对于认识并把握"法""道""绝对理念"等终极本体来说,艺术创作似乎只是雕虫小技,可有可无。柏拉图要把诗人从他的理想国逐出,老庄摒斥言说,主张"无言独化""目击道存",佛陀不着文字,拈花一笑,聊当恒河沙数教说。可是,柏拉图之后,西方照样崛起无数的诗人、艺术家、老庄以降,将艺术语言的表现能力推向极致的中国艺术家代不乏人,佛陀灭寂,三藏造就,佛教艺术隆兴于西天东土。直至唯心主义哲学家黑格尔横空出世,又以他颇具思辨性的论说,断言艺术必将消亡,他认为从象征主义时期的建筑艺术到古典主义时期的雕塑艺术,再到浪漫主义暑期诗歌、绘画、音乐、戏剧等艺术形式,艺术的命数已至尽头,因为艺术发展至近现代以来的浪漫主义时期,理念胀破了艺术的感性形式,理念本身便要脱离艺术形式而发展为宗教、哲学。①

图5-4 作曲家约翰·凯奇的无声音乐《4分33秒》

20世纪以来现代派、后现代派艺术演绎的历史似乎印证了黑格尔的这个危言耸听的预言,从印象派艺术到行为艺术、概念艺术,从无主题音乐到偶然音乐(如约翰·凯奇的《4分33秒》,如图5-4所示),从实验戏剧到荒诞派戏剧,艺术似乎确实在试图挣脱各种语言形式(或曰艺术形式)而直指抽象性的理念。以人文主义为其基本价值取向的现代主义,在艺术上表现为愈演愈烈地对终极关怀、终极价值的追寻,似乎又是20世纪艺术发展逻辑的必然归宿。可是时过境迁,进入20世纪后半叶,尤其是进入21世纪以来,随着后现代主义思潮以

① 胡经之.文艺美学[M].北京:北京大学出版社,1999.

其强劲的势头进入全球化的话语环境,追求终极关怀、终极价值的艺术文本或艺术行为又遭遇了异口同声地冷嘲热讽。即使在中国这样一个并未进入后现代社会的国家,大众文化、流行艺术(如:前卫绘画或雕塑;无调性、无主题变奏音乐;纯感官性舞蹈编排;新状态小说、新新人类小说;身体写作;无厘头电影或电视剧之类)以及女性主义艺术,都对一切传统艺术观念包括20世纪80年代以来中国本土形成的艺术新传统进行着叛逆性的解构,多元并存、众声喧哗使中国文化在当代呈现出空前的混杂性、拼贴性。[①] 文学艺术从现代主义的轨道滑入后现代主义的路径,文学艺术从试图独立于形式之外又回归到了与新形式的融合,这正说明了黑格尔判断实属一种哲学家的幻想。

生活之树长青,艺术之花不败。今天,从西方到东方,从最为发达的现代化都市到最为偏僻的农村乡下,艺术通过越来越发达的传播媒介进入大众日常生活,成为大众生活中不可或缺的精神需要。当然,对当今后现代文化景观持鄙视态度的人或许会认为,以反中心、戏说、混杂、拼贴为特征的当代艺术作品的大行其道,正是黑格尔所说的艺术消亡的征兆,这种艺术唯理主义价值取向的偏颇之处在于其哲学认识上的唯目的论色彩过于浓烈,认为艺术是手段,对"理念""道""法""意"等宇宙终极本体的认知才是目的,艺术形式如果不能召唤出这个终极价值,终极存在,那么它就等于零。而事实上问题并不那么简单,抽象派艺术发展到极点,就遭到了人们普遍的厌恶。生活在七情六欲中的人无法做到"得意妄言"或"得意忘情",他们还是要津津有味地寻找适合于表现他们当下情感状态的新的艺术形式来进行艺术的创作、欣赏、交流,他们无法把自己的灵魂直接交给宗教和哲学,就像黑格尔所说的那样。

因此,坚持艺术唯理主义的立场,事实上要求每一个艺术家都是哲学家或宗教教主。中国古代艺术理论虽然也有相似的价值取向,但并不把"理""意""道""法"作为艺术的本体加以体认,刘勰论文,以为文以原道,但他丝毫也不轻视"体性"与"情采",谓"情动而言形,理发而文见""五情发而为辞章,神理之数也"。[②] 王昌龄在《诗格》一书中提出诗有三境:物境、情境、意境。物境一:欲为山水诗,则张泉石云峰之境,极丽绝秀者,神之于心,处身于境,视境于心,莹然掌中,然后用思,了然境象,故得形似。情境二:娱乐愁怨,皆张于意而处于身,然后驰思,深得其情。意境三:亦张之于意而思之于心,则得其真矣。

这里"了然境象"的"物境","深得其情"的"情境",以及"得其真"的"意境",都离不开情感意识活动,诗的本源是人的心情心意,通过心情心意的演绎展开,以及对心情心意的反观审思,抵达"真"的境界,也就是达到对那个终极存在的触悟。虽然王昌龄亦有抬高意境的价值取向,但他并没有否定物境、情境。

最具抽象意味的中国书法艺术以其无往不复的笔势,前呼后应的章法结构契合着道和意——道释二家对宇宙的秩序和宇宙运行法则的认知,但中国书法在"体道""悟道""会意"的同时,其线条的方、圆、粗、细,其墨迹的燥、湿、浓、淡,运笔的急、速、缓、滞都来自书法家的情感状态。历代代表性的书论家倾向于书法的"情性"本体观。汉代蔡邕《笔论》:"书者,散也。欲书先散怀抱,任情恣性,然后书之。"唐代书法家孙过庭《书谱》:"达其情性,形其哀乐"。清代文论家刘熙载在《艺概·书概》中指出,"写字者,写志也",又说"笔性墨情,皆以其人之性情为本。是则理性情者,书之首务也"。[③] 王国维在其《人间词话》中,虽则高标"有境界"的作品,也即能涵盖生命本质意义的作品,但是在他的境界说里,容有"有我之境"的作品,所谓"有我之境"也即主体的情感强烈地投注客观物象之上,使物象成为情感象征符号。"泪眼问花花不语,乱红飞过秋千去""可堪孤馆闭春寒,杜鹃声里斜阳暮",这些诗句虽不像"寒波澹澹起,白鸟悠悠下""采菊东篱下,悠然见南山"这些遗情忘我的诗句那么境界深邃,但是因为写情沁人心脾,同样是有境界的伟大创作。

[①] 钱中文.文学理论:面向新世纪[M].济南:山东人民出版社,1997.
[②] 赵仲邑.文心雕龙译注[M].桂林:漓江出版社,1982.
[③] 胡经之.文艺美学[M].北京:北京大学出版社,1999.

就艺术的情本体观和意本体观二者来说,西方存在着截然对立的两种观点。以柏拉图和黑格尔为代表的客观唯心主义哲学家,坚持认为艺术的根源是"理念"或"绝对精神"。柏拉图认为现实是美术的直接根源,而"理念"是美术的最终根源,一切现实事物都是模仿理念的,而美术又是模仿现实事物的,因此美术是"理念"的摹本的摹本、影子的影子。黑格尔认为,包括美术在内的艺术是"理念"的感性形象的显现,艺术的任务在于用感性形象来表现"理念"或"绝对精神"。[①] 柏拉图与黑格尔轻视人的主观情感,而与其相反,19世纪以来,艺术的情感本体论在西方几乎占据了主导地位,列夫·托尔斯泰在其美学著作《艺术论》中说:"人们用语言互相传达思想,而人们用艺术互相传达感情""在自己心里唤起一度体验过的感情,并且在唤起这种感情之后,用动作、线条、色彩以及言词所表达的形象来传达这种感情,使别人也能体验到这样的感情——这就是艺术活动"。把艺术情感本体论推向极致的是英国现代哲学家罗宾·乔治·科林伍德,他把亚里士多德在《诗学》里所推崇的模仿再现艺术,斥为伪艺术,认为只有表现情感的艺术才是真正的艺术,所谓表现情感可以理解为艺术创作活动,"首先,他意识到有某种情感,但是却没有意识到这种情感是什么;他意识的一切是一种烦躁不安或兴奋激动,他感到它在内心进行着,但是对它的性质一无所知。处于此种状态的时候,关于他的情感他只能说:'我感到……我不知道我感到的是什么'。他通过做某种事情把自己从这种无依靠的受压抑的处境中解救出来,这种事情我们称之为表现他自己。"[②] 符号学的代表人物苏珊·朗格认为艺术是人的情感符号,克罗齐认为艺术是幻象或直觉,但直觉只能来自情感、基于情感,艺术的直觉总是抒情的直觉。法国野兽派画家马蒂斯认为艺术服务于表现艺术家内心的幻象。德国表现主义艺术家克尔希奈说:"我的画幅是譬喻,不是模仿品。形式与色彩不是自身美,而那些通过心灵的意志创造出来的才是美。"[③] 这些坚持艺术情感本体论的大作家、文论家和艺术家在强调情感、意志对艺术的本体论意义的同时,并不像中国古代的文化家、艺术家那样,认为艺以表情,但更要达意、原道、悟真。

曹雪芹评价他的巨著《红楼梦》:"满纸荒唐言,一把辛酸泪,都云作者痴,谁解其中味"。他所要追寻的"味"实即"诸色俱空"的禅佛境界,有类似于柏拉图或黑格尔所谓的"理念""绝对精神",但是此"味"中裹挟着人间的七情六欲,诸般色相。《红楼梦》这"满纸荒唐言"要把这人间的情天欲海、阴错阳差尽情尽兴地加以演绎,让人世间的"苦谛""集谛"尽数陈列,洋洋大观。但是《红楼梦》绝不止于模仿论的再现自然和唯情论的情感表现,其伟大与不朽之处在于其境界上的追求,也就是由物境、情境而上升至意境。可是在追寻"灭谛""道谛"的终极真理时,并不漠视对自然和人的情感的摹写表现,而是在观察物态,体会物情,明白物理中以情感为中介,排除"事障""理障",进而实现与天人合一的大宇宙生命本体的契合[④]。《庄子·大宗师》:"夫道,有情有信,无为无形;可传而不可受,可得而不可见。"道不离情,情能证道,古今中外伟大的艺术作品既不是那些徒为说教,阐释理念的经文经卷或形式符号,也不是那些描写自然、泛滥情感的庸俗制作,而是情意一体,以情证道,缘情悟真的情性文章,唯其深情绵邈,浑然有似天成,在道体的层面上直指生命的实相,因而具有恒久的生命力。

或许禅宗美学对情与意之关系的诠释,有助于我们对艺术本体论的深层认知。禅宗不仅是已为广大东方民众普遍接受的中国化佛教,更是一种本体论、认识论和方法论意义上的哲学流派,其情法互证、动静合一、静顿双修的认知模式和修为模式对中国艺术精神产生了极大的影响。举凡中国书法、绘画、音乐、舞蹈、建筑、雕刻,以及文学莫不深受禅宗的影响,如中国音乐的单音性,作为一种民族性的音乐思维方式,正是禅宗在中国传播和普及以后,以简约的精神来代替,并纠正儒家思想对中国传统音乐的束缚而产生的结果。[⑤] 禅宗强调"直指人心""见性成佛",对以单声音乐为主的中国音乐讲究"韵",讲究"韵味",讲究"羚羊挂角"、空灵淡雅风格的形

[①][③] 王宏建,袁宝林.美术概论[M].北京:高等教育出版社,1994.
[②] (英)罗宾·乔治·科林伍德.艺术原理[M].王至元,陈华中,译.北京:中国社会科学出版社,1985.
[④] 蒲震元.中国艺术意境论[M].北京:北京大学出版社,1999.
[⑤] 田青.净土天音[M].济南:山东文艺出版社,2002.

成产生了很大的影响。禅意诗和禅意画不离色相,而又不粘着于色相,要在对世间诸般色相的直觉观照中,抵达"羚羊挂角,无迹可寻"的觉性圆满的真如实境。"诗为禅客添花锦,禅是诗家切玉刀"。诗言志、抒情、敞性,禅客并不拒绝诗情诗兴的忽乎而来,倏然而住,比如历代诗僧皎然、贾岛、寒山、拾得、担当等都认为诗可以证禅,更有甚者,认为情色亦可以证禅悟空,佛学讲究缘起性空,中国禅宗突起之前的佛学旨趣在于去灭人欲、截断六识妄念而进入佛菩萨的自性圆觉状态,在佛家看来,情色执着乃是修身悟法的大敌,而中国禅宗却从慧能的"本来无一物"的第一要义出发,认为即使从情色本身,亦可刹那证悟。《古今谭概》载:"丘琼山过一寺,见四壁俱画《西厢》,曰:'空门安得有此?'答曰:'老僧从此悟禅。'丘问:'何处悟?'答曰:'老僧悟处在"他临去秋波那一转"'。"①一代情僧苏曼殊(见图5-5)一生出入僧俗之间,其诗歌与绘画可视为以艺证禅的先例,因为"总是有情忘不了",所以他形容自己的精神状态有似冰炭同炉,求佛而未能忘情,于是凭借天生的颖悟能力,他始得直面人世间情天恨海而作以情求道的菩萨行。他明知道人间情爱乃学佛证悟之大敌,企图"越此情天,离诸恐怖",但却又欲罢不能,情不自禁对女子产生情爱的冲动。一方面,人间情爱让他的心灵产生苦不堪言的负累感,加深

图5-5　苏曼殊《蜡像》

了他对"苦谛"的真切体认;另一方面,这些"宛宛婴婴"的弱质女子又让他悟出了美的瞬间永恒的超时空性本质,因此,是空是色,忏尽情禅,人世间的爱、恨、怨、嗔、痴等妄念妄识,在这刹那间的悟入状态中,皆消融于时空混茫,归寂于空无实有:

　　　海上八首之一
　棠梨无限忆秋千,杨柳腰肢最可怜。
　纵使有情还有泪,漫从人海说人天。
　　　吴门·姑苏台畔夕阳斜
　姑苏台畔夕阳斜,宝马金鞍翡翠车。
　一自美人和泪去,河山终古是天涯。
　　　　　　　　　　　　——苏曼殊

"美人和泪""杨柳腰肢"在"河山终古"与"人海人天"的宇宙时空范围之下,成为瞬间永恒的观照对象,或者反过来说,这些飘零恍惚之相成为他悟空证真的"接引性审美意象"。苏曼殊绘画笔墨轻淡,和他"哀感顽艳"的诗歌文本一样,画面上疏柳含烟,情味浓郁,主题和笔墨,不脱于写情,但又不执于写情,因其画面上横天彻地的留白部分作为宇宙时空最终消解归化了这些人间的哀恸感伤。苏曼殊诗画的总的旨趣可以理解为"伤情忧生悟真",道不离情,以情证道,情真意切不同凡响,苏曼殊诗画被几代读者视为艺术珍品的道理端在于此②。

人类从蒙昧蛮荒状态步入文明时代,也是一个情感不断演化的过程,从前现代社会进入现代社会后,现代社会以及遥远的未来,人类依然摆脱不了情感,旧的情感记忆不断融入新的情感体验,使每一时代的个人情感状态和社会集体情感状态产生质性上的区别,因此,以情意复合体(也即上文所说的人类在历史演变过程中不断生成的活感性)为本体的艺术文本会产生形式上的、风格上的差别。如:诗歌从格律到散文化的现代性转变;绘画从模仿写实主义到现代抽象表现主义的转变;音乐从主题音乐到现代无主题无调性音乐的转变;等等。我们必须认识到,不管

① 覃召文.禅月诗魂——中国诗僧纵横谈[M].上海:生活·读书·新知三联书店,1994.
② 黄永健.苏曼殊诗画论[M].北京:中国社会科学出版社,2001.

是艺术上的唯理主义(一味尚意),还是艺术上的唯形式主义,都有可能最终消解艺术本身。另外,从个体及民族情感发展的不平衡的状况来看,不可能出现一个人人无情无感,人人都超凡入圣,智识高超的社会或民族。儒佛二家都认为人的智力有愚钝敏锐之区别,大多数人恐怕只能生活在"欲界""情色界";基督教和伊斯兰教认为人此生永远只能在欲望的旋涡里周旋。因此,不管从艺术创作者一方来看,还是从艺术接受者一方来看,艺术唯理主义和唯形式主义的价值取向都不会得到艺术家或艺术接受者的广泛认同。艺术不可能在将来进化为徒为说理的纯形式,也不可能像黑格尔所说的那样在人类文化价值系统中,被哲学和宗教取而代之,彻底消亡。

艺术唯情主义,也即艺术的情本体证,有可能会使艺术作品流于滥情、媚俗,言情小说往上可以升华成为情意互证、超凡脱俗的精品结构,而往下则会沦为风月宝鉴之类的色情垃圾。艺术唯理主义,也即艺术的意本体论,有可能会使艺术作品徒为说理或极端地形式化,最终消解艺术本身。

艺术的本体是情意复合体,或曰情意复合物,也即蕴含着"道""意""法""理念"等终极存在实体的自然的、真切的情感——人类学意义和文化学意义上的生成性、开放性的活感性,这才是符合艺术自身的规定性的艺术本体。

这种蕴含着"道""意""法""理念"也即宇宙的终极秩序和生命法则的活感性实体——情道合一实相,与人类的生、成、住、灭相始终,与人类文化的历史相始终,是人类艺术地掌握世界的终极性前提,是人类理性思维与感性思维"对话"性本体存在的不可或缺之一极,不管现代派艺术荒诞至何种程度,也不管后现代艺术戏说、贴拼、混杂至何种程度,实际上它们都是人类旧的情感经验在新的意象刺激之下所产生的活感性的艺术化的敞露、呈现,是人类艺术地掌握世界的新的方法论和认识论。正是在这种意义上,我们认为人类的情道合一实相——人的活感性实体(生成性活感性)是艺术的本体性存在,是汉斯·格奥尔格·伽达默尔所说的"人类共在的原要求"。

需要指出的是,"情意实相"之"情",是指广义的人类的情感,也即中国古人所说的广义上的人的七情六欲。苏珊·朗格在《情感与形式》一书中指出,这种广义的情感是"任何可以被感受到的东西——从一般的肌肉觉、疼痛觉、舒适觉、躁动觉和平静觉到那些最复杂的情绪和思想紧张程度,还包括人类意识中那些稳定的情绪"。苏珊·朗格还解释说,所谓情感活动,就是指伴随着某种复杂但又清晰鲜明的思想活动所产生的有节奏的感受,还包括全部生命感受,爱情、自爱,以及伴随着对死亡的认识而产生的感受。总之,这种情感是人所能感受的一切,一切主观经验或"内在生活",从一般的主观感觉、感受到最复杂的情绪、情调、情感。[①] 苏珊·朗格对情感的认知与我们所说的"活感性"——不间断地历史性地生成的人类的情感经验,可以相互支持,因为她所说的"任何可以被感受到的东西"实际上具有共时和历时的意义,也即人类的历时性情感经验再加上时代性的情感经验所形成的情感复合体,当然这个情感复合体又伴随着某种复杂但又清晰鲜明的思想活动,情感中含蕴理性和智慧,作为本体其艺术地表现出来的意象、形式、符号,既是人类情感的象征,同时又有意味地昭示着存在的理式、理念,成为人类文化价值系统里的一个特殊的"能指"。

苏珊·朗格和她的老师卡西尔又对"艺术情感"和日常生活经验中的"实在情感"加以区别:日常生活经验中的"实在情感"没有经过形式化,因此对人是一种精神重负;而"艺术情感"摆脱了这种精神重负,从而形成一种审美意识和审美认知,因为"艺术情感"已使情感体现在激发美感的形式中——韵律、色调、线条、布局以及具有立体感的造型。[②] 这种观点与中国古代哲学对"情性"的理解不同,"情性"本来就是人类的自然感情,也即日常生活经验中的"实在情感",这种自然的"情性"中含蕴着直觉所能把握到的理性和智慧,而并非必须经过一个所谓质变过程才能把握艺术形式中的"韵律、色调、线条、布局以及具有立体感的造型"。原始人通过日常实用情感(自然情性)的敞露发而为原始的音乐、舞蹈、诗歌,现代艺术、后现代艺术通过后现代人的活感性的敞露发

[①][②] 丁亚平.艺术文化学[M].北京:文化艺术出版社,1996.

而为行为艺术、偶然艺术等,它们并没有经过情感的质变、刻意的形式化,但它们同样表达了人对客观真理的认领——表达了一种艺术化的哲思和意味。因此,"情意实相"之"情"未必是卡西尔和苏珊·朗格所谓的"形式化的艺术情感"。"情感"本身有形式的内在因,循"情感"而自然敞露,形式自然生成,因此,所谓的"形式化的艺术情感"等于"情感化的艺术情感",重复论证,殊无必要。

第四节 艺术存在的独特性与自洽性

艺术作为人类的文化创造、文化行为与哲学、宗教、道德、法律、科学等文化符号系统,共同构成了人类的大文化系统。艺术对人类存在的意义不仅仅在于它具有审美价值、审美关怀,即通过审美的愉悦让我们享受精神上的自由[①];艺术对人类存在的意义也不仅仅在于它是"绝对理念的感性显现",即通过美的现象、美的表现让我们最终把握住真理;艺术对人类存在的意义更不在于它仅具有宗教政治、道德教化谕义,即通过"载道""宣谕"式的文本模式让我们接受和认同世俗的宗教、教义和政治意识形态和道德伦理观念。艺术对人类存在的意义和价值在于艺术是人之为人的确证,是人类对话性存在中不可或缺的一极——生成的活感性,是人对"外宇宙"和"内宇宙"不可替代的一种把握方式。

人的感性里面除了所谓平衡、适度、节奏、韵律等符合美的规定性的感觉成分之外,尚有丑陋、扭曲、反常等不符合美的规定性的感觉成分,如现代艺术对荒诞、悖谬、黑色幽默、惊惧、焦虑绝望情绪的表现。这些"反叛性"的艺术作品如以传统的审美的理性判断加以打量,并不给人带来精神上的愉悦。例如,当我们在欣赏挪威现代画家蒙克的油画《呐喊》(见图5-6)的时候,我们不是通过审美的愉悦而享受了精神的自由,而是通过审丑的惊惧而享受了精神的自由。画面上一个犹似干尸一样的男人张嘴掩耳,双眼深陷而圆睁,在他站立的时光引桥的背景上,天空中和大地上充满了紊乱的红、黄、蓝、黑等色带,线条的纠缠、扩张、蔓延,犹如原子弹冲击波撼动了他周围的世界,时间在这一刻也仿佛凝固住了,桥的那一头两个绅士般的现代男人背对着我们若无其事地漫步闲游,与张口捂耳拼命"呐喊"的正面直视着我们的男子形成强

图 5-6 挪威现代画家蒙克的油画《呐喊》

烈的精神对照。面对这件惊世骇俗的作品,我们不可能从感官上得到一种依据美的判断力而生成的愉悦之感受,相反,我们和画家本人一样,在一种现代性的极其惊惧、恐怖的绝望的审丑体验中,抵达了精神上的真境——一种对现代人类生存境遇的精神性把握。如果我们说,是画家以他的胆量和勇气突破了传统的美的表达范式,倒不如说,是画家以他生存于现代社会异化环境下的那种活感性——那种涵融了现代情感和现代理智的情意实相,突破了传统的美的表达范式,以一种"反美学"的方式表现出了一种新的美学——艺术哲学意义上的美学,它虽然不能带给我们审美的愉悦感,但是它同样带给我们一种自由感——因理性的自觉而产生的超越性体验。如果我们将这件作品和原始艺术中那些"反美学"的浑朴稚拙之作进行对比,也很有意味。如欧洲史前艺术中出现的诸多维纳斯造型,中国红山文化出土的泥塑女神头像,以及三星堆出土的青铜面具(见图5-7)、

[①] 康德对审美愉悦的界定是:唯一无利害关系的和自由的愉快,当然它来自主体的判断力,"鉴赏是凭借完全无利害观念的快感和不快感对某一对象或其表现方法的一种判断力"。根据这种判断力,快适感——在感觉里面诉诸官能满意,它不是审美愉悦,因为它经由感觉对某一对象产生爱好或一种欲念的满足,这就和利害发生了关系,不符合审美鉴赏质的规定了;"善"依着理性,通过单纯的概念使人满意,是意志所向往的目的,涉及利害计较的实践活动,因此并不给人带来自由的愉快。 陈池瑜:现代艺术学导论[M].北京:清华大学出版社,2005.

图 5-7　三星堆青铜面具

青铜头像等,皆因其造型夸张、变形、不符合均衡、光洁、对称的美的标准而不能给我们以审美的愉悦,但是我们依然能够直觉地感受到这些浑朴稚拙的形象之后的情感力度和精神上的象征意味。如同观审现代艺术作品蒙克的《呐喊》一样,面对原始艺术,我们往往并不能感受到一种审美的愉悦感,但是我们在这些充满生命激情的原始艺术作品面前,同样体验着一种超越性的自由感,一种由于对人类生命的完整认知而产生的忘我、无我的宇宙情怀。

艺术也绝不只是"绝对理念"实现和演化的工具,按黑格尔的说法,艺术只能是理念的表象或表征,它只能是理念本身在理念演化的历史中的逻辑的展开。黑格尔认为古典艺术(古希腊艺术)是理念和它的感性显现形式的最完美的结合,在这儿,他先验地设定了理念的美和形式的美,也即传统美学中的所谓"完美"和"理想"(古希腊人体雕塑艺术中的严格按数理比例所雕塑出来人体的"美"),而对不符合这种先验的美的规定性的艺术——概之为"低劣""丑陋"。黑格尔说:"艺术作品的缺陷总是起于内容的缺陷,例如中国、印度、埃及各民族的艺术形象,例如神像和偶像,都是无形式的,或是形式虽明确却丑陋不真实,这些艺术形象都不能达到真正的美,因为他们的神话观念,他们的艺术作品的内容和思想本身仍然是不明确的,或是虽明确却低劣,不是本身就是绝对的内容。"[1]黑格尔首先将"理念"与"感性显现形式"一分为二,意即感情形式虽然可以和理念相合无间,但随时都有两相乖违的可能,其次将艺术的本体归宗于理念,这个理念的美的根源来自某种原则和标准,实际上就是黑格尔从基督教的想象中而先验地认定的"人的形状和人的心灵面貌"[2],如古希腊的人体雕塑艺术。且不说黑格尔的这种简单二分法本身的缺陷与偏执,仅就他的这种凭借基督教教义而先验地设定的"美的理念"或"理念的美",就已经陷入康德的所谓"审美判断"的陷阱。理念本身是不是绝对如黑格尔所说的人神同构的心灵面貌,而且即便这个理念是一种先验的人神同构的心灵面貌,它也一定是和谐、庄严、静穆等美的规定性本身?在东方哲学里,这个寓于天人之际的情感(人情物感)之中的绝对理念——道、法、梵本身无所谓善恶、美丑,它随着时空的运动而不断演绎、变化,美不是它唯一的规定性,同时,理性精神也不等于美,抽象的、夸张的、怪诞的、变形的艺术形式依然很"美",例如佛教壁画中的变相图绘、罗汉造型,南宋梁楷的泼墨简笔人物画,青藤和八大的大写意花鸟画等。由此我们可以推论,艺术不可能是理念的感性显现,因为黑格尔所说的那种美的绝对理念从来就不是艺术的唯一本原。

艺术表现了宗教、政治、道德的说教,并因此而具有它的存在的价值,这种观点依然是黑格尔式的艺术工具论,而并没有将艺术作为一个独立的实体、将艺术的存在作为一种超越性的价值对象来加以审视。如果说原始宗教和原始艺术是一种表现和被表现的关系,大致符合历史的真实情境,原始宗教和原始艺术都因秉具强烈的情感性而融合无间,原始诗歌、舞蹈、音乐,以及原始雕刻、绘画、装饰艺术,自然本真地显现出原始宗教的宇宙观、生命观,并因此获得与原始宗教同等重要的存在价值,原始巫术不借助艺术的手段就不成其为原始巫术,巫术的理念与巫术的行为——原始艺术,是互为表里,体相不分的。可是到文明化宗教时期尤其是宗教世俗化之后,艺术表现特定宗教的教义犹如艺术表现世俗的政治意识形态和道德伦理说教一样,使艺术沦为一种工具、载体,而实际上这种工具性的说教艺术、宣谕艺术、教化艺术因背离了艺术自我的精神品性——人类的生命情感的敞露和彰显,人类情感的自我确证,而不具有人类学或文化学意义上的存在价值。

艺术的存在与宗教、哲学的存在不一样。一般来说,宗教和哲学都以一种超验的人为设定的绝对理念或绝对理念的化身——宗教偶像作为存在的本体:佛教以佛陀作为崇拜的偶像;伊斯兰教以安拉为崇拜的偶像;基

[1][2] (德)黑格尔.美学(第一卷)[M].朱光潜,译.北京:商务印书馆,1979.

督教以上帝耶和华为崇拜的偶像。艺术的存在不是一种先验的理念,更不是先验理念的化身——某种人格化的神祇。艺术虽然通过符号、通过特定的形式、通过意象、通过语言而象征性表现其为艺术(艺术作品、艺术活动、艺术事件、艺术过程),但追根溯源,艺术的符号性表象的背后是人类的感性经验、情感实体。从认知功能上来看,人类的感情经验、情感实体不是像黑格尔所说的是对"绝对理念"低级认知形式。① 人类的感性经验、情感实体在现代哲学家马丁·海德格尔看来,正是"真理的原始发生"。根据马丁·海德格尔的生存论的真理观,原初的真理,即作为在生存中达到的存在之思,始终在感性的层面里,最初的并不就是低级的,而是就真理的本质来历而讲的"原本的真实性",而把真理的原始的发生引向自觉,并给予生动突出形态的,正是艺术。②

马丁·海德格尔给"美"下了一定义:"美乃是作为无蔽的真理的现身方式",③那么何谓"无蔽的真理"呢?马丁·海德格尔把它界定为"现身",马丁·海德格尔认为:

"领会同现身一样原始地构成此之在。现身向来有其领悟,即使现身抑制着领悟。领会总是带有情绪地领会……"④

这种现身(此情此景的切身感受状态)本身的自然展开、敞明,也自然地展开和敞明了"领会"——超越具体感性存在物的存在,例如命运、时空意识、生死感悟、爱、友谊、劫难、幸福、善恶,等等。⑤

人类对超越性存在的"领会"是感性的,甚至对科学的领会也是感性的。马克思在《1844 年经济学哲学手稿》中指出:"说什么生活有它的一种基础,科学有它的另一种基础——这压根儿就是一种谎言……感性必须是一切科学的基础。"⑥感性认知可以抵达真理甚至科学真理的前提是:感性具有超感性,康德所说的先验结构甚至科学真理,从发生学意义上来讲,就原始本然地存在于人类当下的活感性(情意复合实相)之中,诗(广义的艺术)通过自然、本真的言说、敞明,而形成古往今来不同的艺术形态,因此马丁·海德格尔对艺术存在及艺术价值的认知可以表达为:

此情此景的切身的感受状态=真理的领会的方式=艺术的形态=人类和文化存在的确证之一

针对西方一直以来将感性与理性截然二分并轻视感性的认识论传统,马丁·海德格尔指出:"自亚里士多德以来,对一般情绪的原则性的存在论阐释几乎不曾能够取得任何值得称道的进步。情况恰恰相反:种种情绪和感情作为课题被划归到心理现象之下,它们通常与表象和意志并列作为心理现象的第三等级来使用。它们降格为副现象了。"⑦

可以说,西方哲学一直到马丁·海德格尔才终于打破感性和理性截然二分、相互对待的认识论僵局,从而与东方哲学的情意合一实体观融通无碍,相互阐发。中国哲学认为天人同构,天之理即存在于人之理中,人与物(动物、植物、有机物、无机物)的根本不同处是人有属人的性情,其中性(人性)为生之理,也即人之为人的本

① 黑格尔原文:"心灵就其为真正的心灵而言,是自在自为的,因此它不是一种和客观世界对立的抽象的东西,而是就在这客观世界之内,在有限心灵中提醒一切事物的本质;它是自己认识到自己的本质的那种有限事物,因此,它本身也就是本质的和绝对的有限事物。这种认识的第一种形式是一种直接的也就是感性的认识,一种对感性客观事物本身的形式和形状的认识,在这种认识里绝对理念成为观照与感觉的对象。第二种形式是想象(或表象)的意识,最后第三种形式是绝对心灵的自由思考。"黑格尔所说的第一种认识形式是艺术,第二种认识形式是宗教,第三种认识形式是哲学,在这三种认识形式中,意识的感性形式对人类是最早的,也是最低级的认识形式,其次为以"主体观念形式"来认识理念的宗教,最高级的是用"自由思考"形式来认识理念的哲学。(德)黑格尔.美学(第一卷)[M].朱光潜,译.北京:商务印书馆,1979.
②⑤ 王德峰.艺术哲学[M].上海:复旦大学出版社,2005.
③ (德)马丁·海德格尔.林中路[M].孙兴,译.上海:上海译文出版社,1997.
④⑦ (德)马丁·海德格尔.存在与时间[M].陈嘉映,王庆节,译.上海:生活·读书·新知三联书店,1987.
⑥ (德)马克思.1844 年经济学—哲学手稿[M].刘杰坤,译.北京:人民出版社,1979.

质属性,物也有性,但物性中不具现代心理学上所说的分析、综合、思维、判断能力,所以物性为一纯然混沌意识和散乱的感觉。王船山说:

> 盖性者,生之理也。均是人也,则此与生俱有之理,未尝或异,故仁义礼智之理,下愚所不能灭,而声色臭味之欲,上智所不能废,俱可谓之性。①

"性"中含仁义礼智的理性成分,也含声色臭味的感性成分。人性以其理性成分与物性相区别,这个"性"按熊十力的诠释,也即人的本心,因为天人同构,人的本心通天(理,天道),熊十力在《新唯识论》里指出:

> 本心即是性,但随义异名耳。以其主乎身,曰心。以其为吾人所以生之理,曰性。以其为万有之大原,曰天。故"尽心则知性知天",以三名所表,实是一事,但取义不一而名有三耳。②

"性"虽然是人的本质属性,但是它深隐不露。朱熹说:"喜怒哀乐,情也,其未发,则性也。"③性发而为情感、情绪,也即随着人文环境不同而自然敞露出来的活感性,这个"情感"之中同样融合理智与感性二者,性生情,情显性,性含情,情有性,所以人心统性;性必有情,无情非性,所以道心统情,性情不离,道心人心互渗、互流。④

从天人同构的存在论和认识论的角度来看,"性情"或"性情之彰显""活感性生成"实乃宇宙之本体、真理的存在形态、美之自身、人之为人的确证和文化变迁之示相。王船山以哲人的激情将其描述为:

> 用俄顷之性情,而古今宙合,四时百物,赅而存焉,非拟诸天,其何以俟之哉!⑤

堪称印度艺术批评核心范畴的"情味"论,也认为"味"⑥(精神上一种深切幽远的触悟)产生于情,戏剧中的八种"味相"——艳情、滑稽、悲悯、暴戾、英勇、恐怖、厌恶、奇异,皆生于情。婆罗多牟尼在印度戏曲理论著作《舞论》中说:

> 正如善于品尝食物的人们吃着有许多物品和许多佐料在一起的食物,尝到的味一样。
> 智者心中尝到与情的表演相联系的常情(的味)。因此,这些常情相传是戏剧的味。
> 没有味缺乏情,也没有情脱离味,二者在表演中互相成就。⑦

"情味"并称实际上是说情(常情、别情、随情、不定情)中本来就含有"味","味"虽然是情感直观所能达到的某种精神上的判断,但是又通过人的各种情绪表现出来,并让戏剧表演者与观众共同体会到那种"味",这就是

① ③ ④ 张立文.正学与开新——王船山哲学思想[M].北京:人民出版社,2001.
② 熊十力.新唯识论[M].北京:中国人民大学出版社,2006.
⑤ 张立文.正学与开新——王船山哲学思想[M].北京:人民出版社,2001.当代学者方东美先生在其《生命情调与美感》一文中认为浓情必寄深解,情与意不好强做分析,"艺术之妙机,常托之冥想。冥想行径,窅然空纵,苟有浓情,顿成深解",可与王船山的情本体论相互支持。刘梦溪.中国现代学术经典·方东美卷[M].石家庄:河北教育出版社,1996.
⑥ "味"(rasa)在最早的吠陀诗篇中,仅指植物的汁,后引申为"水、奶";在《奥义书》中,"味"指事物的本质,精华;"万物的精华是地,地的精华是水,水的精华是植物,植物的精华是人,人的精华是语言,语言的精华是梨俱(颂赞),梨俱的精华是娑摩(歌咏),娑摩的精华是歌唱",到古典时期,在婆罗多牟尼的《舞论》中,此生理感觉上的"味"升华为核心的美学范畴。邱紫华.东方美史[M].北京:商务印书馆,2003.
⑦ 曹顺庆.东方文论选[M].成都:四川人民出版社,1996.

"情不离味,味不离情",与中国哲学性情互统观若合符节。

由于东方民族直接承续了原始万物有灵观,因此,没有像西方那样将天与人分开,将感情与理性分开,发展成为哲学上的认识论和知识论。东方人只以直觉体验来看待世界万物,认为主体本来就存在于存在之中,而这个存在就是人与物共秉之情性。佛家所谓"一切有情";杜甫诗中的"花溅泪""鸟惊心";李白诗中"相看两不厌"之敬亭山;古人曰"春山如笑、夏山如滴、秋山如妆、冬山如睡",等等,都是说天地万物与人一样秉具情性,在情性相互激荡、流转、衍化的过程中,自有其"味""理""法""真""美"的显现。主体不需要与客体分离对客体加以打量和计较,也觉悟到"真"和"大美"的存在,主体的直觉感受与体验就是结论,就是对事物美丑的唯一的衡量标准。印度诗人泰戈尔说:"美是人和自然,有限和无限的统一感的表现。"① 日本美学家今道友信认为,对于日本民族来说,"所谓美,不是视觉上的美丽,而是心里产生的一种光辉。也就是说,美是精神的产物"②。

当代日本美学家竹内敏雄也认为:"美不只存在于客体和主体的某一方面,而是存在于二者的交互关系之中……在真正审美意义上的审美对象绝非存在于其自身,而只是相对于我们而存在,依赖于关照它的主体的作用才成为审美对象。"③

现代西方艺术哲学家通过对美与艺术本体等问题的反思和检讨,已摒弃了艺术的认识论真理观。在现代艺术现象、艺术新现实面前他们变艺术的认识论真理观为艺术的存在论真理观,并以此与东方的艺术情感存在本体论相与意合。这在马丁·海德格尔的"艺术是真理的原始发生"的思想里已有了极为睿智的阐释,而马丁·海德格尔的学生汉斯·格奥尔格·伽达默尔承续马丁·海德格尔的艺术存在论思路,对艺术存在的独特方式及其自在自为性都进行了充分的展开和补释。汉斯·格奥尔格·伽达默尔认为,艺术之真义和价值的揭示必依赖于真理观的根本改变,只有彻底放弃艺术和科学真理的关联,将艺术和存在的真理(意义的发生和持存)联系在一起加以思考,才能走近艺术的实际本身。④ 所谓认识论真理观,也即科学真理观,科学认识的真理是一种命题真理,它指的是陈述与陈述对象的符合一致,艺术是理念的感性显现,它本身不是理念本身,因此艺术不能提供命题真理。马丁·海达格尔和汉斯·格奥尔格·伽达默尔认为艺术虽然不是一种命题真理,却能通过感性的自我敞现使真理发生,或通过主体与主体、主体与文本的交互理解(视域融合)⑤使意义显现与持存。由此,我们可以看出,西方传统美学在解释人类艺术现象所遭遇到的困境以及西方学者试图通过更加贴近艺术本体存在的思考和诠释来摆脱这种困境的努力。

艺术的存在不需凭借"绝对理念""美的理念"在背后给予支撑,艺术从功能上来讲也不是为了宣谕世俗的道德伦理观念或世俗宗教教义,艺术就是艺术。汉斯·格奥尔格·伽达默尔曾用游戏来说明艺术的存在方式,"游戏的魅力,游戏所表达的迷惑力正是游戏超越游戏者而成为主宰","游戏的真正主体并不是游戏者,而是游戏本身"。正如游戏的存在方式就是自我表现一样,作品的存在也是自我表现。"艺术的存在不能被规定为某种审美意识的对象","文学作品的真正存在是什么,我们可以回答说,这种真正存在只在于被展现的过程中"。虽然汉斯·格奥尔格·伽达默尔并没有说艺术展现的是人的感情里面所本然地涵融着的"理念""判断",但是它所说的艺术作品的交互理解(视域融合)也绝不是纯理性的理解,因为在人类艺术理解中最初的前视域正是一种"野性的思维"——一种不同于科学理性思维的情感直觉领悟,原始前视域理解与后来者的接受理解是一

① 泰戈尔.泰戈尔文集[M].刘湛秋,译.合肥:安徽文艺出版社,1997.
② (日)今道友信.关于美[M].鲍显阳,王永丽,译.哈尔滨:黑龙江人民出版社,1983.
③ 邱紫华.东方美学史[M].北京:商务印书馆,2003.
④ 朱立元.当代西方文艺理论[M].上海:华东师范大学出版社,1997.
⑤ "视域融合"是汉斯·格奥尔格·伽达默尔建构艺术的本体性存在——使意义显现与持存的重要概念,"视域"是看视的区域,主体的存在处境,视域有高低深浅之分,视域处于运动之中,理解是视域融合的过程,"理解其实总是这样一些被误认为是独自存在的视域的融合过程",这个过程实际上就是艺术文本的"意义显现与持存"的本体性存在。(德)汉斯·格奥尔格·伽达默尔.真理与方法[M].夏镇平,宋建平,译.上海:上海译文出版社,2004.

种感性与理性的"对话",对于理解者个人来说,则理解的过程也是感性与理性的对话性存在,感性始终在理解过程中发挥着基本的不可替代的作用,因此,汉斯·格奥尔格·伽达默尔所说的艺术的本体性存在——艺术在交互理解过程中意义的显现与持存,亦可理解为人类的活感性不断生成的过程。

 艺术作为一种本然性的存在,将其描述为"有意味的形式""人类情感的符号""意象或意象系统""审美意识形态""情感体验""生命形式""活感性生成""真理的原初发生""意义的显现与持存",都是试图将艺术文化的独特性加以突显,以区别于人类文化系统中的其他符号系统——宗教、哲学、道德、科学、语言、政治等。从发生学的情形来看,艺术与宗教(巫术、图腾)同是人类活感性的自然敞明,同样都以情感的思维方式领悟和把握世界,但是随着人类文化的历史演化和变迁,人类的理智自人类的自然感性(自性)中分化出来,成为人化自然(既人化外在自然,又人化内在自然)的主导性力量,宗教理念、哲学思想、道德规范、科学认识模式、语言概念思维、政治意识形态等实际都可以看作是人根据自性中的理性原则对世界的设定,也是对人自身进行异化的手段,只有艺术坚持人类的感性直观、感性敞露、感性显现的原则,在与理性进行永恒的对话之过程中,对人类自身的异化进行抵抗,并试图将人类从已然分裂的异化性存在中还归到一种"天人合一""万物有情互感"的同一性中,因此,艺术的存在的独特性就在于它是人的感性存在,是人永远秉具情感性一极的永恒的确证。汉斯·格奥尔格·伽达默尔将艺术的存在界定为游戏性存在、象征性存在和节日性存在,他想说明的是艺术的终极功能,也是艺术最终存在的理由,即艺术将人类重新纳入一种整体合一性中。游戏的本质是"将游戏者和旁观者都纳入自身之中的整体合一性"。艺术通过交往理解活动将人类纳入一种同一性的存在,"艺术作品为象征性言说是给理解者一个信物(A),使之与理解者心中的另一信物(B)合二为一,最终将理解者引入被整合为一的文化传统(C)中","节日就是共同性,并且是共同性本身在它的充满形式中的表观",艺术如同节日,把人从不同的生存境遇中聚集起来,回忆并重建感性丰富、充满爱意的生命统一体。①

 因为艺术的存在是人类活感性(情意合一实相)的生成、敞明、显现和展开的形式和过程,是人类交往理解的共在方式,它成了人类共在的原初要求,②因此,它将自始至终伴随着人类文化的变迁而自我展现。从另一个角度来看,只要人类的感情、感性与理性、理智的对话性存在的状态是人类存在的本然状态,不可改变,那么,作为感性、感情自然展现、敞明的艺术活动,也将始终伴着人类文化的演化而具有其独立的存在价值。艺术在人类文化系统里有其存在的独特性,实际上表示艺术有其人类学意义上的独立存在的价值,艺术本身敞现真理,艺术可以情感地掌握这个世界,因此,艺术不依傍哲学、宗教、道德、政治、科学的理念、规约,也能自我诠释,并诠释着这个世界,更为重要的是,不管在什么社会制度或文明状态之下,艺术也会通过不同的形式和表征,无限丰富地生成着,并始终遵循着艺术生成的方式——对话、交互理解、敞明真理,这就是我们所说的艺术的自洽性:自我存在,自我圆成。

①② 朱立元.当代西方文艺理论[M].上海:华东师范大学出版社,1997.

第六章 艺术文化价值论

第一节 价值、实用价值、超越价值

一、价值的意指

"价值"一词,英文为"value",法文为"valeue",德文为"wert"。"价值"拉丁文的本义为:"掩盖、保护、加固";派生出"尊敬、敬仰、喜爱"等意思,并进一步稳定为"起掩护和保护作用的、可珍贵的、可重视的"的基本含义。

在当代,"价值"及其同源词、复合词以一种被混淆和令人混淆而广为流传的方式,应用于当代文化之中——不仅应用于经济和哲学领域中,也应用于其他社会科学和人文科学领域中。在哲学中,"价值"一词的含义也是言人人殊,迄无定论。在哲学家富兰克纳看来,它们大致可以被归纳为:①"价值"作为一个抽象名词,表示"善""可取""值得""正当""美德""美""真和神圣";②"价值"作为一个具体名词,表示"好的"或"有价值的东西";③"价值"一词还在"评价""做出评价"和"被评价"等词组中被用作动词。① 汉语以"价值"一词对译英文的"value"颇为恰当,因为"价值"一词在汉语里不仅表示事物的"价钱""价码",也表示事物的性质"珍贵""美好""神圣"。《史记·廉颇蔺相如列传》中记载秦昭王欲以十五城换取赵惠文王的和氏璧,中国历史上遂有"价值连城"这个成语表示物品因"珍贵""美好",并具有象征性意义而特别贵重。在日常生活中,当我们说某件物品"价值不菲"是说它的价钱、价格不低,而当我们说"有价值的人生""他做了一件很有价值的事",这里的"价值"已上升到精神意义的层面,可见"价值"一词或"有价值的事物",一直以来就不仅局限于其在物质需要层次上对人类的意义,更重要的是其在精神需要层次上对人类的意义。

在政治经济学中,所谓"价值",又区分为实用价值、使用价值、交换价值。"实用价值"满足人的物质生产需要;"使用价值"不仅满足人的物质生产需要,也满足人的精神需要;而"交换价值"是指凝结在商品中的社会必要劳动。一件艺术品可能没有什么实用价值,不能吃,不能喝,但是它有使用价值——它可以满足人的精神需要;通过进入艺术品市场的市场价格反映出其交换价值——凝结在其中的社会必要劳动,即手工劳动量和精神劳动量的总和。

"价值"一词从商品的属性过渡至客观事物的属性,中间经过哲学家、心理学家的创造性的诠释。哲学家尼采在更加广泛的意义上来理解"价值"和"价值准则"的概念。通过奥地利迈农、艾伦菲尔斯的著作,通过德国舍勒、哈特曼的研究,一般价值论的观念在欧洲大陆和拉丁美洲普及开来,在英国、北美,这种观念在第一次世界大战前后受到了广泛的欢迎,佩里、杜威、爱德华·伯内特·泰勒等人将其发展、创新。对价值、价值准则的广泛探讨也随之扩展到了心理学和各门社会科学、人文科学,甚至日常话语之中。②

①② 卓泽渊.法的价值论[M].2版.北京:法律出版社,2008.

我国人文社科界对"价值"的认知,依据马克思对一般意义的价值概念的界定各有发挥。马克思对"价值"的经典性的界定:"价值这个普遍的概念是从人们对待满足他们需要的外界物的关系中产生的",是"人们所利用的,并表现了对人的需要的关系的物的属性"①。从这个界定出发,有的学者认为,价值一般是指客体对主体的意义,"事物,不管它是自然的,还是社会的,一旦进入社会联系之中,它对社会的人就具有不依人的意志为转移的客观意义,我们称之为价值",②碧蓝海天、阳光空气在人类出现之前没有价值,只有当人类出现之后,它们成为意识的对象,同人的物质生活和精神生活发生了联系,它们就从"自在"的变成"为人"的自然存在,获得了属人的品性,那么,它们就对社会的人具有这样或那样的客观意义,如它们不仅可以满足人的物质生活需要——航海、航空、取暖、呼吸,而且还可以满足人的精神生活需要——游神骋目、开阔胸襟、振作精神、平和情绪,等等,本来无价值的大自然也获得了价值。

除了上面这个对"价值"的最宽泛的界定之外,有的学者认为价值是客体的属性对满足主体需要的积极意义(正价值)或消极意义(负价值);还有的学者认为,价值应是客体对主体的生存和发展的效用;还有的学者糅合了上述观点,认为价值是指客体的存在、作用,以及它们的变化对一定主体需要及其发展的某种适合、接近或一致;也有学者认为价值是指一切能够满足人和社会需要的东西,即价值是指物满足人和社会需要的那种属性,即物对人和社会的有用性,是指对人的生存发展和享受具有积极意义的一切东西。③

人创造了文化,但是文化也创造了人。人创造了文化是说人创造了物质文化和精神文化。无机界、有机界、动物,甚至高等动物迄今没有像人类那样自觉地合目的性地创造文化这个实体性的存在,但是人创造了物质文化和精神文化(价值系统和价值结构)之后,人又复被物质文化尤其是精神文化影响着,成为"文化的存在者"④。人存在于文化场域之中,除了具有物质的需求,更有求知的需求,求知⑤也即对宇宙生灭、生死大限等有关终极存在问题的追问、省思和察悟,而对这些大根大源问题的判断和认领,正是文化场域中最根本的价值标准的始基点,我们通常说不同文化具有不同的价值系统,是因为生存于不同的文化场域里的人对宇宙对生命的追问、省思和察悟,以及根据它们所做的判断和认领互有差异或竞相乖违。人类对世界的意义的感受和认知,不可能只停留于物欲满足的层次上,而必欲宿命地追问、省思和察悟存在的终极意义,即使这个终极意义可能永远超越于人类的知解力之上,人类也会不停地通过自己的理性力量和感性直观试图追寻、亲近这个终极性的存在,由此,我们有必要讨论价值客体对人的意义的层次。

二、实用价值和超越价值

价值意识来自人对周围的世界对其所具有的意义的反思。日常生活中我们发现能满足我们物质欲望的东西有用,这种有用的(实用主义的)价值,我们不妨称之为实用价值,它是价值对象在物质欲望层次上对人的意义、对人的需要及其发展的适应,杯子可以盛水,水可以解渴,车辆可以让我们从此地到达彼处。科学技术的定理可以让我们对大千世界浩繁的现象进行归纳、整理,并准确地预测未来,如利用气象原理可以预报天气,利用数学定理可以让我们化繁为简求得准确的数量结论。科技产品还可以直接服务于人类的生活需要,如冷气机可以降温、冷藏箱可以保鲜,药物可以治病,优生优育的生理学知识可以保证按预定目标生育儿女。此外,社会组织、社会制度也是有价值的,其可以维持社会秩序。这些价值对象对人类及社会的意义可以看得见,可以操

① 马克思恩格斯全集[M].北京:人民出版社,1965.
② 胡经之.文艺美学论[M].武汉:华中师范大学出版社,2000.
③ 卓泽渊.法的价值论[M].2版.北京:法律出版社,2008.
④ 司马云杰.文化价值论——关于文化建构价值意识的学说[M].西安:陕西人民出版社,2003.
⑤ 王国维在论述《红楼梦》伦理学之价值时,指出:"美术(艺术)之价值,存于使人离生活之欲,而入于纯粹之知识",所谓"纯粹之知识"也即对宇宙人生的大判断。 俞晓红.王国维红楼梦评论笺说[M].北京:中华书局,2004.

作,并有其确证性,但是伦理、道德、宗教、哲学、文学和艺术等精神文化产品、精神文化现象并不直接满足我们的物质欲望。伦理道德意识满足我们的良知良觉——对"善"的精神品性的追求和接近,而宗教、哲学、文学和艺术品离我们的物质欲望更远,它们在文化场域中的存在,主要是为了满足人类在情感和理智上的求真、求智的欲求,这种需要和欲求比起维持人类生存的生物性的需要欲求——饮食男女、衣食住行来说,看似无用,实则有用,因为这种需要和欲求本身正是人之为人的本质规定性,是人的确证,是人区别于动物的标志。正是因为人类的精神活动、精神理念、精神产品(上层建筑中的意识形态领域)是人的主体性的确证,是人超越自然的本质特征,所以满足人类求真、求智的需要和欲求的价值对象(价值客体)——伦理、道德、宗教、哲学、文学和艺术等精神文化活动、精神文化理念、精神文化产品才获得超越性价值。

这儿所说的"超越"不仅指人类精神诉求所谋求的精神价值超越于自然、超越于生存的基本需要,同时更指向人类的精神诉求对终极存在、无限宇宙的价值思索,也即存在的"真"对人类及人类社会的意义。伦理、道德、宗教、哲学和艺术的存在不仅是人类超越自然的精神性象征和价值存在,同时也表示人类对宇宙真理、终极存在的形而上层面的意义追寻和价值认定。如伦理、道德规范中的"德性"原则,宗教哲学中的绝对理念、实体、实相、真如、真谛等,艺术作品中的神秘的气韵、辉光等。一般来说,它们都具有超越人的知解能力之上的特别的意义和特别的价值,成为人类永远追寻却可能永远无法企及的意义本源。

有学者将这种"超越性价值"称为"内在价值""终极价值",如享受、快乐、自由、尊严、情爱、创造、自我超越等,这些东西,有时有用,有时没用。但归根到底,我们追求这些东西,首先不是因为它们有用,它内在于主体的精神结构里面,并通过物质载体而直接显现出来,不像物品的价值只是相对于它之外的某个目标、目的或功能而言,这种内在的精神本身就是目标、目的或功能,所以,满足人的物欲需求的意义或功能我们称之为"外在价值",而这种将目的和意义当作本我存在的价值,称之为"内在价值"。[①] 虽然这些东西(如上述享受、快乐、自由、尊严、情爱、创造、自我超越等)看似无用,实则有"大用",它是人之为人的确证,它是人求知、求真精神追求的实践性行为,是人试图克服有限通往无限的自由之路的方向,所以又可以称之为"终极价值"。以上种种精神实践活动大多落实于人类文化价值系统中的伦理、道德、宗教、哲学、文学和艺术的实践行为及创造行为中。比如自我超越这种精神实践主要落实于宗教、艺术和哲学这三种人类的实践行为之中。宗教预设一个先验性的"人格神"的存在(如基督教、伊斯兰教),它的能力和洞察力永远超越于人类的知解之上,人终其一生只能在神性的导引之下才能克服自己的有限而通向极乐、自由和无限;而艺术创造、艺术接受活动将创造、情爱、自由等精神欲求涵融于一体,在感性体验中凭着情感直观和创造性的想象抵达一种超越性的精神境界。哲学预设一个绝对的精神实体(如"道""法""绝对理念"等)作为宇宙的创化者或宇宙创化的法则,它同样超越于人的知解力之上,而作为一切生命现象和宇宙的终极依归,超越于现象界之外的精神性存在只能在这些绝对的精神实体中得到解释,因此它们对于人类来说也具有超越性价值。

人对意义世界有反思能力,而动物不能,因为动物对意义的直觉是生物本能性的。人类自从走出自然,脱离了动物界就开始了对周围意义世界的分辨,并开始超越于动物的自然本能而对生命现象、自然现象进行最初的想象性预设,并在原始神话、巫术,以及原始艺术里表达了他们对超越价值、终极价值的认领和肯定,可以说,自从人成为人开始,人类便开始确认超越性价值和终极价值的存在,并认定这种精神性的超越性价值、终极价值比工具价值、实用价值更有价值,因为"工具价值中的正价值、负价值、零价值(有用的、有害的、中性的)必须对照这些没用的'内在价值',看其发挥了何种作用,才能被理解,终极价值是内在的、自为的价值,是使工具价值获得工具性的价值"[②]。在日常生活中我们既追求实用价值,也追求超越性价值,即使在实用性的衣、食、住、行的行为中,我们也会在形式美感、个性创意等精神欲求向度上花费心思,衣要名牌,食要美食,住所要高雅别

[①][②] 翟振明.论艺术的价值结构[J].哲学研究,2006(01).

致兼实用合适,穿戴要时髦,等等,都表示人的基本的物欲需求得到满足之后必然追求精神满足、精神慰藉,富豪在夜总会一掷千金或捐资行善都是一种对超越价值认领和肯定的方式。相反,如果人在精神上的超越性的需求得不到满足和平衡,即使他的物质欲望达到了超常的满足状态,他也会觉得生活和生存没有意义,从而舍弃已有的富足的物质生活,而去追求精神上的满足,如印度古代的释迦族的王子,后来的佛教创始人释迦牟尼,中国古代的竹林七贤、扬州八怪等古代圣哲和文化精英,甚至有人还会因为这种精神上的意义的失落和缺失而不惜舍弃自己的生命,以断绝生命的代价来表示对超越性价值和意义的追求和向往,中国历史上战国时代的屈原抱石投江,晚清王国维不惜以生命殉文化的举动,都是人类看重、珍惜、守护这种超越性价值和意义的典型个案。

第二节　价值本质和价值对象

一、价值本质

在前面讨论"本质"和"本体"两个概念时,已指出"本质"是事物的诸特征、特性,因此,给概念下定义时就要罗列概念的诸内涵(特征、特性),同样给"价值本质"一词加以语义上的界定也必须考虑到其最重要的诸特征和特性。

首先,价值具有属人的特性,价值对象(价值主体)只有与人发生了关系,并且对人和人类社会有用(物质上或精神上),价值才能发生,所以,价值是人的意识,是人的判断,客观事物本身没有进入主体感知的境域之内,就没有价值。当然,说价值以人和人类社会的需要为依归,有人类中心主义之嫌,佛家认为众生平等,一粒沙子里面都有圆满的佛性,因此自然物自身有其绝对价值,与人自身相对于自然物的价值平等无差。当代生态学的文化理念也认为自然在文化构形过程中,也发生着重要的作用。虽然人类的科学技术已发展上天入地似乎无所不能的程度,但人类迄今仍然不能解除对自然的依存关系,因此,人类文化的建树,必须考虑到植物、动物和其他一切生命形式,意即在人类未来的发展中,我们对意义世界的判断,不能只以人的需要的满足为唯一的出发点,还必须同时考虑到自然物自身的存在意义和价值。① 我们认为平等共生的价值理念有其逻辑说服力,但从文化建构价值、文化建构价值历史的这个角度来看,价值的属人品性不可改写,因为人是文化的创造者和共生者,价值意识伴随着人和文化的发生而发生,并随着人和文化的消亡而消亡。

其次,价值是一种关系质。主体需要本身不是价值,客体的属性也不是价值。人们对旅游景点的审美欲求不具有价值,景点的风景名胜虽具有价值发生的可能性,但不是价值,只有当人们身临其境,畅游其中,景点的观光价值属性与人们的游览兴致合而为一,价值才能产生,在这儿,游览活动是价值产生的不可或缺的一维。价值生成的三个条件是:①主体具有某种需要,这种需要是真实的、具体的;②客体具备了满足主体需要的属性,这种属性是客观的、自在的;③具有把主体和客体联系在一起的媒介,使客体能够满足主体的需要,从而使价值关系得以生成。② 而所谓的"关系质",是指当客体的属性和主体的需要发生满足与被满足的效用的那一刻,价值所具有的此时此地的"客观性、真实性和具体性"。而主体对这种关系质的认识、看法、见解就形成了特定的价值观,所以价值具有确定性,价值观也有其确定性,小自个人的价值观,大到社群、民族国家、文化集团的价值观都具有其确定性,因为它是主体需要与客体属性之间的一种确定的、真实的、具体的适应与整合。

① 陆扬,王毅.文化研究导读(修订版)[M].上海:复旦大学出版社,2014.
② 阮青.价值哲学[M].北京:中共中央党校出版社,2004.

最后,价值是变化的。人生活在价值世界时,每时每刻都在进行价值判断,离开了判断,人的实践行为将无所适从。价值时刻都在发生,并且有其相对稳定性,因为价值是一种确定性的、具体的关系质。但是,价值又是变化的,今天我觉得出国留学深造是有意义的,明天我获得了另一个比出国深造更好的机遇,于是出国深造这件事变得无意义,没有价值。价值哲学对价值变化原因的描述是:"由于主体的需要是每时每刻都在发生变化,一种需要被满足,另一种需要马上就会产生,甚至几种需要同时产生,同时要求得到满足,而客体的属性也是多层面、多方面的,从不同的角度可以满足人们的不同需要。当客体某个方面的属性满足了人的某种需要,价值随之得以生成;而人的某种需要一旦得到满足,能够满足人的需要的客体随之就失去了存在的意义,价值也就不存在了,这就使客体的属性和主体的需要之间满足与被满足的效用关系呈现出一种复杂的不断生成、不断消解的动态过程。"①价值变化的主要原因在主体方面,一方面,人是价值的依归,作为价值主体,其自身不断演变,并且广受外缘的影响。人作为理性的存在者,不断拓宽对世界的认知广度和深度,随着理性的开拓,新的价值标准在生成着。中国古人认为月亮是可以发光的明镜、玉盘,故在诗词曲赋里有许多关于月亮的美好的价值想象,但今天天文学发现且证实月亮并不发光,乃是一表面凹凸不平,干燥死寂的星体,所以今天对月亮的价值想象和价值判断就产生了微妙的变化。另一方面,主体生活在特定的文化场域之中,必受到他人、社会以至异质性价值观念的影响,这种影响之结果,也会引起价值判断的变化,比如传统中国对性别的价值判断,近代以来在西方男女平权、平等思想影响之下,已产生了重大的变化,女性对世界的意义(价值)在当代中国已完全不是传统意义的传宗接代或相夫教子。西方绘画艺术写实主义(逼真、形似)的价值意识,近代以来因受东方绘画理念的影响,已产生了重大的变化,从印象派开始,西方绘画不再以对事物的逼真的模仿作为绘画艺术的价值标准,东方绘画艺术中神似、韵味、意境等价值理念在西方画学中得到了相应的领受和认同。

二、价值对象

"价值对象"又可称为"价值客体""价值范畴""价值的存在形态",等等。②马克思对价值的界定:"价值这个普遍的概念是从人们对待满足他们需要的外界物的关系中产生的","是"人们利用的并表现了对人的需要的关系的物的属性"。③"外界物"对人的需要所产生的意义是价值,但是马克思这里所说的"外界物",是哲学意义上的"物",而非自然物,是相对于主体之客体——客观世界的万事万物,包括人。

主体的需要随着人类社会的不断演进千差万别,并且有逐渐增加的趋势,仅就物欲需要来说,原始人的物欲需要远没有现代人那么繁复奢侈。生活在不同地理环境下的人对物质生活条件的需要也是千差万别的,高寒地带的人冬天有取暖的需要,热带地区的人终年都有防暑降温的需要。需要不仅是千差万别的,需要还有轻重缓急之分。贫困地区的人对生存所必需的物质产品的需要最为迫切,而对精神文化产品的需要可能相对淡泊些,当然,这也不好一概而论,有些物质上贫乏地区对精神文化的需要可能更迫切些,如藏民生活条件贫乏,但物质欲望淡泊,相反,对精神慰藉的需要更为迫切。需要还分层次和级别,也就是说,有些需要对于人来说,意义一般,而有些需要对人来说,意义重大。

马斯洛将人的需要分为五个层级,即生存需要、安全需要、爱与归属的需要、尊重的需要、自我实现的需要。其中,前四种需要是基于缺失而产生的需要,即主体为了平衡或弥补缺失而产生的需要,可称为"缺失性需要"④;而自我实现的需要(如认知、审美、创造的需要)起于超越性的动机,超越性动机不是由某种缺失引起的,也不需要任何外部的激励,它是自发的成长的需要,因此可称为"超越性需要"⑤。超越性需要是高层次的,更

①②⑤ 阮青.价值哲学[M].北京:中共中央党校出版社,2004.
③ 马克思恩格斯全集[M].北京:人民出版社,1965.
④ 马斯洛,等.人的潜能和价值[M].林方,主编.北京:华夏出版社,1987.

有意义的需要,因为正是这种需要使人性得到了充实和肯定,使人的无限的潜力得以充分展示出来,只有人才会本然地从自身的潜能中激发出这种需要。

人的需要的繁复多样决定了对应于人的需要的客观外在物的价值属性的多样性。当然客观外在物也不是为了人的需要而呈现出来的,如自然的山川景物,天光云影在没有人类之前就存在了,但是自然物没有价值,因为自然物没有进入人的认知视野,只有当它出现于人的意识的领域之内,它得符合人的需要的属性才能被人所认领,才会变成人的价值认知对象。价值认知对象除了森罗万象的自然存在物之外,尚有人化自然物,即经过人类改造的自然物或人类创造出来的自然界本来没有的东西。可见价值对象纷纭繁复,而且随着旧的价值对象的消亡,必产生迎合时代需要的新的价值对象,如现代社会的电气化产品和互联网。我们将价值对象(客体)分为以下两大类。

(一)物质价值对象

物质价值对象即满足人的物质欲求的客观外在物,如食物、工具、建筑物、商品,以及大自然中的阳光、空气、森林、雨水等,这些东西所具有的属性大致可以满足人的生存需要和安全需要。在人类刚刚挣脱自然界而艰难地迈向文明社会的漫长的历史阶段,物质价值对象对人类的意义尤为重要。但也不可一概而论,人类学家的研究证明远古时代的人类对精神价值对象,如对巫术礼仪、部族图腾的精神性需要也至为强烈热切。即使在今天物质文化已经高度发展的时代,物质价值对象仍然具有重要的意义,在物欲主义者、享乐主义者的价值判断里,可能物质就是人生全部意义之所在,但无论如何,现代社会的人在其物欲得到充分,甚至过度奢华的满足之后,依然需要精神的慰藉,依然需要特殊的意义和终极的意义作为其生存的理据。精神价值对象缺位,物欲横流必令人焦虑沮丧、彷徨无着,远离幸福和自由。世界上任何一个文化群落,除了物质价值对象系统之外,必具备精神价值系统和精神价值对象。即使像西方资本主义后现代文化氛围中,貌似精神价值缺失,实则在种种文化表象之后也存在着其渊源有自的精神价值观点,以及与此相适应的精神价值对象。

(二)精神价值对象

精神价值对象即满足人的精神需要的客观外在物,人在基本的物质欲求得到满足之后,复有精神上的需要须得到满足。如人需要有归属感,有爱人和被人爱的情感需要,有创造的冲动,有对美和自由的向往,有生命安全感的需要,有对超越生死大限的无限自由境界升华的需要,因为精神需要主要是在物质需要得到满足之后才产生的需要,因此它处于人的需要系统的上层。①

其中底部两层的生存需要和安全需要属于物质需要层次,上面三层属于人的精神需要层面,与精神需要对应的价值客体是文化结构中的上层建筑部分,即政治法律制度、社会风俗习惯、伦理道德观念、宗教、哲学、科学、文学和艺术等理念价值物。理念价值物(精神价值对象)与物质价值物(物质价值对象)不同,主要表现在:一是物质形态的存在,其价值为其能满足人的需要并与人的需要相对应的属性;一是精神形态的存在(虽然也可能依附于物质载体之上,如艺术的情感表现依附于文字、画幅、雕塑形体,艺术形象等载体),其价值不是物质载体本身的属性,如一幅绘画的审美价值不是一张宣纸或一幅画布本身的属性,其价值是隐藏在画面背后的人的审美情感或者说是价值主体的精神品质和精神向度。在精神价值对象里实含蕴着人的自由、快乐、尊严、情爱、创造、自我超越等精神需要,正是这些精神品质以及与这些精神品质相对应的政治、法律、风俗、习惯、伦理、道德、宗教、哲学、科学、文学和艺术等价值对象共同构成了文化的最重要的维度——价值观和价值系统。当代文化学者塞缪尔·亨廷顿和劳伦斯·哈里森在《文化的重要作用:价值观如何影响人类进步》一书指出:

① 李德顺.新价值论[M].昆明:云南人民出版社,2004.

文化若是无所不包,就什么也说明不了。因此,我们是从主观的角度界定文化的定义,指一个社会中的价值观、态度、信念取向以及人们普遍有的见解。①

在全球化时代的话语背景下,精神价值对象——文化中的伦理道德观、宗教哲学理念以及文学艺术里面所包含的价值观、态度、信念、取向、见解,以及情感认知方式受到世界各国有识之士的高度重视,这本身已说明人类精神价值对象要比物质价值对象更重要、更有价值。在精神价值对象中,艺术这一独特的实体性的存在,其特殊的超越性价值也是其他的精神价值对象所不可替代的。②

第三节 文化与价值

一、文化概念与价值意识

价值与文化的关系越来越受到文化学者的关注,在当代文化学者对"文化"一词的定义中,"价值""价值系统""价值观"被置于越来越重要的位置。

1952年美国人类学家阿尔弗雷德·克洛依伯和克莱德·克拉克洪在其所著《文化:概念和定义批判分析》一书中,从哲学、艺术、教育学、心理学、历史、人类学、社会学、传播学和生态学等不同视角归纳出有关文化的九种概念,其中只有社会学"文化"概念涉及"价值"和"价值系统",原文:

文化是一个有多种意义的语词,这里用作更为广泛的社会学含义,即用来指作为一个民族社会遗产的手工制品、货物、技术过程、观念、习惯和价值。总之,文化包括一切习得的行为,智能和知识,社会组织和语言,以及经济的、道德的和精神的价值系统。一个特定文化的基本要素是它的法律、经济结构、巫术、宗教、艺术、知识和教育。

而英国人类学家爱德华·伯内特·泰勒1871年在《原始文化》一书中对"文化"所下的人类学的定义为:

文化或者文明,就其广泛的民族意义上来说,它是一个错综复杂的总体,包括知识、信仰、艺术、道德、法律、习俗和人作为社会成员所获得的任何其他能力和习惯。

历史学的"文化"定义为:

文化作为一个描述性概念,从总体上来看是指人类创造的财富积累:图书、绘画、建筑以及诸如此类,调节我们环境的人文和物理知识、语言、习俗、礼仪系统、伦理、宗教和道德,这都是一代代人建立起来的。③

可见,在20世纪中期以前,人类学学者和文化学学者已开始将文化的灵魂——价值和价值意识纳入文化

① (美)塞缪尔·亨廷顿,劳伦斯·哈里森.文化的重要作用:价值观如何影响人类进步[M].程克雄,译.北京:新华出版社,2002.
② 此外,有的论者也认为,"人"也是一种特殊的价值对象,在特定情形下,一部分人或一个人对另一部分人或另一个人就有价值的问题。
③ 陆扬,王毅.文化研究导论(修订版)[M].上海:复旦大学出版社,2014.

研究的视野,但尚没有将价值、价值观、价值意识放在文化概念的重心位置(主要的基本的内涵)加以认知。随着全球经济一体化过程所带来的文化认知困惑和文化冲突现象种种,当今的人文社会学者开始反思各种文化模式中的根本命意——文化的价值观、价值意识,因为正是不同文化模式内部所生成的文化价值观和文化价值意识的相互冲突,造成了当今国际社会的种族冲突、地区冲突和文化价值观的对立和冲突,并且,这种对立和冲突已经成为人类未来生存和发展的隐患,因此,研究价值和价值意识不仅有助于我们认识人类文化的本质,并且对人类思考未来文化的发展方向也颇有助益。我们从20世纪80年代以来有代表性的"文化"定义中可以略窥个中的意趣和倾向。

1990年,安东尼·吉登斯对"文化"一词的定义为:

文化由特定群体成员的价值观、他们的准则及所创造的物质事物组成。价值观是抽象思想,而准则是人必须遵守的原则或惯例。准则代表社会的"可行"和"不可行"。因此,一夫一妻,即忠于一个婚姻配偶,是多数西方社会的价值观。①

2000年,哈佛大学以研究文化与发展而著称于世的资深学者塞缪尔·亨廷顿与劳伦斯·哈里森主编出版了《文化的重要作用:价值观如何影响人类发展》一书,此书将价值观视为"文化"一词的主要内涵和本质:

我们从纯主观的角度来界定文化的定义,指一个社会中的价值观、态度、信念、取向以及人们普遍持有的见解。②

在这个"文化"定义中,物质文化被排除在外,这说明塞缪尔·亨廷顿等人认为文化价值系统中,最主要的决定着一个文化模式的本质规定性的东西是精神文化——宗教、哲学、艺术、道德等,只有精神文化理念(上层建筑中的社会意识形态部分)才能满足人性的内在需要,使人获得生存的意义。价值观、价值态度、价值信念、价值取向以及价值见解是文化的灵魂,从某种意义上来看,一个文化群落长期以来所形成的价值观,决定着该文化群落的命运走向,依据一个民族的宗教、哲学理念、艺术趣味以及道德实践等所建构起来的超越性价值观,可能比政治、经济行为以及科学技术手段更为重要。③这种观点与马克思的社会发展理论有相互支持之处,在马克思主义的社会发展逻辑里,经济基础决定着上层建筑包括上层建筑里的社会意识形态的发展程度,但是上层建筑以及社会的意识形态也会对社会的经济基础形成巨大的作用,并且在特定的情形下,改变社会的发展方向。

二、文化凝神为价值意识

"文化"一词在中国古代主要是一个动词,即"以文教化",以圣人所彻悟之宇宙大道,人文法则化育天下。

① 安东尼·吉登斯是当代西方社会学界首屈一指的人物,"第三条道路"的倡导人之一,在西方对现代性的一片声讨声中,试图重新树立现代性的旗帜,认为我们现在不是在进入一个后现代时代,而是在进入一个晚期现代性时代,安东尼·吉登斯认为全球化并不仅仅是西方制度不断吞没"他者"文化的全球性蔓延,它也是一种世界相互依存的形式和全球性意识。他推崇以政治部落化、经济全球化为现代社会走出困境的解决之道。很显然,他主张文化价值观的多元性,他给"价值"所下的定义为:人类个人或群体所特有的关于什么是必需的、恰当的、好的或坏的思想。陆扬,王毅.文化研究导论(修订版)[M].上海:复旦大学出版社,2014.

② (美)塞缪尔·亨廷顿,劳伦斯·哈里森.文化的重要作用:价值观如何影响人类进步[M].程克雄,译.北京:新华出版社,2002.

③ 塞缪尔·亨廷顿比较了非洲的加纳和亚洲的韩国的经济资料,20世纪60年代当时两国条件惊人相似,30年后,韩国成为工业巨人,而加纳停滞不前,人均国民生产总值大约只是韩国的1/15,如何解释如此巨大的发展差距? 塞缪尔·亨廷顿认为这里面固然有不少因素,但是文化是主要原因:韩国人崇尚节俭,精于投资,工作勤奋,重视教育,强调组织性和纪律性,而加纳的价值观念却不相同,是文化(超越了政治意识形态之上的精神价值观念)导致了它们巨大的经济差别。陆扬,王毅.文化研究导论(修订版)[M].上海:复旦大学出版社,2014.

这个参赞化育行为的依据是"文",即一种精神理念。"文化"行为本身的价值,以及"文化"行为的结果的价值都要以能否合于大道,能否符合圣人的道德垂训为依据。如果我们说中国古代的"文化"概念范畴中包括价值意识的话,那么,它主要是一种精神价值意识。现代"文化"概念里的价值意识,实际上主要也是指精神价值,即特定文化领域中精神价值对象对个体及社会的意义,至于物质价值对象对个体及社会所产生的意义(工具价值、实用价值)显得不那么重要。为什么在文化价值系统里,精神文化价值比物质文化价值更为主要、更为本质地规定了一个文化模式的文化个性呢?这还得从文化与价值发生的关系、文化建构价值意识的模式说起。

首先,价值是世界对人的意义,没有人的主体意识对价值客体属性的判断,就没有价值的发生。人虽然先天具有道德本性和先天知性思维能力,但在遥远的太古时代,作为人的心理机制主要物质基础的脑组织,其基本构造与高等动物猿类的脑结构大致相同,其基本功能与高等动物猿类也是相差不多的。从三百万年前到五十万年前这段漫长的历史时期内,出现了人类由使用工具到制造工具的漫长的原始文明时期。当人类学会创造性劳动——制造工具,按照自己的目的改变自然界的形式——创造出有决定意义的文化世界以后,人的心理机制因营养结构的变化及自身发展的需要而得到了迅速的发展与完善。由高度发达的额叶组成的大脑特殊结构——语言中枢区、大脑皮层第一机能联合区、第二机能联合区以及第三机能联合区。这是人的心理机制不同于动物心理机制的地方,也是人的心理、意识、意志得以产生的物质基础。大脑第一机能联合区记录感觉信息、分类及组织信息;第二机能联合区有对信息进行接收和加工的功能,人的先天道德本性和先天知性思维能力都与第二机能联合区的知觉、记忆、回忆、联想、想象、推理、概括、抽象等思维能力有密切的关系;大脑的第三机能联合区不仅有对信息再加工的功能,而且还有对信息储存的功能,人类的经验和知识积累,都储存在这个机能联合区里。人类大脑在人类的实践中不断形成人的意识、意志,具有了对事物借鉴、评价的能力,从而使其先天道德本性和先天知性思维能力成熟起来,这正是人的意识与动物本能不同的地方,人的整个情感、思想、意志包括价值判断能力及良智明觉的存在,都是在这种特殊的大脑结构中形成的。[①]

人创造了文化,文化反过来也创造了人,创造了人的知性思维能力。即使在原始文化阶段,原始人对客观外在物的价值判断也是感性与理性混合式的,实用价值与精神超越价值模糊在一起,但是他们凭借主体的朦胧的知觉、联想、推理、概括、想象等思维能力,还有对周围的世界进行初步的意义把握,形成了以万物有灵为基本信仰的宇宙观和生命观,并且以这种基本的信仰为价值标准对周围的世界进行意义判断。他们对物质价值对象的实用价值的认知最为清晰,劳动工具对原始人来说,只具有实用价值,可是他们对另外两种价值对象——精神性客体以及人的价值认知,就已经开始超越了实用价值的层次,而向着超越性价值意识层次迈进。比如,原始人面对巫术仪式其价值判断就不可能停留在"有用、无用"的认知层面,因为巫术仪式主要包含着原始人的共同的情感。马林诺夫斯基认为,巫术就是"纯粹用主观意象、语言、行动而宣泄了强烈的情感的经验"[②],当原始人在观看一次巫术表演时,他实际上是在体会自我情感的激烈跳荡,体会情感本身融入大自然节奏之中时的大欢喜,并从而进入一种万物有灵、万物通灵的精神自由境界。虽然一场巫术仪式(比如狩猎巫术)确实具有实用目的(如希望借助神力取得一次大规模出猎的成功),但是原始人对巫术礼式的属性的判断更主要是其情感发泄、情感表现特征,因为巫术仪式与他的内在情感体验、情感表达需要相适应,他认为巫术这种精神价值对象的内在价值(超越性价值)大于其实用的价值。原始人对同样也是价值主体的人的价值判断也已经不同于动物对其他动物的意义认知,随着人的先天道德本性和先天知性思维能力的成熟,人通过对血缘关系、两性关系、生老病死现象的推人及己、推己及人的反思,逐渐发展了一种同情互感的心理能力。可以设想一开始,人像动物一样只彼此之间的性的需要的对象,甚至捕食充饥的对象,但是随着情感认知能力的提升,人与人之间就不

① 司马云杰.文化价值论——关于文化建构价值意识的学说[M].西安:陕西人民出版社,2003.
② (英)马林诺夫斯基.巫术科学宗教与神话[M].李安宅,译.北京:中国民间文艺出版社,1986.

再仅仅是性的需要或捕食充饥的关系，人与人之间发生了相互同情、相互帮助的伦理道德意识。山顶洞人死亡之后不再是被同类吃掉或弃置不管，山顶洞人遗址中有埋葬的遗迹，并且周围撒有含赤铁矿的红色的东西和各种随葬的装饰品，如石珠、骨坠等，可见，随着原始文化的演进，人对同类的价值判断也像对其他精神价值对象（如巫术、原始艺术）的判断一样，超越了"有用、无用"的实用价值层面，而迈向某种内在价值（终极价值）的精神认知层面，如灵魂不灭、灵魂轮回观念、灵魂护佑等。

在人类原始文化及其价值意识发生的初期，人的思想、观念、意识的产生是直接与自然环境、物质生产活动以及现实生活、语言结构交织在一起的，但是随着人类社会风俗、习惯、伦理、道德、宗教、哲学、艺术等精神文化的发展和积累、社会组织和制度的发展和完善，人的价值意识就不是由直接物质生产活动所决定的了，而是由一定的物质生产活动发展起来的社会关系及反映这些关系的风俗、习惯、伦理、道德、宗教、哲学、艺术等精神文化及社会组织与制度一类文化所决定的了，并且，这种主要由精神价值对象而来的价值意识通过教育（潜移默化、口耳相传、经典记载传承、师生授受、宗教宣谕等）代代相传，形成集体性的价值意识记忆，这种集体性的价值意识记忆超越个人和时代，具有其神圣性、规范性和稳定性。它的重要性还表现在它"成为行为的动机和出发点，然后又通过它审视物质生产活动和科学、技术的价值，自然也审视自然的价值"。[①]

文化是人创造的，但是文化又创造了人的主体思维能力，创造了人对客体世界，以及对主体世界自身的感知、判断能力，至此，世界对人具有了意义（价值），但是人的需要又不止于物欲，更有交往、认同、尊严、自我实现等精神性的需要，这样人就在人类创造的精神文化系统中建构了精神理念，成为人的行为动机和出发点，成为最根本的价值尺度。文化凝神为价值意识，说的就是这个意思。文化是人建构起来的一整套价值系统，在这个价值系统里，精神文化的价值直接联系着一个文化群落（文化模式）的世界观、生命观和人生观，如果文化像斯格勒所说的那样是一个生命有机体的话，那么精神文化价值意识就是一个文化群落（文化模式）的灵魂。

司马云杰先生在其《文化价值论——关于文化建构价值意识的学说》一书中，设计出一个文化生态结构模式图[②]。在这个文化生态结构模式图中，人通过反思而得到的价值观首先来自精神文化产品，也就是说，人首先是通过对伦理、道德、宗教、哲学、文学、艺术的反思建立超越性价值意识。这个层级的价值意识实际是人对自我精神、情感表现的意义判断，形成所谓的世界观、人生观、生命观，也有的学者把它称为理念价值，它对应于文化中的道德理想，与超验的形而上环境接壤，在民族文化里，是一个民族性格、特征的集中体现，是一个民族崇尚什么反对什么的根本标准，比如在中国文化里面是至大、至深、至极的"大道哲学"。

其次，人通过对社会组织和制度的反思形成了规范价值意识，对应于文化中的典章制度，规范价值把超越理念变成实际行动，起过渡或桥梁的作用。

再次，人通过对物质文化和科学技术的反思形成实用价值意识，对应于文化中的器物行为，与经验的自然的环境相连。[③]

最后，人对自然环境的反思要通过这些文化变量的中介作用，做出不同的评价。我们看到，在这个文化生态结构模式图中，人通过人的主体意识对外在物进行价值的反思而建立了一个文化系统，在这个文化系统里，不同的文化成分都对应着人的不同的需要形成价值，所以我们又可以称之为文化价值系统。在文化价值系统里，对人最有意义（价值）的是精神文化——不同文化生态模式中的伦理、道德、宗教、哲学、文学、艺术等精神文化现象或文化产品。文化"凝神"为价值意识之"神"，指的就是这种精神价值观，也即一个文化群落（文化模式）的最基本的世界观、生命观和人生观。

①② 司马云杰.文化价值论——关于文化建构价值意识的学说[M].西安：陕西人民出版社，2003.
③ 苏国勋，张旅平，夏光.全球化：文化冲突与共生[M].北京：社会科学文献出版社，2006.

三、冲突与融合——作为价值对象的文化

在上文中我们分别讨论了三种不同的价值对象对人的意义,即物质(物欲)价值对象对人的实用价值(工具价值)意义,精神价值对象对人的内在价值(超越性价值)意义,以及同样作为价值主体的人对价值判断者的精神兼实用价值意义,可以表示为:

```
       ┌─自然界、物质器具、物质产品(实用价值)
   人 ─┼─风俗、习惯、伦理、道德、宗教、哲学、文学、艺术、语言、神话、科学等(内在价值)
       └─人(精神兼实用价值)
```

可是我们应该注意,马克思所说的"外在物"不仅指物理意义上的"物",它也是哲学意义上的"物",即人的感知对象。人的感知对象可以是物,也可以不是物,而是抽象理念,比如我们对冷、热、痛苦、烦等物质属性和人的情感状态的感知。感知是一种综合的联觉认知方式,即通过诸多感受的共同作用,感性与理性为一体的混合性认知,如我们对烦(厌恶、非完满性)①的感知和意义评价,我们是把它作为一种价值判断之对象——外在物来看待的,烦没有什么实用价值,但是它对应着人的某种本质性的情感状态,它是人之为人的证据之一,人不仅会欢喜,也常常会烦恼、烦闷、烦躁,"烦"是人的存在本相之一,不可缺,它对应人的内在性需要——自我确证以及人的不同情感状态的对话性欲求,这就是它的价值。如果没有"烦"等人性化的情感实体的存在,则人去动物其不远焉。

文化也是一种外在物,作为一种观念性的实体,它相对于人的主观认知和价值判断来说,也是一种价值对象,而且主要是一种精神价值对象。张岱年在《价值与文化》一书指出:"文化的核心在于价值观,道德的理论基础也在于价值观",他所谓的"文化核心价值观"实际上就是指一个文化模式内的精神性的价值意识,如中国古人对义利、理欲、德力的价值讨论和价值判断。② 文化模式是特定的人类群体在特定的时空背景、特定的地理环境及特定的气候环境之下所生发、成长、充盈自足起来的一个价值世界,主要表现为不同文化模式之内的人具有不同的风俗习惯、伦理道德、艺术表现形态和宗教哲学理念等。它是一个自圆其说的意义世界,生活在这个意义世界的价值判断者——价值主体对其周围发生的一切从自然现象到社会现象都能做出明确的价值判断。明清时代的中国人认为妇女裹足正当,并具有美的价值,因为当时的中国人对妇女的社会地位、道德规范,以及体态审美标准有其特殊的认知和判断;印度人有自焚殉情的习俗;日本人有切腹自裁的传统;伊斯兰教社会至今实行一夫多妻制,这些情形都说明人创造文化之后,特定的文化模式又以其文化的理念建构特定的文化人格、文化主体,并通过教育代代相传,层层累积,终于形成特定的价值意识定向,经过千百年的历史演化,变成一种价值取向无意识状态。③

人在自己的文化环境中生活,就以文化的眼光看待万事万物,以近于本能的价值取向无意识对客观外在物、对自我进行意义的判断。

露丝·本尼迪克特认为世界上不同的文化模式都是人类在种族、环境、生活方式等内在、外在的生存条件

① "烦"或"关切"(sorge)是海德格尔关于生命存在作为"此在"的三个基本规定性之一,其一是在世之在,即人与作为他的家的世界处于水乳交融的关系之中;其二是共在,即我的存在是处于我所属的"我们的共同集体之中,我是作为普通一员的存在";其三是"烦"或"关切"(sorge),表示生存状态的非完满性,它永远处于某种悬欠的心理状态和未完成的行动状态之中,因而,追求完满和创造美好就成为人的生命存在的一个基本状态,而文化也就成为一部有其指向、有其动态过程的生动故事,成为永远处于人的自觉也即自我意识的过程之中的人建构自我的对话活动。 丁亚平.艺术义化学[M].北京:文化艺术出版社,1996.
② 张岱年.文化与价值[M].北京:新华出版社,2004.
③ 价值无意识不同于弗洛伊德的受压抑的人类本能、性冲动、恶、潜在动机、内心黑暗势力,而是指人类不自觉的文化意识,它的主要特点是其不仅存在于个体的意识中,而且更存在于整个社会的非理性区域。 司马云杰.文化价值论——关于文化建构价值意识的学说[M].西安:陕西人民出版社,2003.

中进行的文化选择:"文化也都是人类行为的可能性的不同选择,无所谓等级优劣之别;文化的所谓原始与现代的差别,也并非意味着落后与先进这类评价,各文化都有自己的价值取向,有自己与所属社会的相适能力"。①人在自己的文化环境中以文化的眼光打量世界,当人与另一种文化模式相遇,他本能地以自己的价值无意识地对其进行意义的判断。

根据以上的论述,我们可以设定文化或文化模式作为一种观念外在物,它也是人的另一种价值对象(价值客体),可以表示为:

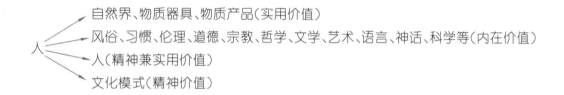

一般来说,个人对自己所属的文化有一种无意识价值认同取向,也即对自己的文化性意念和行为(如古代中国人的忠君孝亲,西方人的自我忏悔、独立自主,冒险进取意识等)不用诉诸经验就能对它的意义加以认可,但是在面对异质文化模式的行为表现、符号系统时,就会产生一种无意识价值排斥取向,也即对这种异己的精神价值对象本能地产生抗拒、否定的价值态度。当代精神分析学家弗洛姆指出:"个人不允许自己察觉与他的文化模式不相合的思想与情感。因此,他必须抑制它们,从形式上来说,什么事物被意识到什么事物不被意识到,除了个人家庭的因素与人道良知的影响之外,是依社会的结构以及其所产生的情感或思维模式而定的"。②

图6-1 路德维希·约瑟夫·约翰·维特根斯坦

大名鼎鼎的英国哲学家路德维希·约瑟夫·约翰·维特根斯坦(见图6-1)在其《文化与价值》一书中,公开表示他对汉语及犹太文化的排斥,在此书开篇第一节就不无揶揄地告诉世人:"如果听中国人说话,听到的是难以捉摸的咯咯声。懂中文的人却承认这是一种语言。同样,我经常不能察觉一个人的本性。"对犹太人的性格路德维希·约瑟夫·约翰·维特根斯坦也表示不可理解,"有时听人说,犹太人的诡秘狡诈的本性是长期遭受迫害的结果。这种说法肯定不真实,然而,也可以肯定,正是因为他们有诡秘的本能,他们才不顾迫害地继承生存着。可以说,这种或那种野兽之所以能幸免灭绝,是因为它们具有躲藏的本领和能力。当然,我并不以此作为称赞这种能力的理由,绝对不"③。语言和人性都与文化有着密切的关联,汉语与中国文化的宇宙观、人生观以及中国人的认知方式、情感表达方式同体连枝,犹太人所谓"诡秘狡诈的本性",也是犹太教、犹太历史、犹太人的生活处境,也即犹太文化对犹太人的文化塑型。对中国语言、对犹太人的行为品性表示无法理解并全盘否定其存在的价值,这是典型的文化本位主义立场和文化霸权心态的具体表现。

不仅作为价值判断者的个体,会对异质文化的价值对象物进行排斥和否定,一个文化群体(文化模式)作为

① (美)露丝·本尼迪克特.文化模式[M].王炜,等,译.北京:生活·读书·新知三联书店,1988.
② 铃木大拙,弗洛姆.禅与心理分析[M].孟祥森,译.北京:中国民间文艺出版社,1986.弗洛姆综合马克思主义弗洛伊德以及荣格的学说,提出"社会无意识"概念,所谓"社会无意识"是指被语言、理性逻辑和社会禁忌所压抑的那些心理领域,是社会的过滤器,它和"无意识"(个人的潜意识性本能)、"集体无意识"(种族的记忆保存下来的原始意象)不同,前二者是个体的本能,而后者主要是通过文化塑型的集体性本能,弗洛姆的"社会无意识"相当于不同文化模式里的人的"价值无意识"或"价值无意识取向"。 弗洛姆.在幻想锁链的彼岸[M].张燕,译.长沙:湖南人民出版社,1986.
③ (英)路德维希·约瑟夫·约翰·维特根斯坦.文化和价值[M].黄正东,唐少杰,译.北京:清华大学出版社,1987.

一个"有机的能动的总体"①,如同一个具有主体意识的人或一棵感应系统发达完备的树一样,也会对另外一个文化群体(文化模式)进行本能的容纳或排斥。一种文化当其根本的世界观、生命观和人生观经过千百年的历史演化,积淀为民族文化的价值无意识之时,它就会对另外一种异质性的世界观、生命观、人生观进行本能的容纳或排斥,因此,我们所说的文化生命体(文化模式)也像一个价值主体一样,对另外的文化生命体(文化模式)进行意义的判断,这种判断与个体对价值对象的判断一样,也是以需要为基准,以彼此双方能否满足其实用需要——文化扩张(文化播延)和超越性需要——对方的精神文化理念与己方的精神文化理念是否貌合神离(或貌离神合或貌离神也离)来判断其存在的价值,其结果是所谓文化的融合和文化冲突,并直接影响人类历史演变的方向。儒、释、道在中国的合流,可视为印度文化与中国文化貌离神合从而实现文化融合的实例;基督教文明与伊斯兰教文明貌合神离,彼此精神价值判断相互对立,不可调和,这是文化冲突的实例;而在塞缪尔·亨廷顿等人看来,西方文化精神与中国文化精神可谓貌离神也离,冲突和对抗已潜存于两种文化价值系统的深层结构之中。

在上文中我们指出文化作为一种精神实体,也可以作为人的价值对象,同时,文化与文化之间,彼此也可以将对方作为自己的价值对象(价值客体)加以对待,这可以表示为:

(精神价值对象)文化(A)⟷文化(B)(精神价值对象)

在前工业时代,地球上各种文化之间主要通过迁徙、征战、传教等途径发生联系,各文化模式(文化圈)保持着结构性的稳定或超稳定状态。可是,自从进入工业文明特别是进入信息化时代,文明对话和文化交流成为不可逆转的时代大趋势,文明对话越紧密越公开,不同的价值观念就越明显地暴露出来,由此引起全球范围内不同文化价值观念正面交锋,全球化加剧了文化之间的冲突和对抗,由此引发了一些文化学者对整个人类的文化走向及人类前途命运的悲观主义预测。他们认为文明对话在本质上没有可能性,尤其是各大文明精神价值的底线——宗教,"倘若承认上帝之外还有一个佛,除非佛是归上帝领导的,上帝至高无上的地位不就会动摇乃至取消?倘若允许无极/太极生二仪的说法并存,创世纪的真理岂不成了童话故事?倘若人性自然就是善的,那么基督为人类承担原罪而遇难的壮举不就显有些多余?"②尽管如此,大多数的文化学者认为,避免文化冲突和危机,求大同,存小异,人类文化和合共存的可能性更大,其根本原因在于,各种文化模式中的人具有共同的人性,文化、传统、宗教等差异不过是因为性相近、习相远而已。如果大家首先将自己看作人类的一员,然后再是基督教徒、佛教徒、伊斯兰教徒,然后再是中国人、黑人、女人,对话和理解是否就会有了可能性的基础?③

而正是在人性的意义上,正是在当代文明对话对人性的呼唤的意义上,艺术将发挥不可替代的作用,呈现出其超越性的价值。韩国学者林泰胜在《东方合理主义的新理性:对欧洲理性全球化的一种替换》一文中指出:"在理性之上,还存在着超理性领域,它是人内在的自由要求,它是理性与非理性冲突的解决手段,是人的精神升华,它指向超现实的彼岸世界。审美、艺术、哲学甚至宗教都属于这个领域。超理性比理性更深刻地揭示了人的本质。"在这儿林泰胜将审美和艺术放在哲学和宗教之前进行叙述,说明在人的超越性精神需要的层面上,艺术对人的价值更高、更有意义。哲学理念和宗教偶像都是通过严密的理性推论而建构起来的超越性精神存

① 将某种文化模式视为一个有机生命个体看起来好像不可思议,这正是人类中心主义思想的一种表现,认为生命体有完整地类似于人的感知系统,事实上,文化的感知系统其结构不同于人类或其他生命个体,但其功能、其各组成部分相互协调的切合无间与人类或其他生命个体并无二致,只不过人类的认识水平还没有达到能够亲切体认它的那个程度而已,所以有的当代学者称文化为"超有机的"存在,以别于无机的物理世界和有机的生物世界。 斯宾格勒等人认为文化是一个生命有机体,如果以佛家的"生、成、住、灭"理念来看待文化和人类的历史,也可以将文化看成是宇宙中无数个生命中的一种生命。

②③ 商戈令.由伽达默尔与德里达的对话引出的思考:全球化进程中文明对话之可能性[M]//哈佛燕京学社.全球化与文明对话.南京:江苏教育出版社,2004.

在,实际上与艺术的本体存在——人的活感性/人的当下情感有所不同。虽然正如黑格尔所说的,在对绝对理念宇宙的实相的认知指向上,艺术与哲学、宗教旨趣相同,但哲学和宗教理念有时因执着于一种理性预设而排斥另一种理性预设,如哲学上一元论二元论的对立、上帝与真主的对立,而作为艺术的本体存在的人的活感性和人的当下情感互不排斥,且相互交融、磨合,创化共生,共同促成对终极真理的认知和把握。艺术作为一种价值对象,它满足了人对自我感性生命确证的要求,也满足了人对世界的知识性把握的要求,它比哲学和宗教理念更本原,更具有生发性和创造性活力。正如李泽厚所言:"理性是人类存在和发展的基本……它是一种形式、结构和能力……它本身也成长变化,它本身也需要某种创造力来推动。这种创造力便来自个体感性的不可规范性。"人类文化在全球化的话语环境之下,因价值观的严重对立而引发的危机可以通过艺术精神的相互整合得到缓解。①如中美价值观存在深层次的间离性,但美国好莱坞电影进入中国千家万户得到了中国大众的情感认同,张艺谋的电影虽有迎合西方文化殖民心态之嫌,但无论如何,在情感直观、情感认知的层面上,也得到了欧美大众的认同。在这种情感认同的基础之上,不同文化模式(文化世界)中的人通过反思超越了不同的价值观的壁垒,亲切体认到人类共同的人性——人与大自然本然共在的完整性、人的情感的完满自在性,以及自由、仁爱、创造、超越等内在性的需要。

第四节 艺术文化的价值

一、艺术与艺术文化

"艺术"与"艺术文化"是不同的概念。"艺术"其本义为"技能""技艺",近代以来演变为"美的艺术"(fine arts),一般专指视觉艺术、造型艺术,并进而包括诗歌、音乐等非造型艺术在内。西方近代艺术系统是指包括建筑、绘画、雕塑、音乐和诗歌五种主要艺术的"美的艺术"的系统。20世纪以来,"艺术"的概念随着新艺术现象的层出不穷而不得不一再更新,"有意味的形式""情感符号""生活之反映""审美意识形态""精神生产""社会意识形态""审美实践""生命体验""意境或意象系统""审美活感性生成""真理的敞现方式""对话性的存在""人类共在性的原要求"等都是晚近以来人类对"艺术"的本质特征和艺术本体的不同认知和辨识。"艺术"这个词没有变,但其内涵和外延在变,17世纪的法国诗人、童话作家查尔斯·佩罗认为美的艺术包括八门艺术,即修辞学、诗歌、音乐、建筑、绘画、雕塑、光学、机械学②,可是在现代"艺术"概念里,修辞学、光学和机械学被排除在外。如今随着科学技术的发展,艺术系统扩大至四类十四种:①造型艺术,包括绘画、雕塑、建筑、书法、实用-装饰工艺艺术;②演出艺术,包括音乐、舞蹈、戏剧、曲艺、杂技;③映像艺术,包括摄影、电影、电视等;④语言艺术,即文学。③ 可见"艺术"一词,只是人类以概念来界定的一种知识范畴,它包括特殊的几个艺术门类。

"艺术文化"是从文化学的角度来对人类的艺术活动进行审视,从而赋予其一种特殊的质的规定性。也即说,"艺术"除了是"艺术",除了具有艺术应具有的各种内涵和特征之外,它又是人类创造的诸多文化成果之一,它是"艺术"同时也是"文化","艺术"不仅仅是形式、技巧、色彩或表象,"艺术"还包含着人类的情感、人类的理

① 杜维明在《全球化与多样性》一文中指出:文明对话,要克服井底之蛙的狭隘视野,单纯强调宽容还显得过于消极,在进行交流之前,我们需要对他者的状况有一种敏感意识。 对作为可能交谈的他者状况的意识,将促使我们将我们的共同存在当作一个不可否认的事实,从而最终意识到,他者的信仰、态度和行为与我们密切相关。 换句话来说,两个人完全可能在一个相交点上相遇,为解决重大分歧开辟一个合作领域。 杜维明.全球化与多样性[M]//哈佛燕京学社.全球化与文明对话.南京:江苏教育出版社,2004.
② 范景中,曹意强,刘敖.美术史与观念史[M].南京:南京师范大学出版社,2013.
③ 李心峰.艺术类型学[M].北京:文化艺术出版社,1998.

智、人类的技术发明成果以及人类的想象和创造。人类的文化是一个广义的范畴,它包括人类迄今所创造的物质技术成就的总和以及精神活动成果的总和,凡是与人类发生联系,并被赋予价值意识的客观外在物(包括人的身体)都是人类的文化成果、工具,凝聚着人类的智力和创造发明,所以它是一种文化,可称之为"工具文化",饮食凝聚着人类的智力创造发明,可称之为"饮食文化"。在饮食文化,里面又有茶文化、酒文化等,由于电脑普及千家万户,网络成为日常生活必不可少的工具,"网络文化"应运而生,除此之外,我们常常提及的"旅游文化""交际文化""住宅文化"等都是人类创造的文化。"艺术文化"的特征在于它是以艺术形式、艺术符号、艺术意象来表现人类的文化理念,比如文学以小说、诗歌、戏剧、散文的形式表现人类的情感世界和价值取向;音乐以韵律、节奏、曲调表现人类对宇宙秩序、情感奥妙和大自然运动变化规律的认知和感悟。西方古典音乐中的复调、和声、调性系统、典式结构都是在声音的比例关系和张力关系的数理原则下发展起来的音乐逻辑思维的形式。它们从声音组合的横向和纵向、声音色彩的对比和统一、声音结构的客观和微观等方面来理解美的含义,来实践"各部分之间,以及各部分与整体之间固有的和谐的原则"[①]。印度音乐承载着印度的文化信息——印度哲学对世界本源的认知,"在印度的音乐文化世界里,音乐最深渊之处,是寂静的。这寂静,是一种'无'。当这种'无'化为'有',如果你的内心感受到它'无'的寂静,那'有'就是音乐,会向你清晰而缓缓地走来……音乐,是奇迹,带着你我经过对超时空的'无'的体验,在内心世界的海洋里找到了每一个个体的自我。自我的内心和超然的境界开始有了接触,碰撞、呼吸、气流、声带、身体、造就了一个歌唱的音乐世界"[②]。中国音乐的线性思维特点也含蕴着中和、淡雅、静等儒、道、佛的哲学理念,这种线性思维表现为单音的旋律之轻折飞弄,以及旋律的广度、深度、质量和数量,同样,这些哲学理念又表现为中国书画线条的律动、节奏、回旋往复之美,以及中国建筑飞檐屋脊、四柱八梁、曲径粉墙、小桥流水的"线"的明快简洁。[③] 艺术不仅表现人类的文化理念,承载着不同民族、不同文化模式的文化信息,而且和哲学、宗教一样,成为不同民族,不同文化模式的文化意象、文化符号。古希腊的苏格拉底、柏拉图、亚里士多德、德谟克利特、普罗泰戈拉等哲学家的学说和古希腊神话当然是古希腊文化的象征性符号,可是当我们说到古希腊文化时,我们同时也必定要提及古希腊的悲剧《普罗米修斯》《俄狄浦斯王》《美狄亚》以及古希腊的雕塑、荷马的史诗,因为古希腊艺术——悲剧,雕塑和史诗"形象地"表现了古希腊人对自然,对人生、对生命的理解,古希腊艺术里凝聚着古希腊民族的价值观和文化理念,因此古希腊艺术,古希腊的哲学和神话在同一个价值层次上成为古希腊文化的符号;老庄、孔孟、禅佛是中国文化的象征,但是当一个外国人谈及中国文化时,他多半同时又想到了中国的京剧、中国的水墨画,对中国文化涉猎稍深的外国人,又会联想到李白、杜甫和《红楼梦》;日本文化的根底——神道教,以及日本人的生命情调——幽玄和物哀意识,如果没有《源氏物语》,日本和歌、俳句以及日本能乐的形象化的表达与呈现,我们就无法深化对日本人、日本的国民性的同情和了解。

艺术既承载着人类共同的情感和价值取向,同时也是一个民族的文化符号、文化意象。由于艺术系统里包括不同的艺术门类,这些不同的艺术门类以及其亚类又各自承载着不同的文化理念,所以这些不同的艺术门类及其亚类也可以看作是文化现象,如音乐文化、舞蹈文化、建筑文化、戏剧文化等。戏剧文化里又包括中国戏剧文化、西方戏剧文化、印度戏剧文化等,中国戏剧文化里面又包括昆曲文化、京剧文化等。艺术文化是文化价值系统中的一种文化形态,除艺术文化之外,文化价值系统中尚有经济文化、政治文化、法律文化、道德文化、哲学文化、宗教文化、科学文化等。艺术文化在文化价值系统中以其独特的价值品性满足人类存在的需要,并以其无可替代的超越性价值在人类的文化价值系统中占有一席之位,亘古如此,未来如此。

[①][②] 邢维凯.情感艺术的美学历程[M].上海:上海音乐出版社,2004.
[③] 田青.净土天音[M].济南:山东文艺出版社,2002.

二、艺术文化的价值超越性

文化是一个总的价值对象,同时文化的不同组成部分也是具有价值和意义的价值对象,文化作为一种特殊的有机体,其各个组成部分对维持文化有机体的存在都具有不可替代的特殊的功能。卢纳察尔斯基在《艺术及其最新形式》一书中指出:生命的机体是具有各种物理属性和化学属性,并且处于相互依存状态的软、硬躯体的复杂组合物。这一组合物的多方面功能彼此调配,并且和周围的环境协同一致,使机体能够自然存在,就是说,不失去其自身的统一性。① 文化的各个不同组成部分不仅对文化自身存在具有不可替代的功能价值,而且对生活于其中的人也具有特殊的价值功能,比如宗教,它是任何一种文化所不可缺少的组成部分,同时对人也具有不可替代的精神价值意义。马林诺夫斯基强调巫术与宗教在人类社会生活中的作用:它铸型和调整人的个性与人格;它规范人的道德行为;它把社会生活引入规律和秩序;它规定和发展社会的风俗和习尚;它巩固社会和文化的组织,保持社会和文化传统的延续;它使人类的生活和行为神圣化,于是变成了最强有力的一种社会控制机器。② 即使是在科学昌明、资本主义经济充分发达的当代西方社会,基督教新教伦理——禁欲主义,在马克斯·韦伯看来,依然是左右社会发展的最根本的动力,是个人行为价值判断的基本准则,尽管经济合理主义的发展,部分地依赖合理的技术和法律,但它同时也取决于人类适应某些实际合理行为的能力和气质……神秘的和宗教的力量,以及以此为基础的伦理上的责任观念,过去始终是影响行为的最重要的构成因素。③

文化系统中的物质文化、制度文化、精神文化对该文化系统内的人或对该文化系统外的人来说,都是一种价值对象。四合院对于中国人来说,是家族团聚、稳定、安全的象征,具有精神认同上的正面价值,而在西方人眼里是封闭、保守的文化标志,具有精神上无法接纳的负面价值。文化系统里不同层面的价值对象共同组成了文化价值系统(见图6-2),根据上文我们对价值对象的分析和说明,我们可以把文化价值系统分成三个部分、三个层级。

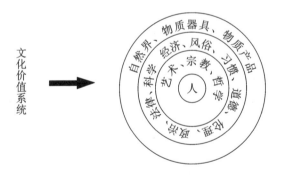

图 6-2 文化价值系统

其中能够满足人的物质需要的自然资源,人类有史以来所创造的劳动工具、交通工具、生活日用品,包括现代高科技产品空调、电脑、电视、手机和宇宙航天器,组成物质文化部分。虽然物质文化对于人类来说是生存的基础,必不可少,但是它们只能满足人类的基本的需要,或者说是不太重要的需要,因为这种需要为人与动物所共有。如果人类仅仅满足于饮食男女,物质需要,吃穿住卧,那么人就不是万物之灵长,人就不具有做人的资格。人的本质力量决定了人不能停留于物质需要层面,一旦人的心智发蒙,混沌开窍,人就要根据自己的理性认知这个世界,扩大需要的范围,提升需要的层次。

① (苏)卢纳察尔斯基.艺术及其最新形式[M].郭家中,译.天津:百花文艺出版社,1998.
② 吕大吉.宗教学通论新编[M].北京:中国社会科学出版社,2015.
③ (德)马克斯·韦伯.新教伦理与资本主义精神[M].彭强,董晓京,译.西安:陕西师范大学出版社,2002.

社会功利价值文化满足人的第二层需要：社会交往、身份认同、相互协助、互尊互爱、和谐安全。风俗、习惯、伦理、道德、政治、法律、科学、经济等表现为维护社会正常秩序的理性的制度设定，风俗、习惯、伦理和道德看起来不像政治、法律、科学和经济那样，法令严明，制度井然，理性十足，但是它们作为一种文化模式行为的规范、规矩，却具有强大的舆论约束能力和心理约束能力，它们的价值意义接近于艺术、哲学和宗教，但是它们毕竟与政治、法律、科学以及经济一样，具有强烈的功利主义色彩。为了满足人的第二层需要——社会交往、身份认同、相互协助、互尊互爱、和谐安全，人类在不同的历史阶段设定相应的风俗、习惯、伦理道德规范（如古代中国的男尊女卑、男女有别的伦理道德规范转变为今天的男女平等、自由交往的伦理道德规范）、政治经济制度、法律条文以及科学信念，共同满足人的第二层次需要，这些规范性、制度性、惯例性的文化成果构成文化价值系统里的社会功利价值文化部分。

第二层需要具有强烈的功利主义色彩，实际上还是满足人的外在需要，属于"有用""有益"的意义范畴，比如遵守特定社会的风俗习惯、行为规矩就能得到社会的认同、接纳，古人所谓"入国问禁，入境问俗"，目的就是为了能够融入一个陌生的人文群体，正常与人交往，得到社会的认同和别人的尊重、友爱和帮助。政治、经济制度和法律条文的功利主义色彩更为强烈，自不必说，科学理性、科学发明创造都是明确地为了实现人类利用自然控制自然的功利性目标，尤其是近代以来形成的科学崇拜，科学至上的理性主义思潮，使人落为科学和理性的奴仆，一切实践活动皆以理性、目的意识为依归，结果无限丰富的人性和社会复杂性被简化为分析、推理和算计的对象，人与人之间相互画地为牢，以利相争，整个人类社会的演化被简化为一种"直线发展"的模式，科学文化的这种极端功利主义色彩及其所造成的现今的人类文明的局面，说明科学并不能满足人的内在的精神需要，科学文化不具有超越性的价值品性。

人除了需要得到物质的满足和正常的社会交往、身份认同、相互协助、互尊互爱，以及和谐安定的功利目的的满足之外，还必须得到精神上的满足才能活得心安理得。屈原被逐，流放山泽，来到楚先王庙及公卿祠堂，仰望庙堂里描绘的天地山川神灵及古代的圣贤怪杰等壁画，感慨万千，他神思飞扬，上下求索挥笔写成长诗《天问》，一连提出一百七十多个问题，内容涉及天文地理、神话传说、历史兴衰、人物故事等等。① 屈原天问图如图6-3所示。屈原的诘问正典型地说明了人面对自然、生命、历史和社会的无穷奥秘而产生的焦虑心理。如果对这些问题不能给出一个答复或恰当的解释，那么作为有"心灵"的人类就会活得不自在，尽管他可能生活得很好。孟子说："耳目之官不思，而蔽于物，物交物，则引之而已矣。心之官则思，思则得之，不思则不得也。"意即"耳目"等感觉器官人与鸟兽共有，而心的思维作用是人所独有的。"口之于味也，有同嗜焉；耳之于声也，有同听焉；目之于色也，有同美焉；至于心，独无所同然乎？心之所同然者何也？谓理也，义也。圣人先得我心之所同然耳。"②人的思维能力鸟兽并不具备，即使是人类之间，"心"以及心的思维过程及方式也是各个相同的，圣人祭天观地，冥思冥想，可以先于一般的人把握人自然和人类社会的奥秘——存在的义理、自然、生命、社会和人生演化的秩序和规则。可见，人不同于动物，人之为人的证明即在于人有精神上的需要，即面对自然生命和

图6-3 屈原天问图

人生的无穷奥秘寻求解释，以便心安理得，免于焦虑和恐惧。人还有情感上的需要——渴望情感慰藉、情感宣泄、情感认同，并通过情感体验直接把握存在的实相，通过情感与情感、情感与理智的交流和对话将自我与世界结合成一个永恒的统一体。

① 屈原，宋玉.楚辞［M］.李振华，译注.太原：山西古籍出版社，1999.
② 张岱年.文化与价值［M］.北京：新华出版社，2004.

艺术、哲学和宗教就是在满足人的超越性精神需要层面上的第三种文化形态。我们从哪儿来的？世界是怎么产生的？为什么所有的生命不免死亡消失？现象界终极的根据是什么？世界将向何处去？后期印象主义画像高更的作品《我们从哪里来？我们是谁？我们到哪里去？》以画面上众人的苦闷、彷徨的表情姿态，表达了人类自始至终都在寻求关于宇宙人生的终极答案的精神性冲动。一般来说，哲学和宗教理念都是通过人的理智和想象来设定超验性的实体和范畴——无极、太极、绝对理念、上帝、真主、道、法、佛、禅那、梵天、玛纳①、太一②、马兹达③、逻各斯④、灵魂、天堂、地狱、西方极乐世界等，这些超验性的实体和范畴被用来揭示宇宙生成和生命死亡消失的终极原因，以及社会、历史和个体生命过程的变迁、演化的规律，同时也被用来解释超越科学解释力之上的意外变故、疾病现象，梦幻出神、情感变化、欲望意志，以及人体的特异功能现象如气功、瑜伽、催眠术等，作为超越性价值文化，这些超验性的精神实体的设定不是为了满足人的物质生存欲望，也不是为了满足人的社会功利性的欲望，而是为了满足人的精神性欲望，为了解除人类精神上的迷惑、情感上的失落、沮丧和绝望感。比如说，对死亡的理解，各民族文化理念中对死亡的解释都不太相同。佛教文化圈内依据佛教哲学对生命现象的诠释，认为死亡是缘起缘灭的正常现象，人死亡后依据生前的业因会相应地轮回转生为另一个人或畜生，善因造善果，恶业造恶果，因此，人死之后不必悲恸哀哭。藏民实行天葬制度在汉族人民看来残忍不仁，但就藏民所理解的死亡事件及其对活着的人的意义不过如此，佛教哲学关于生死轮回的观念作为一种先验性的预设解除了藏民对生命死亡现象的困惑，在这儿，佛教哲学作为一种以精神观念形态存在的文化，它虽然不能满足人的物质欲望如饮食男女，吃穿住行等，也不能满足人的社会功利性欲望如社会交往、身份认同、相互协助、互尊互爱、和谐安定等，但是它却能满足人的精神性欲望——对死亡这种神秘现象进行自圆其说的解释，也对天葬这种奇特的丧葬活动进行了自圆其说的解释，因此它具有价值，而且相对于物质器具和伦理道德规范、经济法律制度，以及科学理性等物欲价值文化和功利价值文化来说，它们具有更高的价值，因为它和其他宗教哲学理念一样满足了人的内在的需要——证明自己不同于被动适应外界的自然事物，证明自己是理性的存在者，证明自己具有无限的可能性，证明自己是有目的意识和判断能力的自在自为者。黑格尔称"艺术、哲学和宗教"属于"绝对心灵的领域""在绝对心灵的一切范围里，心灵都解脱了它的客观存在的窄狭局限，抛开它的尘世存在的偶然关系和它的目的与旨趣的有限意蕴，以便转到省察和实现它的自在自为的存在"⑤。所谓绝对心灵也即形而上的超越性精神，它超越于日常生活经验，却引领着人类的心灵融汇于宇宙及生命存在的本然状态、完整状态和圆成自如的法则。

艺术不是通过人的理智想象设定出的超验性的实体和范畴——宗教、哲学理念，艺术是人类的情感的自然敞露，是人类在不同的生活际遇中凝结而成的情感、情绪的有意味的、形式化的表现。艺术不直接说理，从这个认知角度来看，艺术不同于宗教和哲学且有歪曲颠倒绝对真理之虞。柏拉图就认为艺术是理念的影子的影子，

① "玛纳"是美拉尼西亚人信仰的某种神秘的、超自然的力量，是与巫术论相对的巫力论宗教学者马雷特提出的概念。原始人震慑于这种神秘的玛纳，便随之产生相应的禁忌规定（塔布），以及利用和解除这种力量的巫术活动，这是人类最早的宗教活动和宗教形式。吕大吉.宗教学通论新编[M].北京：中国社会科学出版社，2015.

② "太一"为婆罗门教的宇宙创生之神，婆罗门教经典《梨俱吠陀》第十卷《创造之歌》认为，宇宙原初只是无差别的一片混沌，当时所存在的只是空虚所包的"太一"，它由于自身的热力而有生机和欲爱，于是生发而为万有世界。吕大吉.宗教学通论新编[M].北京：中国社会科学出版社，2015.

③ "马兹达"是古代伊朗（波斯）琐罗亚斯德教信奉的善神，马兹达（Auramazda，即阿胡拉·马兹达）与恶神台瓦（daeva）对立。吕大吉.宗教学通论新编[M].北京，中国社会科学出版社，2015.

④ "逻各斯"是公元1世纪犹太哲学家斐洛提出的概念，认为上帝从自身存在中流溢出最高的理性和神圣的智慧——逻各斯，上帝不仅以逻各斯为代理人创造世界，而且其他一切能力也从它流溢而出，斐洛的逻各斯就是斯多噶学派的世界灵魂、世界的构造者、宇宙的模型或柏拉图的理念世界。通过斐洛的影响，逻各斯成为第四福音书《约翰福音》的基本观念，成为基督教"三位一体"的上帝的一个位格，成为基督教的基本信仰。吕大吉.宗教学通论新编[M].北京，中国社会科学出版社，2015.

⑤（德）黑格尔.美学（第一卷）[M].朱光潜，译.北京：商务印书馆，1979.

诗人艺术家泛滥情感,不但自己惑乱心智,而且会以诗徒误苍生,捕风捉影,永远与真理两相睽违。但是,从柏拉图的学生亚里士多德开始,艺术在人类文化价值系统里的位置已上升至与宗教和哲学平等的层次。亚里士多德在其《诗学》里指出:诗比历史更哲学。意即诗里面有哲理,诗人比历史学家更睿智,与哲学家平起平坐,诗通过对殊相的特殊的模仿,而提示存在的共相,柏拉图在他的《理想国》里要把诗人驱逐出境,而亚里士多德认为柏拉图的对话体哲学名著却类似古希腊的拟剧,柏拉图是一个成功的模仿者,他嘲笑诗人,而他自己正是一个大诗人。黑格尔也认为在人类文化价值系统里,艺术与哲学、宗教一样,对应于人的高级需要,他说:"只要检阅一下人类生存的生命内容,我们就可以看出在我们日常意识里种种兴趣和它们的满足的极大的复杂性。首先是广大系统的身体方面的需要,规模巨大组织繁华的经济网,例如商业、航海业和工艺之类,都是为着满足这些需要而服务的。比较高一层的就是权利、法律、家庭生活、等级划分以及整个庞大的国家机构。接着就是宗教的需要……艺术活动,对美的兴趣,以及美的艺术形象所给的精神满足也是属于这个范围的。"黑格尔在这儿将人类的需要分成三个层次:第一层是身体物欲需要;第二层是社会功利性需要;第三层(最高层)是宗教、知识、艺术活动。接着他又指出较低的需要永不能得到满足,因为这种自由和满足是有限的,依然充满着对立和矛盾,只有通过较广兴趣的较深满足,也就是说,通过艺术、宗教、哲学等精神性需要的深度满足,人才能克服有限事物的一切对立和矛盾,求得自由——人的存在的最高的真实,本然的真实。在最高的真实里,自由与必然、心灵与自然、知识与对象、规律与机动的对立都不存在了,在这种精神状态之下,原先在较低范围里不能实现的到此得到了完满的解决,也就是说,人在精神上得到与自然、他人、世界和宇宙的和谐与统一的自由境界时,物欲需要或社会功利需要可以忽略不计,或不必太过计较,因为主体通过艺术的感性直观、宗教情感领悟和哲学的理性审视,"深入互相矛盾的定性中心,按照这些定性的概念去认识它们,这就是说,把它们的片面性看成不是绝对的而是取消(否定)的,把它们放在和谐与统一里"①。我们平时有"物质上的富翁、精神上的乞丐"和"物质上的乞丐,精神上的富翁"两种说法,作为两种生活状态,第二者生活状态比第一种生活状态更充实、更自由。当然这儿的"乞丐"只是相对而言,不是说一个人分文不名连基本的生存生活条件都不具备还能奢谈充实自由,而是说当一个人有了基本的物质生活保障,衣食无忧,这时如果他是一个精神生活丰富充盈的人,那么他比一个物质富有但精神贫乏的人要充实、自由得多。

艺术与哲学、宗教一样属于人类文化价值系统里最重要的层次——超越性价值文化层次,这本身已说明艺术具有超越于物质文化和社会功利文化的超越性价值,那么,在超越性价值文化系统之内,即在艺术、哲学和宗教所组成的黑格尔所谓的"绝对心灵的领域"内,艺术有没有其独特性和超越性呢?

黑格尔认为即使在这个超越性价值文化系统之内,艺术也有其独特性,艺术与宗教和哲学不一样,艺术用感性的形式来表现理念,宗教以想象(或表象)来表现理念,哲学以绝对心灵的自由思考来表现理念。用今天的话来说,就是艺术用情感的形式化来表现理念,宗教以宗教偶像、宗教象征物(如佛教的三宝、基督教的圣迹、神像等)来表现理念,哲学以观念和范畴表现理念,尽管黑格尔认为艺术不是认知理念的唯一方式,更不是认知理念的最合适的方式,但是艺术认知理念的方式——以感性形象表现理念的方式是宗教和哲学所无法取代的。薛华在《黑格尔与艺术难题》一书中指出:黑格尔认为理念的历史的逻辑的发展的结果表现为艺术形式已不再是精神的最高需要了,这句话只是对艺术的价值做了限定,但并没有否定艺术继续存在和发展的可能。②

而实际上,黑格尔的"艺术以感性形象表现理念"的论断已遭到现代以来西方哲学家海德格尔和汉斯·格奥尔格·伽达默尔等人的反驳和清算,总的来说,他们认为在艺术与真理(理念)的关系上,应放弃认识论真理观。认识论真理观的主要意趣在于其认为艺术是认识真理的方法和手段,真理的存在(真理本身)高于艺术的

① (德)黑格尔.美学(第一卷)[M].朱光潜,译.北京:商务印书馆,1979.
② 薛华.黑格尔与艺术难题[M].北京:中国社会科学出版社,1986.

存在和延续,真理是第一位的,艺术是第二位的。而实际上,艺术的本体——与人类同生共在的情感(活感性)里含蕴着真理,它本身就是真理。海德格尔说:"艺术可以使真理发生。艺术作为缔造的保存使存在的真理在作品中产生出来。使某种东西产生出来,使之在缔造性的跃越中从本质之源进入存在,这就是'本原'这个词的所指。"① 海德格尔认为"艺术可以使真理发生",意即人的感情感性的敞明即呈现出真理,因此艺术已不是手段,它是目的本身,艺术的存在即是真理存在的方式。汉斯·格奥尔格·伽达默尔认为艺术的存在是主体与主体、文本与文本的交互理解(视域融合)的过程,在这个过程中,真理得以显现并持存,② 在汉斯·格奥尔格·伽达默尔看来,艺术活动存在本身就是真理的存在方式,因此艺术也不能被看成是手段,艺术就是艺术,这就是艺术的存在的真理观。将艺术和艺术实践活动放在存在论的高度上加以认知,突破了黑格尔将"艺术"与"真理"强为二分的认识论上的局限,而较为契合东方艺术哲学中的"情理浑融"观,在东方艺术哲学中,情感第一,情中寓理,理不离情,情理浑融,艺术的本体——兴、情、性情就是意、理、道、味本身或者说是它们的派生者。

诗有词、理、意兴。南朝人尚词而病于理,本朝人尚理而病于意兴,唐人尚意兴而理在其中,汉魏之诗词理意兴无迹可求。

——严羽《沧浪诗话》

夫诗言情不言理者,情惬则理在其中,乃正藏体于用耳。故诗至入妙,有言下未尝毕露,其情则已跃然也。

——李重华《贞一斋诗说》

稽古至圣,心通造化,德协神人,理一身之性情,以理天下人之性情,于是制之为琴。

——徐上瀛《溪山琴况》

虽其目击道存,尚或心迷议舛,莫不强名为体,共习分区。岂知情动形言,取会风骚之意;阳舒阴惨,本乎天地之心。既失其情,理乖其实,原夫所致,安有体哉!

——孙过庭《书谱》

五情发而为辞章,神理之数也。

——刘勰《文心雕龙》

嗟夫!人世之事,非人世所可尽。自非通人,恒以理相格耳!第云理之所必无,安知情之所必有耶?

——汤显祖《牡丹亭记题词》

没有味缺乏情,也没有情脱离味,二者在表演中互相成就。

——婆罗多牟尼《舞论》

因此,在超越性价值文化的系统里,艺术不但有其独特性,即以感性形式表现真理(黑格尔),同时还有其超越性,即超越于宗教和哲学之上的自在自为性。艺术是人类的感性(人性)的载体,而感性(人性)从发生学意义上来看是先于理性和人的理智的,各种文化模式里的圣哲先知的深刻揭示和经典化了的宗教、哲学理念,不过是"性相近,习相远"所形成的文化传统而已,只有艺术实践才是人类的本质属性。艺术是人之为人的确认,只不过随着文明社会的到来,人类都习惯于将自身的统一性落实在特定的信仰、传统或民族上,人类的本质被特殊的自我规定所掩盖,被遗忘了,从而使得彼此的是非之争永无终始。③ 从天人合一、天人同构的认知角度来看,人类的性情实乃宇宙之本体、真理的存在形态,美之自身,性情敞露,活感性生成就自然自在地充沛着天人

① 薛华. 黑格尔与艺术难题[M]. 北京:中国社会科学出版社,1986.
② 汉斯·格奥尔格·伽达默尔. 真理与方法[M]. 夏镇平,宋建平,译. 上海:上海译文出版社,2004.
③ 商戈令. 由伽达默尔与德里达的对话引出的思考:全球化进程中文明对话之可能性[M]//哈佛燕京学社. 全球化与文明对话. 南京:江苏教育出版社,2004.

之理。中国的哲人王船山说:"用俄顷之性情,而古今宙合,四时百物,赅而存焉,非拟诸天,其何以俟之哉!"①

人类如果以艺术相交往,以性情相互沟通,就能有力地纠正宗教和哲学的偏执和成见,重新回归自由统一的真实境界,并在这个自由真实的境界里重新审视各自的文化传统和价值系统,从而克服彼此之间的成见,为建构一种能够满足人类的共同需要的文化价值系统开辟一条可能的道路。

韩国学者林泰胜认为,东方合理主义否定西方合理主义所主张的主客体分裂,而试图把世界内在化,这种东方合理主义的内在化意味着,在人世间有叙述不了的即以理性认识不了的东西(实际上即人类的性情、活感性)。换句话来说,在世界里会存在不可能对象化、客观化的理念或超越化感性(因为理念含蕴在情感之中,情感只能自我显示和发露,不能被对象化)。从庄子蝴蝶梦的比喻可知,东方合理主义通过内在体验放弃主体和客体的区别,这是通过自我和非自我的同化过程确认在世界里存在的自我一体性(self identity)。②

在超越性文化价值系统之内,艺术除了具有上文所说的超越于宗教和哲学之上的自在自为性之外,尚有另外一种超越性价值,即其对话性共在的价值。如果我们将宗教、哲学、社会风俗、习惯、伦理、道德、政治、法律、科学等文化形态看成是人类文化价值系统里理智性的一极,那么人类的艺术作为感性之表现就是人类情感与理智对话性共在的另一极。巴赫金认为"对话"这一现象,比起小说结构上反映出来的对话中人物之间的关系,含义要广泛得多,这几乎是无所不在的现象,浸透了整个人类的语言,渗透了人类生活的一切关系和一切表现形式,总之是浸透了一切蕴含着意义的事物。③ 人类的理性和理智所设计出来的种种宗教、哲学理念,以及社会风俗、习惯、伦理、道德、政治、经济、科学等社会功利价值文化,可能会随着时代环境的不同而千变万化,但人类的感性存在是永恒的,也就是说,在时间之维上,人类的艺术文化作为与人类的理性和理智的对话性共在的一极,它超越于不同时空背景和不同文化模式中的宗教、哲学理念,以及社会风俗、习惯、伦理、道德、政治、经济、科学等社会功利价值文化之上,而成为人类文化对话性共在之需要,成为人类永恒之精神价值对象。通过以上论述,我们将艺术的价值超越性归纳如下。

其一,艺术文化与宗教、哲学理念一样,因其满足人类的精神诉求,在价值属性的层面上超越于物质文化和社会功利文化。

其二,在超越性价值文化系统之内,艺术作为人类情感(活感性)的载体,它不是认知理念的手段和途径,艺术从发生学上来看,先于宗教和哲学理念,艺术是一种自在自为的存在,艺术的情感在自我演化、自我表现的过程中生成真理——宗教和哲学理念和范畴。从艺术表现人类共性的认知层面来看,艺术文化是超越于具体宗教、哲学理念和范畴的本源性和本体性存在。

其三,艺术文化作为与人类理性和理智对话性共在的另一极,在时间之维度上,超越于具体的时空背景和不同文化模式中的宗教、哲学理念,以及社会功利价值文化而成为一个自为自在的实体,具有永恒之价值。

① 张立文.正学与开新——王船山哲学思想[M].北京:人民出版社,2001.
② 林泰胜.东方合理主义的新理性:对西欧理性全球化的一种替换[M]//哈佛燕京学社.全球化与文明对话.南京:江苏教育出版社,2004.
③ 程正民.巴赫金的文化诗学[J].文学评论,2000(01).

第七章 艺术存在与文化变迁

第一节 文化变迁对艺术存在的影响

一、文化发展与文化变迁——对文化发展观的检讨与反思

"发展"(development)这个词在当代语境中备受认可与赞同,因为它内在地联结着现代化的理念:从落后走向先进,从专制走向自由民主,从物质贫乏走向物欲享受,从农业乡村走向现代都市。"发展"的观念源自达尔文的生物进化理论,生物的进化、演化是指生物由低级到高级、由简单到复杂的进化、进步过程,即通过种质在机体内的代代遗传变异而获得新的更加复杂、高级的形态。此后,"演化"一词又被用来表示一种看待事物的方式,指"存在物的状态和形式持续不断并有次序地发展"①。文化也是存在物,因此,也可以用进化的观念来看待文化,在 H. P. 费尔柴尔德编的《社会学辞典》一书中,文化进化被描述为:

通过一种持续不断的进程,文化由缺乏综合性状态转变到一种比较复杂而具有综合性发展的形式。进化的变化是一种有明确方向和持续不断的有序变化。②

图 7-1 达尔文的《物种起源》

达尔文的《物种起源》(见图 7-1)主要探讨生物遗传和渐变的规律,但是在《物种起源》(1859)中他说过这样的话:"他们(上古时代的居民)在这样的早期,已有很进步的文明;这也暗示此前还有过文明稍低的一个长久连续时期"。可见,达尔文对文明或文化也持进化、进步的观点。③

中国古代思想家认为万事万物都在变。庄子说:"物之生也,若聚若驰,无动而不变,无时而不移。"荀子说,"天行有常,不为尧存,不为桀亡""君臣、父子、兄弟、夫妇,始则终,终则始,与天地同理,与万世同久""以类行杂,以一行万,始则终,终则始,若环之无端也。"但是对文化变迁,有两种截然相反的观点。一种观点认为文化在变,但不是在前进,而是在倒退。儒道两家都有文化倒退论的经典说法。孟子说:"尧舜,性之也;汤、武,身之也;五霸,假之也。"老子说:"大道废,有仁义;智慧出,有大伪;六亲不和,有孝慈;国家昏乱,有忠臣。"总之,人类的道德文化随着人的心智的觉醒而逐渐沦丧凋敝,殊可慨叹。庄子向往和静致一的原始社会,他认为从燧人、伏羲开始,道德沦丧,文化衰退,"及燧人、伏羲始为天下,是故顺而不一。德又下衰,及神农、黄帝始为天下,是故安而不顺。德又下衰,及唐、虞始为天下,兴治化之流……心与心识知,而不足以定天下,然后附之以文,益之以博。文灭

①②③ 朱狄. 当代西方艺术哲学 [M]. 北京:人民出版社,1994.

质,博溺心,然后民始惑乱,无以反其性情而复其初。由是观之,世道丧矣"。与其相反,另一种观点认为文化是进步的、发展的。儒家经典《大学》中说:"大学之道,在明明德,在亲民,在止于至善。""汤之《盘铭》曰:'苟日新,日日新,又日新。'《康诰》曰:'作新民。'《诗》曰:'周虽旧邦,其命维新。'是故,君子无所不用其极。"①"新民"意即使天下的人革旧更新,使文化达到最高的理想境界。但总的来说,中国古代思想家对文化进化论大多持保留态度。

 自从人类创造了第一件劳动工具,人也就创造了文化。文化包括物质文化、制度文化和精神文化。物质文化从简单到复杂、从粗朴到精致的演变过程,以及制度文化从"缺乏综合性状态到比较复杂而具有综合性发展"的演变过程,确实给人以进步、进化、发展的印象,现代电脑比起原始劳动工具——一柄石刀、一把石斧,其复杂化、智能化的程度恐怕是人类的先祖不可以想象的,而现代社会的一整套社会管理制度比起上古时代的氏族社会、酋邦社会的社会管理制度,其结构上的复杂与完整也是我们的先祖所不可能想象的。物质文化和制度文化确实有进化、进步的迹象,可是精神文化部分,也即伦理道德、文学艺术、宗教、哲学等也是不断由低级向高级演化、由简单到复杂进步、从缺乏综合性状态到综合性状态发展的吗?原始宗教以及包蕴在原始宗教里的哲学理念——通过自然崇拜、巫术仪式、图腾崇拜所表达出来的原始人对自然和生命真理的直觉性认知,很难说就比高级宗教和现代哲学对宇宙和生命的认知浅薄、低级。实际上就对终极存在的领悟和把握来看,两者实难以"落后"与"先进"加以判识,或许上古时代的人不失赤子之心,以其完整的性情所直接感悟出来的宇宙生命大道,要比当代哲学认识论如唯物论、唯心论、二元论等对宇宙和生命本相的解释更加圆融自洽。庄子认为文明社会的人"文灭质、博溺心,然后民始惑乱,无以反其性情而复其初",此话也绝不是空穴来风。原始时代巫风盛炽,反映其时风俗习惯、伦理道德的繁文缛节或许比现代社会组织制度文化更加复杂、完整。原始艺术如原始雕塑、绘画、装饰等看起来形式简拙、技巧粗笨,但我们能够体味出这些原始艺术作品所表现出来的情感的复杂性和激烈程度。从技巧和形式上来看,原始艺术貌似低级、欠进化,但是从其自身的存在——物质形式所包蕴着的情感的复杂性及情感的强烈程度而言,它们与古典艺术、现代艺术、后现代艺术一样,都是人的感性存在的确证,我们不能用技巧上或形式上的进化与退化对其加以价值上的判断。历史上不断出现的文艺复古主义思潮,本身就说明艺术不是进化的,艺术文化作为一种文化现象,作为文化价值系统的组成部分,它与人类的其他精神文化一样,实在不宜以"好坏""优劣""先进落后"等狭隘的生物进化论观念加以判断和认领。

 如今文化发展观遭到了当代许多有识之士的诘问。当代美国文化人类学家威廉·A.哈维兰(William A. Haviland)认为文化发展观是一种基于西方文化中心主义之上的偏见,"这些文化偏见使他们(现代北美人)倾向于把变迁看成一个进步的过程,这一进步过程以一种可预测和既定的方式把他们引领到他们现在所处的位置,并将继续引领他们进入未来,而他们又将领导其余人类走进这同一未来"②。欧美传统文化理念的长期熏陶加之当代美国文化在全球的巨大影响力,使当代的北美人误以为他们的文化是人类最先进的文化,认为美国文化的发展走势就是人类文化的最理想的趋势。于是源自生物进化论的文化进化论(文化发展观)演变为这样的一种逻辑:如果旧的必须不可避免地让位给新的,那么在北美人看来"旧的"和"过时"的社会,也必须让位给新

① 大学·中庸[M].梁海明,译注.太原:山西古籍出版社,1999.近代思想家章太炎提出俱分进化的观点,认为物质文化是发展的、进化的,而精神文化如道德、伦理等却随着物质文化的日日进步而日日倒退,二者沿着相反的方向运动,物质进步无止境,则人类精神退步也无止境。

② 欧美人的这种文化优越感实际上与对基督教的信仰有关,上帝既是一个人格神,同时又是超验的绝对精神实体,黑格尔以其极具逻辑思辨力的演绎和推理,将宇宙和人类社会展开为绝对精神的无限上升和发展的过程,"凡是在自然界里发生的变化,无论它们的种类怎样的庞杂,永远只是表现一种周而复始的循环""只有在精神领域里的那些变化之中,才有新的东西发生"。世界精神通过世界上不同民族精神体现出来,当然,相对于世界精神来说,每一个民族的民族精神都有它们自己的历史使命,当它们完成了历史使命,便被新的民族精神取代了,世界精神由此走向更高的阶段。陈启能.西方历史学名著提要[M].南昌:江西人民出版社,2001.

的社会。既然美国人的生活方式是最近在人类历史中发展起来的,那么它就一定代表着新事物。"旧的社会"必须变得和美国一样,否则它们的命运就是彻底消灭。这种推理发展成为大规模干涉别人生活的特权,不管别人是否想要这种干涉;其结果常常导致世界上其他社会的不稳定甚至毁灭。①

 法国文化学者埃德加·莫寒认为"发展"的概念,也包括那些被修正过的概念,诸如"可持续发展""可行性发展"或"人类发展",都避免不了一些根本的消极因素,如只满足于增长(产品的增长、劳动生产率的增长、货币收入的增长),而忽略了那些不能被计算、量度的存在,如生命、痛苦、欢乐和爱情。发展仅仅以数量界定,它忽视质量,如存在的质量、协助的质量、社会环境的质量及生命的质量。发展的逻辑忽略了经济增长给人类带来的道德和心理的迟钝。发展造成知识的专门化,以至于人在复杂问题面前束手无策。发展所到之处扫荡了文化宝藏与古代传统和文明的知识。"欠发展"这一漫不经心的粗野的提法将千万年的文化智慧与人生艺术贬得一钱不值。发展给人类带来了科学的、技术的和社会的进步,它同时也带来了对环境、对文化的破坏,造成了新的不平等,结果是新的奴役取代了老式奴役。"可持续发展"或"可行性发展"的说法虽然可以减缓或削弱这一破坏进程,但却不能改变其摧毁性的结局。为此,人类必须与这个西方中心主义的典型神话决裂。"发展"的概念应该被"人类政治"和"文明政治"所取代,文明政治的任务是汲取西方文明之精华,去其糟粕,通过融合东方与南半球文明的重大贡献而创造出文明共生的局面。②

 文化不是在发展,文化是在变迁。一方面,各民族文化在内因(文化观念创新、技术创新等)和外因(文化传播、文化之间的相互涵化③)的相互作用之下,必然发生结构上的和形态上的变化。尽管在物质文化或制度文化(物质价值文化或社会功能价值文化)层面上,文化发生了巨大的变化,貌似进化和发展了,但是各种文化模式的精神文化(超越性价值文化)部分往往极难发生本质上的改变,如东亚文化圈在经济上迅速腾飞,但是其儒家伦理精神依然在深层次发挥着举足轻重的作用。任何一种文化模式在历史的长河中都必然变通、调适以适应其内在的需要和外在的环境,但因其文化精神很难发生性质的改变,所以我们说文化在变迁、变化、演变,但不是在发展。另一方面,人类的文化也不是似黑格尔所说的那样是绝对精神(也即西方文化理念)在人类社会历史中的无限展开和无限升华过程。显然历史上众多文明已然凋零,但目前世界上存在的几大文明——西方文明、东亚文明、阿拉伯回教文明、印度河文明——不断涵化演变的结果,也未必就是像弗朗西斯·福山所说的那样,以自由民主社会(也即西方文化模式)为最终鹄的。④ 即使是坚持社会发展观的马克斯·韦伯也认为,导致西方社会资本主义产生并扩张的理性主义发展至极致,也并不是人类的福祉,他认为这种理性主义目前已渗透社会生活的方方面面,但这种理性不能提供关于价值或意义的解释。在价值失落的同时,这种理性却不断物化而成为一个"铁的牢笼",马克斯·韦伯出于对西方社会的终极关怀,颇感悲观和无奈,"没有人知道将来谁在这铁笼里生活;没人知道在这惊人的大发展的终点会不会又有全新的先知出现,没人知道会不会有一个老观念和旧理想的伟大再生。如果不会,那么会不会在某种骤发的妄自尊大情绪的掩饰下产生一种机械的麻木僵化呢,也没人知道。因为完全可以,而且不无道理地,这样来评说这个文化发展的最后阶段:'专家没有灵魂,纵欲者

① (美)Willian·A. Haviland. 文化人类学[M]. 瞿铁鹏,张钰,译. 上海:上海社会科学院出版社,2006.
② (法)埃德加·莫寒. 超越全球化与发展:社会世界还是帝国世界[M]//哈佛燕京学社. 全球化与文明对话. 南京:江苏教育出版社,2004.
③ 涵化(acculturation),当有着不同文化的一些群体开始频繁而直接接触的时候,其中的一个或两个群体原有的文化模式内部发生极大的变化,这就叫作涵化。
④ 弗朗西斯·福山认为自由民主社会最大限度地满足了人类对获得别人"承认"的需要,自由民主社会是将人性中欲望、理性和精神三个方面处理得最好、平衡得最好的政府形式,考虑到这种最先进的社会制度在未来会保持相当的稳定,人类社会的均质化过程会在经济成长的推动下继续下去,多元化分殊和发展的现象很可能是历史发展特定阶段的产物,而相对主义思潮也会逐渐消退。 基于以上原因,历史将走向终结,这是黑格尔历史发展论的一个现代诠释。(美)弗朗西斯·福山. 历史的终结与最后之人[M]//陈启能. 西方历史学名著提要. 南昌:江西人民出版社,2001.

没有心肝',这个废物幻想着它自己已经达到了前所未有的文明程度"①。我们认为,人类文化变迁的前景既不会像塞缪尔·亨廷顿所预设的那样是不可调和的几大文明之间的对决,有你无我,以一种文化取代所有的其他文化而结束;也不会像马克斯·韦伯所想象的那样,人类社会经过理性的高度发展而成为一种物质无限富裕、精神绝对空虚的"铁笼"社会;人类社会大概也不会像20世纪初中国文化学者梁漱溟所说的那样,经由物质文化阶段(西洋文化)演变至社会文化阶段(中国文化),最后进入成熟的精神文化阶段(印度文化)。② 未来人类文化相互融合、涵化,其前景是创生出一种融合了人类共同价值的世界文化,而绝不是西方文化的一统天下,其原因就在于西方文化发展、进步至今,确有其缺失。当代著名学者许倬云先生认为,科技至上,经济挂帅,社会高度的组织化、个人化,都强烈显现工具性及手段性的理性,而缺少目的性的关怀(终极关怀),而这种文化精神上的缺失有望通过中国文化,尤其是儒家文化的倡明光大而得到弥补,如中国文化中的人本思想,可以发扬倡明为不分畛域的大同观点,中国文化中民胞物与天人相通的自然观念也可以纠正或代替西方文化中勘天、制天观念。③ 而实际上,近现代以来,一部分西方人已然从文化优越感中幡然悔悟,开始研究东方文化要义,主动与东方文化展开对话(如阿诺德·约瑟夫·汤因比与池田大作),除此之外,西方社会民众开始接受禅学理念,并通过生活化的禅的修为方式来对治身心疾患,凡此种种,都表明世界文化(人类文化)在变化。但我们应该知道,文化的变迁演化,说到底是为了人的需要,既是为了满足人的物质欲望等低层次的需要,也是为了满足人的精神上的需要——自由圆满、感性完整、充实自在。这是人类文化演化变迁永恒的目的,围绕着这个共同的目的,这个基于人类的共性而产生出来的创造动机,文化必须变通,但是这种变通绝不是生物进化式的进一步上升运动,而只能是根据具体的历史情境,在不同的文化模式之内,在不同的文化模式、文化理念之间进行磨合,以至相对理想地建构其意义的系统。艺术作为文化价值系统必不可少的组成成分,艺术作为民族情感的符号系统,当文化发生变化,其所受之牵连影响自不可避免,同时作为自在自为的情意实相本身,它又可以超脱于具体的文化语境,而做独立之诉说,此又是艺术追从人性而永存于世的独特表征。

二、文化创新对艺术的影响

美国人类学家威廉·A.哈维兰认为:"尽管稳定可能是很多文化的显著特征,但没有哪种文化是一成不变的,在一个稳定的社会中,变化是温和而缓慢地发生的,不会以任何根本性的方式改变该文化的潜在逻辑。但有时,变化的步伐会突然加快,从而导致在一个相对短的时期内发生急剧的变化。"④在人类历史上,有些文化在渐变中消亡了,如古埃及文化、波斯文化、美索不达米亚文化等;有些文化在突变中消失了,如中美洲玛雅文化等。庞贝古城在一场火山爆发中消失了;由于疫病的发生,新英格兰沿海90%的原住民突然死亡,这是英国殖民者当初在北美大陆成功建立殖民地的主要原因。⑤自然界不可控因素是导致人类文化变迁的一个重要因素,人以及人所创造出来的文化是自然的延伸,所以人所创造的"自由的王国"相对永恒的自然来说,毕竟是有限的,人的自由永远是宇宙时空范围之内的自由,是有限地认识自然规律和宇宙秩序并努力与之和谐共处的自由。可是,如果我们只看到自然条件所促成的文化变迁,那就会陷入自然决定论或宿命论中,而看不到人的创造、人类精神以及人类文化自身的潜在能力。按照内因、外因相互作用推动事物矛盾运动的规律,文化变迁的最根本的原因还是文化内部人所起的作用——人的智识、人的发明创造和人的热情。有关文化变迁的机制,不

① 张琢、马福云.发展社会学(增订版)[M].北京:中国社会科学出版社,2001.
② 梁漱溟有所谓"世界文化三期重现说",即物质文化阶段、社会文化阶段和精神文化阶段分三期循序成熟,不能颠倒次序。他说:"世界未来文化就是中国文化的复兴,有似希腊文化在近世的复兴那样。"人类文化演变的大势所趋,中国人在现当代应采取的态度是:第一,要排斥印度的态度,丝毫不能容留;第二,对西方文化是全盘承受,而根本改过,就是对其态度要改一改;第三,批评地把中国原来的态度重新拿出来。梁漱溟.东西文化及其哲学[M].北京:商务印书馆,2008.
③ 许倬云.中国文化与世界文化[M].桂林:广西师范大学出版社,2006.
④⑤ (美)Willian A. Haviland.文化人类学[M].瞿铁鹏,张钰,译.上海:上海社会科学院出版社,2006.

同的哲学流派有不同的阐释。如：制度说，即文明体的体制决定了文明的命运前程；战争说，即人类历史上自史前时代以来无数次大小战争决定了各个文明不同的演化方向；价值观念决定说，即不同文化群体因为其社会价值观念的不同，从而决定了其文化是进取、有为型的文化还是保守、无为型的文化。① 我们认为当代人类学家威廉·A.哈维兰对文化变迁机制的总结基本上概括了人类文化演化的各种可能性，他将文化变迁的机制概括为两大类：第一类是创新、传播（非强制性变迁），第二类是涵化（强制性变迁），其中文化涵化的方式可分为三种，即融合、主从并存和文化灭绝。

文化创新有三种途径。第一种途径是发现。人类偶然发现火，并利用火来取暖、烧烤食物、防御猛兽，这是一个了不起的文化创新，动物至今还没有学会使用火，因此火的发现对人类文化变迁有举足轻重的作用。雅斯贝尔斯认为在轴心时代（axial age）之前，人类过着浑浑噩噩的日子，人之异于禽兽，只在于人掌握了用火的能力，因此雅斯贝尔斯称史前的时代为普罗米修斯的时代。火的发现大大改善了人类的生存条件，人类的物质文化水平因此而得到实质性的提升。没有火，就没有后来所谓的"第二次创新"（secondary innovations）②——以火烧黏土，接着出现以火烧黏土制作的小雕像、陶器以及陶器上的各种各样的刻纹和造型；没有火的发现，人类的青铜器时代、铁器时代都是不可想象的；更为主要的是，火的发现和使用改善了人的饮食结构，使人类的大脑发育获得了必要的物质营养，从而促使人的智力得到进一步的开发和运用。作为文化的发现，火不仅促成了人类物质文化的改观，同时也间接地促成了人类精神文化的改观。在人脑机制进一步成熟的前提下，人类才有可能进入智人时期，以及后来被称为具有决定意义的轴心时代（公元前800年至公元前200年）。在火没有被发现之前，人类先祖以粗犷的歌舞、自然界的岩石、贝壳、象牙以及身体进行艺术的表现，虽然我们不能说陶雕、陶器彩绘以及青铜艺术要比原始岩画、原始石雕进步，但火的发现起码给艺术带来了新的表现形式，就像电的发现和使用促成电影艺术的诞生一样，人类无数次的发现带来了文化的变化，同时也促成了艺术的演变。

文化创新的第二种途径为发明创造，包括科学上的发明创造。实际上人类的发明创造大多是在发现的基础上的二次创新或多次创新，所以发明的次数要远远大于偶然发现的次数。文字是一种发明创造，但不管是拼音文字还是表意文字，都是人类在长期观察声音现象以及自然现象的基础上的再创造，中国先民上观天文，下察地理，以及观察人体行为创造了象形文字，并在象形文字的基础上发明了指事、会意、形声字，使汉民族文化理念和文化经验得以保留、传承、扩散。汉字的发明对中国文化的凝形、稳固和成熟起到了举足轻重的作用，有了汉字的发明才有了后来中华民族的四大发明之一的印刷术，日语的假名字母在汉字偏旁或草体的基础上被创制出来，今天的电脑汉字输入方式的五笔输入法也是在汉字发明之后的再发明。语言文字对艺术的影响也历历可数，远古时代的叙事文学——神话传说，仅靠口头传承，难以避免以讹传讹以至于漫灭失传，而自从有了文字，人类最早的文学——神话传说就可以记录保存下来，并成为后世文学家二度创作的蓝本。文学是语言艺术，语言文字是文学情感的符号载体，尤其是像汉字这样的表意文字，不仅能像表音文字那样通过声调、节奏来传达人的情感，而且也能通过字形的象征性的暗示和隐喻来传达特殊的情感和特殊的意义。③ 没有汉字就没有中国的书法艺术，如果真的将汉字变为拼音文字，那么不要说中国的书法艺术很快就会因教育的断层而失传以至消失，就连以汉字记载传承下来的中国古典文学作品很快也会因语言的隔阂失去其部分的或全部的审美价值，因为即使用拼音文字对古典文学文本进行意义的传译和替换，汉字文本的汉字意象所传达的意味也会消失

① 段亚兵.文明纵横谈［M］.北京：社会科学文献出版社，2006.
② 威廉·A.哈维兰称一个新原理的首次发现叫作首次创新（primary innovations），对已知原理的有意应用而产生的事物叫作第二次创新（secondary innovations）。（美）Willian. A. Haviland.文化人类学［M］.瞿铁鹏，张钰，译.上海：上海社会科学院出版社，2006.
③ 如《诗经·小雅·采薇》上的诗句"昔我往矣，杨柳依依，今我来思，雨雪霏霏"，其中的声韵搭配深切情感的悲哀、惆怅之起伏回旋，同时"杨柳""雨雪"通过字形的暗示表达了不同情境之下的情感，"雨雪"二字的形象让人联想到了落泪的意象；"依依""霏霏"不仅用声韵，同时用形象对人的情感进行双重的暗示。

殆尽。现代艺术系统中的摄影、电影、电视艺术得益于照相技术、摄影技术、胶片制作、影像传输及卫星通信等新技术、新材料的发明创造。我们注意到实际上照相机的发明对西方古典绘画传统产生了一个意想不到的影响,以追求逼真、写实效果而突显其风格特征的西方古典绘画在现代摄影作品面前黯然失色,西画所津津乐道的透视、光影效果在摄影图像的对比之下相形见绌,但现代摄影技术无法取得中国水墨画以墨彩和墨线的空灵飘逸所取得的画面效果,所以19世纪以来,整个西方绘画掀起了向东方绘画精神靠拢的写意表现主义浪潮。科学技术的发明创造对艺术文化的影响在艺术载体、艺术形式方面。随着新材料的发明创造,艺术以不同的形式载体来呈现人类的感情,即就造型艺术而言,用石块、陶器为表现载体的原始雕塑、绘画艺术演变为以青铜器为表现载体的上古雕塑,现代以来更有用钢、铝等新材料进行雕塑创作而取得成功的范例。

与人类的发现和发明创造相比,人类的思想创新对文化结构的影响更大。思想创新也可称为理论创新、观念创新,当代有的学者认为理论创新是文化创新的核心和基础,而科技创新、制度创新不过是理论创新、观念创新的自然的延伸和发挥而已。[①] 若以"体用""道器"的观点来看待人类的理论创新,那么,那些经由轴心时代的先圣先哲们所创设的"元思想",也即人类首次对人类的命运、自然的奥秘、生命的秩序,以及生死是非等大问题所下的判断,是"体""道",而制度层面的创设、科技创新等不过是"体"和"道"的具体呈现、落实而已。

"在公元前800年至公元前200年里所发生的精神过程,似乎建立了这样一个轴心。在这个时候,我们今日的人开始出现。让我们把这个时期称为'轴心时代'。在这一时期充满了不平常的事件。在中国诞生了孔子和老子,中国哲学的各种派别的兴起,这是墨子、庄子以及无数其他人的时代。在印度,这是优波尼沙和佛陀的时代,如在中国一样,所有哲学派别,包括怀疑主义、唯物主义、诡辩派和虚无主义都得到了发展。在伊朗,袄教提出挑战式的论断,认为宇宙的过程属于善与恶之间的斗争。希腊产生了荷马,哲学家如巴门尼德、赫拉克利特、柏拉图、悲剧诗人、修昔底德和阿基米德。这些名字仅仅说明这个巨大的发展而已,这都是在几个世纪之内单独地也差不多同时地在中国、印度和西方出现的。"

这是当代德国哲学家雅斯贝尔斯对"轴心时代"的描述,在雅斯贝尔斯看来,轴心时代是人类历史的重要转机,人类的文化进入了文明,由此分化衍生,遂有后世各个个别文明。[②] "人类一直靠轴心时代所产生的思考和创造的一切而生存,每一次新的飞跃都回顾这一时期并被它重新燃起火焰。"[③]

观念的创新是人类文化变迁的一个重要分水岭,在雅斯贝尔斯看来,它们是历史变化的轴心和原动力,而近代以来,各个轴心文明逐渐合流为科技文明,也即欧美现代化模式,但是欧美现代化模式看来还不具备与轴心时代"元思想"同一层次的"普世价值",雅斯贝尔斯称当下的科技文明为第二次普罗米修斯时代(与史前时代人群的生活模式同一性质,浑浑噩噩,全无意义),人类又掌握了更多更复杂的谋生手段,但是人类还没有找到新的历史意义。第二次的突破,还有待于人类再一次的努力。

轴心时代的思想创新对人类文化的影响是巨大的,到目前为止,世界上的主要宗教如基督教、伊斯兰教、佛教,以及奠定了中国传统文化根基的儒家思想都是由轴心时代的思想创新衍化而来的文化实体。宗教哲学、宗教理念作为文化价值标准,有力地制约着文化的发展方向,虽然近代以来科学实证主义对宗教神学系统构成了前所未有的挑战,但在人类不同的文化模式内部,宗教理念、宗教信仰及宗教情感通过语言、行为习惯、风土人情以及文学艺术伸张其特定的价值标准。在塞缪尔·亨廷顿等人看来,冷战之后各国不再以政治意识形态作为相互联盟的理由,文化尤其是宗教,包括他称之为"儒教"的儒家思想,成为国际分化与组合的依据。文化理念的相互冲突甚至可能造成文化毁灭,犹太人因为不承认耶稣是上帝派来拯救他们的弥赛亚,在历史上多次遭受灭国流亡的厄运,在第二次世界大战期间,德国法西斯纳粹党实行种族灭绝政策,其目的就是要将犹太人和

[①][③] 段亚兵.文明纵横谈[M].北京:社会科学文献出版社,2006.
[②] 许倬云.中国文化与世界文化[M].桂林:广西师范大学出版社,2006.

犹太文化连根拔除。

　　思想创新同样引起艺术的变化,在史前时代,原始人通过不同的形式自由地表达其情感,其中雕刻是非常重要的一种表现形式,在欧洲大陆所发现的众多的"史前维纳斯"形象,说明其时雕刻、雕塑是极为普遍的一种艺术形式,可是到了犹太教和基督教时代,其宗教戒律明禁偶像崇拜,雕塑艺术便受到了剧烈的冲击。犹太教摩西律法第二条:不可为自己雕刻偶像,也不可做什么形象仿佛上天、下地和地底下、水中的百物。[1] 犹太艺术中雕塑艺术几告阙如可以看作是犹太先知的思想创新有以致之。值得注意的是,犹太教禁止偶像崇拜压抑了犹太艺术家具象艺术才能的发挥,但是犹太艺术家将这种艺术潜能用于抽象艺术,如音乐、文学,表现出了惊人的创造能力。欧洲音乐史上第一流的犹太作曲家可谓群星灿烂,大师辈出,诺贝尔文学奖设立以来,犹太作家获奖占比名列前茅,这或许正可以看作是艺术文化既受整体大文化氛围的制约,同时依循其自身的运动规律又能挣脱思想文化的制约而自在自为地呈现自身的一个例证。《圣经》十诫的第二诫:不可为自己雕刻和敬拜偶像。早期基督教和佛教一样,都禁止雕塑偶像,只是到了后来,上帝及佛陀形象的宗教宣谕功能得到了新的认定,才出现了东西方两大宗教系统中精美绝伦的雕塑艺术。即便如此,在中世纪的欧洲,古希腊雕塑均被视为偶像崇拜和异教艺术而横遭禁绝,维纳斯女神像被贬为"女妖"要予以毁灭,在基督教历史上反复掀起圣像破坏运动,"1641年,英国清教派控制的长期国会通过决议,要求把三位一体的'可耻绘像''圣母玛利亚'的画像、十字架和其他迷信绘像从英国教会中清除,禁止在安息日跳舞,剧院被视为亵渎神灵的场所长期关闭,许多娱乐活动被禁止,除了唱圣诗,音乐不受欢迎,教堂的艺术装饰全被摧毁……新教发动的这些破坏圣像排斥艺术的运动,大有我国'文革'时期'破四旧'的味道"[2]。

　　阿拉伯世界的雕塑和绘画艺术同样遭受到伊斯兰教基本思想的压抑。伊斯兰教的基本思想:毫不妥协地打破迷信,鄙视崇拜偶像,粉碎偶像崇拜之思想,只许可有限度的享乐和有限度的自由。[3] 伊斯兰教的教义规定,伊斯兰艺术只能在诗歌、建筑、园林、书法、纹饰等领域发展,其原因有二:①真主是终极的形式因,又是灵魂赋予者,因此,任何人不能再创造物质形象;②如果画家画人或动物,那么在末日审判到来时,他们所画的那些人就会向画家要求给他们灵魂,无法满足这一要求的画家注定要被永恒的烈火焚烧。[4] 由于不能在雕塑和绘画上施展才能,阿拉伯艺术家只得在诗歌、建筑、园林、书法、纹饰等艺术形式上进行创造,结果造成其艺术系统之内不同艺术门类之发展的不平衡状态,而阿拉伯纹饰艺术也可以说是在伊斯兰教基本思想的影响之下才得以取得更为突出的成就。

　　作为中国人的原创性观念——儒、道二家的思想系统对中国艺术的影响无远弗届。儒家重人伦实用,反对浮华、繁缛,"文以载道"是儒家知识分子为文为艺的基本立场;而"自然适性"是道家的人生观,也是道家的艺术观。在中国历史上,凡是儒家思想控制严密的时代,文学艺术就表现出尚理抑情的风格特征,如宋代和清代;凡是儒家思想控制相对宽松的时代如魏晋、唐代、晚明时期,文学艺术则表现出情理并茂或纵情肆兴的风格特征。

　　徐复观先生认为中国文化中的艺术精神,穷究到底,只有孔子和庄子所显出的两个典型。由孔子所显示出的仁与音乐合一的典型,这是道德与艺术在穷极之地的统一,可以做万古的标程。但是中国的纯艺术精神则由老庄思想所导出,虽然老庄创造"道"这一终极的精神存在本无心于对艺术加以说明,但是当老庄把"道"作为人生的体验加以论述,我们应对这种人生体验而得到了悟时,这便是彻头彻尾的艺术精神。老庄之道作为人生修养方法与途径未必要落实到艺术品的创造中,但此最高的艺术精神,实是艺术得以成立的最后根据。徐复观先生关于中国原创思想对中国艺术影响的看法得到了学术界的广泛认同。

[1] 刘洪一.犹太文化要义[M].北京:商务印书馆,2004.
[2] 吕大吉.宗教学通论新编[M].北京:中国社会科学出版社,2015.
[3][4] 邱紫华.东方美学史[M].北京:商务印书馆,2003.

三、文化传播对艺术的影响

威廉·A.哈维兰在其《文化人类学》一书中用"diffusion"一词来解释文化传播现象,即一个社会的成员向另一个社会借用文化元素的过程叫作传播(diffusion)。① 但"diffusion"本义是气味、光热、学问、知识的散布、传播,文化传播有时更注重思想、信仰的传播和扩散,所以也有的学者用"dissemination"一词解释文化之间的传播现象。"dissemination"主要是指思想、信仰的散布。文化传播发生在不同的文化模式之间,人类学家童恩正认为:"除了自身的发现和发明以外,一个社会里新文化因素的出现也可能来源于另一个社会。这种从其他社会借用文化因素并且将之融合到自己固有的文化之中的过程,就称为传播。"② 文化学者司马云杰认为,文化传播也发生于社会、群体以及人与人之间,文化传播是"人们社会交往活动过程中产生于社区、群体及所有人与人之间的共存关系之内的一种文化互动现象"③。无论如何,小到个人,大到一个民族国家,必然生活在文化传播的语境之中。一般来说,引起文化变迁的传播只能是不同文化之间的器物、产品、技术、知识、思想、信仰的扩散、影响。已故的北美人类学家拉尔夫·林顿认为,传播在文化变迁中发挥着重要的作用,任何一种文化90%的内容都由传播而来。言外之意,对于大多数文化社会来说,独立创造的文化只有10%。文化传播不是强迫的,它发生在那些能够自由地自己做决定是接受还是不接受变迁的民族当中。④ 文化传播伴随着接受方的价值选择和价值判断,一般来说,只有当所接受的价值与传统的生活方式和价值不发生冲突时,文化传播的内容才能顺利地扩散并产生效果,否则,文化传播就无法实现。文化传播的另一个特点是传播方式的平和性和渐进性,商旅、传教、游学、迁徙、航海都是文化传播的常见方式,同时文化传播也是一个被逐渐接受的过程,中国文化接受佛教文化的影响,以及古希腊艺术接受古埃及艺术的影响都是渐进的而非残酷暴烈的革命式的骤发行为。文化传播的内容从植物种植技术到宗教、哲学、艺术无所不包,尤其是精神文化和制度的传播往往带来文化结构的变异,当然文化传播包括艺术精神、艺术技巧的传播,也会使不同民族的艺术风格产生变化,"文律运周,日新其业,变则其久,通则不乏",⑤ 文化传播带来艺术文化的变通,变通的结果一般是百花齐放,异彩纷呈。

中国文化既是文化传播的接受者,又是文化传播的输出者。中国在汉唐时代接受佛教文化的影响,顺利地将佛学理念融合在本土思想观念之中,并因此创化出精神文化层面上儒、释、道合流互济的生动局面,与此同时,在接受佛学唯识学的理论之后,参酌老庄道学及魏晋玄学辗转生成了中国艺术的核心范畴"意境"。佛教东来不仅给本土的雕塑、绘画、诗歌、小说、音乐、戏剧、书法带来绵延不竭的创作题材,同时又对本土艺术精神产生了极大的影响。中国艺术中所谓"留白""简率""空灵""神韵""平淡""萧疏",甚至"狂纵""怪异"等技巧和风格都与佛学影响不无干系,怀素书法(见图7-2)笔势狂放而又不失法度,王维诗词空灵静淡,意境高远,文人画师心不师迹,逸笔草草,但求神似的艺术趣味实际上都与佛学有关"禅悟""空无妙有"等哲学理念一脉相承。中国文化传播至日本、朝鲜半岛,之后变成了日本、朝鲜半岛的本土文化重要的组成部分。在其过程中发生了一个突出的艺术文化事件,中国版画艺术传播至日本,产生了日本的浮世绘木刻,而日本的浮世绘木刻进入西方世界,备受画家马奈、莫奈、德加、惠斯勒、高更、梵高等人的青睐,并激发了他们的改革灵感,最后产生了印象派。⑥ 当代有研究者指出印象派绘画与中国绘画的渊源关系:

"就印象派所创造的独具特色,各放异彩的艺术形式来说,和中国古代文化所刻意追求的富有强烈的感情色彩和个性特征,以及具有浓重的装饰意趣和高度艺术性的形式美感的构图、笔墨、意境,确实很有异曲同工之

①④ 〔美〕Willian A. Haviland.文化人类学[M].瞿铁鹏,张钰,译.上海:上海社会科学院出版社,2006.
② 童恩正.人类与文化[M].重庆:重庆出版社,2004.
③ 司马云杰.文化社会学[M].北京:中国社会科学出版社,2007.
⑤ 赵仲邑.文心雕龙译注[M].南宁:漓江出版社,1982.
⑥ 童炜钢.西方人眼中的东方绘画艺术[M].上海:上海教育出版社,2004.

图 7-2　怀素书法作品

妙。它们皆是在对现实仔细观察、写生、研究的基础上,通过画家个人的主观意图,把现实形象加以提炼,进行艺术加工,成为既有真实面貌又非照相翻版的高度艺术化的图画……尤其是那些图画泼墨大写意,无论从具有高度概括力和形式美感的构图、笔墨、线条或物体的造型结构上来看,都确实和法国印象派的艺术形式有着某些相通的东西。"①

一般来说,物质文化的传播很难造成文化的巨大变化。美国白人有无数东西是从美洲的印第安人那里借来的,如印第安人开发的本地作物——爱尔兰土豆、鳄梨、玉米、大豆、南瓜、番茄、花生、木薯、花椒、巧克力和甘薯等,②中国古代从西域借来不少农作物,中国也向西方世界输出过陶瓷、丝绸工艺品,不过,这些东西只能丰富借入者文化中的物质生活内容,而不能改变其行为习俗、社会制度以及道德伦理规范。宗教理念、哲学思想、政治意识形态的传播却可能引起文化的结构性变化,尤其是具有强烈的排他性的一神论宗教的传播,往往会造成接受者文化的全面遗失。历史上基督教和伊斯兰教的传播充满了暴力、血腥、杀戮,并因此而造成被教化方文化的毁灭,说明宗教传播对文化变迁具有举足轻重的作用。哲学思想和政治意识形态的传播也可能引起文化的结构性变化,西方科学实证主义作为一种哲学思想在近代以来通过现代化运动传播至全球各地,对许多文化传统——民间信仰、民间医术(如中医)、少数民族宗教——构成挑战性的威胁,科学实证主义(理性主义)对现代人的最大威胁是使人类数千年来依据传统文化信仰所培育出来的情感世界分崩离析,迫使现代人在思想行为上单一化、平面化,当代大众艺术、通俗艺术大行其道,而情感丰沛、思想深刻高远的艺术作品,知音难觅,这种较为尴尬的艺术文化现状与科学实证主义对人的情感的压抑和单一化不无关系。

政治意识形态的传播有时也对文化造成结构性的变化。作为一种政治意识形态,"阶段斗争推动人类社会前进"的观点曾经对我国人民的社会生活、行为习惯、伦理道德形成剧烈的冲击。在"文革"期间,我国社会生活秩序遭到了严重的破坏,人心不古,社会动荡不安,传统的伦理规范和道德规约在阶级斗争学说之前失去了存在的价值,夫妻反目,父子离间,上下不和,五伦丧尽,终于酿成中国历史上罕见的一场文化灾变。与此同时,文学艺术也遭遇了毁灭性的打击,"文革"期间的文学艺术创作仅限于八部样板戏加上几部图解政治、歌功颂德的长篇小说以及大量的政治标语诗歌,传统艺术精品如古建筑、古字画被毁殆尽,外国艺术作品被视为精神毒品严禁传播。可见,政治意识形态的传播也可造成文化的巨大震荡,对艺术也可以形成毁灭性的打击。

四、文化涵化对艺术的影响

文化创新和文化传播都发生在那些能自由地决定自己是接受还是拒绝文化变迁的民族当中。如果两种文化相遇,其中一种文化由于相对弱小的缘故而被迫大量输入异质文化要素,从而改变自己文化的性质,这时候就会产生文化涵化。威廉·A.哈维兰对"文化涵化"的定义为:

当有着不同文化的一些群体开始频繁而直接接触的时候,其中一个或两个群体原有的文化模式内部随之发生极大的变化,这就叫作涵化。③

威廉·A.哈维兰接着补充说,文化涵化总是包括强迫的因素,或者是直接的征服,或者是间接地迫于强势

① 童炜钢.西方人眼中的东方绘画艺术[M].上海:上海教育出版社,2004.
②③ (美)Willian A. Haviland.文化人类学[M].瞿铁鹏,张钰,译.上海:上海社会科学院出版社,2006.

文化的武力威胁。

童恩正对"文化涵化"的定义为：

这种由于两个社会的强弱关系而产生的广泛的文化假借过程即称为涵化。

总之，文化涵化是普遍存在于人类文化史上的文化现象。按照中文"文化"一词的本义，"文化"即是以"文"（宇宙生命终极真理、先圣先哲理解的并规定了的道德训诫、天人同构的社会伦理）教化天下。当两个强弱不同的文化频繁而直接接触的时候，较强的文化势必通过不同的方式对较弱的文化实行教化、同化，较弱的文化如果不接受这种教化、同化就有可能被彻底毁灭。一般来说，一神教文化如基督教和伊斯兰教文化因具有强烈的排他性和自我优越意识，当其处于强势文化的地位时，就容易对弱势文化进行直接的征服，这种征服方式包括实行种族灭绝、发动战争和建立殖民地等。非一神教文化如佛教文化和中国文化处于强势文化地位时，由于其具有巨大的包容性和开放性，一般不会对弱势文化采取征服的方式来实现文化的涵化。佛教文化东传至中国、日本、朝鲜半岛以及东南亚诸邦，都是一种温和的渐进的涵化过程。中国文化从来不主动进行侵略和扩张，中国历史上的对外民族战争大多是发生在被侵略、被扰掠的情形之下，诸葛亮七擒七纵，孟获终于归化，这个故事典型地说明了中国文化的包容性和开放性。而基督教和伊斯兰教文化在与别的文化接触的时候，伴随着传教士和阿訇兹悲的诵经声，总会传来霍霍的磨刀声和流血杀戮的呻吟声。至今中东地区绵延不绝的战争和恐怖主义行为不过是历史上一神教文化在相互接触过程中相互征服杀戮的现代版本。

威廉·A.哈维兰认为能引起文化变迁的涵化途径为：①直接征服；②间接威胁。涵化的第一种结果即文化的结构性变化。其中，如果两种文化丧失了它们各自的认同而形成一种单一的文化，就发生了合并或融合。威廉·A.哈维兰认为，美国的英裔美国人文化就是这种融合之后的新文化，意即当今的美国文化是融合了英国文化与北美原住民文化而形成的一种新文化。威廉·A.哈维兰的这种看法是值得商榷的，在物质文化、民俗文化、流行文化的层面上，美国文化确实好像是一种融合了欧洲文化与新大陆文化的"熔炉"文化；但是在精神文化层面上，北美文化并没有与当地印第安文化实行融合，相反，自从英格兰人在北美开始拓殖以来，北美印第安人不得不放弃他们的价值观和生活态度，如今的美国文化虽然部分地吸纳了当地人的文化因素，如当地人的饮食文化、音乐文化（如爵士乐）等，但美国文化作为西欧基督教文化的延伸，其本质——制度上和精神上的诸特征——并没有发生根本的改变，因此，美国文化并不像威廉·A.哈维兰所说的那样，兼包并蓄，形成了一个"熔炉"。实际上，在强弱文化相互接触、冲撞的过程中，不容易产生这种融合性的文化。倒是在文化传播过程中，通过自主的选择，假借和磨合才会产生出融合性的文化，如中国文化对印度文化的融合、日本文化对中国文化的融合等。

不过，随着时间的推移，欧美文化作为强势文化，在与处于弱势的非西方文化的交往涵化过程中，出于对自我文化的省思加上外在的文化压力，欧美社会也逐渐采取真正融合的心态和立场来接纳别国文化的影响。并且，这种多元文化的融合无间地也正在创化生成为一种全球文化或全球文明，这种和合共生式的全球文化或全球文明以人性为始基，以人类共同价值为结构要素，是一种克服了各种文化偏见的人类共同的价值系统。

文化涵化的第二种结果也是最常见的结果，即其中一种文化丧失其自主性，但却作为亚文化继续保持其身份，以等级、阶级或种族群体的形式存在，直接征服和间接威胁都产生出这种主从文化并存的文化存在形态。

北美殖民者对印第安人先是直接征服,后来又通过间接威胁①,使印第安的本土文化变成一种丧失其自主性的亚文化。从广义上来看,西方文化在现代化过程中也通过一种间接威胁的方式使非西方文化变成一种亚文化,如今在发展中国家和落后国家,西方价值通过一种非武力的潜在的威胁改变着非西方的本土文化传统,这种现象被当代的文化学者称为"后殖民"或"文化殖民"。"文化殖民"的结果必然是西方文化的一统天下,如果西方价值成了整个人类的唯一价值,那么人类文化的前景就未必值得乐观庆幸,因为西方文化的悖论已内在于西方文化的精神意蕴之中,对此点前文已有所阐明。

　　文化涵化的第三种结果即文化灭绝。由于宗教冲突或为了争夺经济和政治利益,强势文化对弱势文化采取种族灭绝的方式彻底根除对方的文化,犹太人数次遭遇种族灭绝的厄运皆可以认为是宗教冲突所引起的文化事件。从1945年至1987年,至少有680万人(也许多达1630万人)死于国内的种族灭绝,远远超过从1945年到1980年死于国家之间战争的人数(334万人)。并且,从那以后,种族灭绝就从未中断过:1988年伊拉克政府用毒气瓦斯来杀害库尔德村民;20世纪80年代早期,在危地马拉,由政府支持的针对原住民社区的恐怖活动达到巅峰;20世纪90年代,在卢旺达、科索沃都发生了种族灭绝事件。②"在塔斯马尼亚岛,英国的羊毛制造商们想要那些原住民离开这片土地,这样他们就可以用这片土地养羊了。政府用针对原住民的军事行动增进了他们的利益,但罗宾逊的传教工作最终为羊毛利益夺取了斯塔马尼亚岛。20世纪60年代和70年代,居住在纳米比亚的朱瓦西人的处境明显类似于早先塔斯马尼亚人经历过的处境。一系列宗教的、政治的和经济的利益迫使他们不得不被禁闭在一块保留区里,在那里,疾病和冷漠使得死亡率超过了出生率。"③

　　还有一种特别的文化涵化形式威廉·A.哈维兰并没有注意到,即当强弱两种文化频繁地直接接触时,虽然强势文化也通过直接征服和间接威胁的方式来迫使对方放弃自己的文化传统,如清朝政府对华夏文化的武力征服和随后而至的威胁(留发不留头,留头不留发),但强势文化不但没能改变弱势文化的结构,也没能实现两种文化有效的融合,相反,强势文化却被弱势文化同化了,如清军入关以后,主动放弃了原有的文化传统,或者说至多只是在身份、等级、阶级和种族群体的意义上保留了部分文化因素,如八旗制度的设立、满族的风俗习惯的保存。这种先主后次,先试图涵化别种文化最终却被对方反涵化的现象一般发生在游牧民族与农耕文明之间,而此种情境之下的所谓强势文化只也是在武力上强大于对方,但在精神文化和制度文化方面却不及对方,由于这种涵化是强势文化的自觉行为,故也可以称这种文化涵化为文化同化,即征服者最终被被征服者的文化精神所征服,征服者的全部文化或大部分文化被对方的文化所取代。

　　文化涵化、文化同化与文化创新、文化传播一样都促成了人类文化模式和文化格局的变迁,有些文化在征服与反征服中彻底消亡了,如中美洲的玛雅文化、柬埔寨的吴哥文化。种族灭绝或文化断裂对艺术的负面影响是巨大的,随着艺术创作者、接受者及艺术氛围的毁灭,该种文化的艺术表现技巧也渐渐失传,虽然偶然保存下来的艺术遗迹可以将其艺术精神、艺术风格传导给继起的文化群落,但是该种文化模式的艺术创新毕竟失去了全部的依托。已经灭绝的民族的艺术只能靠精神的传导而实现其艺术文化的"投胎转生",复活节岛上的原住民已不知所终,但其遗留下来的巨型石雕艺术,却可能通过某种神秘的暗示将它的精神信仰嫁接在现代雕塑之上。文化涵化之中的文化融合往往也带来艺术的融合创新,文化涵化所带来的艺术变化在古代可能表现为两种文化模式、两种艺术精神的融化和统一,如古埃及艺术文化与古希腊艺术文化的融化和统一,但在现代世界,它主要表现为西方强势文化及其艺术与非西方弱势文化及其艺术的融化和统一。米歇尔·康佩·奥利雷在

① "间接威胁"的意思是,如果一个群体拒绝另一个群体希望他们做出某种改变,那么他们就会受到含蓄的或明确的武力威胁。如北美殖民者将印第安人赶往保留区,巴西政府为了开发亚马逊盆地将整村整村的原住民迁到国家公园,这些都是一种间接威胁的方式。(美)Willian. A. Haviland. 文化人类学[M]. 瞿铁鹏, 张钰, 译. 上海: 上海社会科学院出版社, 2006.

②③ (美)Willian A. Haviland. 文化人类学[M]. 瞿铁鹏, 张钰, 译. 上海: 上海社会科学院出版社, 2006.

《非西方艺术》(见图7-3)一书中指出：①

几乎全世界的人都在试图寻找一种方式，能将自己文化中的精髓与西方文化中的精髓完美地结合起来。大家都在尝试做不同程度的筛选和选择。在19世纪晚期，日本做了巨大的努力，西化各个领域，其中也包括艺术；而同期的中国却显得相对抗拒西方艺术。19世纪晚期，印度的文化倾向于全面接受其宗主国——英国的文化，而到了20世纪早期，又演变为一场抵制英货运动，抵制来自英国的西化思想，并试图复兴艺术领域的印度传统。此外，20世纪时在印度及其他主要的非西方艺术文化地区，包括非洲、太平洋群岛、美洲本土都有某种形式的艺术先锋派运动。通常这些运动是由有过在欧洲学习经验的艺术家，或是在国内教授现代抽象艺术的西方艺术院校的艺术家发起。到20世纪后期，许多先锋派艺术已经超出了对西方艺术的简单模仿的层次，高度创新地将西方和非西方的艺术创作思路结合起来，在两个相冲突的文化中，找到了统一。

图7-3 米歇尔·康佩·奥利雷的《非西方艺术》

也有学者指出，从20世纪中叶开始，大众媒体制造、混合出了一个世界民众艺术，它从各种不同文化中间撷取不同的主题，或挖掘新意，或搞大杂烩。例如在音乐领域，全球性民众音乐已经形成，它在各种交流与相遇中充实丰富起来。爵士乐作为一种土著音乐，先是在美国的新奥尔良混合成一种新的音乐，然后在全世界范围内实现了艺术的融合创新，从北美的新奥尔良出发，爵士乐在全世界普及并且产生了各种不同的风格：布宜诺斯艾利斯港区出现了探戈，古巴有了莽姆波舞，维也纳有了华尔兹，而美国的摇滚乐本身就是世界各地不同风格音乐融合的产物。世界民众音乐还接纳了印度的六弦琴、安达卢西亚的民间舞曲、乌姆-卡尔松的阿拉伯-希腊弹唱、安第斯的瓦伊诺山歌。这些混合产生了另一些民族性新型音乐，如古巴萨尔撒舞（salsa）、阿拉伯民间歌舞哈依（ra）及安达卢西亚摇滚。②

文化涵化之结果表现为强势文化为主流主化，弱势文化为亚文化或边缘文化，相应地就会使弱势文化之艺术变为亚艺术或边缘艺术，例如，在明治维新后的日本，西方文化变成了主流文化，相应地日本本土文化如天皇崇拜、神道崇拜、武士道等就退避为亚文化，相应地其传统艺术如歌舞伎、能乐也在西方艺术的冲击之下被一步一步地边缘化。实际上，在现代化的进程中，世界范围的弱势文化群体的传统文化或艺术都遭遇到了不同程度的边缘化甚至彻底毁灭的厄运。1997年，联合国教育科学及文化组织大会通过的《人类口头与非物质文化遗产代表作宣言》以及2000年正式启动的人类口头与非物质文化遗产代表作遴选机制，就是对文化涵化所造成的这种文化偏误局势的有力纠正。③

文化同化（即强势文化在征服了弱势文化之后反被后者同化了，如前文提及的清朝满族文化被华夏文化的同化）基本不会给弱势文化造成巨大的变迁。清朝入主中原虽然造成汉文化服饰、发型文化的变迁，但因为清朝将汉族的精神文化和制度文化全盘接受并推而广之，因此，汉文化基本上得以保存延续，但是这种特殊的文

① （英）米歇尔·康佩·奥利雷. 非西方艺术 [M]. 彭海姣，宋婷婷，译. 桂林：广西师范大学出版社，2004.
② （法）埃德加·莫寒. 超越全球化与发展：社会世界还是帝国世界 [M] // 哈佛燕京学社. 全球化与文明对话. 南京：江苏教育出版社，2004.
③ 启动人类口头与非物质文化遗产代表作（简称"非物质遗产"）遴选机制，其目的在于设立一个国际性的荣誉，专门授予那些"最典型的文化空间或传统和民族的文化表达方式"。在2001年5月18日公布的世界范围内的第一批人类口头与非物质文化遗产代表作中，中国的昆曲名列其中。2003年11月7日，第二批人类口头与非物质文化遗产代表作中，中国的古琴艺术名列其中。章华英. 古琴 [M]. 杭州：浙江人民出版社，2017. 2005年11月25日，联合国教育科学及文化组织在巴黎宣布了第三批人类口头和非物质遗产代表作，中国申报的中国新疆维吾尔木卡姆艺术和中国、蒙古国联合申报的蒙古族长调民歌荣列榜中。

化涵化不但不利于文化的创化变革,相反却往往导致文化的保守和退化,相应地,艺术文化也很难创新,中国文人画至清末已陷入了复古仿古的困局之中无力自拔似乎就是一个最好的证明。

文化变迁,不管是采取何种方式都会对艺术存在产生影响,因为艺术毕竟是文化价值系统中的一个组成部分。将文化看作是一个生机盎然的生命机体也好,将其看作是超有机的结构也罢,当其整体发生震颤、动荡之时,牵一发而动全身,其艺术组成部分必受其牵连而发生相应的变化、变通。但是通过上面的论述我们看到,不管人类的文化如何演变,艺术总是顽强地、自然地存在于人类生活之中,并且给予这个世界上广大的"性相近",但又"习相远"的芸芸众生以情感慰藉和智慧的过渡。

第二节 艺术文化的超越性示相

一、艺术精神对主流意识形态的疏离

徐复观先生在《中国艺术精神》(见图7-4)一书中指出:"艺术是反映时代、社会的。但艺术的反映,常采取两种不同的方向。一种是顺承性的反应;一种是反省性的反映。顺承性的反映,对它所反映的现实,会发生推动、助成的作用。因而它的意义,常决定于被反映的现实的意义。西方十五六世纪的写实主义,是顺承当时'我的自觉'和'自然的发现'的时代潮流而来的,对脱离中世纪,进入现代,发生了推动、助成的作用。又如由达达主义所开始的现代艺术,它是顺承两次世界大战及西班牙内战的残酷、混乱、孤危、绝望的精神状态而来的。看了这一连串的作品——达达主义、超现实主义、抽象主义、破布主义、光学艺术等作品,更增加观者精神上残酷、混乱、孤危、绝望的感觉。此类艺术不为一般人所接受,是说明一般人还有一股理性的力量与要求,来支持自己现实生存和对将来的希望。中国的山水画,则是在长期专制政治的压迫,及一般士大夫的利欲熏心的现实之下想超越社会,向自然中去,以获得精神的自由,保持精神的纯洁,恢复生命的疲困而成立的,这是反省性的反映。顺承性的反映,对现实犹如火上加油。反省性的反映,则犹如在炎暑里喝下一杯清凉的饮料。专制政治今后可能没有了;但由机械、社团组织、工业合理化等而来的精神自由的丧失,及生活的枯燥、单调,乃至竞争、变化的剧烈,人类是需要火上加油性质的艺术呢,还是需要炎暑中的清凉饮料性质的艺术呢?我想,假设现代人能欣赏到中国的山水画,对由过度紧张而来的精神病患,或者会发生更大的意义。"①

图7-4 徐复观的《中国艺术精神》

徐复观先生提出艺术精神对社会现实(人类文化)的两种反映方式具有一定的说服力和启发性,但是这种判断还只是局限于对艺术的认识论真理观之上的价值认知,尚没有上升到对艺术的存在论真理观的价值认知。从艺术的认识论真理观出发,艺术即可以被判断为时代精神或绝对理念的表现方式、实现手段。文艺复兴时期

① 徐复观.中国艺术精神[M].上海:华东师范大学出版社,2004.

意大利的绘画以及达达主义等现代艺术确实可以看作是其所处的那个时代的社会现实、社会精神潮流的反映。①中国绘画以老庄、玄学为基底的艺术精神又可视为对中国传统社会的一种反省性的反映。可是,如果从艺术的存在论真理观看待人类的艺术活动,我们对文艺复兴时期西方写实主义画风、现代派艺术以及中国传统绘画的理解或许会更加圆融通透。艺术并不是对现实社会人生的反映,也不是对绝对理念(道、梵、逻各斯)的感性表现,艺术是人类的情感在不同社会话语环境之下的自我敞露、展开和演绎,从存在论的角度来看,它是人类情感的自在性实体,永恒地自在于与人类的理性、理智的对话状态之中,是人类感性和理性对话性交往共在的一极。在人类文化史上的史前时代(原始文化阶段),从感性母体中分化出来的人类理性还不太清晰,理性的思维也即列维·施特劳斯所谓的"野性的思维"中的"抽象思维",还没有强化到足以压抑、控制"具体性思维"(艺术思维)的程度,当时人类的艺术与人类的生活是连成一片的,巫术、劳动、游戏、节日、语言氤氲成一个自在的整体,因而我们可以说原始社会的艺术活动和艺术创造的环境要相对宽松、自由。与此相对应,在人类步入文明时代以后,凡是主张人性解放、人性自由的时代,艺术便会突破理性的拘禁而与时代的潮流和合共鸣,如欧洲文艺复兴时期的艺术。虽然文艺复兴时期的雕塑和绘画高度写实,但是我们从多纳泰罗的雕塑《贾塔米拉塔骑马像》,达·芬奇的绘画《岩间圣母》《最后的晚餐》,桑德罗·波提切利的绘画《维纳斯的诞生》(见图 7-5)以及提香的绘画《乌尔比诺的维纳斯》等代表性作品中看到了融入那个时代的艺术作品中的人性——人的情感、欲望和创造的冲动。② 文艺复兴时期的西方艺术作为被基督教理性长期禁锢而一朝觉醒解放了的人类情感的自我敞露,不能理解为对时代的顺承性的反映,它是艺术的本体存在——人的情感自在实体的自我表演,它有力地构成了与文艺复兴时期人类对话性交往共在的一极,所以在人类文化史上留下灿烂的一页。中国六朝、唐代、晚明时代儒家正统思想对社会人心的控制相对宽松,遂使当代中国文艺心灵能够自由畅通地表达出来,并与当时的主流社会意识形态——玄学,和合共存的儒、道、释理念,以及晚明的心学共振共鸣,形成文艺创作的高潮时期。但是即便如此,也不能说我国六朝、唐代和晚明的艺术是对其所处时代的顺承性反映,它们没有反映什么,而只是人的情感(感性世界)在社会理性(当时的主流意识形态)不太偏执、僵硬的话语氛围之下的一种自我敞露而已。

图 7-5 《维纳斯的诞生》

① 现代派艺术始自 19 世纪 60 年代,兴起于法国的印象派;达达主义(达达派)是西方现代派艺术中的一股艺术潮流,在 1916 年兴起于瑞士,是一个绘画、雕刻与文学上的革命运动。"达达"一词是扎拉、巴尔与希森白克在法语辞典中偶然发现的,于是他们以此作为一场反对既成艺术和现实社会文明的艺术运动的代号,"达达"的意思是无所谓、自由、骚乱、实验,但达达主义不可以视为现代派艺术的起点。何政广.写给大家的欧美现代美术史[M].长沙:湖南美术出版社,2005.

② (法)雅克·德比奇,等.西方艺术史[M].徐庆平,译.海口:海南出版社,2000.

至于现代派艺术,更不能说它是对现代社会的顺承性反映。现代派艺术通过各种夸张、变形、怪诞的主观臆想形式和符号系统来表达现代人对科学理性主义的疏离和拒斥,现代派艺术的主旨乃在于通过现代社会里被压抑的人的感性的挣扎与呐喊呼唤人性的回归。从整体上来看,它是启蒙时代以来愈演愈烈的科学理性主义对人的感性和感情进行压抑、宰制的必然结果。现代派艺术存在的价值就在于它依然是艺术的本体存在的表征——作为人类感性与理性对话性共在的一极,作为人类在现代科技文明状态之下的活感性实体,作为人类在新的话语背景之下的情意复合实相,它的种种示相、做态和作为依然是人之为人的证明,是人在任何社会状态之下都试图本能地追求感性完满、精神自由的表现。现代派艺术也不是对现代社会的反省性的反映,虽然它的确具有促使其艺术受众反省社会压力、反省现当代文化状态的认知功能,但是它绝不是对现实的模仿、照映,相反,它是人类的情感世界在现实社会人生的强烈刺激之下的自然展开和敞明,是人类的内在情感与现当代社会理性进行对话的原要求,它的存在是自然自为的,从艺术存在论的意义上,它既不是对现实的顺承性反映,也不是对时代社会的反省性反映。

中国的山水画(尤其是南宗山水画,见图7-6)如同现代派艺术一样,具有促使艺术受众反省儒家道德困局的认知功能,但是它也不是对中国传统社会现实的模仿和映照,实际上,它是在传统主流意识形态即儒家思想文化的压抑之下,中国人的情感世界的自然敞明。中国山水画六法并举,而首重气韵生动。气韵者,乃人的情感的发露所产生的微妙的艺术效果,喜气、怒气、戾气、朝气、暮气、怪气、豪气、火气、媚气、爽气,以及神韵、风韵、雅韵、余韵等,莫不可以通过笔墨、意象和结构的营造而得到惟妙惟肖之表现。因为重气韵、重情感,并且在情感的敞明、气韵的达成的过程中抵达对真理实境的直觉性把握,所以,中国的山水画以及与中国山水画精神相通的中国文学、雕塑、戏剧、书法、园林、建筑成为传统中国文化语境之下与主流意识形态——儒家思想文化进行对话并自觉地与之疏离对峙的超越性存在。即便在枯燥、单调、充满竞争和变化的现代社会,中国山水画根本的存在价值还在于它的情感抒发性,即通过蕴含在笔墨、意象和结构经营中的现代性情感的发露与现代理性主义至上的主流意识形态展开对话,并通过对话而对人的主体的完整性进行召唤,对人的精神的分裂零落状态进行修补和完形。徐复观先生认为现代派艺术如同火上加油,会进一步推动现代社会残酷性的进程,因而不为一般人所接受。这种看法是值得商榷的,现代艺术、后现代艺术虽然与传统艺术的表现形式大异甚趣,但它们依然是当代人类情感(感性)的自然发露,是当代人类情感(感性)要求与社会主流意识形态——科学、民主、自由、人权、民族主义等——进行共在性对话的自然冲动,它们的存在依然是自在自为的,既不是对时代、社会的顺承性反映,也不是对时代、社会的反省性反映,现代派艺术不但不会推动、助成现代化的进程(即通过残酷、混乱、孤危、绝望的现代艺术精神强化现代社会的主流意识形态——科学理性主义),相反,现代派艺术通过现代情感的张扬、显露,有力地抵消了现代社会科学理性、工具理性意识对人的精神世界的压抑和肢解,同时,现代派艺术通过种种被扭曲的、被异化的、被强暴的人的自然情感的抒发、呐喊(如野兽派、表现派、达达派、超现实派、抽象表现派等),引起了现代人对现代社会主流意识形态的反省意识和批判意识,通过现代人在反省之后所采取的自觉的行为和行动调整现代化的方向。①

① 如地景艺术通过对自然景观、人文景观的包装、设计,引起现代人对大地生态环境和人文历史的关注,目的是让人类对环境污染和文化流失进行必要的反思,并采取相应的行动。目前世界上正在流行的反人类中心主义思潮和生态美学思潮都与诸如此类的艺术活动及人类的反省意识有关。法国女明星碧姬芭铎,演了20多年的非色情的女性人体美电影后,也利用其财产来建立一个以她的姓名为名的基金会,专门研究针对各种稀有动物的保护,以及保护动物的各国政府立法问题。 何政广. 写给大家的欧美现代美术史[M]. 长沙:湖南美术出版社,2005.

图 7-6 南宗山水画《竹枝图卷》

在史前时代,万物有灵论、万物同情交感的原始信仰,是社会的主流的话语①、主流意识形态。在这种人物交感互动的情感氛围中,人的感性与人依据感性直观而抵达的真理实境相互融合成全,因此艺术与巫术、劳动、语言、游戏、节日不分彼此,例如一个原始农夫对着庄稼跳舞,在这舞蹈中极力模仿植物欣欣向荣、茁壮成长、扬花吐穗的情境状态,他相信这种示范性的舞蹈会在庄稼身上激发一种竞赛精神,促使它们生长得像他跳得那样高。② 在这种艺术化的生产劳动过程中,艺术的情感表达与原始的宇宙观和生命观形成了和谐的对话,人的感性的完整性在日常生活的方方面面得到了持存与延续,艺术在这种情境之下是自由的、舒展的、充满着创造活力的。易中天在其《艺术人类学》一书中举了一个非常典型的原始舞蹈的例子来说明其时人的感情、感性与理性的高度和谐,以及因此而产生出来的令人叹为观止的艺术场面:

邦戈人(Bongo)是尼罗河黑人部落之一,身材中等,发色红棕带黑色,头很圆,为现代原始部落,邦戈人的整个舞蹈队伍除一个男人外,全是女人,舞蹈动作缓慢而且浪荡。有一队弹奏铜鼓、葫芦和木制巴松管的乐师眉飞色舞地占据舞场中央。跳舞的女人都扒光衣服,只在腰后拖一条长长的草尾,围着乐师,紧密地依前后次序排成一圈,踏着碎步,边绕边舞。她们先缓缓地弯下腰去,然后冉冉直立起来,就像游乐场里奔腾的小木马那样忽上忽下。她们使尽浑身解数,显露肚皮舞的腹功和臀功,同时又使劲挥动双臂,以至于把两只乳房的颜色蹭得像晶莹透明的果子酱。那名孤立无援的男子困在一圈猛烈挤压的肉墙之中,朝着逆时针的方向,如醉如痴地旋转、跳跃。③

在这种激烈沉醉的原始舞蹈里,人好像失去了理智而只听凭情感的节奏的调遣,但是我们注意到即使在这种忘情无我的集体舞蹈中,每一个个体都能直觉地感受到情感里面所深深藏匿着的理性秩序——有节奏的碎步、身体的忽上忽下、朝着逆时针方向旋转、跳跃,并且迎合着这种内在的节奏组成一个合目的性的艺术道场。我们在观看当代舞蹈家杨丽萍的经典作品《雀之灵》(见图7-7)的时候,也同样能感受到舞蹈家的感情世界超越了现代舞的种种规矩、法式之后所迸发出来的创造活力和那种高度自由的美感,当舞蹈家以那种人雀交感的心

① "话语",即围绕一个认知对象而展开的言说活动,这种言说活动构成了一个陈述的整体。 米歇尔·福柯在《知识考古学》中对话语的定义:"我们将把话语称为陈述的整体,因为它们隶属于同一个语言形成;这个语句的整体不形成某个修辞的,或者形式的,可无限重复的单位和我们能够指出它在历史中的出现或者被使用的单位;它是由有限的陈述构成的,我们能够为这些陈述确定存在条件的整体。""说话的实践是一个匿名的、历史的规律的整体。 这些规律总是被确定在时间和空间里,而这些时间和空间又在一定的时代和某些既定的、社会的、经济的、地理的或者语言等方面确定了陈述功能实施的条件。"每一个历史阶段、每一个文明社会都会因各自"陈述功能实施的条件"的不同而形成不同的话语,而所谓主流话语也即不同时代、不同社会(文化模式)的人对当时的最主要问题的言说,并通过这种言说而形成了特定的世界观、价值观,所以主流话语也可以理解为不同时代、不同社会的主流意识形态。 (法)米歇尔·福柯.知识考古学[M].谢强,马月,译.上海:生活·读书·新知三联书店,2004.

②③ 易中天.艺术人类学[M].上海:上海文艺出版社,2001.

图7-7 杨丽萍的经典作品《雀之灵》

态进入舞蹈表演过程中时,人的情感的节奏就是雀的飞旋和鸣叫的节奏和音响,此时形象、声音、动态、眼神,甚至舞蹈者周围的空气的流动都进入了一种高度和谐的状态,此时理性的冲动与感性的冲动神秘地叠合在一起,人的肢体语言与雀的肢体语言叠合在一起,以至于分不清是人是雀,是真是幻,表演者和欣赏者都随着这种神秘的情感的起伏跌宕仿佛进入自然和宇宙的大呼吸、大节奏中,只可意会,不可言传,古今中外伟大的艺术作品都是引领着人类向这个自由的实境攀升。但是我们必须意识到,从发生学的立场来看,这种自觉生发出来的艺术程式——超越了个体存在之限的生命结构、观念结构——毕竟是从深邃无边的感性宇宙里派生出来的,"理性的形式只有在体现着感性内容并贯注了生命活力时才是艺术形式。因为人的感性现实是艺术形式之根,离开了它,艺术将成为无根之本,无源之水,而艺术形式也就会因陈陈相因的复制而变成苍白无力的模式,变成令人生厌的俗套"①。

自从人类步入文明时代,特别是轴心时代以后,人类的感性与理性之间的平衡就被打破了。轴心时代何以差不多在大致相同的历史时期出现在西方各国、中国和印度,至今仍然是个谜,思想史上的解释大致有几种:①文化散播说,认为这个文化现象先在一个地区出现,然后散布到其他地区;②环境刺激说,认为公元前2000年至公元前1000年印欧游牧民族从今日俄罗斯南部向外移动,四处迁徙,在公元前1000年以后,开始与当时几个主要文明地区接触而产生冲击,印欧民族迁徙所到之处,当地人民受到震荡,对生命产生新问题与新思想,由此而有轴心时代的思想创新;③文化崩解说,即当时的几大文明出现崩解的危机,因不满现状而产生改变现状的关系,从而有突破的可能;④社会经济变化说,如铁的开始应用、马的饲养、犁耕农业的出现以及市场经济的发展,连带新政治与社会组织的演化,给人以世事无常的感觉,因而产生了思想的创新与突破,如佛教的兴起;⑤认知发展模式说,认为人类的认知发展模式与个人的认知发展模式相同,循序渐进地从前习惯期(pre-conventional)发展至习惯期(conventional)再到后习惯期(post-conventional),前习惯期相当于童年期,对事物的反应完全以自我为中心,其行为完全取决于这个行为是否会带来一时的满足与快感,习惯期相当于人的青少年时期,渐渐知道自己的行为必须符合外在社会的习俗规范,在日常生活中要使社会一般人高兴,后习惯期相当于成人期,人渐渐知道行为是可以自己自由决定,特别是开始知道个人行为应该取决于普遍抽象的道德理念,而这个理念是基于个人内在自主的良知。当代学者张灏先生认为以上种种解释都难以自圆其说,轴心时代这特殊的历史文化现象发生的骤起因素,迄今找不到满意的解释,仍是一个充满神秘的谜团。②

无论如何,轴心时代对人类文化以及艺术的影响是巨大而空前的。可以说,人类的感性与理性的分离也是从轴心时代开始的。众所周知,希腊时代对自然哲学的探讨出现人类历史上极端的理性主义思潮:雅典立法者梭伦的格言——认识你自己;赫拉克利特的名言——我寻找过我自己;普罗泰戈拉说过,人是万物的尺度,是存在的事物存在的尺度,也是不存在的事物不存在的尺度;安那克萨哥拉说过,在理性兴起的当时,一切事物都处于一片混乱之中,理性规定了次序和条理;亚里士多德在《形而上学》中指出,理性观念同人性相比较,理性观念是神圣的,那么,以理性观念为根据的生活同人们的日常生活相比较,以理性观念为根据的生活也一定是神圣的"③。希腊哲学家把理性原则运用于一切领域,他们为了探索自然所采用的实证方法、分析方法、形式逻辑的推理方法、经验现象的归纳方法等,对后世西方世界自然科学和人文科学的研究奠定了坚实的基础。轴心时代

① 易中天.艺术人类学[M].上海:上海文艺出版社,2001.
② 张灏.时代的探索[M].台北:联经出版事业股份有限公司,2004.
③ 邱紫华.东方美学史[M].北京:商务印书馆,2003.

产生犹太社会的上帝信仰、印度的梵天信仰以及佛陀信仰,在中国产生了先秦儒家与道家思想,即天道人伦理念以及超越性的本体——道,再进一步犹太一神信仰与古希腊哲学理性精神相融合又产生了西方的基督教信仰以及后起的阿拉伯世界的伊斯兰教信仰。以这些轴心时代的元话语为出发点,发展成为东西方社会的不同的主流意识形态,在西方表现为以上帝的意志为其本源的理性主义精神。如果说古希腊时代的理性启蒙还带有人文主义色彩,即既重视对自然与人生及社会的理性规律的探索,也重视对现实人生当下生活的肯定与赞美,那么到了中世纪,人的感性经验、现世生活的意义和价值则被理性主义的基督教道德理念所置换。与此同时,以情感本体为依托的人类艺术精神——活感性的当下存在,情感与理性的对话性原要求,个体之间情感的对话与互证的原在性冲动,受到了时代的主流意识形态的压抑而不得不与之疏离、分化。这种疏离与分化表现为两种形式:其一是艺术退居为民间文化、亚文化、边缘文化,并且以这种形式与基督教社会的主流话语进行对话;其二是艺术异化为理性哲学和上帝信仰的宣传工具,颇类似于儒家艺术哲学中的基本观念"文以载道"以及20世纪中国革命文艺思想——艺术为政治服务,艺术反映阶级斗争的政治哲学理念。由于人类情感先在于人类的不同的理性伸展的路径,并不断地成为人类理性伸展、道德话语建构的出发点,因此这种疏离了主流意识形态并暂时屈从于主流意识形态的艺术精神必然要在相应的人文社会背景之下复活。文艺复兴时期复兴的不仅是古希腊时代基于理性主义哲学之上的科学美学精神,更重要的是复兴了古希腊时代的人文主义思想——对人的价值的尊重,对人性的认领,对人生和生活的热爱与肯定。如希腊雕塑表现的是人神合一的形象,阿波罗和雅典娜等众神都是以理想的男性和女性的形象出现的,"在参与艺术的探索过程中,在普遍价值的导引下,个人能够更加清醒地认识他的周围世界。艺术在升华个人对真正人生意义的感悟过程中,启迪了雅典人民去开拓他们的整个富有节奏的生命之流和他们周围的那些创造性因素"①。

 文艺复兴以及东方文艺史上众多的艺术复古主义思潮实际上正说明了人类历史上不断被异化或边缘化了的艺术精神、艺术情感不断地与不同时空背景下的主流意识形态的疏离状态,并在这种疏离状态中始终保持着一种跃然勃兴的姿态,因为人类的情感本能地要求回复其本体存在的面貌。在今天科学理性主义大有一统天下的话语背景之下,西方20世纪以来所发生的现代主义后现代主义艺术运动实际上也正是艺术精神与当代世界性的主流意识形态疏离分化的具体表现,而西方艺术自19世纪以来从写实转向抽象,从摹写现实生活转向表现人类的内在情感,也正是艺术精神始终要超越于理性思维模式而回归人类的情感本体的具体表现。犹太教几千年来对造像艺术的严厉态度阻滞了犹太画家艺术天才的发挥,但是到了20世纪,犹太人挣脱了几千年宗教戒律的束缚,激情洋溢地走进国际艺术的新天地。夏加尔·格罗勃曼、李西茨基、莫迪里阿尼、沙恩、罗斯科、利希泰斯坦等成为现代派绘画的重要人物。②犹太绘画艺术从其主流意识形态话语中终于挣脱出来,并取得不凡的成就,这也说明了被压抑了的艺术精神在适当的时机又会回归于它的本体的存在。

 轴心时代所形成的印度宗教哲学——婆罗门教的《奥义书》(见图7-8)的思想和佛教思想,以及糅合二者所形成的印度教思想,自古以来作为印度社会的主流意识形态,深深地扎根在印度民族的精神文化世界中。但是,与西方国家和中国不同,印度艺术与印度的宗教哲学水乳交融,相互成全,古代印度的艺术就是宗教,宗教也是艺术,汤用彤在《印度哲学史略》一书中指出:"溯邃古

图7-8　婆罗门教的《奥义书》

①　邱紫华.东方美学史[M].北京:商务印书馆,2003.
②　廖旸.犹太艺术[M].石家庄:河北教育出版社,2003.

以来,先有梨俱吠陀之宗教,中有梵书之婆罗门教,后有纪事诗之神教,最后由此衍为印度教。"[1]托巴斯·芒罗也指出:"印度美学史是印度哲学与宗教史一个不可分离的组成部分,因此常与《吠陀经》《数论》系统、湿婆崇拜以及某些种类的瑜伽术相联系。"[2]这其中最主要的原因在于印度宗教哲学的情意合一性,《奥义书》思想和佛教思想都预设了一个绝对的实在——大梵天和佛,但是这个绝对的实在与柏拉图的"绝对理念"或"上帝"不同,它不是人的理性试图认知的对象,而是人的感性触悟抵达的一种精神境界,一种与自然和宇宙大生命同胞合体的"自觉""自证"。这种与原始思维颇为相似的情感认知方式决定了印度艺术的若干特点:"灵肉双美"、强烈的主体性特征、想象性、意会性、主观性、讲究"韵"以及"情味"。[3]《奥义书》谈美或美的根本性不脱离美的主体——人,《奥义书》认为在实现"梵我同一"的过程中,人的生命活动是连接个体思维意识活动和"梵我同一"最高精神境界之间的中介。在佛教思维的形象性、象征比喻性、想象幻想性、情感性以及意象性等五大特征中,情感性是最根本的,如果没有那种如醉如狂、极度矛盾复杂的情感的运动,哪来佛教思维的形象性、象征比喻性、想象幻想性以及意象性?佛教信众的情感与基督教信众的情感不同,前者是一种蕴含着"真如""法谛"的人的七情六欲,而后者纯粹是一种对上帝的狂迷的信仰热爱,远离世俗的情感。我们在西方表现基督教教义的绘画中常常只见到爱(对上帝、耶稣、使徒的爱)、恨(对邪恶神灵、魔鬼、撒旦等的恨)两种情感范畴,且彼此尖锐对立,水火不容,但是我们在佛教绘画雕塑中不但见到佛陀的"三十二相,八十种好",而且可以在画面人物的表情中窥见所有人间的俗情,当然这种七情六欲的自然敞明说到底还是让人通过某种暗示、象征或比喻来触悟宇宙生命律动的。"舞蹈在印度历史的大多时期,乃是一种形式的宗教崇拜,是一种动作与韵律之美的展示,以荣耀神并且陶冶神的性情……对于印度人来说,这些舞蹈不仅是肉体的展示,它们在某些方面是宇宙间韵律与过程的模仿。湿婆便是舞蹈之神,而湿婆的舞蹈正象征着世界的律动",印度绘画"所要表现的并非物而是情,而且它要做到的并非表现而是暗示;它所倚赖的不是色彩而是线条;它所要创造的是审美或宗教情绪而不是复制真实"。[4]印度美学历史上这种立足现世而追求出世,表现有限为了洞察无限的根本宗旨直到现代的泰戈尔依然得到了有力的承续。泰戈尔说:"表达才是文学……我们的感情有一个自然的倾向:我们总想用自己的体验感染他人。""培植自己的感情,然后使之变为大众的感情,这就是文学,这就是艺术。""把内心感受幻化成外部图景,把情绪感触孵化为语言符号,把短暂事物转化成永恒记忆,以及把自己的心灵真实变成人类的真实感受,这就是文学事业。"[5]以诗歌为例,泰戈尔认为"诗歌的目的是征服人心",诗歌的"格律本身不是诗。诗的本质在于激情,格律只是起着次要的、用来表达这种激情的作用。诗歌是借助格律及均衡流畅的节奏找到通向人类心灵的感情"。[6] 由于社会的主流意识形态与艺术精神相容无间且相互成全,使印度历史上出现了这样的情形:在宗教热情持续高涨的时代,艺术就繁荣昌盛,艺术品的规模也宏大,杰作不断出现;反之,艺术则萧条萎缩,甚至消亡。[7]这种状况与欧洲中世纪形成鲜明的对比,在宗教神学一统天下的欧洲中世纪,艺术精神枯萎凋敝,一蹶不振,艺术品的水平远低于文艺复兴时期。

艺术精神与主流意识形态发生疏离,其前提是一定社会的主流意识形态表现为人类的理性、理智的设计,因为这些出于人类理性和理智设计的宗教哲学理念、社会组织架构、政治、法律意识一旦成为占统治地位的权力话语,就必然对重情抑理或情理并重的艺术文化进行打压甚至清除。印度艺术与印度宗教哲学的和谐共生现象,说明了艺术对社会主流意识形态的疏离也是有选择的自在行为,艺术文化独立自在的生命品性在此得到了充分的体现。

艺术精神与数千年来居于统治地位的正统儒家思想也是处于时而疏离时而同构的对话性共存之中,在中

[1] 汤用彤.印度哲学史略[M].北京:中华书局,2016.
[2] (美)托马斯·芒罗.东方美学[M].石天曙,滕守尧,译.北京:中国人民大学出版社,1990.
[3][4][5][7] 邱紫华.印度古典美学[M].武汉:华中师范大学出版社,2006.
[6] 唐仁虎.泰戈尔文学作品研究[M].北京:昆仑出版社,2007.

国历史上,凡是儒家思想文化占据主流意识形态地位,儒家"道统"和"制统"对社会人心和社会秩序的控制相对严密的时代,艺术精神或者被边缘化为亚文化、民间文化、非主流文化,或者被扭曲变形为儒家道德伦理的说教工具。但是相对来说,作为传统中国社会的主流意识形态的儒家思想一直以来并没有像犹太一神教宗教理念(如上帝信仰、真主信仰)对社会实行彻底的封闭和禁锢,儒家思想与中国本土原创超越性理念——道,以及与中国道家思想若合符节的佛教理念特别是禅宗理念一直处于对话共存、相济互补的状态之中。所以,即使是在独尊儒术的汉代和倡明理学的宋代,自由活泼的艺术精神依然能够得到相应的张扬。道、释二家的宗教哲学理念与犹太一神教宗教哲学理念的最大不同是,既向往超越性的精神实境,同时又不否定现实的生活、人生的体验、鲜活的情感。徐复观认为庄子与孔子一样,依然是为人生而艺术,因为以庄学为基础所奠定的艺术精神并不像西方所谓的"为艺术而艺术",即艺术只带有贵族气味,特别注重形式之美,庄子对艺术精神主体的把握及其在这方面的了解、成就,乃直接由人格中所流出,吸收此精神之流的大文学家、大绘画家,其作品也是由其人格中所流出。① 禅宗更强调在行住坐卧的日常生活乃至情天恨海中顿修、直悟,所谓"发明本心""性即自然",恢复人性的本来面目即求得佛性,六祖慧能主张认得自家之心则是有所归依,"经中只即言自归依佛,不言归依他佛,自佛不归,无所依处""自性若悟,众生是佛;自性若迷,佛是众生"。神会更进一步认为"僧家自然者,众生本性也""佛性与无明俱自然"。② 所以,在中国本土文化情境中,艺术精神与主流意识形态的疏离并没有像基督教世界或伊斯兰教世界那样明显。因为艺术的本体——人类的情意复合体在中国的主要意识形态(非主流意识形态)的道、释二家的理念和社会生活中都没有受到人为的打压和扭曲。但是 20 世纪激烈的反传统思想启蒙运动,以及随之而建立起来的政治革命话语系统天然地压抑人性、扭曲人的情感世界,破坏个体情感世界的圆满自如。因此在 20 世纪的中国,艺术精神与主流意识形态的疏离是至为突出的,尤其是在"文革"中,艺术异化为政治的工具和奴仆,真正的艺术创作和艺术活动只能隐匿于民间社会,要等到破除政治迷信、社会转型之后才有可能得到有力的张扬和延续。

时至今日,科学理性主义大有取代传统宗教哲学理念而成为"世界宗教""未来宗教"之趋势,而科学理性主义天然地与情感的直观、情感的自然流露以及艺术地把握世界的方式格格不入,克罗齐在论述何为艺术时指出:"诗和分类学,尤其是和数学,是水火不相容的。'科学精神'和'数学精神'都是'诗的精神'的劲敌,所以在自然科学和数学极盛的时代诗都很贫乏(唯理主义盛行的 18 世纪就是一个例子)。"③因此,现代艺术以其大肆夸张变形的情感抽象形式表示对现代科学理性、工具理性和价值理性的疏离和反省,西方艺术在 20 世纪的反理性主义美学思潮不能简单地被认为是"非艺术"或"反艺术"的,从其"反理性主义"的本质性特征及其高扬感性、拥抱生活、肯定人性的全景实况等具体表现来看,它正是人类艺术精神——情感自我敞露、情感自由对话、情感相互确认的一种新的回归。④

二、文明内部艺术精神的潜伏性延续和复活

艺术不是对社会现实的反映,艺术是不同社会话语环境之下人的感受性(活感性)的自我表现、自我敞露,虽然这种表现、敞露的方式不同,但是这些特殊的意象、符号的背后是人的精神和心灵。犹太教禁止偶像崇拜,遂致绘画、雕塑等具象艺术在犹太艺术史上几告阙如,但是犹太人丰富的情感世界却在音乐语言里得到了淋漓

① 徐复观.中国艺术精神[M].上海:华中师范大学出版社,2004.
② 蒋述卓.宗教艺术论[M].北京:文化艺术出版社,2005.
③ 克罗齐.艺术是什么[M]//土钟陵.二十世纪中国文学史文论精华·东渐之西潮卷.石家庄:河北教育出版社,2001.
④ 前些年在中国出现的《超级女声》电视大奖赛,引发了一场全民投入的集体性艺术创作活动,我们不妨把它看作是一种当代中国语境中的现代艺术。在科学理性大行其道、都市生活压抑人性的话语氛围下,类似于《超级女声》电视艺术赛事的集体性大众艺术行为,除了典型地表现了人类的艺术精神与社会主流意识形态产生对抗、疏离之外,它还极其生动地表明即使在特定的非艺术、反艺术的社会主流意识形态的逼压之下,艺术照样顽强地存在于文化的整体构成中,它不可能被特定的意识形态,如人类历史上形形色色的宗教或哲学理念所取代。

尽致的发挥,"从古代《圣经》时期到近现代,犹太音乐艺术不仅不间断地持续地发展着,而且还创造了相当精致的形式技巧,特别是近现代,涌现了一大批在世界音乐史上有突出贡献的杰出人物,其中为人所熟知的就有梅耶贝尔、莫舍莱斯、门德尔松、奥芬巴赫、鲁宾斯坦、约阿希姆、勋伯格、布洛赫以及海菲茨、梅纽因等,他们在作曲、演奏、指挥、音乐理论等领域均占有世界一流的显赫地位,构成了一组特殊的音乐大师群"①。

可以想象如果犹太教全面禁止文艺,禁止诗歌、音乐的创造和传播,那么犹太人作为一个智慧的民族还会留下什么东西来证明他们的文化的存在,可能连希伯来《圣经》的存在也成为问题,因为希伯来《圣经》中采用了大量的曲调,《诗篇》部分本来就由配乐的诗章所构成,现存《诗篇》中采用了极为丰富的曲调来表达喜怒哀乐不同的情感,音乐成了传播宗教情感和宗教意识的有力手段。如果抽去其《圣经》中的音乐诗章,禁止宗教音乐演奏传唱,那么在犹太人漫长坎坷的流亡生涯中,其民族宗教意识可能早已荡然无存。犹太艺术的独特表现说明了艺术在任何时代、任何情形之下都自然地存在着,并成为文化必不可少的组成部分。李泽厚先生在其所著《美的历程》一书的结语部分提出疑问:"如此久远、早成陈迹的古典文艺,为什么仍能感染着激励着今天和后世呢?即将进入 21 世纪的人们为什么要一再去回顾和欣赏这些古迹斑斑的印痕呢?""凝结在上述种种古典作品中的中国民族的审美趣味、艺术风格,为什么仍然与今天人们的感受爱好相吻合呢?为什么会使我们有那么多的亲切感呢?"对此他的回答是"人性",也即古往今来一切艺术作品中所体现出来的情理结构沟通了不同时代、不同社会中的人的价值判断和意义认领。中国人看《哈姆雷特》回肠荡气,感慨颇深,西方人看秦始皇陵兵马俑的巨大雕塑群也会感到情绪振奋,倾心折服,这是因为共同的人性在起作用。不过,这种情理结构"既不是永恒不变,也不是倏忽即逝,不可捉摸。它不是神秘的集体原型,也不是'超我(super-ego)'或'本我(id)'。心理结构是浓缩了的人类历史文明,艺术作品则是打开了时代灵魂的心理学。而这,也就是所谓的'人性'吧"②。李泽厚先生所说的"情理结构""心理结构""人性"都是一个东西,也就是我们所说的艺术的本体性存在,它不是神性(如西方艺术中以理性预设的神性代替人的活感性),也不是兽性(兽类的情绪反映虽然未必就一定比人的情感简单一些,但兽类的官能情绪中不像人那样连带着理性的认知倾向),"它是感性中有理性,个体中有社会,知觉情感中有想象和理解,也可以说,它是积淀了理性的感性,积淀了想象、理解的感情和知觉"③。

正是因为人性自从人脱离动物界以后再难有本质上的变化的缘故,所以表现人性、人的情感意志、人的情意复合体、人的活感性的艺术都能在不同时代、不同社会文化模式中持续地存在着,成为人类直观地把握世界的一种独特的方式。同时,人性会在不同时代、不同社会环境中凭借不同的符号系统、不同的意象系统得到相应的演绎和展开,并与人类的理性设计、理性操作、理性实践成果展开对话,构成人类感性与理性对话性共存中的一极。所以,一方面,艺术恒在于人类文化的演化过程之中,史前时代、古典时期、现代社会以及将来,艺术文化都是人类的"必需"和"必要",是人之为人的确证;另一方面,每一个时代、每一种文化模式都有独特地表现了那个时代、那个文化模式情感特征的艺术新作,"诗何必古《选》,文何必先秦,降而为六朝,变而为近体,又变而为传奇,变而为院本,为杂剧,为《西厢》曲,为《水浒传》,为今之举子业,皆古今至文,不可得而时势先后论也。故吾因是而有感于童心者之自文也,更说什么六经,更说什么《语》《孟》乎"④。明代思想家、文学家李卓吾的这番激切陈词,从艺术的存在论真理观的高度阐述了艺术存在的自我圆成性、艺术文化的独立的人文价值。

艺术精神与人类的理性设计、理性操作以及理性实践成果天然地对峙而并存。正如前文已指出的那样,在人类文化史上,每当艺术精神与社会的主流意识形态(如社会的宗教、哲学理念)互为发明、相互印证,如原始时代艺术与宗教的互为氤氲涵摄,古希腊社会人文情感与科学理性的相互彰显,东方艺术中的印度艺术与印度社会主流意识形态婆罗门教,印度教以及佛教理念的并行不悖,那么此时艺术精神就不会与该社会的主流文化思

① 刘洪一.犹太文化要义[M].北京:商务印书馆,2004.
②③④ 李泽厚.美的历程[M].北京:中国社会科学出版社,1989.

潮发生疏离现象;每当艺术精神与社会主流意识形态貌合神离,如中世纪欧洲艺术与基督教上帝信仰的主仆唱和情形,那么此时艺术精神就会与社会的主流文化思潮发生疏离现象。艺术一旦被人为地异化为某种理念、理想、精神或某个特定的话语的宣传工具,那么艺术的生命机体必然会受到不同程度的戕害,不过作为人类学意义上的艺术的本体性存在——人的活感性在处于被压抑、被扭曲的状态下,始终会保持着一种勃然跃起的张力和态势,也就是说在特定的社会话语氛围之下,艺术精神作为一种潜伏着的精神力量存在着,在适当的时候会冲破社会主流话语的拘禁而恢复其原真的状态。

欧洲史前时代的艺术与东方史前时代的艺术一样,是人类的情感以及以情感为依托的人的想象、意志和理念的自由的表现和敞露。至古希腊时代,科学理性主义以及以理性主义为认识论根据的理想主义(即通过"数"的关系的探索可以确立最高的关系原则),从人类的感性之根中分化出来越走越远,并开始占据社会主流意识形态的地位。尽管如此,早期希腊时代人神同构思想依然深刻地影响着希腊人的观念创新,早期希腊人"把各种事物都看成是同质的,例如神,他们认为神并不是一种只能在化身上显现自己,而不能表现或发挥自己的全部神性的无形力量,相反,神的真身倒是人形……神的画像和雕像,对希腊人来说,不是一种纯粹的象征,而是一种肖像……是住在地球上的某一个人的肖像,他的天性是看得见而不是看不见的"[①]。在这种人神同构的原始思维的习惯性的影响之下,人的感性的复杂性和矛盾性在希腊雕塑、绘画、史诗,以及悲剧艺术中得到了尽情的展现,古希腊艺术精神和艺术成就跨越百代、辉映古今的内在原因就在这儿。一方面,人类的感性和感情得到了小心的呵护和珍爱;另一方面,人类的理性倾向在古希腊艺术中又得到了自然的伸张,感情与理性并行不悖,相互彰显。可是到了欧洲中世,"由于受可见与不见的恐惧支配,艺术家的精神已经非常麻木,他们不得不遵守那些深明宗教教义的人立下的规矩。经验告诉他们,事事都要小心,因为他们虽然看不见皇宫里的帝王,可他们的一举一动,都逃不过帝王的眼睛。其后果是,艺术与其说是适宜于基督教徒光顾的礼拜堂,不如说是更适合存放死人遗骨的地方"[②]。美国艺术史家房龙对欧洲中世纪艺术精神衰退及其逐渐堕落、衰变的原因的叙述可谓一语中的。人性被人为设计的神性所取代,鲜活的生命感受在上帝的理性的目光的注视之下战战兢兢,古希腊时代酒神精神彻底消失了,或者说真正的艺术精神转移到了民间,房龙在历数中世纪的痛苦、贫穷、污秽、疫病、恐慌和屠杀的一幕幕惨景之后,笔锋一转给我们指示出民间文化的闪光之处:

文明从来没有从欧洲大陆上消失过,但文明的火苗却烧得很低。只要我们看见勤奋工作的和平景象,比如诺曼底的修女绣巴约挂毯,或是某位神父耐心地教威震四方的查理曼大帝拼写他的姓名,我们就会喜出望外,但可惜这样的事极少。[③]

房龙所谓的"文明"实际上就是真正的艺术文化,即那种可以自由地、开放地、创造性地敞开和表现的人类的情感本体的符号系统和意象系统。一个诺曼底的修女或许会全然不顾中世纪基督教意识形态的严密控制,在一张小小的挂毯上倾注她全部的情感世界,而她的情感世界虽然和周围的宗教权力话语格格不入,但是却通向人类的情感巨流,它在适当的时候必然会冲破宗教、哲学、道德、伦常、法律、制度、组织的压制喷涌而出,并催生出人类历史上一次又一次的"文艺复兴"运动。清代嘉庆道光年间开启一代社会风气的思想启蒙大师、诗人龚自珍有感于儒家正统思想对人心、人才的压抑,于"万马齐喑"的封建末世,呼唤"九州生气""风雷"激荡,[④]正恰当地说明了艺术精神受到特定社会主流意识形态的压抑,但是它却在民间、在边缘地带潜伏着,并且会在思

① (英)鲍桑葵.美学史[M].张今,译.北京:商务印书馆,1985.
②③ (美)房龙.人类的艺术[M].吉英富,译.郑州:郑州大学出版社,2003.
④ 龚自珍《己亥杂诗》:"九州生气恃风雷,万马齐喑究可哀。我劝天公重抖擞,不拘一格降人才。"

想自由、人性敞明的时代语境中延续并复活它那不老的传统和古典。

众所周知,欧洲文艺复兴是双重复兴,首先复兴的古希腊理性主义精神和实证主义原则,以此打破人们对传统和权威的顶礼膜拜,但是光有古希腊理性主义精神的复兴还不足以引发艺术在度过1000多年的沉闷岁月之后,复兴其昔日的光彩,所以紧接着必须复兴古希腊的人文主义传统,即对人性的肯定,对世俗生活的热爱,对人的七情六欲的接纳和认领,只有全面复兴古希腊时代的人文主义传统,艺术才能回归其本位,艺术精神才能得到有力的张扬。以文艺复兴时期的音乐演变为例,"音乐上的文艺复兴不过是古代音乐文化(特别是古希腊音乐)的复活,但古希腊音乐久已绝响,踪迹也无处可导,而当时社会激荡着一种同中世纪的宗教神学和经院哲学针锋相对的人文主义思想。因此,音乐上的文艺复兴,与其说是古希腊文化的再生,还不如说是长期以来被神学思想所束缚的理性的觉醒和人性的复苏。这主要表现为:在世俗音乐同教堂音乐的较量中,世俗音乐逐渐战胜教堂音乐而逐渐取得主导地位"①。抒发世俗人生真情实感的歌谣在中世纪只能边缘性地存在于流浪艺人和行吟诗人的艺术创造之中,无法与教会音乐相抗衡。16世纪,世俗音乐已改变了其边缘化的生存状态而与教会音乐平衡发展,16世纪"法国的歌谣曲以日常生活和风俗习惯为题材,反映现实,具有描写的特点,充满诗意和抒情味""意大利牧歌形式自由,篇幅较长,内容常常描写爱情,也带田园风味和伤感色彩"②。此外,在世俗音乐的带动下,器乐也逐渐从单纯的伴奏之中解放出来,取得了独立地位,并与声乐一起汇成了世俗音乐的洪流,冲击着摇摇欲坠的教会音乐。

从20世纪中期开始,在特殊的历史语境之下,中国传统"文以载道"的思想进一步被异化为"文艺为政治服务",即艺术作为一种宣传工具其本身的价值决定于它能否为当前的民族解放战争或政治斗争发挥宣传鼓动作用,能否合目的性地传达某种意识形态观念,如"革命有理""阶级斗争是纲""无产阶级的觉悟""爱国主义思想"等。在这种话语情境之下,我国自古以来绵延不绝的艺术抒情传统遭遇到了毁灭性的颠覆,在"文革"期间,八大样板戏以及少数几部长篇小说成了那个特殊时期的"红色经典",在这些精心炮制的"红色经典"中,人类无限丰富鲜活的情感世界被简化为阶级之间水火不容的爱与恨,除此之外,混淆阶级区分的其他的复杂的情感则被判定为"反革命""反历史""反人民"的资产阶级思想情感,横遭排斥与价值否定。即便如此,真正的艺术创作依然没有中断,以诗歌为例,在政治标语口号诗满天飞的"文革"时期,地下诗坛依然十分活跃,"在'文革'之前,地下诗坛大概主要由三三两两的知识分子构成。由于人生的经验和阅历,这些人的诗歌创作和传播一般都在极为隐蔽的情况下进行,往往是三两个密友之外便无人知晓。在'文革'中,这种地下诗坛的构成迅速向青年人转化,而且成为一个普遍存在的文化现象。一代知识青年在苦闷中开始思索的同时,也开始悄悄地寻找思想和感情的知音。在革命制造的一片文化沙漠中,哪里有一片青绿,哪里就能聚集着一群渴望生活的人"③。如果我们称这些特殊语境下的中国地下诗人为中国式的流浪艺人、行吟诗人也未尝不可,虽然二者所遭遇到的主流意识形态的打压的情形很不一样,但他们为了传承人类的艺术精神而自觉地进行创作的行为在实质上则无两样,而一旦社会环境发生改观,地下诗人的作品就会以其纯真的艺术品性从地下转到地上。"1978年年底,油印诗歌刊物《今天》在北京的民间诗坛诞生,这是'文革'时期以白洋淀为中心的地下诗坛的第一次公开显示,同时,又是其他各地与之风格相近的诗人的第一次大规模聚集。它虽然是一份小小的油印刊物,却拉开了一场诗歌革命的大幕。它的出现标志着地下诗坛对主流诗坛挑战的开始。在这里,我们不仅看到了'文革'时期地下诗坛活跃的人物食指、芒克等,而且看到了北岛、江河、顾城、舒婷等一串新时代诗星的升起。"④很显然,从"文革"时期的地下诗坛的创作活动到表现"个人的感情、个人的悲欢、个人的心灵世界"的20世纪80年代的中国"朦胧诗"运动,中国当代诗歌艺术精神从潜伏性的边缘状态回归至其本来的存在状态,从某种意义上来看,它既是中

①② 陈朗.世界艺术三百题[M].上海:上海古籍出版社,2000.
③④ 李新宇.中国当代诗歌艺术演变史[M].杭州:浙江大学出版社,2000.

国诗歌艺术精神的复活,也是人类艺术精神的复活。

三、文明断灭之际,艺术精神的潜伏性延续和复活

　　文明的发生、发展、壮大、衰落直至灭亡是由多方面的原因造成的,这就如同一个人的生命的发生到死亡过程之中的种种变数亦非科学的推理可以准确加以说明的。"如果在文明形成的过程中,具有相同的种族或环境条件,却在一地表现为硕果累累,在另一地又毫无成就可言,那我们并不感到惊异。的确,看到人们在不同的场合对同一种挑战做出多种多样、变幻莫测的应战现象,我们也并不感到奇怪。""我们现在准备承认一个前提:即使我们正确地掌握了所有种族、环境或其他能够供科学阐释所需的材料,我们仍然不能预测出这些资料所代表的各种力量交互作用的结果。"①

　　历史的事实是,在人类所创造的数十个文明之中,有些文明刚产生就夭折了,其原因是因为外来的挑战所激起的不具有高度创造力的应战,这种挑战"会达到这一点,其严厉性已不再是刺激,而是成为压倒一切的力量"②。如中亚的景教文明,当面对不可战胜的阿拉伯人入侵的挑战时,它在即将出生时便不幸夭折了。有些文明停滞了成长,它们对外来的刺激和挑战也曾有积极回应并赢得了第一个回合,但在接下来的一轮中却遭受了失败,如爱斯基摩文化、奥斯曼土耳其文明、欧亚大陆的游牧文明。③有些文明则能够得到充分的发展,如埃及文明、印度河文明、中国文明、东正教文明、西方文明、伊斯兰文明、中美洲文明、安第斯文明等。④阿诺德·约瑟夫·汤因比的"发展"是指它们都经历了发生、成长、衰落及消亡的全部过程,也就是说,这些文明都曾在自己生命运演的过程中创造了灿烂的文化成果,在哲学、宗教、艺术、政治、法律等领域都曾独立成系统,形成了自我圆成的文化模式,例如中国文明自有其天人合一的宗教哲学理念,以德配天的道德人伦系统和一整套在传统中国社会行之有效的政治法律制度,在艺术上"载道"与"缘情"并重,而以"情意互证"之艺术精神为其根本。中美洲阿兹特克文明崇拜太阳神托纳提乌,并以阿兹特克历法及特殊的符号、图画来解释宇宙生成、运动的规律,他们自有一套自圆其说的道德法制系统,以及与之相适应的风俗习惯,如大量屠杀战俘用作祭神。这种行为,在今天文明人的眼里是不可思议的,但他们认为勇士的生命是不朽的,勇士(即他们的战俘)的牺牲可以换来太阳的正常运行和世界的继续新生。这种奇特的宗教理念、宗教情感也催生了令人惊异的艺术作品——他们在人头盖骨上进行雕刻,并以这种艺术化的行为去换取神的再生。现代墨西哥艺术中所表现出来的冷漠的情调与墨西哥人的集体记忆当然有着内在的关联。⑤

　　各种文明之间其宗教哲学理念以及以此为根本依据的道德伦理规范、政治法律制度、风土人情等方面可能大同小异,也可能完全相反。犹太一神教系统中的基督教和伊斯兰教因为"二神"不能并立,以致相互征伐、杀戮,无休无止;以色列人与阿拉伯人依然在弹丸之地上纷争不止;东亚人用筷子吃饭,而欧美人习惯以刀叉用餐;伊斯兰教徒忌食猪肉,而中国人以猪肉为主要肉食,如此等等。但是,各种文明之间有一特殊共享的精神文化之存在,它沟通以人性为依据的不同地域、不同时代、不同人种、不同民族的人民的情感,且为全人类所理解,这就是艺术。正如阿诺德·约瑟夫·汤因比所说,人类所创造的文明在挑战和应战的生存模式中,一些文明短命夭折,一些文明过早地停滞不前,即使那些能够充分伸展自己文化理念的文明,在变幻莫测的挑战应战动态过程中,也绝难维持其既定的话语模式和社会形态。如近代以来非西方的各种成熟的、充分发展的文明(如印度河文明、中国文明、中美洲文明、安第斯文明以及非洲文明)都遭遇到了西方文化的挑战,在这场绵延数百年的跨亚、非、拉(包括大洋洲)的巨大的文化涵化过程中,印度河文明、中美洲文明及安第斯文明诸国都曾经变成西方列强的殖民地,中国也曾沦为半殖民地国家,由于实施文化涵化的西方列强诸国对上述诸文明所发起的挑

① ② ③ ④ (英)阿诺德·约瑟夫·汤因比.历史研究[M].郭小凌,王皖强,杜庭广,等,译.上海:上海人民出版社,2010.
⑤ 陈朗.世界艺术三百题[M].上海:上海古籍出版社,2000.

战过于强大,致使这些被涵化的文明曾经遭逢文明断灭(文化消亡)的危机,印度现官方语言为英语,中南美洲诸国官方语言为西班牙语、法语等就是明证,中国自晚清以来外有西方文化的强势逼压,内有激烈的反传统思潮相呼应,曾几何时,中国文化也曾面临生死存亡的危局和绝境。作为文化生命树上的花朵——艺术,在文化断灭之际必然受到不同程度的冲击,但与哲学、宗教意识形态相比,作为情感存在和情感实体的艺术文化却因其根深蒂固的人类学的基础和能量在文明断灭之际得到潜伏性的延续和复活。

文明断灭之际艺术精神潜伏性的延续和复活的最显著例子是19世纪以来西方艺术精神的东方化或非西方化。19世纪中叶以来,西方文化对东方世界的中国、印度、日本、韩国、东南亚诸国形成逼压的态势,仅以中国的情形而言,从晚清开始步步退守,先是"师夷长技以制夷",接着是"中体西用""西体中用"直至"西体西用",全面否定中国传统文化,中国人赖以安身立命的哲学宗教理念分崩离析,文化"道统"的崩解必然导致文化"治统"的改弦易辙,至"文革"时期,甚至连根深蒂固的民俗文化系统也遭到了空前的洗劫。在中国文化命运走向极其茫然微妙之际,历史以其看不见的巨手改变了中国文化演变的方向,改革开放、市场经济制度等一系列政治经济改革措施使中国从艰难危绝中再度崛起为世界大国。印度、日本、韩国、东南亚诸国都曾不同程度地遭遇西方文化的涵化或归并,日本人甚至极端地提出"脱亚入欧"的口号,以率先全面西化为荣,印度文化相对保守、无为,但历史已证明,最难以被涵化的文化还是印度文化,印度从英国的殖民地一变而为独立民族国家,再变为军事政治与文化大国。

图7-9　法国波普艺术插画

就在东方人狂热地膜拜西方的科学、民主、自由、人道、平等、博爱等文化理念之时,西方人却掀起了一股膜拜东方艺术的热潮。从19世纪60年代开始,西洋画家对写实主义画风开始厌恶,始悟绘画不必写实,西方现代画之源头的印象派大胆放弃传统的写实,而以光和色去描绘、表现物象,实际上就是以光、色去表现画家的心灵感受。① 自印象派之后,象征派、野兽派、表现派、达达派、抽象派、幻想写实派,直到后现代艺术中的波普艺术(见图7-9)、录影艺术等都一律摒弃写实,倾向表现,如野兽派画家们惯用红、青、绿、黄等醒目强烈的色彩作画。他们以这些原色的并列,加上大笔触,单纯化的线条做夸张抑扬的形态,希望以此达到个性的表现,把内在的真挚情感,极端放任地流露出来。② "表现派"的作品,不是视野世界的印象,而是强烈地表现出人性赤裸的主观状态,挣脱一切外表的和自然的束缚,以精神的体验,含蕴着神秘性与宗教热忱,达到忘我状态之呈现。③ 甚至波普艺术中的人物表情、光色对比所造成的画面效果也连接着现代人任情肆意的艺术创作冲动,以与科学理性精神(确定性、能指性)展开新的对话,如理查德·汉密尔顿的《究竟是什么使得今天的家庭变得如此不同,如此具有魅力?》以及罗伊·利希滕斯坦的油画《戒指》等。

瑞士现代派画家克利的文字画,灵感来自中国文字的造型特点。有一个时期,克利把文字和画面糅合在一起,在画面上安排诗句,使之与画的内容相得益彰,他把画名写在画的空白处,有似于诗书画印一体的中国文人画。除克利之外,托比、亨利·米肖、莫里斯·格雷夫斯、圣·弗朗西斯,以及曾到过日本1年并在一座禅寺学习过书道的乌尔弗特·维尔克,在20世纪30年代至60年代接受东方艺术影响的西方艺术家。达达派、超现实主义和自动绘画派除了受到西方分析心理学派的美学思想影响之外,都受到了20世纪以来开始在西方流行的新

①②③ 何政广.写给大家的欧美现代美术家[M].长沙:湖南美术出版社,2005.

禅学的影响。波洛克的滴画似具禅宗曹洞宗"活泼流转,随缘任运"的禅诗美学特质,兴来意往,洒脱无拘,个体生命与天地大心息息相通,这其间既有宁静淡远、繁华落尽的静谧之美,又有鸢飞鱼跃、生机勃发的流动之美。[1] 克莱因的"行动绘画"、约翰·凯奇的《4分33秒》,都是因为画家、音乐家在感受了日本柔道精髓、铃木大拙的新禅学思想的影响之后而创作的成名之作。"欧美艺术在从现代到后现代的发展过程中,闪现出的若干面貌常令人想起东方艺术的特征。虽然如同西方人对待东方的其他事物一样,在对东方思想的理解和接纳过程中,免不了也会出现自由解释和随意运用的情况。然而总体来说,他们明白所遇到的是一种与自己原有的西方传统迥然不同的思想系统。这一思想系统的最大的特点是不相信由那个被片面强调的知性能够构造出一个真实可靠的世界,说到底,也就是反对西方式的知性思维方式。"[2]

近代以来,西方绘画还出现了学习非洲、波斯、埃及、柬埔寨等古老文化精神的潮流。高更认为:当你面对波斯人、柬埔寨人和埃及人的艺术时,你会感到希腊人的艺术虽然美,但是一种最大的谬误。[3] 马蒂斯本人到过阿尔及利亚、摩洛哥、俄国,对波斯地毯的装饰性纹样深感兴趣,对它们的配色做过专门的研究,并把这种配色法运用在自己的作品中,马蒂斯用粗犷的线条、简明的色彩和平涂法,注重画面的装饰性,创作了一些极具东方情调的绘画。他在吸收非洲艺术精华的同时,也吸引着中国、日本、柬埔寨等远东艺术的精华。

19世纪以来,西方世界凭借先进的科学技术以炮舰和传教士对弱势文化群体进行双重的文化涵化,这些被涵化的国家的宗教哲学系统,以及人伦道德秩序包括社会制度模式都不同程度地西化了,但是与此同时,东方国家以及非洲本土的崇情、尚情、情意合一的艺术精神与艺术真理观却在西方社会得到了延续和复活,如同历史上绵延不绝的艺术复古运动一样。19世纪、20世纪在整个西方世界所发生的艺术东方化、非西方化运动,也是一场意味深长的艺术复古运动,通过对古老的东方国家及非洲民族艺术精神的回归而实现人类艺术精神的又一次超越。

文明断灭之际艺术精神的潜伏性延续和复活有时还会采取另一种形式,即从一个逐渐被涵化的文化模式的内部延伸至一个强势文化机体之中,然后再借助强势文化之涵化势力延伸至其他被涵化的民族文化中。如今风靡全球的爵士乐原先只是美国新奥尔良地区的非洲-美国混合音乐,后来在美国流行,产生了不少变种。新风格从未扼杀过老式爵士乐,最终成为黑人与白人共享的音乐。白种人不仅听爵士乐,跳爵士舞,还演奏爵士乐的各种形式。爵士乐传遍全球,老式的新奥尔良风格在它的出生地受到冷落,却在巴黎的圣日耳曼-代普雷的咖啡馆地下室里生机复发。随后它又回到美国,重新在新奥尔良"定居",世称"新奥尔良复兴"。另外,在节奏与布鲁斯忧郁曲相遇之后,摇滚乐在美国的白人世界里流行开来,然后传遍全世界。各地的人们用自己的语言演唱,并形成了各自的民族风格。今天,在北京、广东、东京、巴黎和莫斯科都可见到人们唱摇滚,以摇滚欢庆,用摇滚相互沟通。全世界的青年人都可以以同一个节奏在同一个星球上展翅飞翔。[4] 爵士乐之根在非洲大地,因为带有原始艺术那种情感深沉、浑厚苍凉的情意复合性,即既具有深厚浓烈的情感色彩,同时在这种情感节奏的演绎中让古老的非洲原居民及现代人抵达对宇宙真理的亲切的认知,所以它可以在不同的文化语境中顽强地存在着,有时不免遭遇被边缘化的窘境,但在适当的时候,又会借机重生,并蔚然成其洋洋大观。

我国广西壮族自治区的黑衣壮山歌艺术在当代的突发异彩,也是艺术精神在文明断灭之际潜伏性延续和复活的典型个案。黑衣壮是广西那坡县境内的一个壮族支系,共有5万多人,这个特殊的族群生活在封闭的山区,交通不便、信息闭塞,但是其民歌艺术却以口耳相传、代代相教的模式延续着。据黑衣壮的歌师李兴存老人回忆说,他60多年的人生经历就目睹了黑衣壮山歌文化的几次变迁。中华人民共和国成立初期,黑衣壮地区

[1] 吴言生.禅宗诗歌境界[M].北京:中华书局,2001.
[2][3] 童炜钢.西方人眼中的东方绘画艺术[M].上海:上海教育出版社,2004.
[4] 哈佛燕京学社.全球化与文明对话[M].南京:江苏教育出版社,2004.

学唱山歌风气十分浓厚,男女老少几乎人人会唱,各种歌圩活动也很多。"文革"期间,山歌活动被认为是伤风败俗的封建文化而遭禁止,以致那些成长在"文革"期间,如今45~55岁的村民大多不会唱山歌。可是"文革"结束后,唱山歌的习俗又开始慢慢恢复了,从"文革"结束到20世纪90年代初,是黑衣壮山歌文化的复兴期。可是到了20世纪90年代中期,市场经济浪潮终于席卷到了穷乡僻壤的黑衣壮地区,年轻人走出大山到繁华的城市打工,谋求新的生存方式。在繁华的都市,他们在享受现代文明的同时,传统的生活习惯、行为模式、思维方式、伦理价值和审美趣味也不知不觉地发生改变。外来的现代文明对传统的黑衣壮山歌文化形成了冲击,年轻人不再向老一辈学唱山歌,样样精通的歌手日益减少,唱山歌的人越来越少,以歌代言的随意性和广泛性削弱了,演唱活动也在减少,曾经在大山里飘荡了几百年的歌声渐渐远去。

可是,从2001年11月开始,黑衣壮山歌在现代传媒社会借助大众文化舞台却神奇地复活了。2001年11月,由40多位黑衣壮男女青年在南宁国际民歌艺术节的开幕式晚会上演唱了一首黑衣壮的多声部山歌《山歌年年唱春光》,神秘的、高昂活越的歌声震撼了万千观众;2002年5月,黑衣壮艺术团代表广西参加全国群众歌咏比赛,一举夺魁;2004年11月南宁国际民歌艺术节期间,黑衣壮山歌《壮家敬酒歌》被选为"东南亚时装节"的开台节目;与此同时,由郑南作词、徐沛东作曲,借用了传统民歌的仪式化力量和其中的文化逻辑,把想象性的因果关系作为具有现实力量的文化逻辑的南宁民歌节的标志性歌曲《大地飞歌》立即风靡全国,《大地飞歌》的民族版、摇滚版、青春版等与黑衣壮少女们演唱的原生态山歌《山歌年年唱春光》以及与广西少数民族文化符号的多重组合,在现代大众文化所营造的氛围内构成了十分生动而丰厚的文化关系,少数民族原生态民歌也就镶嵌到当代大众文化的系统中去了。

广西壮族民歌虽然经过了改写,如人为地改变了其即时性、随意性、民俗性、自然自发性等特征,变成了一种大众艺术,但是山歌的古朴旋律所敞露出来的人类的激情、完整的感性却让现代都市人重新体验了一种与宇宙和历史的沟通与交流。当刺耳而矫情的流行音乐戛然而止,五光十色的灯光突然消失,人们屏住呼吸,睁大眼睛,凝视着黑漆漆的舞台。突然一个清脆、高亢、陌生的歌声仿佛天籁之音从遥远的天际传来,穿过时光的隧道,划破都市高楼和霓虹灯,钻进现代都市人那被机器轰鸣声磨成茧的耳膜流进其心灵。同时,在一束强光的照射下,一群身着黑色衣服的姑娘们,一张张纯朴的笑脸出现在观众们眼前。在那一刻、那一瞬间,他们体验了本雅明所谓的现代都市人的震惊,随即他们那被压抑、被异化的感情世界迅即被强烈地激活、被修复、被完形,在场的人不分男女老幼、贫富贵贱、汉族壮族、中国人外国人、城里人乡下人都被这古朴纯情的山歌带入了一种自由圆满的存在实境之中,我们可以说,在那一刻人类的艺术精神复活了。

印度诗人泰戈尔认为,人类一切伟大的真理古已有之,世界上存在最伟大、最珍贵的也是最古老的、最简单的真理,其中不存在什么奥秘。他还说:"世界上,古代宗教导师们并没有发现什么新的真理,而是在自己的生活中以新的形式得到这一古老话题,并又以新的形式将它宣布于世,我们并不创造新的春天、新的花朵,也不需要这种新鲜性。我们只希望在每一年能看到这些年代久远的古老花朵的新鲜形态。"[①]我们也可以说,其实艺术也没有什么特别的奥秘;艺术只是人类的情感(活感性,情意实相)的本然性存在,人类一切伟大的艺术古已有之,世界上最伟大、最珍贵的也是最古老的、最简单的艺术,艺术作为人类的情感符号系统、情感意象系统其实既古老又新鲜,我们人类只不过在每一年都能看到这些年代久远的艺术花朵的新鲜形态。

① 唐仁虎.泰戈尔文学作品研究[M].北京:昆仑出版社,2007.

第八章 文化之桥——艺术在人类文化建构中的作用

第一节 现代化、全球化、地方化

"现代化"(modernization)不是一个时间范畴,主要是指以西方自启蒙时代以来所形成的现代理念对非西方世界的同化(涵化),"虽然现代化是从西方发起,但现代化的结构里面的一些因素,全世界任何文明都必须接受。科学技术、市场经济、民主政治,有很多的内容,每一个内容在多种不同的文明中可能有不同的体现方式,但它整个一套所带来的全面的冲击,其他文明很少能够抗拒。所以从西化到现代化,从西方的经验讲起来,有非常紧密的内在联系"①。美国文化类学家威廉·A.哈维兰对"现代化"的定义:

现代化是人们最经常用来描述今天正在发生的社会和文化变迁的术语之一。它被很清楚地界定为一个无所不包的全球性的文化与社会经济变迁的过程,多个社会试图经由这一过程获得某些西方工业社会常见的特征。②

按照威廉·A.哈维兰的说法,现代化伴随着人类文明的演化分为四个过程。一是技术发展。在现代化过程中,传统知识和技术让位于从工业化的西方借来的科学知识和技术的应用。二是农业发展。它意味着农业重点从生存型农业向商品化农业的转变。人们不再为自己的使用而种植庄稼和饲养牲口,他们越来越多地转向经济作物的生产,因而也就越来越多地依赖货币经济和全球市场来出售农产品和买进商品。三是工业化。它更加强调用物质形式的能量,特别是矿物燃料来驱动机器。人力和畜力变得不那么重要了,一般的手工艺也是这样。四是城市化,人口从农村移入城市。

现代化的结果是现代社会、现代价值观念和现代生活行为方式的确立,工具理性和科学主义成为现代社会主流意识形态。现代社会有两大显性特征。第一个显性特征是结构分化,即承担两项或多项功能的单一传统角色,分化成两个或多个只具备一项特定专门功能的角色。这意味着社会的某种分裂,消解这种社会阶层、结构分裂的整合机制有两种:其一,正式的政府机构,官方意识形态、政党、法典、工会和其他的共同利益团体,所有这些都贯穿其他社会部门,因而能起到对抗分化力量的作用;其二,传统,它同时对抗分化和整合这两种新的力量。③结构分化的影响是深远的,比如生活中的人被学科、专业、行业、学历等塑造为马尔库塞所谓的"单维人""单面人",即丢失了个性和人性深度的人,"现代工业社会的高度自动化、高科技水平和精细分工,使人的劳

① 杜维明.文明对话与儒学创新[M]//国家图书馆.部级领导干部历史文化讲座.北京:北京图书馆出版社,2004.
②③ Willian A. Haviland.文化人类学[M].瞿铁鹏,张钰,译.上海:上海社会科学出版社,2006.

动越来越单调、单一、机械,日益沦为工具的某个部分,把人的存在分裂成片面的机能"①。现代社会的第二个显性特征是技术爆炸,它使得人们有可能把人及观念以令人惊异的速度和数量从一个地方送到另一个地方。由于科学技术高度发达,传统社会时空观被彻底刷新,"上帝创世神话""月宫吴刚嫦娥"皆成荒诞不经的历史传说。科学技术使人类的生产劳动更加快捷、高效,但同时又使人的工作变成了技术控制之下的机械重复,劳动和工作本身的愉悦感和创造冲动、激情遭到了压抑和窒息。科学技术的高速发展使人类产生了一种科学至上的人类中心主义幻觉,即认为通过科技发明、科技创造,人类可以无限制地实现自己的目的,也即无限地利用自然、控制自然来满足人类的欲望。科学技术甚至带来人类集体毁灭的核战威胁,有的学者认为,由于人类迷信科技,追求无限的发展,在熵定律的作用之下,人类最终会走向彻底的衰亡。②

在人类文化史的视野内,现代化是由西方发动而非西方世界又不得不参与其中的一次人类文化变迁过程,在这个过程中产生了一种人类共享的文明:现代性(modernity)③。它是迄今人类历史上最新型的、实践上独一无二的文化现象,其典型的表现有社会结构的分化、都市化、工业化、市场化、世俗化、民主化等。尽管许多西方人认为现代化、现代性天经地义,如美国社会学家帕森斯认为"现代化趋向现在已变成世界性的。大多数现代社会的精英接受现代性诸方面的价值,尤其是经济发展、教育、政治独立、某种形式的民主。尽管这些价值观的制度化还不均衡,充满了冲突,但西方世界的现代化趋向大概仍将继续"④。但是对现代化、现代性提出质疑、批判的西方学者也大有其人,从斯宾格勒、阿诺德·约瑟夫·汤因比直至当代西方新马克思主义学派诸思想家,以及当代文化人类学家,都对现代化的意义和价值表示深切的怀疑。例如,阿诺德·约瑟夫·汤因比在其巨著《历史研究》中就提出:"今天,地球上所有有人居住的地方都陷入西方技术——民用技术和军事技术的大网。这种由西方实现的人类表面统一囊括了一些具有不同生活方式的各类社会","西方和西方化国家走火入魔地在这条充满灾难、通向毁灭的道路上你追我赶,因此,它们之中任何国家都不可能有眼光和智力来解救它们自己和全人类"。⑤ 当代文化人类学家威廉·A.哈维兰认为现代化过程是一种痛苦,"西方国家当然愿意看到非西方世界也达到欧洲和北美那样高的发展水平,就好像很多日本人、韩国人和其他一些亚洲人事实上已经做到的那样。然而他们忽略了这样一个赤裸裸的事实:西方世界的生活水平是建立在对不可再生资源的巨大消耗率基础之上的……在今天,渴望达到像西方国家现在所享有的那种生活水平的非西方人比以往任何时候都要多——即使西方世界中的贫富差距也正在扩大而非缩小。这便导致了人类学家保罗·麦格那雷拉所称的一种新的'不满文化'——一种远远高于当地所提供的发展机会的抱负水平——的发展。全世界的人都不再满足于传统的价值,但在农村又往往不能维持他们的生活,于是便都涌入大城市,想要寻找一种'更好的生活',而绝大多数人想要争取通常超出他们力所能及的东西,却在贫穷、拥挤和疾病流行的贫民窟里过日子。非常不幸的是,尽管人们怀着多种多样更好未来的玫瑰色预期,但这一悲惨的现实却依旧存在"⑥。

① 朱立元.当代西方文艺理论[M].2版.上海:华东师范大学出版社,2005.

② 熵定律又称热力学第二定律,熵是表示一定数量的有用的能量转变成无用的能量的一种度量,熵值越大,转变的越多,无用的能量(即不可再做功的能量)越多。熵又可以表述为"在孤立系统内实际发生的过程,总使整个系统的有用能转化为无用能"。物理学家进一步把熵定律推向整个宇宙,认为一旦宇宙中没有可用能了,宇宙失去了进一步发展的动力,万物都停止了运动,宇宙进入了一个"死寂的永恒状态"。这就是著名的"热寂说"。(美)杰里米·里夫金,特德·霍华德.熵:一种新的世界观[M]//刘锋、张杰、吴文智.20世纪影响世界的百部西方名著提要.桂林:漓江出版社,2000.

③ "现代性"是一种新型文明的"定型化",作为社会学的一个分析范畴,是指自地理大发现以来,尤其是启蒙运动和产业革命以来所发生的具有世界意义的史无前例的社会现象。它首先发端于西欧,然后向北美等世界其他地区扩展,直到全球几乎每一个角落,至今已有四五百年的历史。尽管它与以往帝国文明的扩张或大宗教文明的扩张具有某些相似之处,但由于几乎总是不断涉及经济、政治、文化、心理、价值观、意识形态等方面并呈现出继续长久的力量,因此,它比历史上大多数重大的社会-文化扩展现象都持久强烈,意义深远。苏国勋、张旅平、夏光.全球化:文化冲突与共生[M].北京:社会科学文献出版社,2006.

④ 苏国勋、张旅平、夏光.全球化:文化冲突与共生[M].北京:社会科学文献出版社,2006.

⑤ (英)阿诺德·约瑟夫·汤因比.历史研究[M].郭小凌,王皖强,杜庭广,等,译.上海:上海人民出版社,2010.

⑥ (美)Willian A. Haviland.文化人类学[M].瞿铁鹏,张钰,译.上海:上海社会科学出版社,2006.

全球化是现代化的延伸,一般认为它发生于20世纪90年代。全球化与人类科学技术特别是信息技术的发展有着重要的关联,"惊人的信息传播,地盘占领(不只是地理概念的,也是社会的,如占据服务市场;还有生物领域的,如转基因)中,资本主义被充实了能量。商业经济充斥了人类和自然的所有领域。与此相应出现的是高速通信网络(移动电话、传真、因特网)的世界化,它使世界市场活跃起来,而后者又给这一网络的世界化注入了活力,两者相辅相成"①。当代法国学者埃德加·莫寒认为,全球化是16世纪便已开始的全球一体化的最后一步,目前的全球化状态可被视为"社会世界"的雏形,其主要的表征有以下几点:其一,全球社会拥有一个交通通信网络(飞机、电话、传真、因特网),这是历史上从来没有出现过的;其二,全球社会拥有一体化的经济,只不过还缺乏一个像有组织的社会那样的约束机制(法规、法律、监督)。②

全球化与现代化都是人类文化变迁的重要表征,中华泱泱大国作为一个独立传承的巨大文化的主体承担者也未能免俗,实际上从近代以来中国已逐渐融入现代化和目前的全球化的文化变迁之中。但是不管是对于中国来说,还是对于世界来说,现代化与全球化都具有不同的意义,因为"现代化"与"全球化"是两种不同的意义范畴。

"现代化"是一个同质化(homogenization)的过程,即在时间和空间上由西方到非西方渐次全面推行现代性理念和现代性实践,如都市化、工业化、科学技术、信息传播、金融制度、移民等,各种不同的文明、不同的地域逐渐趋同,甚至可以画出一个单向发展的轨迹:北欧—美国—西欧—东亚—拉美—非洲。现代化"跃跃欲试",大有削平不同文化主体、文化模式独特个性的趋势。可是到了全球化(globalization)时代,现代化这种锐不可当的文化同质化力量和趋势遭到了不同程度的扼制,它的突出表现就是不同文化价值观、文化模式在广泛地面对面地交流、对话和碰撞之中产生了主体性的文化自觉和文化身份意识,世界上不同民族、不同地域、不同阶层的文化都在全球化语境中有意伸张自己的价值观和文化理念,这也就是全球化过程中出现的未曾预料到的地方化(localization)、本土化(indigenization),全球化加强了地方化,地方化在很多地方使得全球化多元多样,"全球化和地方化是同步的,有全球化就一定有地方化,地方化和全球化是互动的关系"。如麦当劳作为西方饮食文化的代表在全球化进程中不得不本土化为印度式的素食麦当劳,夏威夷的面食麦当劳,在中国又有中国的特点。③

全球化进程中的本土化反映了文化演变的内在要求,任何一种成熟的文化,即建立了一套自圆其说的宇宙观、生命观和生活规范的文化,都本能依照其文化的逻辑展开为文化的生命历程。在以前,一个特定的文化可以不受外来文化的影响独善其身地演绎其生命的全过程,但是任何一种文化在今天要想独处于世、独善其身已没有可能,文化传播、文化涵化使地球上任何一种文化都处于与其他文化的对话、交流、碰撞之中。按照阿诺德·约瑟夫·汤因比的挑战与应战模式,任何文化(文明)都必须在当今的全球化过程中对外来的挑战做出反应,调整固有的文化模式以便对外来的文化影响做出良性反应,是当今任何一种文化必须和必要的行为。在现代化过程中,西方文化一路高歌猛进,使得西方世界和非西方世界皆以为现代化是人类文化进程的不二选择,其普世性不容置疑。可是到了全球化时代,西方价值理念和发展模式,因其确实给人类带来的巨大负面影响而遭到普遍的质疑,正是在这个前提之下,全球不同民族的文化才又回过头来审视自己的文化传统和文化理念,并在继续实行现代化的同时,有意在精神文化层面重新激活既往的传统,比如日本和韩国在快速步入现代化和

① ② (法)埃德加·莫寒.超越全球化与发展:社会世界还是帝国世界[M]//哈佛燕京学社.全球化与文明对话.南京:江苏教育出版社,2004.
③ 杜维明.对话与创新[M].桂林:广西师范大学出版社,2005.

全球化的同时,却有效地保持着东亚儒家文化的道德伦理传统。① 事实证明,这种文化上的坚守和张扬不但没有阻碍其经济和科技的发展,相反却有力地促进了另一种特别的现代化。

即使是肯定现代性的帕森斯也并不认为随着现代性的扩展,世界会变成同质性的文明实体,"即使在相互依赖的世界中,诸社会也不是彼此复写的副本,它们在世界共同体中扮演不同的角色"②。总之,当代世界文明对话与文化求同共生的大趋势已昭然若揭,一方面是咄咄逼人的全球化浪潮,其来势是如此迅猛,以致任何文明体和民族国家都难以置身事外;另一方面,正在加速演化的各文明体和民族国家在现代化的过程中,比任何时候都更加自觉地伸张各自的民族文化,提升各自的文明的文化地位,要求在这个有趋同倾向的世界上享有自己的文化权力和权利,希望给全球化打上自己文化的烙印。事物发展的特征是,越是现代化、全球化,各文明体或民族国家便越是强调自身文化,不仅相对被动的东方这样,而且较为主动的西方也是如此。③

第二节　文明对话与共同价值

"对话"是宇宙存在的形式和本体,巴赫金认为"对话"这一现象,比起小说结构上反映出来的对话中人物之间的关系,含义要广泛得多,这几乎是无所不在的现象,浸透了整个人类的语言,渗透了人类生活的一切关系和一切表现形式,总之是浸透了一切蕴含着意义的事物。古希腊科学家恩佩多克勒斯把我们的经验能够觉察到的宇宙外表的变化,归结为两种力量的轮番此消彼长,这两种力量既相互补充,又互为对立,其中一种结合的力量被他称为"爱",一种分裂的力量被称为"恨"。他说:"没有对立便没有进步。"④中国哲学阴阳相互联系矛盾运动变化的观点与"对话"本体论同一旨趣,正如阿诺德·约瑟夫·汤因比所指出的,"(阴阳)二者此消彼长,但即使其中一个达到扩张的高潮,也永远不会淹没另一个;以至于当其中一个在盛极必衰时,总给另一个基本成分留下自由扩张的余地。就这样它们不断竞争与协作,直到在适当的时候达到某个反向的转折点,整个运动便从那里开始再重新运行一遍"⑤。

现代化是一种文化同质化的单向运动过程,在这个过程中,现代性理念——科学、民主、人权、自由、平等、都市化、工业化、法制化等一路高奏凯歌,曾几何时被认为是一种普世的价值,但是"独木不成林",以西方文化为其根本依据的现代性理念在现代化过程中并没有遇到旗鼓相当的"对话者",或者说虽然也遇到了适当的"对话者",但是却没能认真地展开深层次的"对话"或对话性建构,以致现代化无限发展的路径讹变为人类文化演进的畏途,高度的文明变成了高度的野蛮。主流社会学的重要代表人齐格蒙·鲍曼在《现代性与大屠杀》这部书中论述了"高度的文明与高度的野蛮其实是相通的和难以区分的",现代性的某些本质性的要素,如科学所培育出的那种冷冰冰的斤斤计较的理性计算精神,自我膨胀的技术以道德中立的外观加速发展着人类自我毁灭的力量;社会管理日益趋向非人性化的工程化控制方向,所有这些结合,使对人本身的迫害和屠杀这样灭绝人性的惨剧成为设计者、执行者和受害者密切合作的社会集体行动。现代性始于理性,现在看来,极端的理性却通向极端的非理性。现代性是现代文明的成果,而现代文明的高度发展超越了人所能调控的范围,导向高度的野蛮。⑥

① 当代西方学者罗伯特·贝拉在其名著《德川宗教——现代日本的文化渊源》一书中考察日本前现代化时期的一些文化因素对日本近代化取得成功的影响,他认为马克斯·韦伯关于儒家和道家文化不利于产生资本主义的说法值得商榷,日本近代化取得成功也是因为在日本的前现代化时期即形成商人阶层的忠孝、服从、正直、勤俭的社会伦理,这种武士伦理对促进政治的理性化和经济的理性化有明显的正面影响。 陈来. 中日韩三国儒学的历史文化特色［M］//国家图书馆.部级领导干部历史文化讲座.北京:北京图书馆出版社,2004.
②③ 苏国勋、张旅平、夏光.全球化:文化冲突与共生［M］.北京:社会科学文献出版社,2006.
④⑤ (英)阿诺德·约瑟夫·汤因比.历史研究［M］.郭小凌,王皖强,杜庭广,等,译.上海:上海人民出版社,2010.
⑥ 乐黛云.文明冲突及其未来［M］//国家图书馆.部级领导干部历史文化讲座.北京:北京图书馆出版社,2004.

西方文明的这种独语式(非对话式)的不断进化所造成的"反文明"的结果到了全球化时代已引起了人们的反感,生态危机、贫富分化、人性孤绝、核污染及核战阴影,所有这一切现代化的成果都令整个人类为之战栗不已。除此之外,现代化进一步延伸所带来的文化碰撞、文明冲突也绝不是危言耸听,"9·11"事件终于敲响了文明冲突的警钟,正是在这种希望与绝望共存的全球化话语背景之下,文明对话、和合共存的文化创建理念才得到了全球社会的普遍赞同和认领。

很显然,全球化背景下的文明对话首先是为了克服现代化进程给人类文化演进所带来的偏枯格局,毕竟"独木不成林",只有充分展开西方与非西方、男性话语与女性话语、科学与艺术、人类与自然等之间的两极和多极多边性对话重构,人类的文化演化才有可能重新走向良性循环的轨道,西方文化的"独木孤秀"才有可能与其他"树木"一起"蔚然成林"。文明对话的目标指向全球文化,而全球文化的意旨在不同学者的构想中不尽相同。杜维明认为"全球化所发展出来的局势,要在人类的主要经验中间做一个分梳,是经济和科技的全球化和文化的多元化"①。法国学者埃德加·莫寒认为,"人类政治"和"文明政治"(实即全球文化)是吸取西方文明之精华,去其糟粕,通过融合东方与南半球文明的重大贡献而创造出文明共生的局面,这种全人类的文明有能力解决国际重要问题,如贫富悬殊、环境保护、救助贫困、维持正义等。② 阿诺德·约瑟夫·汤因比认为,超工业化的西方国家与超稳定的中国代表着对照鲜明的两极,"爆炸式的西方方式是充满活力的,僵化型的中国方式是稳定的。根据历史上类似的发展情况来看,西方目前的优势很有可能被一种混合而统一的文化所取代,那么西方的活力就很有可能与中国的稳定恰当地结合起来,从而产生一种适用于全人类的生活方式——这种方式将不仅使人类得以继续生存,而且还能保证人类的幸福安宁"③。虽然以上全球文化的意旨不尽相同,但是其重心——强调精神文化理念的多元共存、协同创化思想,以及通过交流、对话、融合而开辟新局面的思路是一致的,所以全球文化暗含着一个多元文化主义④的价值取向,也即首先肯定各种文化模式的哲学和政治含义是价值自明的,也是相互平等的。多元文化主义不仅强调各民族文化的尊严和平等,更重要的是,它强调对各民族文化差异性的理解和宽容,也即中国古人所说的"求大同,存小异"。多元文化主义不仅对西方文化霸权构成了有力的消解,而且对于全体人类来说它是福音,是全球化时代人类文化演进的不二选择。"不论世界上的几大宗教——西方基督教、东正教、印度教、佛教、伊斯兰教、道教和犹太教——在何种程度上把人类区分开来,它们都有一些重要的价值观。如果人类有朝一日会发展成一种世界文明,它将通过开拓和发展这些共性而逐渐形成。"⑤

因此,人类如果要想舒缓或消除文明的冲突,在精神文化、制度文化、物质文化诸层面跃上一个文明新境界,创造出一个更高层次的道德、宗教、知识、艺术、哲学、技术、物质福祉等的混合体,必须运用我们人类的智慧,也即从长远观点思考问题的智慧,运用在对话中倾听的艺术以及对他者状况的敏感意识,⑥求大同,存小异,合力谋求不同文化价值理念的最大公约化,也即以各种不同文化模式之间的共同价值来建构一个新的全球文化,这些共同价值可以表述为"己所不欲,勿施于人",或用肯定语句表述为"己欲立而立人,己欲达而达人",以及自由-正义、理性-同情、法律观念-礼仪精神、权利-责任等,但是作为最基本和最普遍的价值,人性是所有共同

① 杜维明.文明对话与儒学创新[M]//国家图书馆.部级领导干部历史文化讲座.北京:北京图书馆出版社,2004.
② (法)埃德加·莫寒.超越全球化与发展:社会世界还是帝国世界[M]//哈佛燕京学社.全球化与文明对话.南京:江苏教育出版社,2004.
③ (英)阿诺德·约瑟夫·汤因比.历史研究[M].郭小凌,王皖强,杜庭广,等,译.上海:上海人民出版社,2010.
④ "多元文化主义"是从"多元文化的"演变而来的一个名词,"多元文化的"指的是那些可见的普遍的容易得到的文化多样性的产品——食物、服饰、音乐、戏剧,有时候也指特别的职业——而且在整体上有其确切的理由:我们都很乐意生活在多元文化的社会,因为它使我们的生活方式变得多姿多彩,增加了我们作为消费者的选择范围。"多元文化主义"将我们的注意力从这些单纯的可见的多样性方面转移开来,而去关注世界上具有不同倾向的现存的更为深刻的哲学和政治含义,以及那些差异性如何竟相在国家和全球范围内得到认同的方式,它们有时彼此是和睦相处的,有时则是激烈冲突的。(英)C.W.沃特森.多元文化主义[M].叶兴艺,译.长春:吉林人民出版社,2005.
⑤ (美)塞缪尔·亨廷顿.文明的冲突与世界秩序的重建[M].周琪,刘绯,张立平,等,译.北京:新华出版社,2002.
⑥ 杜维明.对话与创新[M].桂林:广西师范大学出版社,2005.

价值的基础,无论从分析的角度还是从整体论的高度来看,人性观念都适用于任何境况下的任何人。我们已经在超越种族、语言、性别、地域、阶层、年龄和信仰的平台上昭示了这样的信念:个人尊严是一种不可回避的价值,但这还不够,我们还需要学习如何以仁爱的方式来对待人,无论是一个贫穷老弱的白人、一个中国商人、一个犹太教的长老、一个穆斯林的阿訇、一个年轻富有的黑人妇女,还是其他什么人。这就要求我们具备一种能力,即不仅把差异性视为威胁,还将它视为一个丰富人性的机遇。① 而正是作为最基本和最普遍的价值——所有共同价值的基础的人性,决定了艺术文化在全球文化中具有建构过程不可替代的桥梁和纽带作用。

第三节　从艺术文化到全球文化

艺术文化——人类迄今所创造的艺术作品、艺术行为、艺术规范以及人类千古不泯的艺术精神,总的来说,是人类的感情(活感性、情意实相)的自然敞明。它是人性的依托、人性的自我确认。同时正如上文已指出的,在这种"以感觉为基础,联合了情绪、情境、知觉等各种心理机能"之情感外化成的艺术文化中,含蕴着直觉所能把握到的理性和智慧,在艺术文化中直接呈现的是涵盖他人与外物于其内的宇宙性的心情。②

原始时代、文明时代的人类的情感(人性)一脉相承,所以原始艺术精神与当代艺术精神也是一脉相承的。艺术史上反复出现的复古主义思潮实际是人的感性、情感在不同文化模式中的人类理性、理智压抑之下,对人的自我圆满状态的回归和召唤,现代人看着那些原始岩画、史前维纳斯或现代原始部落的集体舞蹈,照样热血沸腾,深受震撼,即使是在理性主义至上的现代社会,人要领受、掌握客观世界,依然不能缺少马克思所说的艺术的掌握方式。因此,相对于文化价值系统中的哲学、宗教、道德、伦理、法律、风俗习惯等来说,艺术文化最古老又最年轻。它从人类及文化产生以来作为人性的确证和对应物,作为与轴心时代以来所产生的各种理性(不同文明轴心所创造出来的哲学、宗教理念)的对话性共在的另一极,始终表达、表现、敞明人类的情感和智慧,成为人之为人不可或缺的精神性存在,因此艺术文化自始至终都因其情感价值的普遍性而具有普世的价值和意义。

在现代化进程中,西方企图以现代性理念——工具理性和科学主义作为一种普世价值而同化(均质化)非西方世界,事实证明此路不通,因为工具理性和科学主义的现代性理念说到底是轴心时代以来西方哲学和宗教理念的延伸和逻辑展开,而轴心时代以来所产生的不同的核心价值观,如犹太教价值观、儒教价值观、佛教价值观等,与西方现代性理念一样,说到底也不过是自人类的感性之根上派生出来的理性预设,尽管它们在对宇宙真理的认知和领受上各擅胜场或高下有别,但是它们毕竟是人类这个种群的"性相近,习相远"而已。

在当代全球化语境之下,文明对话难以产生在相互同情理解基础上的价值共识,其最主要的原因是人们在进行"对话"的时候皆难以摆脱数千年来由不同的文化模式积累传承下来的文化无意识的影响和困扰。儒教文化圈的人认为"天、地、人"情意相通,天人合一;而西方人却认为人比天大,天为人用。唯心本体论哲学和唯物本体论哲学谁也说服不了谁,论争无休,东亚及世界上逐渐现代化起来的国家也很难认同欧美人的道德规约。因此,通向全球文明的对话之路起于何处?杜维明在《对话与创新》一书中认为,文明对话之起点必须是对话双方或多方能够欣然相遇的相交点,如同意见分歧的两人必须在两个人欣然首肯的相交点(共同点)上相遇,才能谈到清除分歧、促成合作。③我们认为,当今世界范围内的文明对话的相交点就是艺术,因为艺术是人性的表达、表现和敞明。好莱坞电影《泰坦尼克号》以情动人,在博得全球电影观众一掬同情之泪之余进而引发人们对美国文化及西方文化的反思;张艺谋的《红高粱》以艺术的语言承载中国抗日农民深刻的人性内容,因而在西方

① ③ 杜维明.对话与创新[M].桂林:广西师范大学出版社,2005.
② 唐君毅.中国文化之精神价值[M].南京:江苏教育出版社,2006.

世界引起轰动,并引起西方观众讨论和研究中国文化的兴趣。

我们注意到全球化时代降临之后,全球目前的几大宗教虽然开始对话,①但到目前为止,几大宗教间非但没有通过有效的沟通试图为人类创建出一个共同的宗教,相反,宗教之间尤其是基督教世界与伊斯兰教世界之间的冲突逐步升级,并引发海湾战争及全球恐怖主义毒素的蔓延,这似乎已证明,全球不同宗教理念之间的对话极端困难甚至没有可能。正如当代学者商戈令所指出的那样:"人与人再有差异,总还是人,总有人之为人的属性。文化、传统、宗教也一样,也是性相近,习相远而已。多年研究学习多种文化思想的重要心得,觉得人也好文化也好,政治也好,宗教也好,根本没有太多的不同,尤其理论上是如此。真是'自其异者视之,肝胆楚越也,自其同者视之,万物皆一也'。也许现在已经到了超越后现代片面强调差异,重新强调人类共性的时候。在全球化的情势下,没有作为类的存在的自觉意识,对话,尤其是不同文明间的对话就是不可能的。如今的对话各方,基本都将自身同一性落实在特定的信仰、传统或民族上,类的本质被特殊的自我规定所掩盖,所遗忘了,从而使得彼此是非之争永无终结。如果大家先将自己看作人类的一员,然后才是基督教徒、佛教徒、伊斯兰教徒,然后才是中国人、犹太人、黑人、女人,对话和理解是否就会有可能性的基础?"②

与宗教对话、哲学理念对话都相当艰难尴尬的情形形成对比,人类自20世纪中叶开始,世界各民族的艺术文化却通过现代大众媒体,混合出了一个世界民众艺术,并通过这种世界民众艺术逐渐建构出一个世界性的大众文化系统。

电影、歌曲、摇滚、电视文艺作品、全球民众音乐、绘画及文学作品,包括当今的网络艺术都可以纳入世界民众艺术的范畴。如果从巴赫金的艺术的狂欢性的立场来加以打量,那么,大众文化中的足球赛、音像制品、衣着和食品风尚、邮购目录、汽车和其他耐用消费品设计等都可以纳入世界民众艺术的范畴。③ 艺术表现的是人类亘古以来的普遍的人性,所以只要是深切地表现了人类情感深度的音乐、歌曲、诗、小说、电影,一旦传播开来进入全球文明对话的场域,便立即能够得到广泛的认同和接纳,并且这些优秀的艺术文本、艺术形式在其传播所至的地区,迅速从不同文化中撷取不同的主题或文化因子,挖掘新意,融汇创新,别出心裁。当代的爵士乐就是一种世界范围的音乐文化融合创新;摇滚乐在全世界的风行也推动了其他新的混合音乐的形成,如哈侬阿拉伯民间音乐,并在合成摇滚中形成了某种节奏的声浪,全世界的音乐文化都在那里交融;世界民众音乐还接纳了印度的六弦琴、安达卢西亚的民间舞曲、乌姆-卡尔松的阿拉伯-希腊弹唱、安第斯的瓦伊诺山歌。这一混合产生了另一些民族性新型音乐,如热情的非洲-古巴音乐萨尔撒、阿拉伯民间歌舞哈侬以及安达卢西亚摇滚。④

未来的全球文化(全球文明)到底是什么样的一种存在形态,现在我们都不能断然肯定,而只能就目前人类文化存在的水平、人类文化演变的历史经验,以及全球化时代文明对话的现实走向进行建设性的设想和建构,不管它是一个政治上统一、文化上多元或经济上统一、文化上多元的世界社会,还是一个政治、宗教全面统一(政教合一)的世界社会,其通过对话进行建构的起始点必然是人性的沟通和人类情感的交流互动,因为只有通

① 1972年英国著名历史学家阿诺德·约瑟夫·汤因比与日本创价学会名誉会长池田大作的对话,两人都认为如果将来世界统一在一个政府之下,如以中国或中国统治原理为原动力的政府(阿诺德·约瑟夫·汤因比)或以统一欧洲为楷模的政府(池田大作),在这种情形之下,总要有一个共同宗教在世界推广才能有效地加强并维持人类的统一。展望二十一世纪——汤因比与池田大作对话录[M].荀春生,朱继征,陈国栋,译.北京:国际文化出版公司,1985.

② 商戈令.由伽达默尔与德里达的对话引出的思考:全球化进程中文明对话之可能性[M]//哈佛燕京学社.全球化与文明对话.南京:江苏教育出版社,2004.

③ "大众文化"的定义:20世纪50年代,理查·霍特加和雷蒙·威廉斯等人将文化分析和美学问题延伸到日常生活,研究普通民众经验的形象的、风格化和物质的反映,以及他们对自己真实的和想象中的从属地位做何反应。大众文化自此以后,被认为是积极的过程和实践,以及对象和物品。它形形色色无所不包,包括邮购目录、汽车和其他耐用消费品设计、衣着和食品风尚、足球赛、音像制品、圣诞节,如此等等。有人暗示,大众文化具有颠覆甚至颠倒既定霸权秩序的能力。陆扬,王毅.文化研究导论(修订版)[M].上海:复旦大学出版社,2014.

④ (法)埃德加·莫寒.超越全球化与发展:社会世界还是帝国世界?[M]//哈佛燕京学社.全球化与文明对话.南京:江苏教育出版社,2004.

过人性的沟通和人类情感的交流互动,才有希望突破数千年来所形成的人类不同的文化模式之间的价值壁垒。从这个意义上来说,艺术文化是一座沟通不同文化族群的人们情感心意的桥梁,通过这座桥梁,秉持不同文化价值观念的人们通过情感的互动走向彼此的心灵世界和理性模式,并对自己的文化价值观念进行观照性的反思,在这种人性化的情感磨合过程中,人类渴望在这个充满危机与荆棘的星球上"求大同,存小异",适时地创造出一个充满生机和活力的人类新文明。

附录 A

诗歌的智慧

黄永健

【摘 要】 诗是人类情感的外化和敞明,人类的性情中含蕴着智慧和理性,古今中外诗多悲语,实是诗人以情为轨,直通生命本相的亲切体认。情韵、音韵、意蕴三者在诗中密合无间。表音文字的诗以语言的音乐性暗示、象征宇宙真理;汉诗以语言的音乐性和文字的形象性对宇宙真理进行双重的暗示和象征。汉诗不仅以意象深契诗道,同时也以音韵声情呈示逻各斯的本来面目。

【关键词】 诗 情韵 音韵 意蕴

一、情理之辩

诗离不开情。通常所谓"七情六欲"只是一个方便的说法,人的情感绝不止于七种,人的欲望也绝不止于六类,悲喜交集,爱恨交加,这种混合的情感就要我们去亲自体量,如人饮水,冷暖自知。弘一法师圆寂前以"悲欣交集"四字以示得法的大欢喜,这种情感状态非常人所能体会得到。汉代的文献《毛诗序》认为情不仅是诗的源头,而且也是歌、舞的源头。

"情动于中而形于言,言之不足故嗟叹之,嗟叹之不足故永歌之,永歌之不足,不知手之舞之,足之蹈之也。"

当代诗评家谢冕认为此处所说的感情不是一般的感情,而是饱满的、非常的激情,人的情感达到近于极限的状态时,诗就和音乐、舞蹈相和谐并归于一致了。

可是情这个东西很重要吗?柏拉图说诗人泛滥情感,不但自己惑乱心智,而且会以诗徒误苍生,捕风捉影,永远也捉不住理念的影子。言外之意,人不能从情那儿取得生存的智慧,因为情不等于智慧。人活在世上需要智慧,只有智慧才能使我们看清楚生存的无量痛苦,超越生死大限,从不自由进入自由,从不自在进入大自在。情感不能提供给我们智慧,情感阻碍我们获得真知,因此,情商越高,智商越低。诗人都是一些情商特别高的人,可他们的智商却可能低于常人,如此说来以情感为依托的诗歌无足可观,诗歌是智商较低的人以"一把辛酸泪"所换来的"满纸荒唐言"。

可是柏拉图的弟子亚里士多德的见解有违其师,他有一句著名的话:诗比历史更哲学。意即诗里面有哲理,诗人比历史学家更睿智,与哲学家平起平坐。诗通过对殊相的特殊的"模仿",而揭示生存的共相。柏拉图在他的《理想国》里要把诗人驱逐出境,而亚里士多德认为柏拉图的对话体哲学名著却类似古希腊拟剧,柏拉图是一个成功的模仿者,他嘲笑诗人,而他自己正是一个大诗人。

相比较而言,中国古代先哲对情和诗的认识,跟西方人很不一样,中国古代最早的散文集《尚书》中的尧典篇有言:

诗言志,歌永言,声依永,律和声。

这里的"诗言志"实际上也就是"诗言情"。虽然"诗言志"说颇多争议，但经典的解释是"诗言情志"，李泽厚认为"诗言志"便是抒个人的志趣以至情感。我们千万不要把这个"志"看成志向，实际上这个"志"包括智慧、情感和意念，是知、情、意的复合体。中国古人认为情与知并不是截然分开的，"情天恨海"虽是说情深恨笃，但也是说"情可通天"，情深的人悟道必深。禅宗五祖弘忍传偈曰："有情来下种，因地果还生，无情亦无种，无性亦无生。"人秉七情，看似痴迷不悟，而实际上有情人身陷情窟，体情入微，情性相通，却能通过情的无常暂驻、彻骨之痛，依境攀缘，始得省悟与情合胞同体的宇宙大道，这真是所谓"不入虎穴，焉得虎子"。可是，试想如果情、智截然为二，相互排斥，我们怎能在情中见"天"，这对于执着于二分法的西方人来说，无异于"夏虫不可以语冰也"。《大乘起信论》谓如来藏"隐时能生出如来，名如来藏，显时为万德依正，名为法身"，它的意思可译为：被七情六欲烦恼隐覆的如来藏，因为会有如来本性，所以能够出生如来，除掉七情六欲烦恼，如来藏显现时，具有无量性功德，这就是法身。综合禅佛的认知，可以归纳为两点：其一，如来本性与性情、欲望相互涵摄，流荡不息；其二，如若要证知本性真如面目，则必在起心动性情迷意乱的过程中，直觉地触悟生死不二、人我不二的大自在状态。情性最普遍地、日常化地存在于天地万物的本性之中，以至于离开了情性，则万物灭绝，所以诗人写诗、哲人冥思、渐修得道、顿悟成佛等，不外借着动心、忍性之机缘，借境攀缘，一超而直入。像叔本华所说的"天才"似的把握了存在的本质——生命的悲凄以及"无"。叔本华认为诗人是"天才"，"天才"的眼神既活泼又坚定，带有静观、观审的特征，而普通人的眼神里，往往迟钝、寡情，有一种窥探的态度。所谓诗歌，作为情性之外化和敞明，也可以认为是叔本华所说的"天才"的认识工具，具有审美直觉能力的诗人——"天才"，由情入幻，却最后在诗歌文本里以声韵、意象、节奏敞开了真理的本来面貌，白居易把一首诗比作一棵生命完整的树——诗者，根情、苗言、华声、实义，由情激动，发而为"声言"，枝繁叶茂，花香四溢，以至于果实累累，意蕴圆融。

中国诗论史上顶尖级的人物南宋诗论家严羽说：诗有词、理、意、兴。南朝人尚词而病于理；本朝人尚理而病于意兴；唐人尚意兴而理在其中；汉魏之诗，词、理、意、兴，无迹可求。他认为汉魏诗歌情理交融是诗歌的当行本色，尤其是唐诗虽"尚意兴"而"理在其中"，也就是"情感勃郁"而"真理自现"，盛唐诗人的伟大端在于此。

严羽《沧浪诗话》：诗者，吟咏情性也。盛唐诸人唯在兴趣，羚羊挂角无迹可求。故其妙处透彻玲珑，不可凑泊，如空中之音，相中之色，水中之月，镜中之象，言有尽而意无穷。

中国诗学有关诗的情本体论以及情理互证的论说俯拾皆是，再举两例。

焦竑《雅娱阁集序》：诗非他，人之性灵之所寄也。苟其感不至，则情不深；情不深，则无以惊心而动魄，垂世而行远。

李重华《贞一斋诗说》：夫诗言情不言理者，情惬则理在其中，乃正藏体于用耳。故诗至入妙，有言下未尝毕露，其情则已跃然也。

二、诗与生命的真相

诗离不开情，音乐离不开情，舞蹈离不开情，情表现于诗、音乐、舞蹈及其他艺术，并不妨碍我们对生命意志和存在本相的认知。那么生命意志和存在本相是什么呢？从生命论和宇宙论的角度来看，西哲叔本华的看法贯通中西哲人的思想，具有相当的逻辑说服力量。所谓"生命意志"，不可以理性加以解释，而只能解释为"通过理念再客体化为具体时空的诸个别事物"，它的发生学意义的动力来自一种"盲目的不可遏止的冲动"，有类于佛家的十二因缘说。佛家将从"无明"到"老死"的十二个阶段的转化解释为辗转相续，既互为因果，又无因无果无目的的过程，十二因缘皆可视为非理性的本能冲动，也就是生命意志的具体呈现。人为生命之一种，自然为生命意志所驱动，由"无明、行、识、名色、六入、触、受、爱、取、有、生、老死"十二因缘所激发出来的七情六欲，苦趣多多，乐趣少少。七情——喜、怒、哀、惧、爱、恶、欲，苦乐对比为五比二；六欲——色欲、形貌欲、威仪姿态欲、

言语音声欲、细滑欲、人想欲。欲望的本质就是"贪得",永无乐趣可言,人为欲望左右,欲罢不能,所以"人生者,如钟表之摆,实往复于痛苦与厌倦之间者也",所以生命意志对于人类来说,是一种悲苦意识。亚里士多德重视悲剧和喜剧,其深心所感大致如此。古往今来的诗歌,表现人生哀痛的悲情之作较易获得永久的艺术魅力,其深层原因是其文本含蕴着这种放之四海而皆准的悲苦意识。七情中的哀、怒、惧、恶、欲固然让人悲苦无休,喜、爱两种让人欢喜快乐的感情其存在的时空也相对短暂有限,而且,"喜"中暗含着悲苦,"爱"中暗藏着恨的根苗,从来就只有"喜极而泣""乐极生悲""由爱转恨"的说法,而没有"泣极而喜""悲极生乐""由恨转爱"的说法。泣、悲、恨存在的时空范围比喜、乐、爱要长久、广大得多,这是古今中外的共同的、普遍的生命感受和经验记忆。

叔本华认为艺术的审美直觉与哲学沉思一样,可以让人类排除一切功利目的而进入忘我境界,在这种境况之下,人超越自身所处的社会时空而进入宇宙时空,并进而认识到"我们这个如此非常真实的世界,包括所有的恒星和银河系在内,也说是——无",这实际上就是佛家所说的"我空""人空""法空",这就是存在的本相,滔滔万类的最终归宿。

一切有为法,如梦幻泡影,如露亦如电,应作如是观。

——《金刚经》

前不见古人,后不见来者,念天地之悠悠,独怆然而涕下。

——陈子昂《登幽州台歌》

我们观察以上两首诗就很有意思。金刚六如偈也是诗,即所谓的说法诗,它直接以诗句来说明佛法——诸行无常,一切有情识之众生的所作所为,短暂易逝,终归空幻,与叔本华的"生命意志"及"生存本相"之说若合符节。不过,这首诗偈里没有作者的情感,它能给我们思想上的震撼,却不能同时给我们以情感和思想上的双重震撼。而陈子昂的《登幽州台歌》有泪有情,又将一己悲怆之情放在宇宙范围内进行观审,既显示出个体存在的真实性,又显示出个体以及"大全"的虚幻性本质。我们未必能说陈子昂本人已是一位贯天彻地、超越生死的哲学家或宗教主,如释迦牟尼或上帝一样,但在天地悠悠、古往今来的瞬间片刻,他通过一种特别的深情触悟到了"无常"真谛,当无可疑。不过这首不押韵也不调平仄的"白话诗"只是以情动人,就不会流传不衰,它的特点是情理互证,两不偏废,其大智慧、真情感既能打动芸芸众生的一般读者,也能打动超凡入圣的思想家。王国维在《人间词话》里称道"有境界"的伟大作品,王国维推许李白、李煜、纳兰容若的作品"意与境深",境界一流,而没有推荐王维、苏东坡、姜白石等人,可知他对偏于说理或偏于抒情的诗皆不予最高的评价,李白、李煜、纳兰容若情深似海,却又以情为轨,直通生命的本相,通过情感的呈露,敞开了生命的悲凄性本质。

众所周知,李商隐的爱情诗艳思彻骨,却一点儿也不俗气,其原因也是情法互证,妙合无垠。释道源注义山诗,认为"诗至义山,慧极而流,思深而荡,流旋往复,尘影落谢,则情澜障而欲薪尽矣。春蚕到死,蜡炬成灰,香销梦断,霜降水涸,斯亦箧蛇树猴之喻也。且夫萤火暮鸦,隋宫水调之馀悲也;牵牛驻马,天宝淋铃之流恨也;筹笔储胥,感关、张之无命;昭陵石马,悼郭李之不作。富贵空花,英雄阳焰,由是可以影视山河,长揖三界,凝神奏苦集之音,何徙证那舍之果。宁公称杼山能以诗句牵劝令人入佛智,吾又何择于义山乎?"这段话的主要意思是说李商隐虽是诗人但慧根深植,他的抒情诗里那些艳情绮思,以及富贵空花的意象只不过是六根妄识的象征,转迷入悟须从这些最惑乱心志的艳情绮思和富贵空花入手,有时看似浓情蜜意难舍难分,玄珠宝玉历历在目,在笔锋一转之间,情色空幻,物是人非,即入禅那天境,"刘郎已恨蓬山远,更隔蓬山一万重","春蚕到死丝方尽,蜡炬成灰泪始干",以及"沧海月明珠有泪,蓝田日暖玉生烟"等诗句所表达出来的意趣皆是先例。

在中国文学史上地位崇高的《古诗十九首》恐怕最能说明问题。《古诗十九首》没有一首不在写情,但是又没有一首写欢乐满足的情感,钟嵘《诗品》说它"文温以丽,意悲而远,惊心动魄,可谓一字千金"。刘勰《文心雕

龙》说它"婉转附物,怊怅切情,实五言之冠冕也"。《古诗十九首》的具体内容为东汉年间一般民众夫妇朋友间的离愁别绪,即所谓"游子思妇"的情怀,但篇篇诉苦,字字悲情,于音韵情韵的流离铿锵中显露人生的真相,如生命的空幻——"人生寄一世,奄忽若飙尘","人生非金石,岂能长寿考";时空的渺茫——"四顾何茫茫,东风摇百草","四时更变化,岁暮一何速";欢乐的短促——"极宴娱心意,戚戚何所迫","既来不须臾,又不处重闱";悲哀的凌逼——"上有弦歌声,音响一何悲","音响一何悲,弦急知柱促","白杨多悲风,萧萧愁杀人"。可以说,艺术生命堪称永恒的《古诗十九首》几乎被游子思妇的眼泪浸透了,但是在这激越的情感的流荡变幻之中,也自然裹挟着渺远的悲意与怊怅,情与意相互证释,也是以情感和思想的双重震撼征服一代代的读诗人。徒为说理的诗篇如何高深莫测,毕竟还是难以达到音、情、意相谐,水月无痕的诗歌美妙境界,离开情感的激荡和震颤,徒为说理的诗章,虽可勉强称之为诗,但毕竟偏离了诗歌正道,发展至极致,成为"非诗"。不管是古诗,还是现代的自由诗、散文诗,不管是西方的诗,还是东方的诗,都自觉或不自觉地尊崇这个诗的铁律。

为了进一步说明诗的情意互证的永恒性价值和由其产生的诗的美感效果,我们不妨对比中国李贺的《苏小小墓》与爱尔兰诗人托马斯·摩尔的爱情诗《夏日的最后一朵玫瑰》。两首爱情诗,皆博得世人尊敬及喜爱,世人爱它们是因为它们有情有性,不脱每个个体生命的感受性。幽兰啼露,烟花松草,冷烛流光以及独自孤放的玫瑰,皆寄托着、颤动着诗人的情爱欲望,欲罢不能,欲罢不休,这是生命的意志的猛烈的冲撞吧,何等的真切可感,但时空无情,风吹雨打,"苏小小"与这"照彻天地"的玫瑰一样不都是要如烟、如雾,幻化为空无吗?曹雪芹写林黛玉至葬花场面,情不自禁作《葬花词》,既为黛玉吐露心声,何尝不是为他自己吐露心曲,既为整部《红楼梦》发一声浩叹,何尝不是为整个宇宙发一声浩叹?

三、情韵、音韵、意蕴

音即声音,鸟鸣兽吼,风穿林木都发出声音。庄子说人籁不及地籁、天籁,是说人为的乐器发出的声音不像水流虫鸣等大自然发出的声音那样美妙、浑融。可是,如果是人的身体发出来的声音,则等同天籁,人是大自然无数生命物种之一,人的身体发出的声音如同虫鸣蛙鼓一样自然而然。古人说丝不如竹,竹不如肉,也是说人的发音器官声腔声带发出的声音美妙浑融有如天籁。

中国乐学元典《乐记》认为人的声带、口鼻腔发出声音,那是因为有所感的缘故,"乐者,音之所由生也,其本在人心之感于物也",有所触动,动了情感,于是"情动于中而形于言",以致嗟叹、永歌、手舞足蹈。不同的情感情绪会外化为不同的声音,哀、乐、喜、怒、敬、爱六种情感相应地产生肃杀、柔缓、散漫、悲厉、直廉、柔和六种声音。我们常说"动之以情",可是如果情不表现出来,不变成节奏不同的声音,无论多么强烈的情感也打动不了谁。"声音感人如通电流,如响应声,是最直接的,最有力的"。我们要知道这个声音的本体是人的情感,所以汉语词汇里有"情韵""情丝""情调"等词语,表示情感与音乐互为表里,相互依持。

中国诗学、乐学认为情动而声发,西方诗学认为声音自己就是意义本身,象征主义诗歌美学把西方的这个古老的信念推向极致。当然中国诗人中也有为了声音而声音的,如杜甫、韩愈,结果就遭到识家的诟病。顾炎武在其经典著述《日知录》中点名批评了杜、韩之后指出:诗主性情,不贵奇巧。唐以下人有强用一韵中字几尽者,有用险韵者,有次人韵者,皆是立意以此见巧,便非诗之正格。

西方有所谓的逻各斯中心主义,也叫语音中心主义,有人将"逻各斯"翻译成"道",不过老子的"道"是不能用语言表达出来的,而西方的逻各斯却可以用语音表达出来,因为在语音中声音和意义清澈地统一在一起,也就是说原初给事物命名时的原始声音与事物的本性是一致的,声音里涵泳着原初的真理。[11]这不禁让人想到了宗教咒语,佛教里有声教、像教的不同修行法门,声教认为反复吟唱某一句或某一段经文,可以在声音中见本性,悟佛法,开光明,登极乐,这也是一种语音中心主义。中国人如此重视诗的声律,并发展出一整套声律搭配的结构系统,说明中华先哲与西方先哲一样,也是认为声音具有非同小可的含摄功能的。根据朱光潜的看法,

中西诗人很早就注意在文字本身上见出音乐,中国诗在音律技巧上的讲究比欧洲人要早一千多年,西方的诗至19世纪的象征派的所谓"纯诗",甚至把文字的声音看得比意义更重要。深受象征派影响的德国现代诗人里尔克的作品就有语音中心论倾向,他在一首又一首诗中,以牺牲语义深度为代价,建立超声音效果的精致结构。波德莱尔、马拉美、兰波、魏尔伦的诗都是在象征的丛林里,将语言的音乐性强化到了最高程度。

可见东西方诗学都认为诗绝不是陆机所谓的"缘情绮靡"即罢,柏拉图所谓的"呓语"一番即止,诗通向本体,诗不仅仅具有感染教化功能,诗还有它独特的认识功能,因其思维及表达的方式不同于哲学,只能称它是一种建立在独特认识论和方法论基础之上的特殊哲学。不过,东西方的诗化哲学对真理的认知路径是不同的,对于读者来说,中国诗歌循着音韵—情韵—意蕴的路径认识真理,即循着诗语言的节奏、韵律进入情感实体,在玩味情感的百奇千幻、流徙不驻的瞬间,感悟生命的本相和存在的虚无性。上文所举的《古诗十九首》以及历代大诗人的作品皆可援为例证,再举清代诗人黄景仁的一首七律为证:

> 络纬啼歇疏梧烟,露华一白凉无边。
> 纤云微荡月沉海,列宿乱摇风满天。
> 谁人一声歌子夜,寻声宛转空台榭。
> 声长声短鸡续鸣,曙色冷光相激射。

此诗前面三联写诗人秋夜孤枕难眠,彷徨无着的情景,随着语言节奏的跳荡,我们也仿佛如同那个穷愁潦倒的黄景仁一样经历了内心情感的奇幻变化,心驰神摇,如梦如痴,但就在断续传来的鸡鸣呜咽中,诗人认知从具体的场景和无名的情感中跃然升起,而进入一个永恒的时空之境,一个非时空或反时空的静默观审之中,在这个非来非往、即来即往的时空幻境中,一切皆归空幻,个体存在迅速化约为渺小以至虚无。

需要指出的是,中国诗歌依音寻情悟真,不是像坐禅家所说要斩断六根、灭惑断情以后再能拨开尘障始见真如,中国诗歌在声音的节奏韵律里进入情感,体味情感,通过对情感苦谛的亲切体验而生悲智观照,也即上文所谓的"凝神奏苦集之音"。因情中理、理中情浑然为一,而且理就在情中,因此灭绝了情感等于也拒绝了发现真理的门径或者说灭绝了真理本身。当然,也有人认为以情证道无异于蒸砂成饭,磨石成针,此话对于出世修行的人来说,自有道理,可是对于诗人及芸芸众生来说,等于没说,毕竟像叔本华所说的干脆消灭自己的生命断绝意志之根或出家修行灭情断欲的人占人群中的少数。再说,大无情人也是大有情人,王国维说李煜俨然像基督、释迦一样担负人类罪恶的意志,因而诗词有大境界,是说这些人都是钟情此世的大有情人,他们都是自情天欲海中悟出人类生命以及宇宙存在的悲凄、罪恶和空幻的本相。通常的情况是,诗人在情感的深处发现了生命无常的真理、时光不驻的无可奈何,往往就会采取反其道而行之的生活态度,并希望以这种个体化、情感化的生活方式与宇宙洪荒打成一片,和其光同其尘,在有限中实现无限,在有限中超越无限,即所谓"难得糊涂"也,不过,这绝不是浑浑噩噩,糊里糊涂。

> 生年不满百,常怀千岁忧。
> 昼短苦夜长,何不秉烛游!
> 为乐当及时,何能待来兹?

这种态度绝不可以简单地理解为一般的"醉生梦死,及时行乐",这是汉末中国人生命意识觉醒的标志。生命苦短,时光不驻,因此要格外珍视生命,珍视生命过程中所能感受到的一切。汉代以后,陶渊明做到了,竹林七贤做到了,李白做到了,苏轼做到了,杨慎做到了,龚自珍做到了,他们都是大诗人。

朱光潜在讨论中西诗之情趣时说,中国诗人在爱情中只见爱情,在自然中只见自然,因而不具西诗的深广伟大,其深层原因是中国没有深广伟大的哲学和宗教。这是典型的以西方诗的标准来衡量中国诗的文化偏至主义话语,且不说东西方哲学各有妙谛胜义自能相互打通阐释无间,就说具体的所谓"神韵微妙"和"深广伟大"两种风格,在东西方诗歌中都不乏卓绝伟大的篇章交相辉映。以华兹华斯的宗教情感来说,就并不高明于盛唐的王维,华兹华斯说:一朵极平凡的随风荡漾的花,对我可以引起不能用泪表现得出来的那么深的思想。王维用他的四句五言诗说明同样的道理且超越我执我相,比华兹华斯深邃广大不知凡几:

木末芙蓉花,山中发红萼。
涧户寂无人,纷纷开且落。

这哪里仅仅是"在自然中只见自然"呢？这是在自然中见超自然的永恒,它不显形迹地含蕴于声音节奏与意象暗示之中的"禅悟"实相,华兹华斯的执着名相我相,其思想的视野、根本的智慧都不能及。

西方诗从拼音文字本身上见出音乐,然后依循音乐的召唤性功能确认事物的本质、本性,这是西方逻各斯语音中心主义的诗歌语言哲学观。语音既然直接和意义相互指称,那么情感作为理智(理念)的对立面就是诗歌里无足轻重的东西,诗的目的既然是提示理念,何必又要绕道行走,徒费情感呢？这恐怕是柏拉图要将诗人驱逐出境的主要原因。不过,西方也有人认为情感对于诗歌来说非同小可,俄国别林斯基认为,诗的情感是激情,不是生理性的情欲,"情欲"这个字眼包含着较为感官的理解,"激情"这个字眼则包含着较为精神的理解……在情欲里,有许多纯粹感官的、血液的、神经系统的、肉体的、尘世的东西。激情指的也是情欲,并且像任何其他情欲一样,也是和血液的波动、整个神经系统的震动联结在一起的;可是,激情总是在人的灵魂里被观念所燃烧,并且总是向观念突进的一种情欲——因而,这是一种纯粹灵魂的、精神的、天上的情欲。可见,依循诗歌语言中的音乐性或凭借诗的激情,目的都是达到对逻各斯或纯粹灵魂的认知,还是以诗求智,这和中国诗学情理互证以达到高度的认知境界的诗的功能观是相同的。不过,有两点必须注意:其一,所求之智不同,西人以诗所求之智是基于西方哲学宗教理念之上的"智",而中国诗人在诗中所求之智是基于东方哲学宗教理念之上的"智";其二,求智之途径不同,西诗主要从音韵着手直接抓住意蕴,虽然也有人认为读诗要依循音韵—情韵—意蕴的认识途径,如别林斯基的看法,但这毕竟不是西方主流诗学,从柏拉图到马拉美,诗歌语音中心主义取向一以贯之,并且成为西方人轻视表意文字的汉语及汉诗的逻辑依据,中国诗歌的真理认知途径为由音至情,由情悟真。

要言之,西方哲学有轻视感性的传统,所以西人认为以语音唤回的不必是感情,而径直为理念才是诗的正路,而东方哲学有重视感性的传统,认为感性中包蕴着理性、理念,通过敞露感性,敞露真理和存在的本相,所以诗以声音的节奏、韵律唤回情感,在情感的世界里触悟生命的本质和存在的真实性,这才是诗歌的正途。唯心主义哲学家黑格尔把美定义为"理念的感性显现",有类于东方式的情理不二观,这是西方哲人在认识论上有以深化的表现。但是,黑氏的命题依然存在理念、感性的二分论倾向,还未能深洽东方式的情理浑融观自在真谛,于是又出现海德格尔和汉斯·格奥尔格·伽达默尔等哲人对黑格尔的美学思想的进一步颠覆。海德格尔的诗的思想认为,诗的语言直接唤回事物的本真状态,这固然与逻各斯语音中心主义不无关涉,但是海德格尔已摆脱了感性、理念二分论的顽固思维习性。至汉斯·格奥尔格·伽达默尔,他更进一步指出诗的语言是"stands written","它就是自己的证明,而不承认任何东西能够为它证明",诗的语言是一种象征,象征既代表自己,与此同时又指向某种超越于自己的东西——因此,它不同于寓言,寓言仅仅为它的寓意而存在。诗及诗的语言都是一种广义的象征体,它既象征自我,也象征着终极的真理。诗的世界是一个自在圆融的实体,无须哲学来代替它或超越它。诗人,不管他是洞察事理的智者,还是一个捉笔成痴的新手,只要他以本真的感性驱使语言的言

说(当然这样的语言依然遵循感性的起伏波动的节奏、韵律)感人至深,发人深省,他就是一个伟大的艺术家。相比之下,海德格尔和汉斯·格奥尔格·伽达默尔的美学思想较为契合东方式的情理浑融观自在真谛。

 诗的语言的音乐性暗示、象征宇宙真理,这是谁也否认不了的真理,这也是为什么音乐被称为最抽象的艺术,以及音乐被视为诗歌的本质依归的主要原因。但是,诗的语言的音乐性,不是凭空而来的,它来自人的情感、情绪、情性,来自人的活感性,因为人类的性情中包裹着宇宙的真理,音、情、意是统一的,不是分裂的,这是弘忍大师所说的"无情亦无种,无性亦无生"的宇宙大道理。而诗既为象征,且为广义的象征,那么,在诗的文本中,拼音文字直接对应于声音,以声音暗示、象征宇宙运行的节奏、轨迹和规律,当然为诗的当行本色。而非拼音文字的汉语诗歌,既表音又表意,不但以声音,同时在文本中又以暗示宇宙秩序的汉字的构形及排列组合来暗示、象征宇宙运行演化的节奏、轨迹和规律,是一种双重的象征,这当然也是诗的当行本色。庞德和艾略特等人认为汉语诗是纯粹的意象诗,完全是一种未能深入中国文化及中国诗学思想深处的偏见,中国的诗歌从来就是以意象深契诗道的,同时也以音韵婉转谨严呈示逻各斯的音容笑貌。

参 考 文 献

[1] 谢冕. 谢冕论诗歌[M]. 南昌:江西高校出版社,2002.
[2] 亚里士多德. 诗学[M]. 北京:人民文学出版社,2002.
[3] 李泽厚. 华夏美学[M]. 天津:天津社会科学出版社,2002.
[4] 李醒尘. 西方美学史教程[M]. 北京:北京大学出版社,1995.
[5] 萧华荣. 中国诗学思想史[M]. 上海:华东师范大学出版社,1996.
[6] 陈应鸾. 诗味论[M]. 成都:巴蜀书社,1996.
[7] 吴言生. 禅宗诗歌境界[M]. 北京:中华书局,2002.
[8] 朱光潜. 诗论[M]. 北京:北京出版社,2005.
[9] 赵俪生. 日知录导读[M]. 成都:巴蜀书社,1992.
[10] 张隆溪. 道与逻各斯[M]. 成都:四川人民出版社,1998.
[11] 王岳川. 艺术本体论[M]. 上海:生活·读书·新知三联书店,1994.

结语

学术研究与当下关怀如影随形,古人谓:风声雨声读书声声声入耳,家事国事天下事事事关心。文化学成为当代显学,当然与当今人类社会面临的诸多问题,以及由此引发出来的知识分子的现实关怀意识有极大的关联。全球化时代的文明冲突僵局、身份认同焦虑,以及全球普遍存在的价值危机,都促使当代人文知识分子对人类的文化进行深入而全面的反思。随着人类文化学、社会文化学研究一步步向前推进,艺术文化学呼之欲出,因为人们发现不管是研究史前文化、古代文化,还是研究现当代文化,不管是从人类学的角度研究文化,还是从社会学的角度研究文化,艺术始终是人类文化价值系统里一个无法忽视的组成部分。艺术既承载着特定文化价值系统里的人文价值观念,同时又超越具体的文化价值模式而成为人类共有和共享的精神价值财富和理性智慧源泉。人生活在这个世界上可以说一天也离不开艺术,或者从反面来说,人离开了艺术情感的滋润、艺术创造的喜悦、艺术欣赏的快慰,人即不成为人。因此,研究艺术,将艺术作为一种独特的文化现象加以探讨,有助于我们对人类文化和人类自身的深度把握,本书本着这样的学术理念和问题意识,对艺术文化的独特性、价值超越性及其特殊的文化功能进行了初步的探索。

应该指出,我国古代典籍对"艺术"一词的界定与现代社会对"艺术"一词的界定很不一样。古人谓之"伎能",如《晋书·艺术传序》:"详观众术,抑惟小道,弃之如或可惜,存之又恐不经……今录其推步尤精,伎能可纪者,以为艺术传。"中国是诗歌文学大国,传统社会对诗人文学家的重视要超过对画家、雕塑家、艺人的重视。曹丕谓"盖文章,经国之大业,不朽之盛事",主要是针对文学家、文章家而言的。很显然,如果"艺术家"只能表演他的"技能",而不在他的作品中贯注深切的情感,就不能引起一种人性的关注,就不能引起他人由衷的认同和尊重,庄子笔下的那个神技惊人的宰牛者,其技出神入化,以至于"合于《桑林之舞》,乃中《经首》之会"①,但是,在庄子看来他只不过是一个神乎其技的"庖丁"。西方古代对"art"一词的界定与中国相仿,在希腊语中,"技艺"指诸如木工、铁工、外科手术之类的技艺或专门形式的技能,在古希腊人和古罗马人那里,没有和技艺不同而我们称之为"艺术"的那种概念。看来不管是在中国还是在西方,"艺术"这个词的内涵和外延都不是原生的,而是在文化演化过程中人类对一种特殊的存在现象的概念建构。1747年,法国美学家夏尔·巴托以"美的艺术"这个关键词对现代意义上的"艺术"一词进行概念建构,这标志着现代艺术概念的诞生,而在此之前,古代作家和思想家并不是像我们今天这样,将艺术集合起来作为全面的哲学解释的对象。②

"艺术"一旦被确认为一种特殊的文化存在,艺术就由形而下的技能、技巧上升为形而上的情感符号、精神符号、意象系统,成了斯宾格勒所谓的人类象征系统的"最高级的象征"③,并且具有阿诺德·约瑟夫·汤因比所谓的"超时空"的特性④,成了人类掌握世界的一种独特的方式。赫伯特·里德一语中的:艺术作品的价值在于表现了永恒的人性。正是从表达、表现、敞明了人性、人的活感性、人的情意实相这个角度,艺术现象本身以及

① 老子·庄子[M].雷宏基,译注.北京:中央民族大学出版社,2002.
② 彭锋.西方美学与艺术[M].北京:北京大学出版社,2005.
③ (德)斯宾格勒.西方的没落[M].陈晓林,译.哈尔滨:黑龙江教育出版社,1988.
④ (英)阿诺德·约瑟夫·汤因比.历史研究[M].郭小凌,王皖强,杜庭广,等,译.上海:上海人民出版社,2010.

艺术与文化的关系才得到了圆满的诠释。

虽然我们无法觅得数百万年前人类的艺术作品遗存,但是从情感确认、自我确认这个角度来看艺术,"艺术与人类及文化同时发生"这个命题是成立的。当代西方诠释学学者汉斯·格奥尔格·伽达默尔关于艺术的"交往性原初共在"的人类学特性[①],进一步深化了我们对原始艺术的理解。在原始文化价值系统里,艺术的非功利性的(超功利性的)情感确认价值,使其价值超越性凸现出来,并且这种情感确认价值、人性肯定价值一旦在原始文化价值系统里确立下来,便会长期稳固地存在于人类所有的文化模式之中,原始艺术以情窥真的玄秘品性也一以贯之地存在于人类所有的艺术活动之中。

如果我们流连于对艺术特征、特性的辩论、争讼,那么我们永远会陷于反映论、表现论、符号论、语言论等的泥淖里不能自拔,为此,我们必须追问艺术的本体性存在。我们认为用"活感性""情意实相",以及中国古人极其智慧地提出的"性情"作为艺术的本体,才可以让我们圆融无碍地理解艺术文化的独特性和自洽性。艺术文化的独特性:艺术不依傍哲学、宗教、道德规范、科学理念、政治意识形态话语,也能通过觉悟真理、敞现真理而诠释这个世界。艺术文化的自洽性:不管在什么社会制度或文明状态之下,艺术都会因为"活感性"和"新感性"[②]的生成而无限地生成着,并始终遵循着艺术生成的方式——对话、交互理解、敞明真理,艺术自我存在,自我圆成。

越来越多的学者倾向于将"文化"界定为价值系统,如联合国教育、科学及文化组织国际专家小组在"多种文化的星球"报告中对"文化"的定义:

文化是人类为了不断满足他们的需要而创造出来的所有社会的和精神的、物质的和技术的价值的精华。[③]

因此,我们认为将艺术放在人类的文化价值系统中加以审察,将艺术作为一种特殊的价值对象加以审察,无疑将进一步深化我们对艺术文化的独特性和超越性的理解。我们通过追根究底的观念的梳理和分析,认定艺术文化是文化价值系统中的一种文化形态,除艺术文化之外,尚有经济文化、道德文化、哲学文化、宗教文化、科学文化等文化形态。艺术文化作为文化价值系统中的一种满足人的精神需要的超越性价值对象,与哲学、宗教同处于人类文化价值系统里最重要的层次——超越性价值文化层次,这本身已说明艺术具有超越于物质文化和社会功利文化的超越性价值。除此之外,艺术文化的价值超越性还体现在它是自在自为的存在,艺术的情感(活感性、情意实相、性情)在自我演化、自我表现的过程中生成真理——宗教和哲学的理念和范畴。从艺术表现人类共性的认知层面上来看,艺术文化是超越于具体宗教、哲学理念和范畴的本原性和本体性存在。另外,艺术文化作为人类感性与理性、理智对话性共在两极中之一极,在时间之维上,超越于具体的时空背景和不

① 朱立元.当代西方文艺理论[M].上海:华东师范大学出版社,1997.

② "新感性"是马尔库塞提出的一个概念,所谓"新感性"特指人的感性通过对现代"统治逻辑组织生活的持久的抗议,对操作规则的批判,使主体感性摆脱压抑状态,达到感觉与理智的会合,即感性的解放",也就是"能超越抑制性理性界限(和力量),形成和谐的感性和理性的新关系"的感性。 马尔库塞认为现代艺术用"反艺术"的方式,用"句法的消灭,词句的破碎,普通语言的爆炸性使用,没有乐谱的音乐"等激进方式摧毁旧感性,造就新感性,这种新感性通过造就新的主体而变成一种改造重建社会的现实生产力,这种艺术和审美化的生产力能把现实改造为艺术品。 可见马尔库塞的"新感性"是历史性的范畴,产生于现代社会,而我们所说的"活感性""情意实相""性情"超越具体的历史时空,与人类的生命相始终。 朱立元.当代西方文艺理论[M].上海:华东师范大学出版社,1997.马尔库塞认为,与意识形态上层建筑其他组成部分相比,艺术有其自主性和自由性,"由于具有美学形式,艺术对既定社会关系大部分是自由的,艺术凭借它的自由性,既反对这种关系,同时又超越了它们",艺术的任何命题并不局限于特定的阶级,而是人性的全称命题。 艺术对现实的批评、否定实际上可以看成是人类社会"对话"性存在的普遍的景观,对异化的现实,艺术对其进行再异化,由此,艺术文化也成了一种"现实的异化存在",这种艺术作品现实的异化存在,不仅否定了现实存在的合理性,而且展示着新的理想,成为人超越现存、否定现存,并与之抗争的绝对律令。 马驰.新马克思主义文论[M].济南:山东教育出版社,1998.

③ 苏国勋,张旅平,夏光.全球化:文化冲突与共生[M].北京:社会科学文献出版社,2006.

同文化模式中的宗教、哲学文化以及社会功利文化,而成为一自为自在的实体,具有永恒之价值。①

艺术文化的独特性与自洽性、艺术价值的超越性当然具体地呈现在人类文化史的演变脉络之中。我们必须认识到,尽管艺术文化与宗教、哲学等文化形态相比,有它的独特性、自洽性和超越性,但是艺术文化毕竟是人类文化系统的组成部分,它不能不受到整个文化模式、文化理念的影响,不能不受到整个文化模式中别的文化形态的影响。在人类文化变迁的过程中,文化创新、文化传播以及文化涵化都对艺术的盛衰否泰产生影响。文化创新中的思想创新对艺术的影响较为特别,因为思想创新实际上是理论创新,而理论天然对艺术形成一种压抑、扭曲的力量,如犹太文化和伊斯兰文化中具象艺术不发达,与轴心时代犹太教思想的确立以及后来从犹太一神教演化而来的伊斯兰教思想的确立有着内在的联系。相对来说,轴心时代所产生的东方思想智慧对艺术的压抑和扭曲要轻微一些。文化涵化对艺术的影响是重大的,文化涵化过程中的直接征服、间接威胁都造成了文化的结构性变化,并因此而导致隶属于特定文化模式的特定艺术文化的消亡。当然文化涵化也可能带来文化融合,文化融合有利于艺术的创新,当代全球性的民众艺术就是全球化语境下文化融合所带来的艺术文化新现象。

尽管艺术文化盛衰必受文化变迁的影响,但是因为艺术文化本身秉具的独立存在品性、自我圆成品性及价值超越品性,又必然规定着艺术文化可以超越于具体的文化环境、文化模式而自我运演。这主要表现在三个方面。其一,艺术精神对主流意识形态的疏离。艺术精神与主流意识形态发生疏离,其前提是一定社会的主流意识形态表现为人类的理性、理智设计,因为这些出于人类理性和理智设计的哲学理念、社会组织架构、政治、法律意识一旦成为占统治地位的权力话语,就必然对重情抑理或情理并重的艺术文化进行打压甚至清除,由此而引发以人类的感情、感性为依托的艺术精神的本能性的反弹与疏离。其二,文明内部艺术精神的潜伏性延续和复活。艺术精神在主流意识形态的排挤或压抑下,潜入民间文化或边缘文化之中,继续存在于人类的文化系统之内,一旦"时来运转",艺术精神即可以从地下转到地上,从非主流变为主流,从边缘变为中心,从而延续着人类艺术文化的滔滔巨流。其三,文明断灭之际艺术精神的潜伏性延续和复活。因为文化变迁必然造成某些文化的"夭夭"或停滞不前,但是在这个过程中,艺术精神可以通过特殊的传播、渗透方式进入强势文化(文明)的机体之内,并借助新的表现形式重塑自我。如20世纪以来东方艺术精神在强势的西方文化对非西方文化的同质化过程中的表现,在这个过程中,东方文化遭遇了重创,与此同时,东方艺术精神却被西方艺术家以艺术的直觉加以认同、吸纳,创化为一种全新的艺术符号系统。文明断灭之际艺术精神的潜伏性延续和复活还会采取另一种形式,即从一个逐渐被涵化的文化模式的内部延伸至一个强势文化的机体之内,然后借助强势文化之涵化势力延伸至其他被涵化的民族文化之中,如当今风靡全球的爵士乐来自非洲,被美国文化所吸纳,又传播到世界各地。艺术精神还可以借助现代大众艺术媒体、艺术舞台,借机重振雄风,如我国广西黑衣壮民歌艺术在当代神奇复活就是典型的个案。

艺术文化的人性化本质决定了艺术的独特性、自洽性和价值超越性,因此,在当代全球化所引发的文明冲突的困局中,艺术文化能起到其他形态的文化如宗教文化、哲学文化、伦理文化、法律文化、制度文化所无法起到的文明对话的桥梁沟通作用。人类要克服各自的文化偏见,避免冲突,就必须怀着对话的态度真诚地与各种不同的文化进行交流、沟通,"求大同,存小异"。就目前的情形来说,宗教文化或哲学文化的直接对话障碍多多,在这种情势之下,人类必须寻找一个共同的价值基础作为文明对话的出发点,而作为人性的表达、表现和散

① 如果我们将艺术文化看作人类感性与理智对话性共在两极中之一极,是人类永恒的需要,那么,我们或许对现代先锋艺术包括后现代艺术所谓的 "大众艺术" 就不至于那么茫然。 其实现代先锋艺术和后现代的大众艺术甚至包括大众文化,都可以看作在当代话语环境之下,人类的感性与人类的理性和理智进行对话的本然性要求和冲动,正如陆扬、王毅等当代学者指出的那样,不能简单地把大众文化看成一种不要思想只要感性、不求深度只求享乐的逃避主义文化。 因为以历史的眼光来看,它是不是以某种隐藏的形式和方法,表达了对统治阶级推行之意识形态的一种抵制、一种颠覆? 换言之,大众文化纯粹是一个任凭宰割的底层阶级的自唱自叹,还是一个具有潜在力量的自足的资源,提供了可能是完全不同于主流或官方文化的另一种视野和行为方式? 二位学者言外之意即大众文化实际是作为与主流意识形态形成对话关系的不可缺少的一极,是人类的当代感性与理性、理智的"对话性存在"。 陆扬、王毅.文化研究导论(修订版)[M].上海:复旦大学出版社,2014.

明的艺术活动(如艺术交往、艺术传播、艺术对话等)正好可以发挥这样的特殊作用。在艺术交往、传播、对话活动中,不同文化(文明)之间的人们通过对人性、人的感情的重新体认,认真反思各自的文化理念的偏颇和不足之处,让人类重新从感性走向新的理性、新的文明。从这种意义上来看,艺术是当代人类文明对话的桥梁。

通过以上学理性的分梳和论证,我们现在可以说,黑格尔艺术消亡论的理论预设已然彻底破灭。艺术与人类相始终、与人类的文化相始终,艺术活动在过去是人类感性地掌握真理、理性地生活的一种不可替代的方式,在当代以及将来依然是人类文化系统不可替代的组成部分,它永远是人类不断发现真理、再造生机的精神源头。

2007年1月3日于中国艺术研究院研究生院,时窗外积雪,天地澄明,落笔于此。

参考文献

[1] 曹顺庆. 东方文论选[M]. 成都:四川人民出版社,1996.

[2] 曾志. 西方哲学导论[M]. 2版. 北京:中国人民大学出版社,2008.

[3] 陈池瑜. 现代艺术学导论[M]. 北京:清华大学出版社,2005.

[4] 陈来. 中日韩三国儒学的历史文化特色[M]//国家图书馆. 部级领导干部历史文化讲座. 北京:北京图书馆出版社,2004.

[5] 陈朗. 世界艺术三百题[M]. 上海:上海古籍出版社,2000.

[6] 陈启能. 西方历史学名著提要[M]. 南昌:江西人民出版社,2001.

[7] 陈旭光. 艺术的意蕴[M]. 北京:中国人民大学出版社,2001.

[8] 陈序经. 文化学概观[M]. 北京:中国人民大学出版社,2005.

[9] 程正民. 巴赫金的文化诗学研究[M]. 北京:中国社会科学出版社,2017.

[10] 大学·中庸[M]. 梁海明,译注. 太原:山西古籍出版社,1999.

[11] 丁亚平. 艺术文化学[M]. 北京:文化艺术出版社,1996.

[12] 杜维明. 对话与创新[M]. 桂林:广西师范大学出版社,2005.

[13] 杜维明. 全球化与多样性[M]//哈佛燕京学社. 全球化与文明对话. 南京:江苏教育出版社,2004.

[14] 杜维明. 文明对话与儒学创新[M]//国家图书馆. 部级领导干部历史文化讲座. 北京:北京图书馆出版社,2004.

[15] 段亚兵. 文明纵横谈[M]. 北京:社会科学文献出版社,2006.

[16] 范景中,曹意强,刘赦. 美术史与观念史[M]. 南京:南京师范大学出版社,2013.

[17] 高火. 埃及艺术[M]. 石家庄:河北教育出版社,2003.

[18] 高火. 欧洲史前艺术[M]. 石家庄:河北教育出版社,2003.

[19] 哈佛燕京学社. 全球化与文明对话[M]. 南京:江苏教育出版社,2004.

[20] 何政广. 写给大家的欧美现代美术史[M]. 长沙:湖南美术出版社,2005.

[21] 河流,等. 艺术特征论[M]. 北京:文化艺术出版社,1984.

[22] 胡经之. 文艺美学[M]. 北京:北京大学出版社,1999.

[23] 黄永健. 苏曼殊诗画论[M]. 北京:中国社会科学出版社,2001.

[24] 黄志坤. 古印度神话[M]. 长沙:湖南少年儿童出版社,1986.

[25] 黄宗贤. 从原理到形态——普通艺术学[M]. 长沙:湖南美术出版社,2003.

[26] 江明惇. 汉族民歌概论[M]. 上海:上海音乐出版社,1997.

[27] 蒋述卓. 宗教艺术论[M]. 北京:文化艺术出版社,2005.

[28] 景海峰. 中国哲学的现代诠释[M]. 北京:人民出版社,2004.

[29] 克罗齐. 艺术是什么[M]//王钟陵. 二十世纪中国文学史文论精华·东渐之西潮卷. 石家庄:河北教育出版社,2001.

[30] 老子·庄子[M].雷宏基,译注.北京:中央民族大学出版社,2002.
[31] 乐黛云.文明冲突及其未来[M]//国家图书馆.部级领导干部历史文化讲座.北京:北京图书馆出版社,2004.
[32] 李德顺.新价值论[M].昆明:云南人民出版社,2004.
[33] 李心峰.20世纪中国艺术理论主题史[M].沈阳:辽海出版社,2005.
[34] 李心峰.艺术类型学[M].北京:文化艺术出版社,1998.
[35] 李新宇.中国当代诗歌艺术演变史[M].杭州:浙江大学出版社,2000.
[36] 李泽厚.美的历程[M].北京:中国社会科学出版社,1989.
[37] 梁漱溟.东西文化及其哲学[M].北京:商务印书馆,2008.
[38] 廖旸.犹太艺术[M].石家庄:河北教育出版社,2003.
[39] 林泰胜.东方合理主义的新理性:对西欧理性全球化的一种替换[M]//哈佛燕京学社.全球化与文明对话.南京:江苏教育出版社,2004.
[40] 刘洪一.犹太文化要义[M].北京:商务印书馆,2004.
[41] 刘梦溪.中国现代学术经典·方东美卷[M].石家庄:河北教育出版社,1996.
[42] 陆扬,王毅.文化研究导读(修订版)[M].上海:复旦大学出版社,2014.
[43] 吕大吉.宗教学通论新编[M].北京:中国社会科学出版社,2015.
[44] 马驰.新马克思主义文论[M].济南:山东教育出版社,1998.
[45] 马克思恩格斯全集[M].北京:人民出版社,1965.
[46] 潘红.普通艺术学[M].昆明:云南大学出版社,2002.
[47] 彭锋.西方美学与艺术[M].北京:北京大学出版社,2005.
[48] 彭吉象.艺术学概论[M].北京:北京大学出版社,2013.
[49] 蒲震元.中国艺术意境论[M].北京:北京大学出版社,1999.
[50] 钱中文.文学理论:面向新世纪[M].济南:山东人民出版社,1997.
[51] 邱紫华.东方美学史[M].北京:商务印书版,2003.
[52] 邱紫华.印度古典美学[M].武汉:华中师范大学出版社,2006.
[53] 屈原,宋玉.楚辞[M].李振华,译注.太原:山西古籍出版社,1999.
[54] 阮青.价值哲学[M].北京:中共中央党校出版社,2004.
[55] 塞缪尔·亨廷顿.文明的冲突与世界秩序的重建[M].周琪,刘绯,张立平,等,译.北京:新华出版社,2002.
[56] 商戈令.由汉斯·格奥尔格·伽达默尔与德里达的对话引出的思考:全球化进程中文明对话之可能性[M]//哈佛燕京学社.全球化与文明对话.南京:江苏教育出版社,2004.
[57] 司马云杰.文化价值论——关于文化建构价值意识的学说[M].西安:陕西人民出版社,2003.
[58] 司马云杰.文化社会学[M].北京:中国社会科学出版社,2007.
[59] 苏国勋,张旅平,夏光.全球化:文化冲突与共生[M].北京:社会科学文献出版社,2006.
[60] 覃召文.禅月诗魂——中国诗僧纵横谈[M].上海:生活·读书·新知三联书店,1994.
[61] 汤用彤.印度哲学史略[M].北京:中华书局,2016.
[62] 唐君毅.中国文化之精神价值[M].南京:江苏教育出版社,2006.
[63] 唐仁虎.泰戈尔文学作品研究[M].北京:昆仑出版社,2007.
[64] 田青.净土天音[M].济南:山东文艺出版社,2002.

[65] 童恩正.人类与文化[M].重庆:重庆出版社,2004.

[66] 童庆炳.文学理论要略[M].北京:人民文学出版社,1995.

[67] 童炜钢.西方人眼中的东方绘画艺术[M].上海:上海教育出版社,2004.

[68] 托马斯·门罗.走向科学的美学[M].北京:中国文艺联合出版公司,1984.

[69] 王德峰.艺术哲学[M].上海:复旦大学出版社,2005.

[70] 王宏建,袁宝林.美术概论[M].北京:高等教育出版社,1994.

[71] 王铭铭.西方人类学名著提要[M].南昌:江西人民出版社,2004.

[72] 王岳川.艺术本体论[M].上海:生活·读书·新知三联书店,1994.

[73] 吴言生.禅宗诗歌境界[M].北京:中华书局,2001.

[74] 邢维凯.情感艺术的美学历程[M].上海:上海音乐出版社,2004.

[75] 熊十力.新唯识论[M].北京:中国人民大学出版社,2006.

[76] 徐复观.中国艺术精神[M].上海:华东师范大学出版社,2001.

[77] 许倬云.中国文化与世界文化[M].桂林:广西师范大学出版社,2006.

[78] 薛华.黑格尔与艺术难题[M].北京:中国社会科学出版社,1986.

[79] 杨恩寰,梅宝树.艺术学[M].北京:人民出版社,2001.

[80] 易中天.艺术人类学[M].上海:上海文艺出版社,2001.

[81] 于平.舞蹈文化与审美[M].北京:中国人民大学出版社,2005.

[82] 俞晓红.王国维红楼梦评论笺说[M].北京:中华书局,2004.

[83] 翟振明.论艺术的价值结构[J].哲学研究,2006(01).

[84] 展望二十一世纪——汤因比与池田大作对话录[M].荀春生,朱继征,陈国栋,译.北京:国际文化出版公司,1985.

[85] 张岱年.文化与价值[M].北京:新华出版社,2004.

[86] 张灏.时代的探索[M].台北:联经出版事业股份有限公司,2004.

[87] 张立文.正学与开新——王船山哲学思想[M].北京:人民出版社,2001.

[88] 张晓凌.中国原始艺术精神[M].重庆:重庆出版社,2004.

[89] 张琢、马福云.发展社会学(增订版)[M].北京:中国社会科学出版社,2001.

[90] 章华英.古琴[M].杭州:浙江人民出版社,2017.

[91] 赵仲邑.文心雕龙译注[M].桂林:漓江出版社,1982.

[92] 郑元者.艺术之根－－艺术起源学引论[M].长沙:湖南教育出版社,1998.

[93] 中共中央马克思恩格斯列宁斯大林著作编译局.马克思恩格斯选集·第四卷[M].北京:人民出版社,1972.

[94] 周宪,罗务恒,戴耘.当代西方艺术文化学[M].北京:北京大学出版社,1988.

[95] 朱狄.当代西方艺术哲学[M].北京:人民出版社,1994.

[96] 朱狄.艺术的起源[M].北京:北京青年出版社,1999.

[97] 朱立元.当代西方文艺理论[M].2版.上海:华东师范大学出版社,2005.

[98] 庄锡华.艺术掌握论[M].北京:社会科学文献出版社,2002.

[99] 卓泽渊.法的价值论[M].2版.北京:法律出版社,2008.

[100] 宗白华.宗白华全集[M].合肥:安徽教育出版社,1994.

[101] (德)奥·斯宾格勒.西方的没落[M].陈晓林,译.哈尔滨:黑龙江教育出版社,1988.

[102] (德)迪特·森格哈斯.文明内部的冲突与世界秩序[M].张斌,等,译.北京:新华出版社,2004.
[103] (德)恩斯特·卡西尔.人论[M].甘阳,译.上海:上海译文出版社,1985.
[104] (德)格罗塞.艺术的起源[M].蔡慕晖,译.北京:商务印书馆,1984.
[105] (德)马丁·海德格尔.存在与时间[M].陈嘉映,王庆节,译.上海:生活·读书·新知三联书店,1987.
[106] (德)马丁·海德格尔.林中路[M].孙兴,译.上海:上海译文出版社,1997.
[107] (法)列维·布留尔.原始思维[M].丁由,译.北京:商务印书馆,1981.
[108] (美)今道友信.关于美[M].鲍显阳,王永丽,译.哈尔滨:黑龙江人民出版社,1983.
[109] (英)罗宾·乔治·科林伍德.艺术原理[M].王至元,陈华中,译.北京:中国社会科学出版社,1985.
[110] (美)塞缪尔·亨廷顿.文明的冲突与世界秩序的重建[M].周琪,刘绯,刘立平,等,译.北京:新华出版社,2002.
[111] (苏)卢纳察尔斯基.艺术及其最新形式[M].郭家中,译.天津:百花文艺出版社,1998.
[112] (英)爱德华·伯内特·泰勒.原始文化[M].连树声,译.桂林:广西师范大学出版社,2005.
[113] (英)赫伯特·里德著.艺术的真谛[M].王柯平,译.北京:中国人民大学出版社,2004.
[114] (英)米歇尔·康佩·奥利雷.非西方艺术[M].彭海姣,宋婷婷,译.桂林:广西师范大学出版社,2004.
[115] (德)黑格尔.美学(第一卷)[M].朱光潜,译.北京:商务印书馆,1979.
[116] (俄)安娜·尼古拉耶芙娜·玛尔科娃.文化学[M].王亚民,宋祖敏,孙静萱,等,译.兰州:敦煌文艺出版社,2003.
[117] (美)露丝·本尼迪克特.文化模式[M].王炜,等,译.上海:生活·读书·新知三联书店,1988.
[118] (英)阿诺德·约瑟夫·汤因比.历史研究[M].郭小凌,王皖强,杜庭广,等,译.上海:上海人民出版社,2010.
[119] (德)斯宾格勒.西方的没落[M].陈晓林,译.哈尔滨:黑龙江教育出版社,1988.
[120] (法)米歇尔·福柯.知识考古学[M].谢强,马月,译.上海:生活·读书·新知三联书店,2004.
[121] (法)雅克·德比奇,等.西方艺术史[M].徐庆平,译.海口:海南出版社,2000.
[122] (美)Thomas.E.Wartenberg.艺术哲学经典选读[M].北京:北京大学出版社,2002.
[123] (美)Willian·A.Haviland.文化人类学[M].瞿铁鹏,张钰,译.上海:上海社会科学院出版社,2006.
[124] (美)房龙.人类的艺术[M].吉英富,译.郑州:郑州大学出版社,2003.
[125] (美)罗伊·C.克雷文.印度艺术简史[M].王镛,方广羊,陈津东,译.北京:中国人民大学出版社,2004.
[126] (美)塞缪尔·亨廷顿,劳伦斯·哈里森.文化的重要作用:价值观如何影响人类进步[M].程克雄,译.北京:新华出版社,2002.
[127] (美)托马斯·门罗.东方美学[M].石天曙,滕守尧,译.北京:中国人民大学出版社,1990.
[128] (英)C.W.沃特森.多元文化主义[M].叶兴艺,译.长春:吉林人民出版社,2005.
[129] (英)鲍桑葵.美学史[M].张今,译.北京:商务印书馆,1985.
[130] (法)埃德加·莫寒.超越全球化与发展:社会世界还是帝国世界?[M]//哈佛燕京学社.全球化与文明对话.南京:江苏教育出版社,2004.
[131] (英)爱德华·B.泰勒.人类学——人及其文化研究[M].连树声,译.桂林:广西师范大学出版社,2004.
[132] (美)弗洛姆.在幻想锁链的彼岸[M].张燕,译.长沙:湖南人民出版社,1986.
[133] (德)汉斯·格奥尔格·伽达默尔.真理与方法[M].夏镇平,宋建平,译.上海:上海译文出版社,2004.
[134] (德)恩斯特·卡西尔.人论[M].甘阳,译.上海:上海译文出版社,1985.
[135] (美)弗朗西斯·福山.历史的终结与最后之人[M]//陈启能.西方历史学名著提要.南昌:江西人民出

版社,2001.

[136] （美）杰里米·里夫金,特德·霍华德.熵:一种新的世界观[M]//刘锋、张杰、吴文智.20世纪影响世界的百部西方名著提要.桂林:漓江出版社,2000.

[137] （英）路德维希·约瑟夫·约翰·维特根斯坦.文化和价值[M].黄正东,唐少杰,译.北京:清华大学出版社,1987.

[138] （德）马克思.1844年经济学—哲学手稿[M].刘丕坤,译.北京:人民出版社,1979.

[139] （德）马克斯·韦伯.新教伦理与资本主义精神[M].彭强,黄晓亲,译.西安:陕西师范大学出版社,2002.

[140] （英）马林诺夫斯基.巫术科学宗教与神话[M].李安宅,译.北京:中国民间文艺出版社,1986.

[141] （美）马斯洛,等.人的潜能和价值[M].林方,主编.北京:华夏出版社,1987.

[142] （印度）泰戈尔.泰戈尔文集[M].刘湛秋,译.合肥:安徽文艺出版社,1997.